台灣建築史綱

林會承、徐明福、傅朝卿 ◆ 著

The Outline of Taiwan Architectural History

目錄

前言

台灣自古以來，便因擁有良好的自然環境，而吸引了許多人類的湧入，並先後建構出豐富多元的建築物群。

建築物群為了解人類生活或歷史文化的主要物件之一，其形態與構件通常是歷史、考古、人類、建築、藝術、文學、民俗、文化資產等領域的基本知識之一。基於認知上的需要，台灣大約自 18 世紀中葉，開始有數位行政官員從事平埔或漢人建築形貌及功能等記錄或記載工作；到了 20 世紀初，有部分的教學、文化或行政人員投入建築知識的研究、著作或編輯工作，原先以台灣建築的類別及歷史發展為主；至 1970 年後，因國內經濟品質的提升，而有許多的建築學者投入建築專業的普查或個案解析；1982 年起因「文化資產保存法」公布施行，而吸引許多文化資產相關人員，以從事地區或個案的建築歷史、物件背景及保護的研究為主。

台灣目前的建築史料雖然尚稱豐富，但是為了讓文史、藝術、文化、建築、空間、文化資產等領域的學生、學術或社會人士得以擁有較為周全且正確的建築基本知識，三位建築學界的學術研究者在經過商討之後，決定以個人的專長為基礎，分工負責不同的時期與族群，以共同完成一本既完整又扎實的書籍，稱之為《台灣建築史綱》。

本書以台灣領土為研究範圍，包括：台灣島、澎湖群島、金門（含烏坵）、馬祖，以及台灣島邊緣的綠島、蘭嶼、琉球嶼等島嶼；為了描述上的方便，統稱之為「台灣」。

本書的內容架構，以台灣建築的演變為基準，原本計畫包括史前建築等七個建築時期，但因史前建築資料尚有不足之處，只能暫時略過，其他六個建築時期依次為：

第一章：南島建築

第二章：荷西建築

第三章：漢式建築

第四章：西式建築

第五章：日式建築

第六章：現代建築

在描述上述六個建築時期前，先簡要介紹與台灣建築有關的背景資料，包括：台灣的自然與聚落環境、史前與歷史發展、建築的著作、建築的知識種類、台灣建築的物件等五節；於描述各建築時期之後，再簡要回顧台灣建築歷史發展的特色及目前台灣建築領域的問題，以做為本書內容的初步回想與今後的思考。

負責撰寫本書的三位建築學者及其所負責的章節依序如下：

林會承：導言、南島建築／平埔族群的建築、荷西建築、西式建築／清末西式建築、餘論

徐明福：南島建築／高山族群的建築、漢式建築

傅朝卿：漢式建築／閩東傳統建築、西式建築／日本時代西式建築的運用、日式建築、現代建築

上述由徐明福教授所負責的部分，其中「高山族群的建築」一節係由許勝發所撰寫；「彩繪」小節，由蔡雅蕙所撰寫；其餘各章節由各學者自行撰寫。有關三位建築學者的學歷、教職、主要著作等資料，請詳見本書 P. 451。

本書各章節的架構、內容、標點符號、圖面、照片等，除了少數的用字統一調整之外，其餘皆由各撰寫者自行決定。

希望這本書能受到教育界、學術界、文化界的喜愛與重視。也謝謝張尊禎小姐的編輯工作、許書惠小姐的文字校對，以及國立臺北藝術大學與遠流出版公司的協助出版。

北美洲

大西洋

太平洋

南美洲

導言

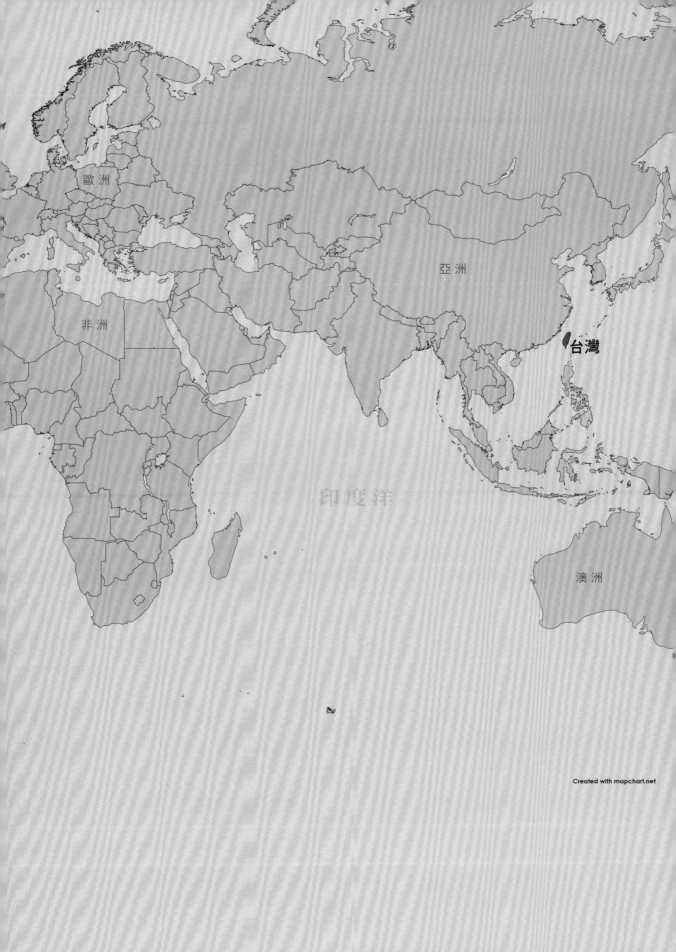

台灣為坐落於太平洋中西側、亞洲東南角外海的島嶼，它的東北邊為日本沖繩、西邊為中國福建、南邊為菲律賓呂宋。

　　台灣領土包括台灣島以及澎湖群島、金門、馬祖等島嶼群；各大島擁有數座小島，或由數座島嶼所構成。若以台灣島為核心，澎湖群島位於其中南部地區（約嘉義縣）西邊約 50 公里處的台灣海峽上；金門位於其中部地區（約台中市）西邊約 210 公里、中國福建廈門市東邊的外海處；馬祖位於其北部地區基隆市西北邊約 220 公里、中國福建福州市東邊的外海處。台灣島的西側、澎湖群島的東西兩側、金門與馬祖的東側為寬敞的台灣海峽，海深為 40-70 公尺；台灣島的東側為廣闊的太平洋，南側為巴士海峽，海洋深度為 1,000-6,000 公尺。台灣的海洋地區，具有由南往北流動的黑潮，該洋流以台灣島東邊為主流、澎湖群島的東西兩邊為支流，流速每秒 100-200 公尺，擁有豐富的魚群。

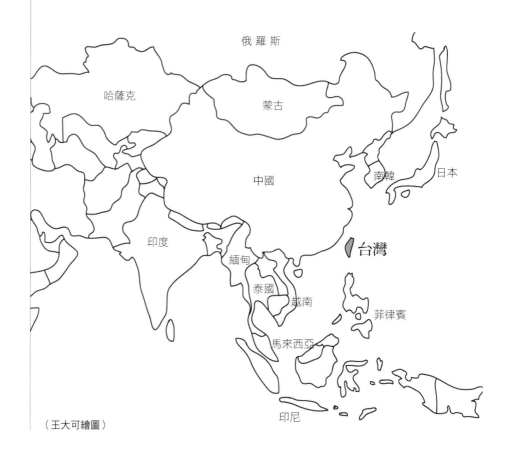

（王大可繪圖）

台灣島的中偏南處（約為西邊的嘉義市及東邊的花蓮瑞穗）及澎湖虎井嶼與望安島之間為北緯 23 度 26 分，即地球北回歸線所在處。台灣島及澎湖群島的北部及金門、馬祖等島分布於亞熱帶地區；台灣島及澎湖群島的南部與綠島、蘭嶼等分布於熱帶地區 [1]，其平原地區多夏熱冬溫，大約在 28-16℃ 之間，每年雨量約為 2,000 公釐。

依據地理學界的統計，台灣為全世界面積第三十八大島嶼 [2]；目前總人口數在全世界二百二十多個國家中排名第五十五，為全世界島嶼中人口數第六多者 [3]，以及全世界人口稠密第三多的國家 [4]。

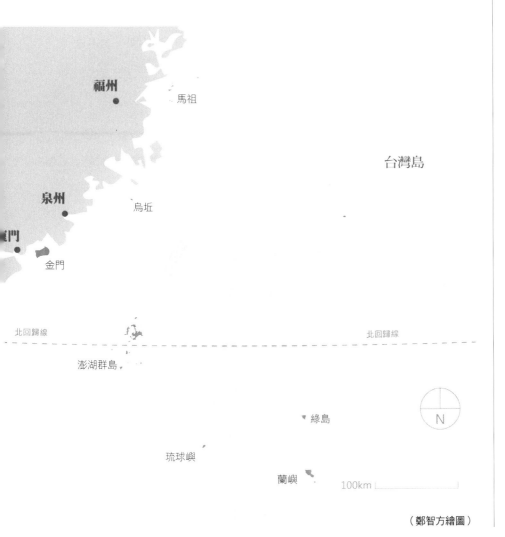

（鄭智方繪圖）

[1] 依據氣候分類法，亞熱帶（或稱副熱帶）地區指北緯及南緯均 23 度 26 分至 40 度之間；熱帶地區指北回及南回歸線（北緯及南緯均為 23 度 26 分）之間地區。依學術規範，1 度為 60 分。

[2] 依據維基百科「島嶼列表」（世界大島）2017 年的統計，以面積為準，世界十大島嶼依次為：丹麥格陵蘭島、新幾內亞島、婆羅洲、馬達加斯加島、加拿大巴芬島、印尼蘇門答臘島、日本本州島、英國大不列顛島、加拿大維多利亞島、加拿大埃爾斯米爾島。

[3] 依據維基百科「島嶼列表」（按人口）2017 年統計，人口數最多的島嶼，前十名依次為：印尼爪哇島、日本本州島、英國大不列顛島、菲律賓呂宋島、印尼蘇門答臘島、台灣島、斯里蘭卡島、菲律賓民答那峨島、馬達加斯加島、海地及多米尼加共和國伊斯帕尼奧拉島。

[4] 依據維基百科「世界人口」2017 年統計，人口稠密最高的國家，前十名依次為：新加坡、孟加拉、台灣、黎巴嫩、韓國、盧安達、蒲隆地、荷蘭、海地、印度。

5 依據林朝棨教授的研究，地球上最近的一次冰河為第四紀米崙（Wurm）冰河期，在一萬多年前結束（1963〔1〕：1-53，1963〔2〕：13-51）。

6 本節所稱人口數，係摘錄自2017年8月全國或各島區所統計的數字。

一、台灣的自然與聚落環境

依據地質研究，在距今約三百萬年前，台灣島已約略成形；在距今約一百萬年前，地球平均每隔十萬年便出現一次冰河時期。在距今約二萬五千至一萬八千年前，地球邁入現今最後一次冰河時期 5，海水下降約 120-130 公尺深，導致台灣島、澎湖群島、金門、馬祖等島嶼與亞洲的東亞地區相互銜接，僅有綠島、蘭嶼獨立於海中。距今一萬八千至六千年間，地球上的冰河時期結束，海水逐漸回升，最終浮出現今台灣海島的分布狀況。

目前台灣是由台灣島、澎湖群島、金門、馬祖等四個主要的島嶼或島群所構成，以台灣島為主體、其餘者似花絮，如同一個手指與三個戒指，其總面積約為 3.6197 萬平方公里，總人口數約為 2,356 萬人 6，各島介紹如下。

（一）台灣島

台灣島為主島，其東南外海有綠島及蘭嶼，其西南外海有琉球嶼，各島的自然與聚落環境如下：

約 1640 年的台灣地圖，由約翰・芬伯翁（Johannes Vingboons）繪製（引用自 wikipedia public domain）。

1. 台灣島

本島位於東經 120-122 度、北緯 22-25 度之間；其形貌略似一顆番薯，南北最長約 394 公里、東西最寬約 144 公里，總面積約為 3.58 萬平方公里；其目前人口數約 2,328 萬人，占全國約 99%。

台灣島中央為約占全島 2/3 面積的高山及丘陵，其邊緣至海岸地區係以平原為主，以及盆地、台地、河流、河口濕地、海岸、沙洲、火山等特殊地形。島上擁有許多河流[7]，如：淡水河（桃園市至大台北地區）、大安溪（苗栗縣與台中市之間）、濁水溪（彰化縣與雲林縣之間）、高屏溪（高雄市與屏東縣之間）等。

高山地區分為以下五個山脈：（1）雪山山脈：從台灣最北端至濁水溪，其主峰雪山為全台第二高山（3,886 公尺）；（2）中央山脈：從宜蘭蘇澳至最南方的屏東鵝鑾鼻，為全台最長的山脈；（3）玉山山脈：位於中央山脈西側，從濁水溪至高雄旗山，擁有台灣最高的玉山（3,952 公尺），為世界島嶼中第六高的山峰[8]；（4）阿里山山脈：位於玉山山脈西側的濁水溪至曾文溪間；（5）海岸山脈：位於花蓮溪至台東市之間的海岸地區。

因位於亞熱帶與熱帶地區之間，其夏天以西南季風為主、冬天以東北季風為主；從平原到高山，具有熱帶、溫帶、寒帶氣溫的改變。多樣的環境、溫暖的氣候、充沛的水源，因而擁有豐富的植被，如海岸林、季風林、熱帶雨林、闊葉林、針葉林、苔原等。

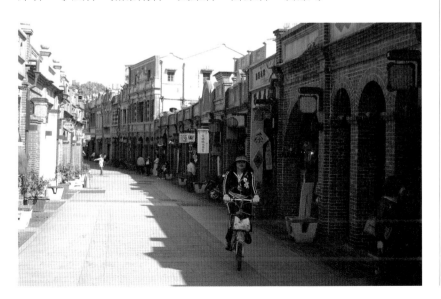

7 淡水河的上游原稱大姑陷溪、大料崁溪，後改稱為大漢溪；濁水溪原稱螺溪，其下游稱為西螺溪；高屏溪原稱下淡水溪。

8 依據地圖標示，在世界島嶼中，最高的山峰依次為：新幾內亞的 Puncak Jaya 5,030 公尺、PK Mandala 4,702 公尺、Mt. Withelm 4,694 公尺、3,993 公尺（Manau 附近），及婆羅洲的 Kinabalu 4,101 公尺。

新北市三峽老街（林會承攝 2009）。

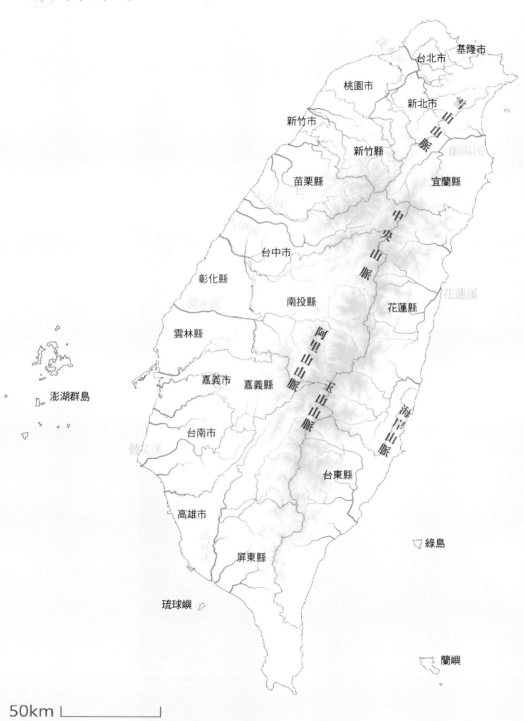

台灣島

桃園市
台北市
基隆市
新北市
新竹市
新竹縣
雪山山脈
蘭陽溪
苗栗縣
宜蘭縣
中央山脈
台中市
彰化縣
花蓮縣
花蓮溪
濁水溪
南投縣
雲林縣
阿里山山脈
嘉義市
嘉義縣
玉山山脈
海岸山脈
台南市
曾文溪
澎湖群島
台東縣
綠島
高雄市
屏東縣
琉球嶼
蘭嶼

50km

（鄭智方繪圖）

　　台灣島早期已有人類在此生活，隨後先由南島語族族群定居、其後漢人遷入，目前為國內規模最大、人口最多的主要島嶼。到目前為止，本島共有（由北至南）：台北市、新北市、桃園市、台中市、台南市、高雄市等六個直轄市，基隆市、新竹市、嘉義市等三個市，以及新竹縣、苗栗縣、彰化縣、雲林縣、嘉義縣、屏東縣、宜蘭縣、花蓮縣、台東縣等九個縣。

中寮

公館

南寮

▲火燒山

1km

朝日海底溫泉

2. 綠島

　　本島為阿美族人所稱的 Sanasay，或漢人所稱的「火燒島」。位於台灣島東南方台東市東邊偏南約 33 公里遠的太平洋中，島嶼外形約為不等邊四角形，南北長約 4 公里、東西寬約 3 公里，總面積約 15 平方公里。本島以山丘為主，於西南角有高 280 公尺的火燒山，其北及西北邊的地形低緩，為聚落的主要地區。

　　綠島原為雅美族人及阿美族人使用的島嶼，於 1813（嘉慶 18）年開始由琉球嶼人搭乘漁船前來定居，此後逐漸形成聚落；於日本時代設置「火燒島浮浪人收容所」，1950 年後改為監獄。由於島上的溫泉、沙灘、燈塔、珊瑚礁等受到遊客的喜好，而發展成觀光風景區。目前島上分為三個村庄，居住者約有 3.8 千多人，居民以服務觀光活動為主。

綠島 （鄭智方繪圖）

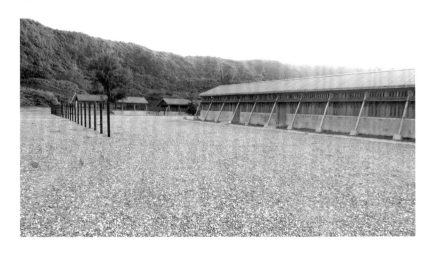

綠島新生訓練處（林會承攝 2009）。

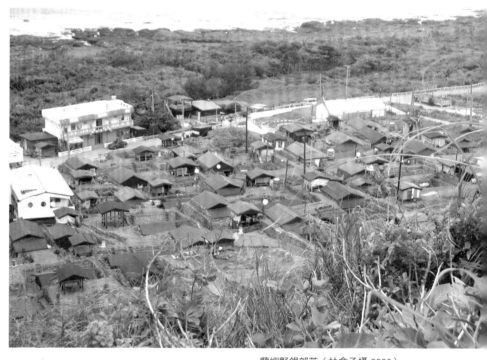

蘭嶼野銀部落（林會承攝 2009）。

3. 蘭嶼

本島原稱「紅頭嶼」（Botel）或雅美人所稱「人之島」（Ponso no Tao）。位於台灣島最南邊、屏東縣滿州鄉東邊約 72 公里遠的太平洋上，距離位於西北邊的台東市約 90 公里、北端的綠島約 70 公里遠。島嶼外形呈現長方斜形，南北斜角約 13 公里、東西側邊約 4 公里，總面積約 48.4 平方公里。本島以山丘為主，在中央地區有許多 400-500 公尺高的山陵，以中央偏北處 552 公尺高的紅頭山為主。

本島約於八百年前，開始有雅美族人遷入，定居於海岸邊緣的平地或山坡上，目前保有紅頭、漁人、椰油、朗島、東清、野銀、伊瓦達斯等七個社。族人與菲律賓最北端的巴丹群島（Batan Island）族群同種，擁有相同的文化語言。目前共有 5 千多人，以捕魚、種植水芋及甘藷等為主。日本時代初期，已將本島列

朗島

伊瓦達斯　東清

椰油　▲紅頭山

野銀

漁人　紅頭

N

2km

蘭嶼

（鄭智方繪圖）

為人類學研究區,於 1941 年將其南邊約 6 公里遠、1.56
平方公里的小蘭嶼島[9]列為「史蹟名勝天然紀念物」
中的天然紀念物。

4. 琉球嶼

俗稱「小琉球」,位於台灣島南端屏東縣
枋寮鄉西邊約 20 公里遠的台灣海峽上。本島
的外形類似東北至西南向的拖鞋,屬於珊
瑚礁島嶼,長約 4 公里、寬約 2 公里,
總面積約 6.8 平方公里。島上以山坡
為主,具有豐富的植物,最高處為
87 公尺高的龜仔路山。

本島原本似由西拉雅族群的馬卡道族所居住,於 17 世紀初期因
荷蘭東印度公司攻擊而遷移,19 世紀中葉後由漢人漁夫遷入,此後
逐漸增加。目前為屏東縣琉球鄉,為台灣大鵬灣國家風景區的一部分,
分為八個村,居民約有 1.2 萬人。由於島上的沙灘、海岸礁岩、濕地、
洞穴等受到喜好,而經常有許多遊客來此度假。

(二)澎湖群島

澎湖群島位於北緯 23 度 12-47 分、東經 119 度 19-43 分之間,
其南邊的虎井嶼與望安島之間為北回歸線的所在處。

本群島擁有約六十四座略具規模的島嶼,總面積約 126.86 平方
公里,其中以澎湖本島(大山嶼)、西嶼(漁翁島)及白沙島三者最
大,且排列成「ㄇ」字形,目前以橋梁相互銜接;其餘者散布於南北
長約 60 公里、東西寬約 40 公里的海面上,目前有人島共十九座,除
了前述三者之外,依其規模為:望安島(八罩島)、七美島(大嶼)、
吉貝嶼、虎井嶼、東吉嶼、將軍澳嶼、中屯島、花嶼、小門嶼、東嶼坪、
西嶼坪、桶盤嶼、測天嶼(小案山)、員貝嶼、鳥嶼、大倉嶼。

澎湖的島嶼多以玄武岩組成山坡形狀,較高的山丘為:七美島山
頂 64 公尺、西嶼外垵山 58 公尺及龜山 56 公尺、望安島天台山 54
公尺、花嶼燕墩山 53 公尺、澎湖本島太武山 49 公尺等。由於群島位

花瓶岩
白沙尾漁港
美人洞
龜仔路山
大福漁港
烏鬼洞

1km

琉球嶼
(鄭智方繪圖)

[9] 於日本時代指定小蘭嶼島的
植物時,當時的名稱為「小
紅頭嶼植物相」。

於台灣海峽之間，因風速強大，使植物成長不易，原以矮草與灌木為主，近年則成長許多的南洋杉。

　　本群島大約於五千年前，已有台南史前人類來此生活。於 12 世紀中，有少部分福建泉州漢人遷入，之後遭到定居台南的毗舍耶族人定期前往掠奪小米、麥、麻等經濟作物，導致當時的南宋政府派兵駐守及吸引漢人遷入定居，14 世紀末因戰爭及海盜占用導致漢人村庄遭到拆除。1592 年日本擬攻占台灣，由明政府派兵駐守澎湖，1595 年進

吉貝嶼

鳥嶼

白沙島

員貝嶼

大倉嶼

中屯島

漁翁島（西嶼）

●馬公

澎湖本島

桶盤嶼

虎井嶼

澎湖群島

花嶼

望安島

將軍澳嶼

西嶼坪嶼

東嶼坪嶼

西吉嶼

東吉嶼

七美嶼

2km

N

（鄭智方繪圖）

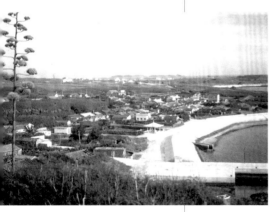

澎湖望安花宅（林會承攝 1982）。

一步鼓勵漢人移入，然因海盜猖獗，而僅有少數者成行。1622-1624年荷蘭東印度公司為了推動與明朝之間的貿易活動，而於馬公風櫃尾興建荷蘭城堡，隨後因明朝的攻擊，而遷往台南安平。此後澎湖群島由泉州同安及漳州人陸續移入。

　　澎湖群島目前分為六個鄉市：馬公市、湖西鄉、白沙鄉、西嶼鄉、望安鄉、七美鄉，共約有 10.4 萬人，其中以澎湖本島、白沙島與西嶼三個彼此銜接的島嶼群為居民主要分布的地區。

（三）金門（兼烏坵）

　　位於東經 118 度 32 分、北緯 24 度 44 分之間，共有十二座大小島嶼，總面積為 152.22 平方公里。其有人島包括：金門島及烈嶼（小金門），以及位於烈嶼西南邊約 12 公里遠的大膽嶼（0.97 平方公里）與二膽嶼（0.79 平方公里），目前共有 13.7 萬人。金門島嶼的地質以砂土及紅壤土為主，因風力強勁而造成土地半乾旱，其種植以耐旱性雜糧為主，而山坡地上於戰後因安全需要而種植樹木。

　　金門島的外形為東西兩端寬大、中間窄小；其東西長約 20 公里、南北最長約 13 公里、中間最寬處約 3 公里，總面積約 134.25 平方公里。其中央部分為山丘，以太武山 253 公尺最高。烈嶼位於金門島西邊、最近處約 2 公里遠，外形類似葫蘆，總面積 14.85 平方公里。

　　西元 803 年，唐朝於烈嶼設立牧馬寨；14 世紀中後，元朝於現

金門

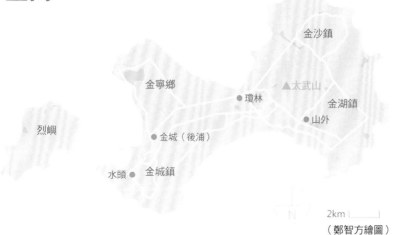

（鄭智方繪圖）

今金沙設立浯洲鹽場司；1387 年，明朝於金門島設立守禦千戶所及
金門城。至 17 世紀中後，因明清戰爭，導致金門人數大量降低。19
世紀之後，居民略有增多，但因生活困難，而移往南洋或日本。1948
年之後，金門被劃為戰地，至 1992 年才解除戒嚴。目前金門島上有
金城鎮、金沙鎮、金寧鄉、金湖鎮等四個鄉鎮，其中的金城鎮為縣治
所在地；烈嶼即為烈嶼鄉。

　　金門縣所屬的烏坵鄉，位於東經 119 度 28 分、北緯 24 度 59 分，
即金門島與馬祖的中間、距離約 130 公里遠，為中國福建湄洲島東偏
南外海約 37 公里處。烏坵包括大坵、小坵二個島嶼，總面積 1.2 平
方公里，目前以軍方管理為主，僅有少數居民。

　　在金門島南方約 26 公里遠的海上有東椗島燈塔（1871，為台灣
最早興建者），塔高約 19.2 公尺；在東側約 2.7 公里遠的海上有北椗
島燈塔（1882），塔高約 17.5 公尺；烏坵的大坵有烏坵嶼燈塔（1874，
為台灣第三早興建者），塔高約 19.5 公尺。

（四）馬祖

　　馬祖共有三十六座分散於海中的島嶼，北緯為 26 度 23 分（東引）
至 25 度 56 分（莒光）、東經為 120 度 30 分（東引）至 119 度 51 分（南
竿）。目前有六座有人島：（1）北竿島：位於中端上方，約 8.94 平

方公里，有塘岐、橋仔、后澳、芹壁、坂里、白沙等村；（2）南竿島：位於中端下方，約 10.64 平方公里，有介壽（山隴）、復興（牛角）、福澳、清水、梅石、仁愛（鐵板）、津沙、馬祖、四維（西尾）、夫人、珠螺等村，其中的介壽村為縣治所在；（3）東莒島：舊稱「東犬」，位於南端東邊，約 2.64 平方公里，有大坪、福正兩村，於福正村東側有 1872 年興建的東莒燈塔，塔高約 19.5 公尺，為台灣第二早興建的燈塔；（4）西莒島：舊稱「西犬」，位於南端西邊，約 2.37 平方公里，有田澳、西坵、青帆三村；（5）東引島：舊稱「東湧」，位於北端東邊，約 3.22 平方公里，有樂華、中柳兩村，於本島最東側有 1904 年興建的東湧燈塔，塔高約 14.2 公尺；（6）西引島：位於北端西邊，約 1.13 平方公里。

於南竿島仁愛村（原稱鐵板）金板境天后宮右邊的大王宮內，保有約七百五十年前的元中統石碑，說明了當時似曾有居民在此。約三百五十年前另有漁民遷入，一百年前再度自福建長樂縣遷入迄今。

此外，據民間傳說，媽祖於距今一千多年前在閩江口湄洲島出生、二十八歲時為救父而出海溺亡，遺體被漂至南竿島馬祖村，其後於此地興建馬祖天后宮。

西引
東引

亮島

高登

大坵

芹壁
北竿

介壽村（山隴）
南竿

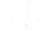
馬祖（鄭智方繪圖）

西莒
東莒

10km

台灣的有人島

**台灣島嶼以台灣島（3.5807 萬平方公里）為主，以下依
次大小為（含平方公里）：**

金門島（134.25）、澎湖本島（大山嶼 65.41）、蘭嶼
（紅頭嶼 46.82）、西嶼（漁翁島 17.84）、綠島（火
燒島 15.09）、烈嶼（小金門 14.85）、白沙島（13.88）、
南竿島（10.43）、七美嶼（大嶼 7.59）、琉球嶼（小
琉球 6.80）、望安島（八罩島 6.74）、北竿島（6.44）、
東引島（東湧 3.22）、吉貝島（3.06）、東莒島（東犬
2.64）、西莒島（西犬 2.37）、虎井嶼（2.00）、東吉
嶼（1.77）、將軍澳嶼（1.56）、中屯島（1.41）、花
嶼（1.27）、西引島（1.13）（資料出自 中華民國島嶼
列表，維基百科）。

馬祖北竿芹壁（林會承攝 2009）。

二、台灣的史前與歷史發展

台灣的史前與歷史發展，與自然環境的變遷有關。如前所述，在距今約二萬五千至一萬八千年前邁入冰河時期，台灣成為亞洲大陸東南邊緣的陸地時，已擁有人類的痕跡。於距今約一萬八千年之後，台灣因海水上升而演變成為浮現海面的島嶼，並擁有以下特色：（1）位居於太平洋花采列島最內環中央；（2）為該列島中最接近歐亞非大陸的島嶼；（3）島嶼被黑潮圍繞並帶來豐富的海洋生物與急速的洋流；（4）於一年中，冬天擁有強烈的東北季風，夏天擁有西南季風或颱風。由於氣候宜人、地理環境多變、天然物質豐盛，使得台灣逐漸發展成為海洋民族與大陸民族之間具有挑戰性的交通與戰略要衝，以及人類生活極佳的一個舞台。

台灣的人類發展大體上分為七個文化期，依次為：史前人類的浮現、南島語族的形成、荷西的占領、漢人的移入與統治、西方強國的經營、日本的統治、戰後的發展。以下依序簡介：

（一）史前人類的浮現

台灣人類的浮現，依據考古學界的發掘，約在三萬年前，於台灣島台東北端、花蓮南端的海邊山洞，成為人類生活的洞穴。換言之，

台東長濱八仙洞的洞穴（林會承攝 2009）。

當台灣島與亞洲東南側彼此銜接時，已具有生存的條件，並發展出學術界所稱的舊石器時代[10]，但是當時的人類並未堆疊或搭建住屋。

　　大約在一萬多年前，於地球海水上升後，台灣逐漸形成島嶼。於距今約七千年至四百年前，即考古學界所稱的新石器時代及金屬器時代（或稱為鐵器時代），台灣島嶼擁有豐富的人類族群，其生活範圍從平原至 2,900 公尺高的山頂。早期人類多成群共居，以利生活的安全與食物的獲得，分別居住於洞穴、草屋或高腳屋之中，目前尚可見當時住家的堆石、柱洞或石板的遺跡。

　　舊石器及新石器時代人類的浮現，開啟了台灣文化的前奏曲。

（二）南島語族的形成

　　大約從六、七千年前至四、五千年前，台灣開始擁有許多的族群，其部落散布於台灣島的平原及高山，統稱之為「南島語族」（Proto-Austronesian）。距今約三百年前，移台的漢人將南島語族族群區分為兩大類：（1）將生活於南北之間的平原族群稱為「平埔族」；（2）將生活於山區及東部平原者稱為「高山族」。[11] 為了行政管理的需求或研究所得，通常將平埔族區分為八族十五支族，由北至南為：凱達格蘭族（包括：巴賽支族、雷朗支族、哆囉美遠支族）、噶瑪蘭族、龜崙族、巴布薩族（包括：道卡斯支族、巴布拉支族、貓霧捒支族、費佛朗支族）、巴則海族、洪雅族、邵族[12]、西拉雅族（包括：西拉雅支族、四社熟番支族[13]、馬卡道支族），其中部分的族群可以進一步的細分成數種支族，（李壬癸 1996：67）共擁有三百多個「社」。（中村孝志 1944：197-234）

　　於日本時代之後，將高山族區分為以下九族及其「社」數：泰雅族（184）、賽夏族（16）、布農族（70）、鄒族（8）、魯凱族（15）、排灣族（166）、阿美族（83）、卑南族（8）、雅美族（6）。（衛惠林等 1965）為了解高山族的群落體系，研究者將各族群區分為：族、亞族、亞群、部落等四個層級；以排灣族為例，該族分為二個亞族、其中一個亞族分為六個亞群、一百六十六個部落，於 1980 年前後，共約有 5.7 萬人。在日本時代，全台的高山族共有六百多個部落。目前由政府認定的族群，包括高山族十四族及平埔族二族，總計十六族；

10 其分類架構，參考劉益昌 1992《台灣的考古遺址》頁 22，臧振華 1999《台灣考古》第四章；依據近年研究觀點，台灣島早期人類的年代似較今所知還早。

11 台灣南島語族的分類及名稱的改變，請參見第一章的前言。

12 於衛惠林等 1965《台灣省通志稿、同冑志》卷八第一至三冊，提到邵族有三社。

13 四社熟番支族的名稱及社子，請參見第一章第二節註 3。

屏東排灣族七佳部落（林會承攝約1984）。

分別為前面所提到的高山族九族，加上太魯閣族（原屬泰雅族）、撒奇萊雅族（原屬阿美族）、賽德克族（原屬泰雅族）、拉阿魯哇族（原屬鄒族）、卡那卡那富族（原屬鄒族）等五族，以及邵族及噶瑪蘭族等二個平埔族。[14]

　　台灣島於荷西來台之前，南島語族族群的各部落多為獨立社群，同族的部落有可能共同執行軍事活動。在高山族中，部落多為集村，只有泰雅、賽夏、布農等族採取散村；多數的族群，如排灣、魯凱、鄒等族即有階層社會，其餘者於社內推選領袖，而領袖家庭可以優先享有一般家庭所獲得的物件。就性別而言，卑南、阿美兩族以女性為主，其他部落多以男性為主。

　　高山族的多數族群均擁有不同的建築形貌，多數者因受到政治及社會的影響，於日本時代晚期以後多已不存，目前只有雅美族及排灣族的少部分部落尚仍保存。平埔族的建築物，約於清代中晚期已不存在，只能在少數的書籍或圖面中看到相關介紹。

　　就文化背景分析，南島語族的分布範圍廣大，東起復活節島（Easter Island）、西至馬達加斯加島（Madagascar）、北至台灣、南至紐西蘭（New Zeeland）。區分為以下四個次區域：東南亞群島、密克羅尼西亞（Micronesia）、美拉尼西亞（Melanesia）、玻里尼西亞（Polynesia）。依據語言及農業分析，台灣島為南島語族族群的原鄉。

14 以下三者已被縣市政府或鄉公所認定：西拉雅（屏東縣政府、台南市政府）、馬卡道（花蓮縣富里鄉公所與屏東縣政府）、大武壟（花蓮縣富里鄉公所）。

（三）荷西的占領

　　在 15 世紀末年，西班牙與葡萄牙開始展開大航海經濟活動；16 世紀末葉，荷蘭與英國加入競賽。1622 年荷蘭聯合東印度公司（V.O.C，以下簡稱「荷蘭公司」）艦隊占領澎湖本島（Pescadores），二年後遷往台灣南部地區；1626 年西班牙菲律賓都督府（C.G.F，以下簡稱「西都督府」）派艦隊占領台灣北部地區。1642 年荷蘭公司擊敗西都督府，占領了台灣島中部以南及北部平原，大約台灣島的 1/6 土地。當時稱台灣島為福爾摩沙（Formosa），[15] 其經營及統治單位的主管稱為殖民地長官，由印尼巴達維亞（Batavia）總部管轄，後者由荷蘭阿姆斯特丹（Amsterdam）東印度公司總部管理。福爾摩沙長官為歷史上第一位大規模掌控台灣的統治者。

　　台灣西部平原原屬平埔族所有，荷蘭公司掌控之後，一方面興建城堡，另一方面指派部隊攻擊強悍的部落，於打敗對手後展開監督與管理工作，並興建軍營、教堂、學校等。約於 1640 年左右，其經濟行為受到明朝及日本政府的阻擾，改於台南及嘉義一帶開發農業經營，從福建引入許多漢人來台從事耕種工作，1652 年因提高人頭稅而爆發了「郭懷一事件」。

　　1662 年福爾摩沙的主城：普羅民遮城（Provintia）及熱蘭遮城（Zeelandia）遭到鄭氏部隊所擊敗，而被迫遷離；1664 年發現台灣

15 自 16 世紀中葉之後，歐洲國家如葡萄牙、荷蘭等國，均稱台灣島為福爾摩沙（Ilha Formosa，美麗島嶼）；西班牙的稱呼也類似（Hermosa）；葡萄牙稱澎湖群島為漁夫島（Pescadores）。

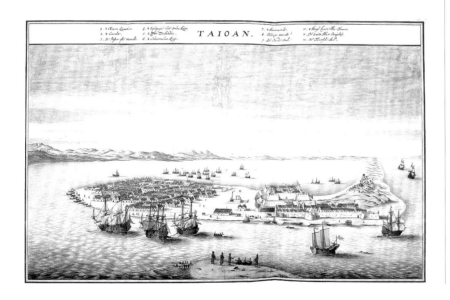

熱蘭遮城圖（1644，引用自 wikipedia public domain）。

彰化鹿港龍山寺（林會承攝
2017）。

北部地區並未受到鄭氏王朝部隊的守護，荷人再度占領雞籠並重建城
堡，至 1668 年因經商行為並未獲得改善，而再度撤離。

荷西占領台灣期間，由其國內或總部派員來台協助建築興建工
程，採取當時歐洲普遍的風格及構造或是以荷蘭教育界所設計的形式
為基礎。這些具有歐風的建築，目前只剩淡水及台南的少數構件尚保
存著。

（四）漢人的移入與統治

漢人移入台灣的重要歷程，如下：（1）約於 9 世紀初，因養馬
之需而有漢人奉命移入金門；（2）約於 12 及 16 世紀末，因防禦需
求而分別由宋或明政府鼓勵牧民移入澎湖開墾；（3）約於 16 世紀末，
因漢人移入台灣海峽的許多島嶼上，少部分漢人遂開船前往台灣南部
或雞籠與平埔族部落進行經濟活動；（4）17 世紀上半葉荷蘭公司於
經營台灣之後，因工務或農耕之需，使得南部地區吸引許多漢人移入；
（5）1662 年鄭氏部隊擊敗荷蘭公司之後，大批漢人隨軍來台；（6）
1684 年清朝於打敗鄭氏王朝之後，占領台灣島及澎湖群島，將其列
為福建的「台灣府」，1885 年改為「台灣省」，1895 年之後改由日
本統治；於清朝統治期間，許多漢人遷入台灣。

　　台灣島的漢人以福建泉州及漳州的福佬人、廣東嘉應州的客家人為主，原以平埔族群的領域為移住地區，約於牡丹社事件後的 1875 年，清朝指派部隊翻山越嶺占領東部台東及花蓮。整體而言，在 1895 年清朝統治台灣期間，除了擁有金門、馬祖、澎湖之外，大約管轄台灣島的所有平原地區，約占全島的 1/2。

　　於台灣島上設有台灣府（後期為「省」），下區分為縣、州、廳等地方行政單位，以負責行政、社會、教育、安全等工作。就漢人的生活環境而言，多數地區以「庄」為主，在船隻或牛車往來的地方形成「街」，各行政單位所在地則形成「城」。居住於村庄的漢人長期以稻米耕種、雞鴨魚養殖、蔬菜水果種植等工作為主，在城街的居民則以商業事務為主。宗教方面，民間信仰及佛教相當興盛。

　　漢人的建築擁有多種類型，以厝、店及廟為主。由於漢人在早期透過倫常、風水、鬼神、禁忌等觀念建立一套剛性的形式、空間及營建體系，並發展出工程模式，因此無論居住於何處，只要經濟能力許可，即可興建出形貌類似的建築。

　　國內目前尚保有少數的漢式建築，其一部分已被指定或登錄為「文化資產保存法」的古蹟、歷史建築或聚落。

（五）西方強國的經營

　　歐洲國家於 15 世紀末葉展開大航海時代，於 18 世紀末英國提升為強國之一。1840-1842 年間，英清爆發鴉片戰爭，隨後簽訂《南京條約》，由清朝開放廣州、廈門等五口通商；1857-1858 年間，英法與清再度發生戰爭，隨後簽訂《天津條約》，

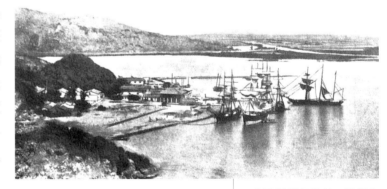

英國攝影師約翰‧湯姆生（John Thomson）於 1871 年所拍攝高雄哨船頭的怡記洋行（Messers Elles & Co.）後改作為打狗關稅務司公署（引用自 wikipedia public domain）。

由清朝開放瓊州、潮州等通商口岸，而台灣島則被規定開放台灣城（包括台南與安平）、淡水（包括淡水河）、雞籠、打狗等四個通商口岸。

　　合約簽訂後，除了於航海路線的合適地點興建燈塔之外，台灣在英人協助下也於各通商口岸建立碼頭及洋關；由英及德國設立領事館

及許多洋行；由英、加、西等基督教系統設立教堂，以及基於生活需求，而興建了住宅、學校、醫院、墳塋等。在另一方面，因多次戰敗，清朝決定推動洋務自強運動，在台興建許多的交通設施、產業設施、軍裝機器設施、教育設施、國防設施等。這些由外國人所掌管或協助辦理的事物中，其建築物多依西方各國的設計及施作規範而興建完成，其形貌則以歐美風格為基準。

1895 年台灣改由日本統治後，上述由西方人所推動的經濟或社會等活動，其中之鴉片、樟腦、糖等產業改由政府專賣或日本商社掌握；宗教、教育、醫院以及部分的商業活動則由西方單位持續辦理或經營。當時由英、德、加、西等國所興建的建築，目前尚有一部分保存良好。

（六）日本的統治

1895 年，清朝於甲午戰爭中失敗，與戰勝國日本簽訂《馬關條約》，將台灣島與澎湖群島移交給日本統治，直至 1945 年為止。日本在統治後隨即於台北設立台灣總督府，以總督為首長；其下有行政、

於 1904 年興建的馬祖東湧燈塔（林會承攝 2009）。

興建於 1938 年的桃園神社
（林會承攝 2000）。

立法、司法等單位，各局或部具有長官、課長等主管。

　　總督府一系列的在台政策，對於台灣的社會治安、經濟、科學、衛生、教育、法治、水利、生活環境、社會關係、農牧等有明顯的改善。至於清朝尚未管轄的高山地區，日本政府一方面將高山族的社群遷往淺山，其新建的部落由地方警察負責管理；另一方面多次與高山族爆發戰爭，如：太魯閣戰爭（1914）、布農族大分事件（1915）、賽德克族霧社事件（1930）等。於遷移及戰爭之後，總督府即掌控台灣島的全部平原與高山地區。

　　隨後，由主管單位或民間機關從日本本土邀請許多司阜及建築師來台，負責許多公所、州廳、宿舍、官邸、寺廟、神社、招待所、驛等日式建築的興建工程。另外，1870 年推動明治維新之後，日本政府一方面派遣年輕人前往歐洲學習建築等新知，另一方面聘請歐洲建築師至日本本土傳授專業，隨後將西式建築發展成為日本的建築主題之一，其中的部分專業人員亦投入台灣從事西式建築的設計或興建。

　　直至今日，日本時代所興建的建築物，目前尚有許多保存良好。

16 於此之前，在漢人文獻中
有樓鑰《攻媿集》（1171）、
林光朝〈直寶謨閣論對箚
子〉（1174-1189）、周必大
《文忠集》（1201）、真德
秀《西山先生真文公文集》
（1218）、趙汝适《諸蕃志》
（1225）、汪大淵《島夷誌
略》（1349）等著作中提到
澎湖群島的社會情景，但並
未對建築物做具體的描述。

（七）戰後的發展

　　1945 年 8 月，日本因第二次世界大戰失利而宣布投降，並放棄
統治台灣島與澎湖群島的主權。同年 9 月，國民政府來台成立行政長
官公署。1949 年底中華民國因中國內戰失利撤退來台，並掌控台灣
政權，此後的台灣涵蓋了：台灣島、澎湖、金門、馬祖等四個島嶼群。

　　戰後初期，台灣擁有類似西方的政治系統，但是其權力、經濟、
教育、社會治安及活動等受到監督單位的嚴格控制。約於統治三十年
後，因經濟環境的成長，使台灣的政治及法律等有所改善，而日本時
代於民間所建構的生活方式、文化環境、教育、文學、藝術活動、社
會活動、運動等也逐漸復甦，使台灣的社會品質明顯的提升。

　　在建築方面，戰後初期，有許多中國建築工作者移入台灣，多數
於年輕就學期間係以西式建築的形式及設計為學習對象，僅有少數是
以傳統建築的原貌或創意、以及西式與中式的結合為主題。約在 20
世紀末，一些由大學所栽培的建築師，開始以具有台灣特色的現代建
築做為嘗試議題，因作品擁有特殊風格而逐漸受到國際建築界的矚
目。

澎湖生活博物館（林會承攝
2011）。

三、台灣建築的著作

　　台灣建築的史料，緣自於歷史的偶然，是外人對於台灣原住民族「奇風異俗」的描寫，年代最早者為漢人陳第的〈東番記〉（1604）[16]，以及 17 世紀上半葉荷西人士的日誌及遊記 [17]。其中類似陳氏遊記式的寫作方式，一直被延續到清初；而荷蘭人的日誌式書寫方式，於荷人退出台灣之後即停止記載，一直到 19 世紀末葉日本統治台灣之後才再度出現 [18]。至於以建築為主而進行描述者，大約始於清代中早期；日本時代之後，台灣的工業學校設立建築學科 [19]，開始有學術性研究的出現。1980 年之後，因為台灣社會環境及經濟能力的提升，以及「文化資產保存法」的形成，導致建築工程及文化保存興起，促成建築學術及研究成果的數量大增。以下介紹具有歷史記載或代表性的著作、圖書或冊本等，以及日本時代至今的學術成果，依序為：清代、日本時代、戰後時期。

（一）清代建築的書籍

　　清領台灣之後，少數官員對生活於平原地區的平埔族群之文化特徵加以描述，其中以巡台御史黃叔璥〈番俗六考〉（1736）及六十七《番社采風圖》（1745）兩種著作 [20]，以類似民族學誌的方式從事分類記錄，成為現今了解平埔族群建築最重要的參考資料。[21] 除此之外，在漢人所編修的方志或書本中，也記錄了當時的一些建築物，其中以蔣元樞《重修台郡各建築圖說》（1778）在資料上較為豐富。於此時期，台灣社會或專業匠司，也擁有與建築相關的一些冊本，如《千金譜》、《卦書》、《繪圖魯班經》等。以下依序介紹：

1. 黃叔璥《台海使槎錄》〈番俗六考〉（1736）

　　黃叔璥，清朝大興人，1709 年進士，歷任戶吏部及御史職；1721（康熙 60）年，台灣爆發「朱一貴事件」，同年底與吳達禮共同擔任為首任巡台御史，1724（雍正 2）年卸任，此後就任河南開歸道等。

　　在〈番俗六考〉中，黃叔璥將其所知的原住民族分為十三個族群

[17] 較重要的資料包括：《巴達維亞城日記》、《熱蘭遮城日誌》、《總督一般報告書》等，對於荷西及平埔族群建築之形式、空間、構造、材料等均有所著墨。

[18] 例如台灣經世新報社編《台灣大年表》（1938）及張麗俊《水竹居主人日記》（1906-1937）等書，採取以日期為主的條列式紀錄方式。

[19] 台灣最早設立建築學科的學校為：台北工業學校（現今台北科技大學）1926（昭和1）年、台南工業專門學校（現今成功大學）1944（昭和19）年成立。

[20] 在此前後，有林謙光《台灣紀略（附澎湖）》（1687）、郁永河《裨海紀遊》（1698）、周鍾瑄《諸羅縣志》（1717）、六十七與范咸《重修台灣府志》（1745）等著作，也都以遊記或民族誌的方式描述平埔族群建築的概況。

[21] 清末牡丹社事件發生後，於 1875 年繪製現今所稱的《晚清台灣番俗圖》（陳宗仁 2013），該書共有 36 圖，以清末高山族圖面與描述為主，多數圖面似以漢人可前往處為主；只有 2 圖為平埔族受漢人影響的住家。

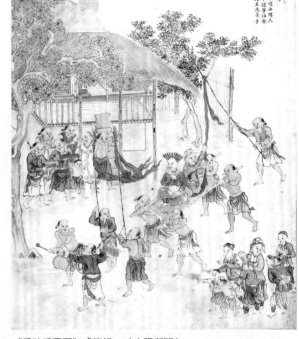

《番社采風圖》「迎婦」（史語所版）。

孫元衡加溜社詩：「自有蠻兒能漢語，誰言冠冕不相宜！叱牛帶雨晚來急，解得沙田種芋時」。

《重淡文獻叢刊》

一○○

北路諸羅番二

諸羅山　哆囉嘓（一作咯嘓）　打貓

居處

結室曰必塔混。每興工，糾合衆番，互相爲力。通門於兩脊頭，不事繪畫。舉家問室而居，僅分袵席而已。

飲食

酒二種：一用未嫁番女口嚼糯米，藏三日後，略有酸味爲釀。一種與新港等社同。舂碎糯米和麴置甕中，數日發氣，取出攪水而飲，亦名姑待酒。飯亦如之。每年以二月二日爲年，一社會飲，雖有差役，不遑顧也。

衣飾

番婦頭帶小珠，曰賓耶產，大如笠。顛項圍繞白螺錢，曰描打臘。男婦衣服黑白，俱短至臍，掩蔽下體及束脛，專用皁布。每換年，男女豔服，簪野花，或

黃叔璥〈番俗六考〉（1957 台銀發行）。

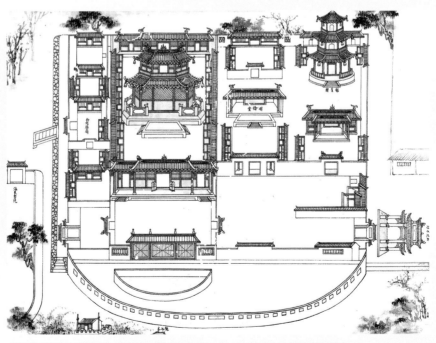

《重修台郡各建築圖說》「重修台灣府學圖說」（1983 國立中央圖書館出版）。

（北路諸羅番 1-10、南路鳳山番 1-3），多為平埔族群，內容包括各族群的居處、飲食、衣飾、婚嫁、喪葬及器用等六個物件的簡述。在「居處」一項中，簡要介紹名稱、類型、空間、形式、使用、構造及材料之一般情形。

2. 六十七《番社采風圖》（1745）

六十七，清朝鑲紅旗人，1744（乾隆 9）年接任滿籍巡台御史，至 1747（乾隆 12）年為止。著有多種文集，以及與御史范咸纂輯《重修台灣府志》（1747）。

對於台灣平埔族的風俗，先撰寫《台海采風圖考》，共有耕田、口琴、鬥走等四十八條；隨後邀請畫工繪圖，並於各圖的一角加以描述。目前稱呼繪圖書本為《番社采風圖》，於台灣圖書館及中央研究院各有一版本[22]，分別擁有相似的民間風俗繪本十二及十七幅，其中的「瞭望」、「舂米」、「乘屋」、「織布」、「迎婦」、「猱採」及「守隘」七幅有平埔族住屋的圖像；「舂米」有禾間的圖像、「瞭望」有望樓的圖像、「糖廍」及「社師」有漢式建築的圖像。除此之外，於台灣圖書館收藏的繪圖中，另有物產十二幅，包括花、鳥蟲、瓜、穀薯等圖四十種。

3. 蔣元樞《重修台郡各建築圖說》（1778）

蔣元樞，清朝江蘇常熟人，1759（乾隆 24）年中舉，歷任知縣及廈門同知，1775-1778（乾隆 40-43）年就任台灣知府，1776-1777（乾隆 41-42）年護理台灣兵備道。

《重修台郡各建築圖說》一書的內容概分為軍政、文教、民生及習俗四大類，共計三十六幅彩色建築圖面，為台灣清代期間最精美、數量最多的漢式建築圖像，各圖以寫實的技法，忠實地表現出建築物概略的整體布局、建築格局、比例、構造、材料及顏色等，甚至於在圖面中添加人物圖像，使得畫面更為生動。

4.《千金譜》

《千金譜》為傳自中國福建的「七字仔」，全文近五百句、二千七百五十多字，包括庶民生活中的行業、農作、節令、禮儀、器

22「台灣圖書館」舊稱「國立中央圖書館台灣分館」，其所藏的平埔族的風俗圖，於 1997 年印行，稱之為「六十七兩采風圖」或「采風圖」，以下引用本圖時，簡稱之為「台圖版」；中央研究院歷史語言研究所藏，並於 1998 年印行，稱之為「番社采風圖」，以下簡稱之為「史語所版」。另外，為了閱讀上的方便，以下將前述的圖書統稱為《采風圖》。

物、生意及物產等詞彙，以供大眾認識字詞及學習社會慣習之用。文中描述當時台灣漢人理想厝屋的形制，以及室內外的家具及建材等。

5.《卦書》

↑澎湖大案山蔡法師《卦書》內頁。

→《繪圖魯班經》內圖。

《卦書》為「屋卦之書」的簡稱，或稱為「寸白簿」或「厝白簿」，學界稱之為「匠司手冊」，為漢式建築大木或土水司阜的技藝口訣。於徒弟三年四個月學習出師之際，多由司阜將其技藝要訣書寫成冊，送給徒弟做為出師之禮。由於司阜之師承不同，因此內容也略有不同。《卦書》以房屋卦位為基礎，另外記載吉凶尺寸、神煞、擇日、儀式流程及咒文等。

6.《繪圖魯班經》

為中國東南沿海民間木工的專業用書，似形成於元末明初期間（14世紀中葉），稱為《魯般營造正式》，後改稱為《魯班經匠家鏡》。

《魯班經》全書分為四卷，卷首為「修造各圖」、卷二為「倉廠橋梁鐘樓各式」及「起造擇日法」、卷三為「相宅秘訣」、卷四為「靈驅解法洞明真言秘書」及「秘訣仙機」。

（二）日本時代建築的著作

日本於 1895 年開始統治台灣，其部分的行政人員及老師隨即展開台灣建築資料的蒐集與普查，並將其成果編輯印製或出版，如：島田定知《日本名勝地誌》〈台灣之部〉[23]（1901）、安江正直〈台灣建築史〉[24]（1907）及杉山靖憲《台灣名勝舊蹟誌》[25]（1916）等，這些田野調查所得的資料，成為隨後「史蹟名勝天然紀念物」指定[26]、以及編撰台灣建築歷史發展的重要素材。

西元 1929（昭和4）年，日本在台的建築菁英成立「台灣建築會」，會員之間彼此激盪，除了發行《台灣建築會誌》之外[27]，也促成建構台灣建築史的火花。1934-1942（昭和9-17）年間千千岩助太郎陸續完成台灣高山族建築的系列研究、1937 年田中大作發表〈台灣建築の史的研究〉一文、1948 年藤島亥治郎出版《台灣の建築》一書。前提的三者均於返日之後，才編輯成書出版；就其內容而言，安江正直、田中大作、藤島亥治郎及千千岩助太郎的著作表達了作者對於台灣建築的史觀。以下依序介紹：

1. 安江正直《建築史編纂資料蒐集復命書》〈台灣建築史〉（1909）

1901（明治34）年，台灣總督府設立臨時台灣舊慣調查會，聘請京都帝國大學教授岡松參太郎主持，1907（明治40）年總督府土木課職員安江正直完成土木建築類的資料蒐集，撰寫《建築史編纂資料蒐集復命書》呈報，1909 年將總論以〈台灣建築史〉為名發表。

本文屬於斷代史，主要描寫漢式建築。內容包括：總論；一、中國建築沿革，二、在台明清建築沿革，三、在台明清建築與中國建築

23 島田定知《日本名勝地誌》〈台灣之部〉羅列台灣聚落與建築共 203 筆（黃俊銘 1996：65），此書具有向國內外宣示台灣為日本國土之一部分的意義。

24 安江正直〈台灣建築史〉之初始寫作動機為當作「臨時台灣舊慣調查事業」之準備工作，1910（明治43）年其調查成果被列為《臨時台灣舊慣調查會第一部報告：清國行政法》第 3 卷第 7 章的土木類之中。（黃俊銘 1996：66-69）

25 1916（大正5）年日本朝鮮總督府公布「古蹟及遺物保存規則」（黃俊銘 1996：12），同年台灣總督府任命杉山靖憲為編撰主任，調查台灣名勝舊蹟，完成《台灣名勝舊蹟誌》共收錄 331 件。

26 史蹟名勝天然紀念物調查委員會從 1933（昭和8）至 1941（昭和16）年間共進行了五次指定及暫時指定，共指定 28 處史蹟名勝及近 40 處的北白川宮能久親王的御遺蹟，以及 19 件天然紀念物。

27《台灣建築會誌》從 1929（昭和4）至 1944（昭和19）年間，共出版了 16 卷，每卷在 4 期以上，為台灣最早的建築專業期刊。

的關係，四、在台明清建築的通性，五、在台明清建築的優點與缺點；實例。

2. 藤島亥治郎《台灣的建築》（1948）

藤島亥治郎為東京大學建築學科建築史教授，1936 年 4 月 4-21 日來台考察，在井手薰、栗山俊一、神谷犀次郎、千千岩助太郎、田中大作協助下蒐集資料，於郭茂林協助音譯下完成。

這本書具有建築文化史風格，但缺乏平埔族建築、清末洋式建築及日式建築。其內容包括：總說、第一篇南洋系（高山族）建築、第二篇大陸系建築、第三篇西洋系建築、結說。

3. 田中大作《台灣島建築之研究》（1950）

田中大作，1889-1973，鹿兒島人，自東京帝國大學建築系畢業，原為總督府營繕課職員（1931-1939），隨後轉任台北工業學校老師（1939-1947）。田中於 1937（昭和 12）年發表〈台灣建築的歷史性研究〉一文，建立了台灣建築文化史的研究架構，1950 年返日之後，完成《台灣島建築之研究》一書。

這本書具有建築文化史風格，但缺少清末洋式建築，為戰前歷史分期較完備、內容較周全的著作。其內容包括：序說、高砂族的建築（含高山族與平埔族）、紅毛人（含荷蘭與西班牙）的建築、本島人（台灣人）的建築、內地人（日本人）的建築、結論。

4. 千千岩助太郎《台灣高砂族の住家》（1960）

千千岩助太郎，1897-1991，佐賀縣人，自名古屋高等工業學校建築科畢業。來台後由台北工業學校聘任為建築科老師（1925-1941），隨後接受總督府營繕課聘請前往台南負責普羅民遮城修建工程（1941-1944），完成後接受台南工業專門學校師資聘任及成立建築學科（1944-1947）。返日後將多數已發表的高山族研究、測繪及拍照成果，彙整成書，由東京丸善出版社出版。

此書以高山族建築的基礎研究為主，屬於文化類型研究，全部資料來自田野調查。內容包括：序說、泰雅族住家、賽夏族住家、布農族住家、曹族住家、排灣族住家、阿美族住家、雅美族住家、結論。

藤島亥治郎《台灣的建築》中文版封面。

田中大作《台灣島建築之研究》封面。

（三）戰後建築的著作

於 1945 年之後，台灣開始邁入戰後時期，由於政治
的強硬及複雜，使得社會、教育等環境流於枯燥乏味。在
沉默約三十年之後，從七〇年代開始，台灣建築的學術性
研究再度萌芽，由狄瑞德與華昌琳《台灣傳統建築之勘察》

（1971）、漢寶德與李乾朗等的多種著作 28 開啟了長久

狄瑞德等《台灣傳統建築之
勘察》封面。

以來建築學界所被忽視的文化及學術領域，隨著正規建築教育的發展
與成熟，其培養出來的部分學者即投入台灣建築的整體、文化期、類
別或個案的研究及發表，由於主題多元、議題多樣，而提升了台灣建
築歷史或文化資產的學術地位。直到目前為止，較具有建築史或文化
價值的著作如下：

林會承《台灣傳統建築手冊》
封面。

1.狄瑞德、華昌琳《台灣傳統建築之勘察》（1971）

兩位作者為夫婦，分別為東海大學建築系教授及城市景觀規劃
師。本書以漢式建築基礎調查及社會科學式解析為主，內容包括：第
一部測繪：小型鄉村住宅、大型鄉村住宅、官紳住宅、商店住宅、廟宇；
第二部論述：家庭與住宅、住宅之形態、台灣的傳統房屋、方位、構造、
裝飾、使用等。

2.林會承《台灣傳統建築手冊》（1987）及《台灣建築語典》
（2004-2007）

作者為中原大學建築系及臺北藝術大學教授，其《台灣傳統建築
手冊》一書為漢式建築的形式與作法研究，內容包括：思想、相地、
格局、組群布局、間架、尺度、台基、欄杆、屋身、屋頂、外檐裝修、
內檐裝修、色彩與彩繪、匾聯、家具、裝飾、辟邪、防禦、建材。

《台灣建築語典》由林會承主編，徐明福、關華山、黃俊銘、傅
朝卿等協同主持，主要目的為建立台灣建築史專業資料庫，共有五期
八套，約有三千詞條，近一百萬字，撰稿者約有一百五十人之多，目
前已上線，做為「台灣大百科全書」之一部分。

28 漢寶德的著作如《彰化孔
廟的研究與修復計劃》（1976
境與象）、《鹿港古風貌之
研究》（1978 鹿港文物維護
地方發展促進會）、《台灣
的傳統建築》（1978 台灣史
蹟源流研討會編印）、《鹿
港龍山寺之研究》（1980 境
與象）等。李乾朗的著作如
《台灣建築史》（1979 北屋，
包括：荷西、明鄭、清代、
日本等建築）、《台灣近代
建築》（1980 雄獅，包括：
西式、日本等建築）等。

林憲德等《台灣原住民民居》
各族家屋。

傅朝卿《日治時期台灣建築
1895-1945》封面。

徐明福等《台灣之美系列（Ⅲ）
：建築》，2015 年書名改為
《台灣之美─建築》。

3.林憲德、徐明福、關華山、郭永傑、黃旭《台灣原住民民居》（1991）

林憲德及徐明福二人為成功大學、關華山為東海大學、郭永傑為逢甲大學建築系教授；黃旭為自然科學博物館研究員。本書為台灣建築史中特定文化期之著作，內容包括：台灣原住民概論、台灣原住民民居各論、台灣原住民民居總論、台灣原住民民居的多重文化意義、圖集。

4.徐明福《台灣傳統民宅及其地方性史料之研究》（1993）

作者為成功大學建築系教授，本書為台灣漢式民宅營建系統之方法學的研究論著，以新竹縣新埔鎮當時四十餘座漢式客家民宅為摹擬對象。其研究題材包括：營建計畫、營建規制、營建工程、構造方式、營建材料、營建成員等；而史料包括：鬮書、地籍資料、卦書、族譜、匠師訪談、詳細測繪等。

5.傅朝卿《日治時期台灣建築 1895-1945》（1999）

作者為成功大學建築系教授。本書內容包括：西洋建築風情、東洋建築風情、現代建築風情、台灣建築風情；在最後部分，另有歷史性建築的保存與再利用、殖民建築的修復者、一百棟日本時代經典建築的介紹。

6.徐明福、傅朝卿、張玉璜《台灣之美系列（Ⅲ）：建築》（2002）

徐明福及傅朝卿為成功大學建築系教授、張玉璜為建築師。本書的內容包括：前言、史前的聚落與建築、南島語族之生活與民居、荷西時期建築、漢人生活與民居、通商時期建築、日本時代建築、光復以來之現代建築。

7.堀込憲二《日式木造宿舍》（2007）

作者為中原大學建築系教授。本書內容包括：台灣日式木造宿舍、木造住宅樣式、建築特色、構法及技術特色、部位名稱及機能、基準尺寸、和風庭園、儀式、節慶與風俗、修復再利用及維護管理。

四、台灣建築的知識種類

　　台灣因坐落於理想的地理位置、具有良好的自然環境，而擁有豐富的人種及歷史變遷，由於各人群的生存習慣與社會環境有所差異及改變，導致台灣擁有為數龐大的建築知識種類。

　　台灣的建築知識，大體可以區分為以下七個基本「類型」：（A）建築風格、（B）功能類別、（C）形式與作法、（D）空間與使用、（E）營建系統、（F）建築周邊相關事務、（G）建築人物；各「類型」均擁有第一層次至第三層次的建築單元，為了說明的方便，僅將上述各「類型」所直接擁有的第一層次單元，總稱為「大類」；少部分的「大類」具有第二層次單元，總稱為「次類」；前述的多數「大類」或少數「次類」具有第三層次單元，總稱之為「小類」。

　　以下依據建築類型、大類、次類的次序，簡要介紹其所擁有的建築單元；至於小類的建築單元，請參閱「台灣建築物件基本資料表」（P. 47）。

（一）建築風格

　　台灣建築的形貌，大體上分為：南島建築、漢式建築、西式建築、日式建築、現代建築五個大類[29]，其中「南島建築」以單純的形制為

29 台灣歷史過程中，曾出現的「荷西建築」，其數量及現存不多，因此暫不列入建築風格討論。

建築風格＊台北植物園內遷入的清末官署「欽差行台」，也曾做為日本時代初年的台灣總督府（林會承攝 2018）。

主;「漢式建築」及「日式建築」以雷同的形貌為主;「西式建築」與「現代建築」係由建築者規劃設計而成,其多數作品具有設計者或業主的慣習或規範。

台灣的「西式建築」與「現代建築」約始於 19 世紀中葉,其後歷經日本時代、戰後初期、現代初期,多具有明顯的建築形態與式樣,如:19 世紀中西方強國所發展的陽台殖民地式樣(Bungalow),日本時代以後所發展的新古典式樣、歷史主義、近代西式風格、漢和洋混合風格、藝術裝飾式樣(Art Deco)主義、藝術與工藝(Art and Crafts Movement)風格、新藝術(Art Nouveau)風格、帝冠式樣、興亞式樣、國際式樣(International Style)、地域主義式樣、後現代建築(Post-modernism)式樣、解構主義(Deconstruction)式樣等建築的風格。

(二)功能類別

在每一個文化期中,多擁有一些使用功能不同的建築,大體可以歸納為以下十六種「大類」單元:(1)居住及其相關建築、(2)商業及其相關建築、(3)產業建築、(4)宗教信仰建築、(5)行政及統治相關建築、(6)社會團體、服務及救濟設施、(7)公共設施、(8)交通通信建築、(9)休憩設施、(10)紀念性設施、(11)軍事防禦性建築、(12)墓葬建築、(13)教育設施、(14)外交相關設施、(15)醫療設施、(16)其它建築。

在上述十六種「大類」單元中,少數者具有「次類」單元,如漢式建築的「產業建築」擁有:一級產業、二級產業,「行政及統治相關建築」擁有:官衙、官舍、倉廩、祀典廟、祀典壇等;而「大類」單元或「次類」單元之下,擁有一些「小類」單元,如前述的「二級產業」擁有:魚灶、灰窯、磚窯、瓦窯、炭窯、菸樓、腦寮、染坊、油車、礦窯等。上述「小類」單元的內容,請參閱「台灣建築物件基本資料表」。

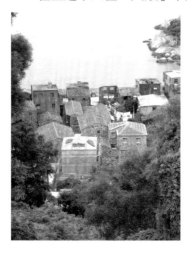

功能類別＊馬祖南竿津沙
(林會承攝 2007)。

（三）形式與作法

建築物的「形式」與「作法」中，「形式」可以從整體性、部分性、元素性、構件等角度進行介紹與討論；「作法」即俗稱的興建原則，包括了台基、屋身、屋頂、裝飾、裝修等工程。隨著社會複雜化及專業化，形式與作法由生活行為轉變為多類工種的專業行業。不同文化期，其分類也有所不同。如：

1.漢式建築的形式與作法包括以下的「大類」單元：（1）環境觀、（2）格局、（3）大木、（4）小木、（5）鑿花、（6）細木（家具）、（7）土水（地盤）、（8）土水（牆身）、（9）屋頂（形式）、（10）屋頂（作法）、（11）裝飾、（12）匾聯、（13）辟邪物、（14）防禦設施。

2.日式建築的形式與作法包括以下的「大類」單元：（1）大工、（2）磚工、（3）石工、（4）左官、（5）建具、（6）五金、（7）設備。

3.現代建築的形式與作法包括以下的「大類」單元：（1）配置、（2）形式、（3）土木、（4）水電、（5）冷氣、（6）空調、（7）消防、（8）景園、（9）室內裝修等。

上述「大類」單元下均有許多的「小類」單元，以漢式建築「大類」單元中的細木為例，擁有桌、椅、案、床等。上述「小類」單元的內容，請參閱「台灣建築物件基本資料表」。

形式與作法＊澎湖望安花宅
（林會承攝 1982）。

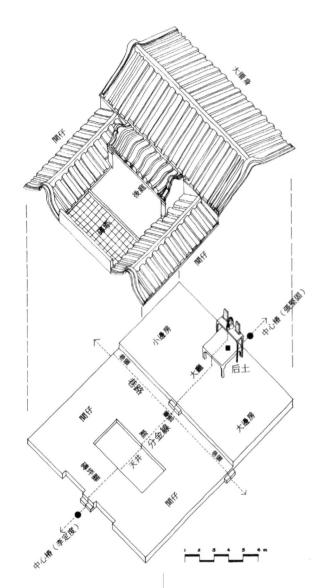

（四）空間與使用

　　空間是一座建築物可供使用的部分，合理的空間需要滿足使用者生理與心理上的需求。「空間與使用」的內涵即是所稱的「大類」單元，包括以下幾種的元素或分類：（1）空間的基準，（2）空間名稱、分類準則、功能與意義，（3）空間的建構與組織，（4）空間的位階、象徵、吉凶、禁忌，（5）空間的使用。各「大類」單元均有「小類」單元，以「空間的位階、象徵、吉凶、禁忌」為例，擁有尊卑、象徵、尺度、數量、風水、流年、八字、禁忌等。上述「小類」單元的內容，請參閱「台灣建築物件基本資料表」。

（五）營建系統

　　「營建系統」即涉及一座建築從無到有的人、事、時、地、物等，即現今所稱的工序、工法、工種、工具、經費、工人等。其內容即是所稱的「大類」單元，包括：（1）營建計畫、（2）營建規制、（3）營建工程、（4）構造方式、（5）營建材料、（6）營建成員、（7）承作體系、（8）建築防災等。各「大類」單元均有「小類」單元，以「營建材料」為例，擁有木、土、石、磚、瓦、灰、鐵、竹、藤等。上述「小類」單元內容，請參閱「台灣建築物件基本資料表」。

（六）建築周邊相關事務

以「建築」為核心，周邊有許
多的相關事務，其內容即是所稱的
「大類」單元，包括：（1）社團
與組織、（2）法令、（3）出版品、
（4）地圖、（5）神祇、（6）事件、
（7）計畫、（8）式樣、（9）活動、
（10）其他。各「大類」單元均有
「小類」單元，以「社團與組織」
為例，擁有魯班會、台灣建築學會、
台灣建築史學會等；以「出版品」
為例，擁有著作、寫真、檔案、圖
面等；以「地圖」為例，擁有〈台
灣番社圖〉、〈康熙台灣輿圖〉、〈台
灣堡圖〉等。上述「小類」單元的
內容，請參閱「台灣建築物件基本
資料表」。

↑建築周邊相關事務＊清初
康熙年間黃叔璥《諸羅縣志》
「番俗圖」一角（1962 台銀
發行）。

←建築人物＊《番社采風圖》
平埔族的「乘屋」（史語所
版）。

（七）建築人物

建築物的塑造及傳播，因人類
文明發展而有不同的執行方式，參
與者有所不同，其內容即是所稱的「大類」單元，包括：（1）史前建築：
研究工作者，（2）南島建築：自行營建的族人、使用者，（3）荷西
建築：研究工作者、工程師、官吏等，（4）漢式建築：大木司、土水司、
打石司、鑿花司、小木司、家具司、畫司、剪黏司、交趾司、堆花司、
厝頂司、官吏、作者、堪輿司等，（5）西式建築：工程師、傳教士、
官吏、工匠、其他，（6）日式建築：技師、營造業者、學者，（7）
現代建築：建築師、工程師、司阜、研究工作者、其他等。

30 所提的 18 種族群，包括於第 2 節第 2 小節（P. 23）所提由政府認定的 16 族，以及南部平埔族及北部平埔族；後兩者的列入，主要為平埔族群的「社」於清中葉後，因被漢人占用，除了台南東山東河村吉貝耍等少數地區尚擁有公廨之外，多數的傳統建築物多已不存，因此只能將邵及噶瑪蘭以外的其他平埔族群區分為南部平埔族及北部平埔族兩筆。

31 表格中「功能類別」的「西式建築」項，目前僅將清末及日本時代兩個類別合併呈現。

五、台灣建築的物件

台灣擁有豐富的建築物件，透過初步彙整所得知的物件種類及名稱，請詳見「台灣建築物件基本資料表」。

本「基本資料表」的基本分類與使用原則如下：（1）「基本資料表」由各「類型」分別使用；（2）各「基本資料表」的上方，由左至右，依序為：「類型」、「建築文化期」，以及各「類型」所擁有的「大類」、「次類」、「小類」等五個單元；如同「導言」第四節一開始部分所提，其中的「大類」為「類型」的主要單元；「次類」為「大類」所擁有的單元；「小類」為「大類」或「次類」所擁有的單元。

各「類型」擁有不同的單元數量，其分別如下：（1）只採用「大類」者：僅有「建築人物」一種；（2）使用「大類」及「小類」者：為「建築風格」、「形式與作法」、「空間與使用」、「營建系統」、「建築周邊相關事務」等五種；（3）使用「大類」、「次類」及「小類」者：僅有「功能類別」一種。

在「建築文化期」中，包括以下七種單元：（1）史前建築、（2）南島建築、（3）荷西建築、（4）漢式建築、（5）西式建築、（6）日式建築、（7）現代建築。其中「南島建築」具有十八種族群[30]，「荷西建築」具有荷蘭公司及西都督府兩個類別，「西式建築」具有清末及日本時代兩個類別[31]，因此在「建築文化期」的右邊，增加一個附件，其名稱為「南歐」，以方便前述三者的分類使用。

以下「台灣建築物件基本資料表」，係以本「導言」第四節「台灣建築的知識種類」所列「類型」的編號、「建築文化期」的年代先後、以及「大類」的編號依序排列。至於目前所填的「大類」單元及「次類」單元的資料，係透過「小類」物件的性質加以歸納所得；至於「小類」單元的資料，係透過論文、書籍、檔案、報告資料、觀察及訪問所得。

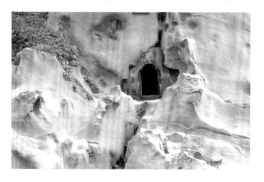

基隆大雞籠嶼（現稱和平島）西都督府士兵的番仔洞（林會承攝 2003）。

↖台東蘭嶼雅美族野銀部落一角（林會承攝 2009）。

↑日本時代台中梨山村泰雅族佳陽社（1935《台灣蕃界展望》，國立台灣圖書館藏）。

↗日本時代台中賽德克族霧社部落（1930《日本地理大系台灣篇》，國立台灣圖書館藏）。

←日本時代花蓮太魯閣族部落（1935《台灣蕃界展望》，國立台灣圖書館藏）。

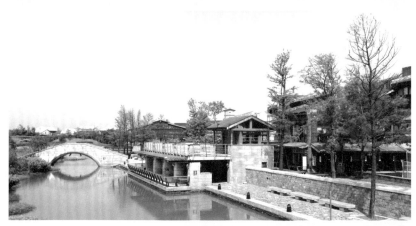

←宜蘭傳統藝術中心（林會承攝 2009）。

↙花蓮瑞穗掃叭石柱似為史前住屋（林會承攝 2010）。

↓台中霧峰林家（林會承攝 2009）。

↘台北北投公共浴場（林會承攝 2014）。

→高雄打狗英國領事館（林
會承攝 2018）。

↙澎湖望安花宅的魚灶與石
灰窯（林會承攝 1998）。

↓台北北投文物館（林會承
攝 2010）。

↘澎湖吉貝石滬（林會承攝
2010）。

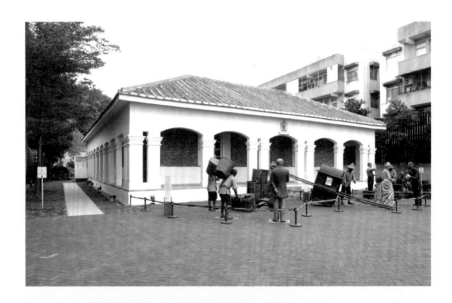

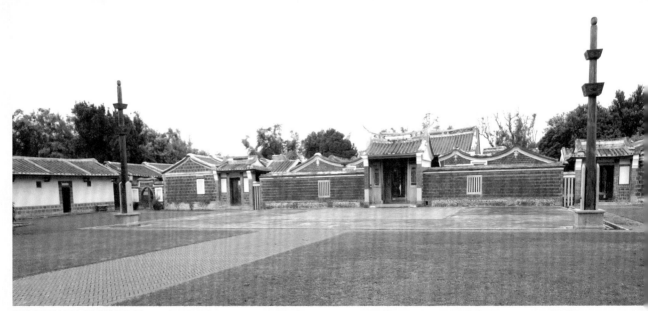

彰化馬興益源大厝（林會承攝 2013）。

台灣建築物件基本資料表

類型 A-G	建築文化期 a1	南歐 a2	大類 b	次類 b**	小類 c
建築風格 **（A）** 註1：史前及南島建築具有多種文化類型。 註2：在西式建築及日本時代以前，風格變化不大；以後則越來越快。	1 史前建築（前） 2 南島建築（南） 3 荷西建築（歐） 4 漢式建築（漢） 5 西式建築（西） 6 日式建築（日） 7 現代建築（現）		b1 次類型 b2 風格的變遷		— — — —
功能類別 **（B）** 註1：以功能為基礎的建築類型。 註2：高山族依來台年代為序。 註3：平埔族群以大肚溪為界。 註4：荷西建築依來台年代為序。	1 史前建築（前）		b*（有待進一步研究）		—
	2 南島建築 （南）	泰雅 （泰）	b1 居住及其相關建築 b3 產業建築 b11 軍事防禦性建築 b16 其它建築	家屋、穀倉、豬舍、雞舍 田寮、獵寮 瞭望台 頭骨架	
		賽夏 （夏）	b1 居住及其相關建築 b3 產業建築	家屋、穀倉、豬舍、雞舍、前庭 田寮、獵寮	
		阿美 （美）	b1 居住及其相關建築 b3 產業建築 b7 公共設施 b12 墓葬建築 b16 其它建築	家屋、穀倉、豬舍、雞舍、牛舍、 工作間、廚房、廁所 田寮、獵寮 部落會所、青年會所 墳墓 頭骨架、獸骨棚	
		卑南 （卑）	b1 居住及其相關建築 b4 宗教信仰建築 b7 公共設施 b11 軍事防禦性建築 b16 其它建築	家屋 鳥占處、殺猴場、祖靈屋 青年會所、少年會所 青年操練場 棄敵首場	
		排灣 （排）	b1 居住及其相關建築 b3 產業建築 b7 公共設施 b16 其它建築	家屋、穀倉、豬舍、雞舍、涼台、 司令台 芋頭架 會所 頭骨架	

類型	建築文化期	南歐	大類	次類	小類
A-G	a1	a2	b	b**	c
功能類別（B）	2 南島建築（南）	魯凱（魯）	b1 居住及其相關建築		家屋、附屬屋、穀倉、雞舍、牛欄、豬寮、工作間、廚房、廁所
			b3 產業建築		田間小屋、織布小屋、冶鍛小屋、烘芋棚
			b7 公共設施		會所
		布農（布）	b1 居住及其相關建築		家屋、工作室、儲藏室、豬舍、涼台、雞舍
			b16 其它建築		會所
		鄒（鄒）	b1 居住及其相關建築		家屋、獸骨架、豬舍、雞舍、柴房
			b3 產業建築		耕作小屋、穀倉
			b7 公共設施		會所
		雅美（雅）	b1 居住及其相關建築		主屋、高屋、涼台、置柴架、曬魚架
			b3 產業建築		船屋、豬舍
			b16 其它建築		產房
		邵（邵）	b1 居住及其相關建築		住屋
			b2 宗教信仰建築		祖靈屋
		噶瑪蘭（噶）	b1 居住及其相關建築		住家
			其餘者		（待研究）
		太魯閣（太）	b（類別）		（待研究）
		撒奇萊雅（撒）	b（類別）		（待研究）
		賽德克（德）	b（類別）		（待研究）
		拉阿魯哇（拉）	b（類別）		（待研究）
		卡那卡那富（卡）	b（類別）		（待研究）
		北部平埔（北）	b1 居住及其相關建築		住屋、禾間
			b11 軍事防禦性建築		望樓
		南部平埔（南）	b1 居住及其相關建築		住屋、貓鄰、禾間
			b3 產業建築		田寮
			b7 公共設施		廣場、公廨

類型	建築文化期	南歐	大類	次類	小類
A-G	a1	a2	b	b**	c
功能類別（B）	3 荷西建築（歐）	荷蘭公司（荷）	b1 居住及其相關建築		住宅、水井
			b2 商業及其相關建築		商館（factory）
			b3 產業建築		工廠（蔗糖）
			b4 宗教信仰建築		基督教教堂（kerk）
			b5 行政及統治相關建築		辦公廳舍、長官公署、監獄
			b6 社會團體、服務及救濟設施		孤兒院
			b11 軍事防禦性建築		城堡（castle）、堡壘（fortress）、營舍（garrison）等
			b12 墓葬建築		墳墓
			b13 教育設施		學校
		西都督府（西）	b1 居住及其相關建築		住宅、水井
			b2 商業及其相關建築		商館（factory）
			b4 宗教信仰建築		天主堂、修道院（monastery、convent）
			b5 行政及統治相關建築		辦公廳舍、指揮官公署、監獄
			b11 軍事防禦性建築		城堡（castle）、堡壘（fortress）、營舍（garrison）等
			b12 墓葬建築		墳墓
功能類別（B）	4 漢式建築（漢）		b1 居住及其相關建築		厝、屋、棚、寮、池等
			b2 商業及其相關建築		店、店頭厝（販仔間（客棧）、矸仔店、布店、酒館、浴場、租館、劇院、妓院等）、墟市等
			b3 產業建築		
			b3a 一級產業		石滬、菜宅、鼓亭畚、打石場、倉庫間、埤塘、燈塔（傳統式樣）等
			b3b 二級產業		魚灶、灰窯、磚窯、瓦窯、炭窯、菸樓、腦寮、染坊、油車、礦窯等
			b4 宗教信仰建築		廟、祠、家廟（祠堂）、宮仔（廟仔）、私壇、佛寺、道觀、齋堂、鸞堂、石塔、石碑、風獅爺、孤棚等
			b5 行政及統治相關建築		
			b5a 官衙		文武衙署、常關海關、鹽館、刑場、監獄等
			b5b 官舍		公館
			b5c 倉庫		倉廩
			b5d 祀典廟		文廟、武廟、城隍廟、天后宮、文祠、火神廟、龍神廟、旗纛廟、風神廟、嶽帝廟、真武廟、馬王廟、倉神廟、藥王廟
			b5e 祀典壇		厲壇、山川壇、社稷壇、祈雨壇、先農壇等

類型 A-G	建築文化期 a1	南歐 a2	大類 b	次類 b**	小類 c
功能類別（B）	4 漢式建築（漢）		b6 社會團體、服務及救濟設施		會館（行郊、同籍、軍隊、曲陣等）、養濟院（貧困）、普濟堂（病貧）、棲留所（留養局，老乞）、育嬰堂（嬰兒）、義倉等
			b7 公共設施		土牛、堤、閘、水道、汴頭等
			b8 交通通信建築		路、街、巷、橋、渡口等
			b9 休憩設施		花園（園林）、戲棚、曲館、戲園等
			b10 紀念性設施		牌坊（樂善好施、急公好義、節孝、重道崇文等）、名宦祠、鄉賢祠、節孝祠、忠義孝悌祠、昭忠祠、生祠、碑、亭等
			b11 軍事防禦性建築		營盤、汛地、教場、砲台、煙墩、望高樓、城濠、水雷局、軍煤局、軍裝局、竹圍、土圍、隘寮、隘門等
			b12 基葬建築		基葬區（塚仔埔或墓仔埔）、基（塚）、萬善祠、有應公等
			b13 教育設施		書院、儒學、社學、考棚、書房（私塾、學堂）、義學、惜字亭、魁星樓等
			b15 醫療設施		漢藥店等
			b16 其它建築		－
功能類別（B）	5 西式建築（西）		b1 居住及其相關設施		洋樓（番仔樓厝）、官邸
			b2 商業及其相關設施		洋行商館
			b3 產業建築		煤礦、石油、茶行、糖廠、倉庫等
			b4 宗教信仰建築		天主堂、基督教教堂
			b5 行政及統治相關建築		稅關（洋關、洋稅關）
			b8 交通設施		碼頭、燈塔、鐵路、火車站、電報局等
			b10 紀念性設施		紀念碑
			b11 軍事防禦設施		軍裝機械局、砲台等
			b12 基葬設施		洋人墓園
			b13 教育設施		神學校、新式學堂等
			b14 外交相關設施		領事館
			b15 醫療設施		藥館、醫館等

類型 A-G	建築文化期 a1	南歐 a2	大類 b	次類 b**	小類 c
功能類別 （B）	6 日式建築（日）		b1 居住及其相關建築		官舍、社宅、營團住宅、移民村、貴賓館等
			b2 商業及其相關建築		商行、百貨公司、旅館、遊廓、酒樓等
			b3 產業建築		糖廠、酒廠、樟腦工廠、發電廠、磚窯、製材場、礦場、自來水道等
			b4 宗教信仰建築		神社、廟宇、教堂等
			b5 行政及統治相關建築		官廳、警察署、駐在所、武德殿、監獄等
			b6 社會團體、服務及救濟設施		救濟院等
			b7 公共設施		公會堂、公共浴場、市場、水圳等
			b8 交通通信建築		火車站、橋樑、道路、隧道、理蕃道路、測候所、郵局、電信局、港務局、燈塔、飛行場等
			b9 休憩設施		公園、庭園、放送局、俱樂部、高爾夫球場等
			b10 紀念性設施		紀念碑
			b11 軍事防禦性建築		砲台、碉堡、隘勇線、兵營、壕溝、餌砲、飛行場、坑道等
			b12 墓葬建築		墳墓、共同墓地
			b13 教育設施		學校、幼稚園
			b14 外交相關設施		領事館
			b15 醫療設施		醫院、療養院等
			b16 其它建築		—
	7 現代建築（現）		—		—
形式與作法 （C）	1 史前建築（前）				配置、形式、材料等
	2 南島建築（南）				配置、形式、石作、木作、草作、土作等
	3 荷西建築（歐）				配置、形式、磚作、石作、木作、草作、瓦作、灰作、土作、金屬作、壁鎖（鐵剪刀）等
	4 漢式建築（漢）		b1 環境觀		坐、向、流年、地理、八字等
			b2 格局		環境、形制、間架、尺度、空間觀等
			b3 大木		主：柱、樑、通、楹 次：桷、斗、栱、筒、束、隨、雞舌、頭巾、員光、吊筒、插角等

類型 A-G	建築文化期 a1	南歐 a2	大類 b	次類 b**	小類 c
形式與作法 （C）	4 漢式建築（漢）		b4 小木		門、窗、壁、罩、結網、欄杆等
			b5 鑿花		身堵、罩、束隨、吊筒等
			b6 細木（家具）		桌、椅、案、床等
			b7 土水（一）：地盤		地盤、欄杆、地坪等
			b8 土水（二）：牆身		斗砌、磚砌、土墼等
			b9 屋頂（一）：形式		硬山、三川、四垂、伸頸、廡殿、攢尖、捲棚等
			b10 屋頂（二）：作法		鋪瓦、作脊等
			b11 裝飾（一）		打石、磚雕等
			b12 裝飾（二）		剪黏、交趾、堆花等
			b13 裝飾（三）		畫、彩、油
			b14 匾聯		匾額、聯對、書法等
			b15 辟邪物		石敢當、劍獅、刀劍屏、八卦鏡等
			b16 防禦設施		圍仔、槍樓、碉堡、隘門等
	5 西式建築（西）				配置、形式、磚作、石作、木作、瓦作、灰作、金屬作、裝飾等
	6 日式建築（日）		b1 大工		大壁、真壁、雨淋板、押緣板等
			b2 磚工		組砌等
			b3 石工		石材、石雕等
			b4 左官		人造石（洗石子、磨石子、斬石子）、泥塑、開模印花等
			b5 建具		門、窗等
			b6 五金		門鈸、門鈕、絞鍊等
			b7 設備		電信、電氣、空調、消防
	7 現代建築（現）				配置、形式、土木、水電、冷氣空調、消防、景園、室內裝修等

類型 A-G	建築文化期 a1	南歐 a2	大類 b	次類 b**	小類 c
空間與使用 （D） 註： 細目部分暫以漢 式建築為準。	1 史前建築（前） 2 南島建築（南） 3 荷西建築（歐） 4 漢式建築（漢） 5 西式建築（西） 6 日式建築（日） 7 現代建築（現）		b1 空間的基準		基本元素、空間模型類型、空間模型屬性等
			b2 空間名稱、分類準則、功能與意義		戶外空間、戶外交通空間、建築格局空間、類型名稱、構成名稱、室內空間名稱等
			b3 空間的建構與組織		空間基準、空間組織等
			b4 空間的位階、象徵、吉凶、禁忌		尊卑、象徵、尺度、數量、風水、流年、八字、禁忌等
			b5 空間的使用		物質行為、儀式行為等
營建系統 （E） 註： 細目部分暫以漢 式建築以後者為 準。	1 史前建築（前） 2 南島建築（南） 3 荷西建築（歐） 4 漢式建築（漢） 5 西式建築（西） 6 日式建築（日） 7 現代建築（現）		b1 營建計畫		經費、時間、空間、人事、材料等
			b2 營建規制		尺寸、模矩、私約規範、建築法規、都市計畫等
			b3 營建工程		程序、技藝、禁忌、儀式等
			b4 構造方式		土造、木竹造、磚石造、鋼筋混凝土造（RC）、鋼鐵構造、鋼骨鋼筋混凝土造（SRC）、混合構造等
			b5 營建材料		木、土、石、磚、瓦、灰、鐵、竹、藤等
			b6 營建成員		司阜、工團、學徒、營造廠、建築家、營繕體系、業主、地理師、日師、主公、建材供應商等
			b7 承作體系		契約、對場、包工包料、包工不包料等
			b8 建築防災		風水害、蟲蟻害、地震、火災等
建築周邊 相關事務 （F）	1 史前建築（前） 2 南島建築（南） 3 荷西建築（歐） 4 漢式建築（漢） 5 西式建築（西） 6 日式建築（日） 7 現代建築（現）		b1 社團與組織		魯班會、台灣建築會、台灣建築史學會等
			b2 法令		厝餉、建築法等
			b3 出版品（著作、寫真、檔案、圖面）		〈番俗六考〉、《番社采風圖說》、《台灣建築會誌》、《千金譜》等
			b4 地圖		〈台灣番社圖〉、〈康熙台灣輿圖〉、〈台灣堡圖〉等
			b5 神祇		魯班、荷葉先師、爐公先師等

類型	建築文化期	南歐	大類	次類	小類
A-G	a1	a2	b	b**	c
建築周邊相關事務（F）	1 史前建築（前）		b6 事件		保存事件等
	2 南島建築（南）		b7 計畫		市區改正、都市計畫等
	3 荷西建築（歐）		b8 式樣		干欄式、土台式、半穴式、南式、北式、陽台殖民地式樣等
	4 漢式建築（漢）				
	5 西式建築（西）		b9 活動		博覽會、展覽會、競圖等
	6 日式建築（日）				
	7 現代建築（現）		b10 其他		—
建築人物（G）	1 史前建築（前）		b1 研究工作者		—
	2 南島建築（南）		b1 使用者		—
			b2 族人自行營建		—
	3 荷西建築（歐）		b1 研究工作者		—
			b2 工程師		—
			b3 官吏		—
	4 漢式建築（漢）		b1 大木司		—
			b2 土水司		—
			b3 打石司		—
			b4 鑿花司		—
			b5 小木司		—
			b6 家具司		—
			b7 畫司		—
			b8 剪黏司		—
			b9 交趾司		—
			b10 堆花司		—
			b11 厝頂司		—
			b12 官吏		—
			b13 作者		—
			b14 堪輿司		
	5 西式建築（西）		b1 工程師		—
			b2 傳教士		—
			b3 官吏		—
			b4 工匠		—
			b5 其他		—

類型	建築文化期	南歐	大類	次類	小類
A-G	a1	a2	b	b**	c
建築人物（G）	6 日式建築（日）		b1 技師		—
			b2 營造業者		—
			b3 學者		—
	7 現代建築（現）		b1 建築師		—
			b2 工程師		—
			b3 司阜		
			b4 研究工作者		—
			b5 其他		—

第一章 南島建築

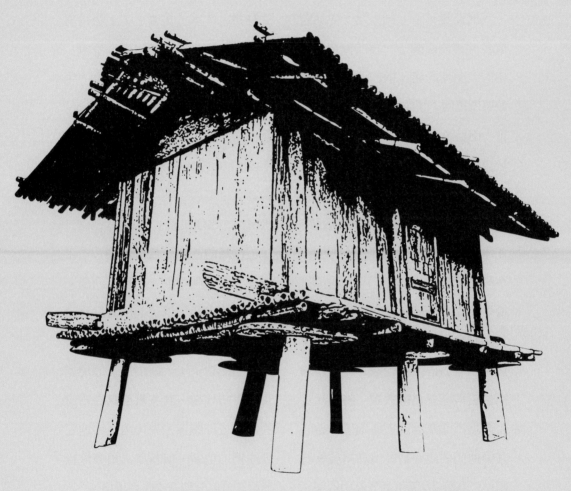

宜蘭縣大同鄉四季國小重組保存之
泰雅族戶外穀倉（許勝發攝）。

　「南島建築」一詞，為「南島語族各族群的建築」一詞的簡稱，其中的「南島語族」指的即是目前由政府所稱的「原住民族」。

　「南島語族」部落（俗稱「社子」）於史前時期已廣泛散布於台灣島，到了距今四百多年前，因福建與日本商人駕駛帆船前來從事貿易活動，才逐漸被人所知[1]。17世紀中晚期，台灣在荷蘭公司、鄭氏王朝及清朝[2]的先後統治下，吸引大量漢人遷入。於入墾台灣後，在台漢人依據其與南島語族族群的互動關係，把南島語族族群區分為兩大類：將生活於台灣島西部及北部平原地區一帶，且與他們彼此互動的南島語族族群稱為「土番」；將生活於高山地區、東部平原、蘭嶼一帶，與他們幾乎沒有彼此互動的南島語族族群稱為「野番」（或「生番」）；隨後將其依序改稱為「熟番」與「生番」（或「野番」）、「平埔番」與「生番」。日本時代後，改稱為「平埔族」與「高砂族」（李亦園1955：285；張耀錡1965：16439-16440），目前則分別稱之為「平埔族」與「高山族」，並統稱為「原住民族」。

　在台灣的南島語族族群中，「平埔族」於清朝中期，因漢人的湧入與土地的占用，導致其族人遷往淺山地區或逐漸漢化，使原有的族群風貌因而迷失；「高山族」於清末及日本時代後，其多數部落在政府的推動或打壓下，先後由高山地區遷往淺山地區，但其族人尚多保存著原有的部分傳統文化與風格。

　以下先介紹高山族群的建築，隨後介紹平埔族群的建築。

1　17世紀初，提到平埔族的文章或文獻，如：陳第〈東番記〉（1604）收於沈有容《閩海贈言》頁24-27；江樹生譯〈蕭壟城記〉（1623）；陳輝譯《巴達維亞城日記》（1970譯）等。
2　三者的統治年代為：荷蘭公司（1622-1662、1664-1668）、鄭氏王朝（1662-1683）及清朝（1684-1895）。

壹

高山族群的建築

本節依序介紹：泰雅族、賽夏族、布農族、鄒族、魯凱族、排灣族、阿美族、卑南族、雅美族的概況，其內容包括：背景、祖靈與矮靈、聚落、望樓、會所、家屋、小屋、穀倉、窯、寮、標柱、祖靈屋、船屋等項目中與其有關的部分。

一、泰雅族

（一）概述

　　泰雅族群居住於台灣北部山地區域，包括中央山脈兩側到東部海岸地區，海拔介於 500-2,500 公尺之間，居住環境具相當之地域性差異，發展出外觀形態多樣的建築類型。泰雅族群依據起源及文化特質可區分為泰雅、賽德克、太魯閣三個族群，泰雅族賽考列克群的起源地在賓沙布甘，為河階地之兩塊裂開的岩石，傳說先祖在此分散各地，又稱為「分散石」。泰雅族澤敖利群的起源地在大霸尖山 Dapak-

Waga。賽德克、太魯閣共享同一起源地，為白石山 Bunohon 之牡丹岩，此處有一老樹，傳說先祖由此誕生。

泰雅族群為共同祭祀之 Gaga 群體，以祖靈 Rutux 信仰為中心所組成之遵守共同祖訓、共同擁有超自然集體知識之宗教儀式團體，類似基督教會教區之性質，此群體共祭、共獵、共守禁忌、共負罪責，兼具宗教、地域、社會性功能。Gaga 成員組成以近親家庭為主（泰雅族群由男系承家，親屬群體組織薄弱），但亦包含無親屬關係之家庭。Gaga 群體之成員可自由參加退出，此削弱社會權力中心世代累積的可能性，顯示社會中的平權概念以及重視個人能力。

Gaga 是分類社群的主要單位，相較之，聚落 Qalang 僅是「鄰居」之意，乃以 Gaga 祭團為基礎的地緣聚落，聚落可能因為人口成長分裂成數個 Gaga 祭團，而一個大的 Gaga 祭團也可能包含數個聚落。

頭目通常為部落內各 Gaga 祭團領袖之一，對外代表部落進行政治交涉，對內調解各 Gaga 祭團之紛爭。Gaga 祭團領袖為宗教儀式執行者之祭司，其領導能力由個人後天養成及祖靈庇佑等，是另一種權力非集中化的文化表現。

部落間常有聯盟關係，同流域的同盟團體有時跨越族群界線，最大的 Gaga 祭團領袖常成為共同之大頭目，由於 Gaga 群體可能產生變動，形成動態的人群聚離關係，難以形成穩固的組織運作群體，1930年霧社事件中部落間的合縱複雜關係即為此現象。

（二）聚落

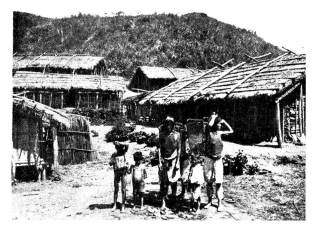

泰雅族群的部落通常由聯盟但分散式的聚落群所構成，各聚落多為散居之形態，但與布農族鄰近之區域，或許因為防禦之考量，較常出現集

泰雅族聚落位於今宜蘭縣南澳鄉境內（1935《台灣蕃界展望》，國立台灣圖書館藏）。

居式之集村形態聚落。聚落內主要由家屋群及附屬建築所構成，缺乏共同集會之公共空間，部分部落有防禦眺望功能之望樓建築。

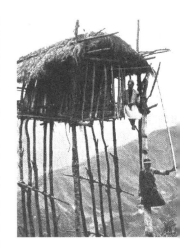

↑泰雅族望樓（1935《台灣蕃界展望》，國立台灣圖書館藏）。

← 台灣原住民文化園區仿建之泰雅族望樓（許勝發攝）。

（三）望樓

望樓為干欄式建築，山區原住民族群僅泰雅族有此類設施，一般建於部落出入口以便監視外敵，由青年輪流擔任警戒。望樓之構造形態乃由數十根長圓木或竹子撐起一矩形平台，以橫木及斜撐增加穩定度，橫木可避免柱子挫曲，斜撐可抵抗橫向推力。平台面設木梯或竹梯上下，上有雙坡茅葺頂建築供人員眺望警戒。

（四）家屋

家屋由主屋及附屬建築構成，附屬建築包含穀倉、豬舍、雞舍、獸骨架、敵首棚等。除此，於耕地或獵場中依需要另建有工作或狩獵小屋。

主屋外觀形態具明顯地域性差異，但內部空間配置各地域群皆相似，主要為一矩形平面，入口位於山牆或簷側中央。

主屋內部的寢床位於四個角落，無隔間，但有主次序位之分，使空間有尊卑之別，通常後為大，入口往內部看的右側為尊；男在右與後，女與小孩在左與前，顯示重視男性的空間屬性。左右兩側的寢床間各設一火爐，左側火爐較為簡便，有時這一側無火爐，改設置整排之寢床；右側火爐為主要煮食之用。主屋中央土間無固定，為一過渡

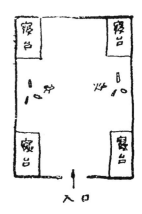

泰雅族群家屋室內空間示意
圖（千千岩助太郎 1942：
41，國立台灣圖書館藏）。

空間，雨天可做為搗米處。主屋內無儀式性空間，階層象徵不明顯，
家屋與家屋間無地位之差異。

　　泰雅族群家屋主屋的差異表現在外觀形態上，其地坪有豎穴式、
平地式兩類；屋頂有雙坡及圓桶形兩類。材料包括石材、木材、竹材、
檜木皮與茅葺，構造形態有積木式、編竹式等，反映氣候及地域環境
之差異。依據地域性之形態差異，可區分成中部型、西部型、東部型、
西北部型。

　　其中中部型為豎穴式建築，壁體採用類似積木式構造，為泰雅族
群最具特色之建築形態。東部型為中部型往太魯閣地區傳播後之形
態。西北部型為泰雅族與賽夏族共享之竹木構造形態。西部型為少見
之類似筒狀屋頂形態，形態來源不明。

（五）穀倉

　　泰雅族群之戶外穀倉為干欄式建築，構造材料與主屋類似，主要
為木、竹、茅草等，干欄柱頂設有原木刨製之防鼠板 Yulu，平台上之

泰雅族群建築地域性類型

類型	海拔	位置	族群	備註
中部型	多在 1000M 以上	中央山脈附近	賽考列克群 賽德克群	基本型
西部型	多在 500~1000M 之間	中央山脈西側	澤敖利群	一
東部型	多在 500M 以下	中央山脈東南側	東部賽德克群	一
西北部型	多在 500M 以下	中央山脈偏西北部	賽考列克群	可能受漢人、賽夏族影響

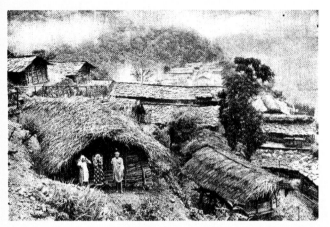

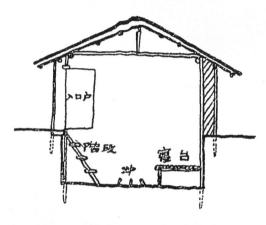

中部型家屋——今南投縣仁愛鄉瑞岩部落（1935《台灣蕃界展望》，國立台灣圖書館藏）。

中部型家屋剖面示意圖（千千岩助太郎 1942：42，國立台灣圖書館藏）。

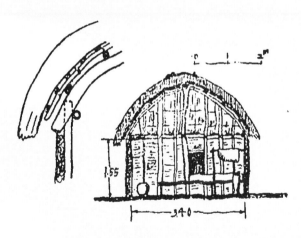

西部型家屋例——南勢群美拉巴社家屋（台中市和平區）剖面圖↑、正面圖↗、平面圖→（千千岩助太郎 1942：113，國立台灣圖書館藏）。

宜蘭縣大同鄉四季國小重組保存之泰雅族戶外穀倉及穀倉內部景象（許勝發攝）。

儲藏空間為矩形平面，入口設於簷側，數戶共用者內部設隔間，各有進出口，富有者可能有二、三個穀倉。

二、賽夏族

（一）概述

賽夏族居住於新竹、苗栗交界，海拔 500-1,500 公尺之間的淺山地帶，呈現狹長形之分布狀態。賽夏族依居住之地理差異分為南北兩支，北支為大隘群，帶有泰雅族的風格；南支為東河群，帶有道卡斯族與漢人（客家人）的風格。

政治領袖或重要祭儀的祭司權，是由依父系繼承法則繼承而來的氏族族長擔任。

賽夏族的不同圖騰氏族（動物、植物、自然現象等），各負責不同祭儀的司祭權，譬如矮靈祭的朱姓氏族、軍神祭及敵首祭的趙與豆姓氏族、祈雨祭的潘姓氏族、靜風祭的風姓氏族等。氏族掌握特定社會事務威權，而世襲的氏族權力使得威權制度與親屬原則結合。部落實際領導機構為長老會議，屬於老人政治，有穩定及保守之特質。頭目由主要氏族之首領任之，為世襲制，執行長老會議之決定。

（二）矮靈

矮靈原本居住在東方的河流。賽夏族最具特色的祭典為巴斯達隘（矮靈祭），北祭團由朱家（草珠、薏朱之意）負責主祭，兩年一小祭，

十年一大祭，於耕種後第二年稻穫約 1/3 時舉行，祭祀對象為具農業
巫術之異族矮靈。祭儀在聚落外圍的歌舞場舉行，這個區域被視為矮
靈居住的區域。儀式過程包含迎靈、娛靈、送靈，由歌舞來引導全部
的祭儀。

（三）聚落

　　賽夏族的部落組成依氏族主要宗支與分支關係連接各聚落群成為
一部落，此聯繫關係非正式、無法持久。聚落為散居形式，由三至五
個親屬家族聚成一小聚落，為一最小單位之地域團體；再由數個鄰
近的小聚落聚成一以圖騰氏族為主的大聚落，此層級之大聚落共同祭
團、共有財產（漁區、獵區、耕地等）；之後由數個大聚落合成社，
為一具組織運作功能的政治單位。整個賽夏族主要有六個社，分屬南
北二個區域同盟（大隘群、東河群），各位處於同一流域。

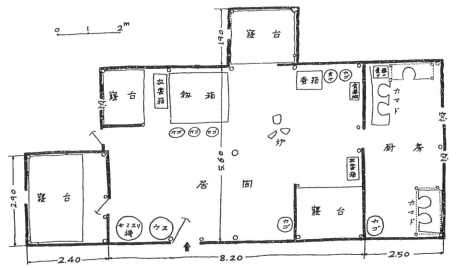

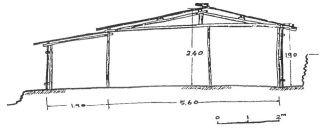

賽夏族十八兒社家屋例平面圖與剖面圖（千千岩助太郎 1942：7，國立台灣圖書館藏）。

高雄市六龜區馬里山地區
布農族家屋遺構（許勝發
攝）。

（四）家屋

賽夏族的建築形式，如會所、家屋及戶
外穀倉等，與泰雅族西北側地區相似，皆屬
於竹木構造建築。部分案例有室內分室及使
用漢式灶台的情形，顯示族群間密切互動之
形式引借結果。

三、布農族

（一）概述

布農族居住於台灣中央山脈中部的南端區域，許多聚落都位於海
拔 1,000-1,500 公尺之間，是台灣南島語族族群中平均居住海拔最高
者。

（二）家屋

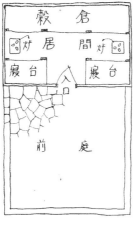

布農族為父系氏族社會，大家庭制度。
聚落位於北方者傾向集村形態，位於南方
墾拓區者傾向散村形態。其家屋建築運用
的材料隨地理分布差異而呈現多變的選擇
結果，包括木、竹、樹皮、石板等，但各
地的家屋空間格局則相類似。家屋為雙坡
頂柱梁系統，入口位於簷側中央，室內為
單室型，小米倉位於入口對面靠後牆的區

布農族家屋平面及剖面圖
（千千岩助太郎 1939：7，
國立台灣圖書館藏）。

域，是家屋中最受重視的空間，寢床位於四周，左右兩側靠山牆處設有爐灶。布農族為大家庭居住形態，家庭成員婚後多未分家另建新屋，因此家屋規模常隨家族成員的增長而向兩側擴建，有時會形成極為龐大的長屋形態。

四、鄒族

（一）概述

鄒族居住於台灣的阿里山山脈及玉山山脈中部區域，聚落多位於海拔 500-800 公尺之間，有大社與小社之分，小社多由大社分出，兩者具有歷史脈絡淵源，形成「邊緣」圍繞「中心」的位階尊卑象徵關係。

（二）家屋

鄒族為父系氏族社會，小家庭制度。聚落屬於集村形態。家屋為木竹構造柱梁結構系統，四坡茅葺頂，平面形態略呈橢圓形或矩形，兩處入口，男性由東側之主要入口進出，女性則由西側之次要入口進出，西側入口多通往家畜

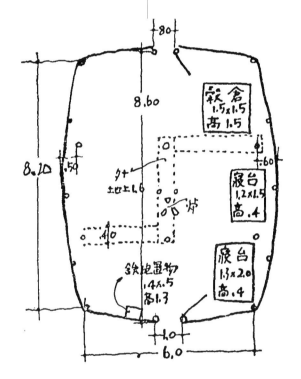

鄒族來吉家屋平面圖（千千岩助太郎 1939：58，國立台灣圖書館藏）。

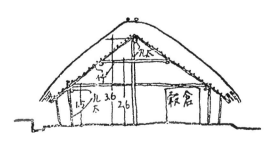

↑→鄒族來吉家屋剖面圖（千千岩助太郎 1939：60，國立台灣圖書館藏）。

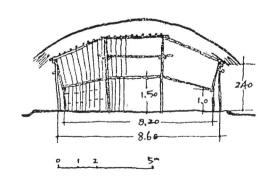

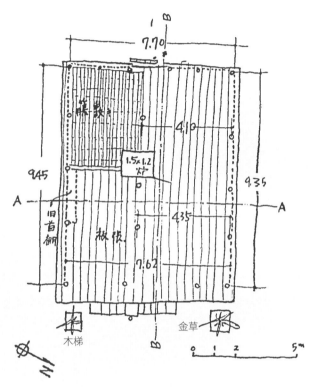

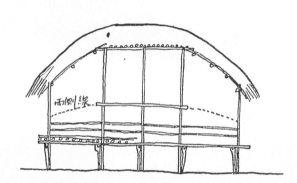

鄒族達邦會所剖面圖（千千岩助太郎 1939：75，
國立台灣圖書館藏）。

鄒族達邦會所平面圖（千千岩助太郎 1939：74，
國立台灣圖書館藏）。

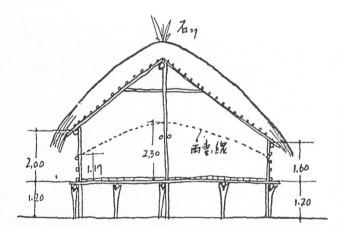

鄒族達邦會所剖面圖（千千岩助太郎 1939：75，國立台灣圖書館藏）。

鄒族特富野會所（許勝發攝）。

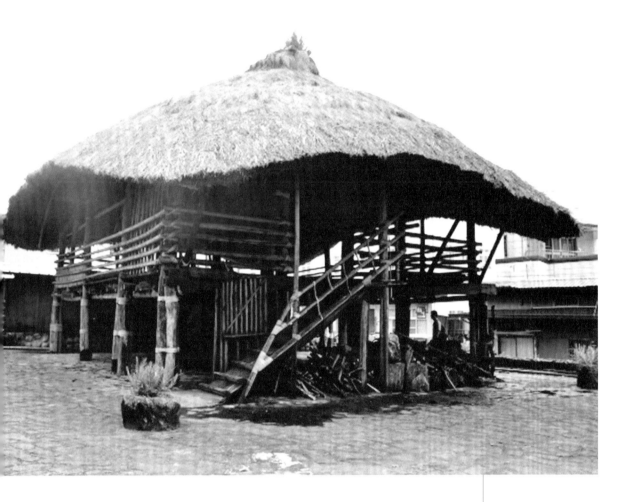

飼養的空間，反映男尊女卑的社會習俗。家屋內部的空間配置強調中
心性，正中央為火爐，其餘設置如寢床、置物架、小米倉等皆圍繞著
中心的火爐安排於周邊區域，此種火爐與周圍設置的關係是「中心」
與「邊緣」位階尊卑關係的另一種表現方式。

（三）會所

　　會所建築通常位於部落的中心位置，是鄒族另一種具特色的建築
形式，為干欄式建築，平台以上構造形式與家屋相似，但周圍敞開，
且無欄杆，內部主要有火爐與敵首棚設施。每年在大社會所舉辦的戰
祭 Mayasvi 是跨部落的重要祭典活動，周圍分出的小社皆需返回大社
參與此祭典。

五、排灣族與魯凱族

（一）概述

　　排灣族與魯凱族為台灣南部山地區域主要之南島語族群，魯凱族主要居住於西部的濁口溪、隘寮溪流域及東部的大南溪流域，魯凱族以南到恆春半島的山地區域則為排灣族的居住區域。此兩族為階層性社會，物質文化表現相似，族人區分為貴族與平民兩大階層，貴族階層擁有土地，家屋規模較大，並享有裝飾之權利，因而展現較為特殊及精美的物質文化特質。

（二）聚落

　　傳統時期魯凱族與北邊排灣族的聚落屬於集村形態，內文地區以南到恆春半島之間則傾向屬於散村形態。聚落內的建築物以家屋為主，有些家屋設有戶外穀倉。聚落外的農耕地設有農耕小屋，部分地區在農耕地中另有烤芋窯。獵場內會有獵寮建築。

（三）家屋

魯凱族與排灣族之北部式家屋空間示意圖（許勝發繪圖）。

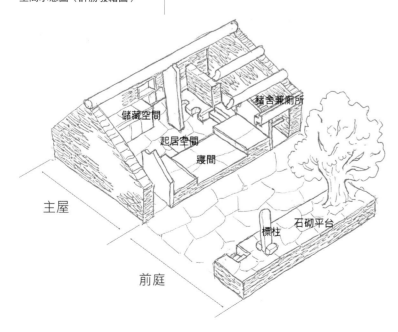

儲藏空間

豬舍兼廁所

起居空間

寢間

主屋

標柱

石砌平台

前庭

　　魯凱族的家屋與排灣族北邊的區域在構造及空間形態上類似，皆為石板造之家屋，而排灣族的家屋樣式地域性變化大，士文溪以南的排灣族，19世紀末的建築形式已與北部石板屋類型有所差異，而呈現各自的地域性建築形態樣貌。以下分述之。

1. 北部式家屋

　　西部士文溪以北的排灣族

及魯凱族的傳統家屋為石板構造，皆由前庭與主屋兩部分所構成，為兩族所共享之建築形式。前庭由板岩鋪設而成，周邊及主屋簷下多設有石板座椅，同一等高線的家屋群前庭相通，使得前庭空間兼具有交通、社交及勞動生產之功能。此外，排灣族石板屋聚落前庭常設有石砌平台，在魯凱族的聚落中則較少見到。

　　主屋為承重牆構造，平面為矩形單室型，入口位於前牆左側或右側，室內空間藉由石壁板與立柱區分為前室的寢間、起居空間、豬舍（兼廁所）及後室的儲藏空間（含壁龕）等四部分，其中豬舍位於入口的相對側，其上方為廁所，為台灣南島語族群建築中極為特殊的設置。家屋的壁體主要由板岩、頁岩疊砌或立砌而成，魯凱族濁口群的石板家屋前牆多採用板岩、頁岩疊砌而成，有別於其他石板家屋分布地區的板岩立砌方式，在形態上呈現較為封閉、穩固的特色。屋頂為雙坡板岩葺，前坡長後坡短，分別面向前庭及後側山壁，整體屋頂由簷桁、梁、椽板、板岩片等材料構築而成。

↑北部式家屋前庭的石砌平台（許勝發攝）。

←北部式家屋為石板造（許勝發攝）。

2. 內文式家屋

　　排灣族在士文溪以南到楓港溪周邊為「內文式」家屋分布之區域，此區建築群的配置較為鬆散，形成類似散村的聚落形態，與北部石板屋聚落集村形態的空間景觀有明顯的差異。

　　內文式家屋空間由主屋與前庭兩大部分構成，前庭以石板鋪設，周邊不設座椅，有些在主屋對側之石砌平台中另設置戶外灶，亦有些家屋的豬舍獨立設置於前庭旁。

　　主屋為前後分室，雙室之間設兩道門相通，後室靠後壁處有室內穀倉，角落有灶，其餘前後室壁體旁多為寢床之設置，前室正面開設兩道門通往前庭，前簷出挑深，設有立柱支撐屋簷。

台灣原住民文化園區仿建之內文式家屋（許勝發攝）。

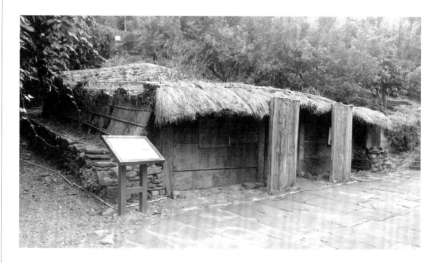

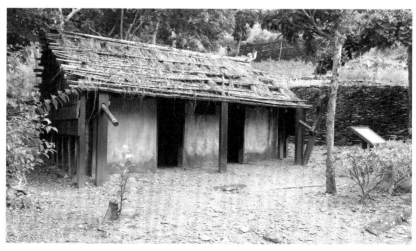

台灣原住民文化園區仿建之牡丹式家屋（許勝發攝）。

　　主屋前後雙室各有一弧形天花板，上方再整合成一個大的龜甲式茅葺頂，類似無明顯屋脊線的四坡頂形式，且前坡明顯較其他坡長。

　　內文式家屋的基地經常低陷於周圍土地之內，呈現有如半地穴建築，配合圓弧狀的龜甲式屋頂，整體形態可能與防風考量有關，用以適應該區域盛行的季節風暴，如颱風、落山風等。

3. 牡丹式家屋

　　排灣族在恆春半島四重溪流域的家屋為「牡丹式」建築形式，亦為散村的聚落形態。「牡丹式」家屋無明顯之前庭範圍，主屋為雙坡茅葺頂，牆身構造有竹木與夯土兩類型。矩形平面，內部格局大致分為兩種形式，一種為雙入口簷側入，前後分室，雙室之間設一開口相連，整體平面形態近似進深較淺的「內文式」家屋，可能是「內文式」家屋的變形；另一種為類似漢人一條龍建築的三室橫列型，亦為簷側入，各室皆有獨立對外之出入口，皆有寢台、灶、儲藏空間等，並有通道與鄰室相連。整體而言，由空間及構造形態觀之，「牡丹式」建築可能融合了其他族群的建築形態，但具體之關聯仍待釐清。

內文式家屋主屋平面圖（千千岩助太郎 1937：88，國立台灣圖書館藏）。

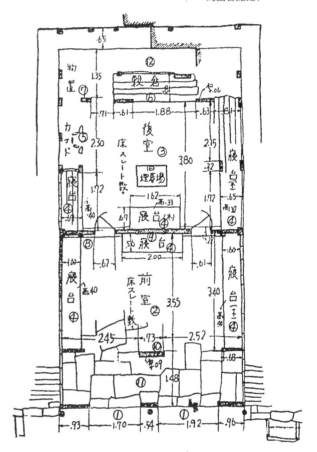

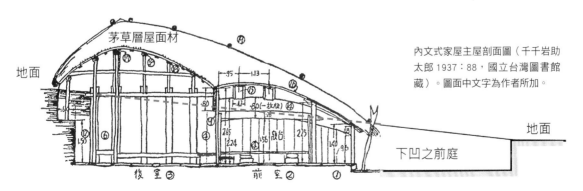

內文式家屋主屋剖面圖（千千岩助太郎 1937：88，國立台灣圖書館藏）。圖面中文字為作者所加。

干欄式穀倉（許勝發攝）。

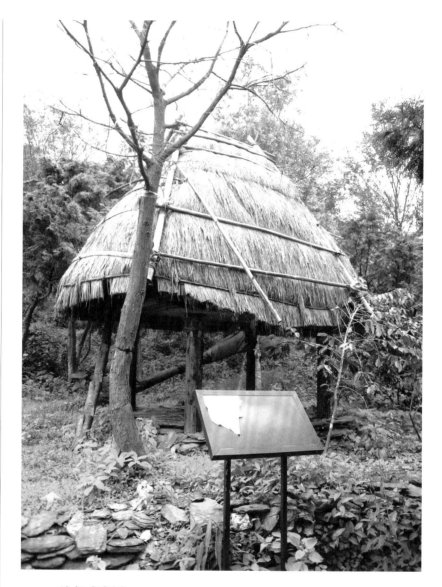

4. 比魯式家屋

排灣族在東部山地的北部區域為比魯式家屋，空間及屋身構造都類似北部式，但屋頂通常為茅葺頂，可能該區域較缺乏板岩之故。

5. 紹家式家屋

排灣族在東部山地的南部區域為紹家式家屋，單室空間，四坡茅葺頂，山牆側急陡。

6. 太麻里式家屋

排灣族在東部濱海區域為太麻里式家屋，可能類似卑南族家屋之空間及構造形態，但頭目家屋的主柱及屋外前庭的標柱可能類似北部式石板家屋分布區域施有人頭、人像或蛇紋雕飾。

（四）干欄式穀倉

排灣族北部式家屋分布區域可見到戶外干欄式穀倉，魯凱族則僅有濁口群的多納及隘寮群的德文、佳暮、霧台等地可見，其中多納、德文的數量較多，佳暮、霧台甚少，這幾個魯凱族聚落皆鄰近於排灣族拉瓦爾群，可能受其影響而建造，其他魯凱族聚落並未使用干欄式穀倉，有些甚至視建造戶外干欄式穀倉為禁忌。

戶外干欄式穀倉，通常設置於家屋前庭或主屋旁空地，屬於家屋的附屬建築，主要做為小米、芋頭、番薯等作物收納之儲藏空間，其高起及下方敞空的構造形態，可保持農作物乾燥、通風，延長儲存之時間。

干欄式穀倉並非魯凱族或排灣族石板建築中唯一之糧食收納空間，此兩族群主屋內的後室空間另有以石板或木板圍砌之室內穀倉，以及使用整段樹幹刨空內部做為儲物者之木倉桶。

戶外的干欄式穀倉以偶數四到八根的柱樁撐起一個高出地面的矩形平台面，平台面以上之構造體為主要的作物收納空間，其屋身及屋頂形式變化多，主要依據屋頂形式可區分為平緩的雙坡或高聳近似四坡的形式兩大類。雙坡頂穀倉的形式傾向分布於魯凱族的隘寮溪到排灣族的萬安溪之間，以及魯凱族濁口溪的多納聚落。四坡頂穀倉則傾向分布於排灣族萬安溪以南區域。離開石板屋家屋分布區域則無干欄式戶外穀倉之使用。

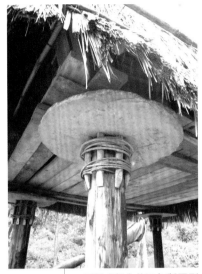

干欄式穀倉的石板製圓形防鼠板（許勝發攝）。

魯凱族佳暮板岩製圓形防鼠板（許勝發攝）。

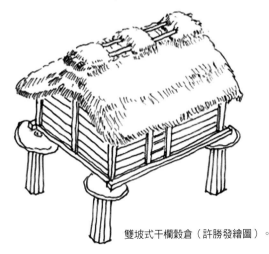

雙坡式干欄穀倉（許勝發繪圖）。

干欄柱頂使用板岩製防鼠板為魯凱族與排灣族戶外穀倉之重要特色，並未見於台灣其他原住民族群的建築中，泰雅族、雅美族的戶外干欄式穀倉使用整塊木頭刨製之防鼠板，而阿美族的干欄式穀倉則未使用防鼠板。這類板岩製防鼠板以打製成圓形者為主，追溯其形態的文化類緣關係時，可上溯至東部新石器時代晚期的卑南文化相，顯示歷經相當久遠的發展歷程，可能是石板建築類形中的古老遺留形式。

（五）標柱

魯凱族常見之標柱形態（許勝發繪圖）。

標柱的運用廣泛見於排灣族及魯凱族領域，但主要集中於石板屋聚落分布之區域，台灣其他南島語族群較少標柱的使用。標柱的功能可能與設立的地點有關，例如設立於聚落中具特殊歷史意義之位置者可能與聚落界址的標示或無形防衛概念的強化有關，如設立於頭目家屋前庭廣場或石砌平台上，則可能與頭目家族歷史的彰顯有關，用以符合頭目階層尊貴之社會地位。

標柱以石材為主，岩性多為板岩或砂岩，形制相當多樣，帶有明顯的地方性特色，包括整體標柱輪廓處理成人形者、整座標柱雕刻成人像者、單純之立石者以及標柱表面雕刻紋樣者等形態，有些形制與家屋內的石板主柱類似，似乎曾經被做為建築物的柱子使用。對應地域與族群的分布，將標柱整體輪廓處理成人形者主要出現在魯凱族的區域，橫跨中央山脈東西兩側，頭部輪廓有圓形與稜形兩種，前者主要出現在魯凱族大南群與濁口群及排灣族的南部區域，後者主要出現在魯凱族隘寮群區域。

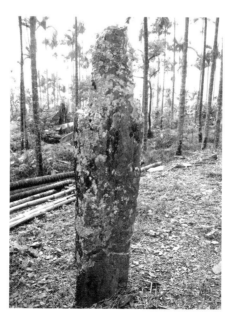

佳平社標柱例（許勝發攝）。

（六）農耕小屋

　　農耕小屋位於耕地中，乃耕種期間照顧農作物的休憩場所或暫放農具、農作物之用。排灣族與魯凱族的農耕地實施輪作，不同區域的耕地皆會建造農耕小屋，因此每戶家屋常擁有超過一棟的農耕小屋。

　　農耕小屋的構造形式多樣，有全石板造、茅葺石板造或僅地板敷設石板，壁體及屋頂採用木構造等多種形態，空間配置以及屋頂構架之樣式亦相當多樣，乃適應耕地微地形的靈活配置結果。

（七）烤芋窯

　　烤芋窯為排灣族與魯凱族特殊的農作物處理構造物，主要用來烘烤芋頭，這類設施並未出現在台灣其他南島語族群分布區域內。烤芋窯多數配置在耕地內，可能獨立設置，或靠近農耕小屋，較少直接設置於聚落內，主要在透過烘乾減少芋頭水分重量，達成減輕背負重量之功用。除此，亦可避免大量炊煙造成鄰屋不便，以及排擠聚落內建築用地之問題。

　　烤芋窯的空間呈現倒梯形的形態，前方的窯口窄而低，後方寬且高，上方使用竹或木做為支架，承接欲烘烤之芋頭。當前方窯口開始燃燒木料時，除柴火的直接熱能之外，亦會在後方的氣室累積熱能，烘乾支架上方的芋頭，受重力影響，未烘乾較濕重的芋頭會向下方滾動靠近溫度較高的窯口，可以快速地接受熱能；而烘乾較乾輕的芋頭則透過人工挪移到支架後側較高的區域，由窯室後側熱能繼續烘烤乾燥，整個烘烤工作約需持續操作一至二天。

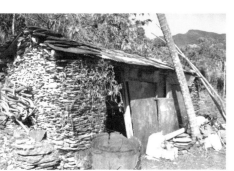

←←位於佳暮附近耕地的農工小屋（許勝發攝）。

←位於德文附近的烤芋窯（許勝發攝）。

六、阿美族

（一）概述

阿美族自稱 Pangcah，他稱 Amis。居住於花蓮到台東的縱谷平原及海岸區域，屬於平地之族群，地域群分類多，其中海岸阿美及卑南阿美傳說祖先來自東南方的海上，經蘭嶼、綠島至南勢一帶的海岸登陸，可能與 Sanasai 傳說圈相關聯。

阿美族為典型的母系社會，家屋和家產由女性長嗣繼承，重女權，子女從母居以及子女連母名制，形成共居、共有財產之大家族制。親屬團體以母系世系群為主，有大世系群及小世系群之分。

女權之運作僅止於家族，公眾事物由親族之母舅代表參加，以及聚會所之男子成員共同組織運作，換言之，親族組織以女性為中心，社會組織則以男性為中心。部落領導者有大頭目及小頭目數名，透過選舉產生，重視男子的個人後天能力而非世襲繼承。

由於居住於平地區域，受漢族影響甚早，生業形態以水田耕作與捕魚（濱臨太平洋）為主，濱海群體的陸域狩獵活動逐漸演變成祭儀與娛樂性質，而非主要之生業活動。

（二）聚落

此種大家族制的母系社會形成集居式大聚落，分布於臨河流之平地、階地，平均人口數約 500 人，秀姑巒阿美群有多達 2,000-3,000 人者。每個家屋平均人口約 10 人。聚落多位於平緩地區，缺乏天然屏障，周圍以削尖之雙層竹子圍成具防禦作用之柵欄，出入口處設守衛會所。社內、社外有完整且寬敞之道路系統，可供牛車通行。

（三）會所

阿美族透過會所制度來組織男性的各年齡階級，會所為聚落中重要之公共建築，依其機能屬性可分為守衛會所及部落會所。守衛會所位於部落出入口，數量依出入口數而定；部落會所位於部落中央，為

年齡組織之指導與訓練中心,亦為部落活動、會議之中心,兼做瞭望台之用,日本時代之後演變成住宿、集會、共同工作場所之用,此階段已不具瞭望的功能。

北部型會所以馬太鞍為例,為竹構造柱梁結構系統,雙坡茅葺頂,矩形平面,四周不設牆壁,或僅後壁設牆壁。以藤條編搭連床,使整體樓板高於地面約 60 公分。中央設置火爐。

南部型會所以馬蘭為例,屬於竹構造柱梁結構系統,雙坡茅葺頂,矩形平面,簷側正入式,前敞空,餘三面設牆,沿牆設高約 30 公分之床台,中央泥地設火爐。會所前有一約 10×12 公尺的廣場。

(四)家屋

家屋空間組成包含主屋及附屬建築,附屬建築有豬舍、穀倉或廚房等。家屋周圍種植檳榔、椰子等圍成庭院,或以竹架成矮籬笆界定庭院,周邊耕地則埋石或植草為界。

家屋主屋有兩種基本形式,北部式為單室簷邊入;南部式為複室山牆入。中部地區則兩式並存。

北部式家屋為柱梁結構系統,立柱五列,以木為主材,偶使用竹子,室內主柱多用扁長矩形斷面之板柱。以竹或扁木為梁,嵌入主柱柱頭凹槽,與柱子連結成橫向結構材。於前壁柱與宗柱(板柱)之梁間架桁梁,以縮減跨距。桁梁上立短柱,上撐主梁構成山形屋架,屋架上之橡條延伸至前廊簷下及後牆外。前壁採用板壁,以榫接橫嵌。矩形屋內全為架高之藤竹連床,兩側設灶,灶上吊置物架,前簷下設有前廊,後側可能配有柴房。少數家屋施雕刻裝飾,如太巴塱社祖屋例子,在梁、柱施以弧線紋、菱形紋、人像紋的雕刻裝飾。

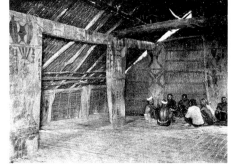

↑↓阿美族太巴塱社家屋外觀及其內部雕刻裝飾（1935《台灣蕃界展望》,國立台灣圖書館藏）。

南部式家屋為木竹構造柱梁結構系統,雙坡茅葺頂,山牆側入式,單或雙入口,室內地坪較外面略高,室內留設部分泥地及灶,餘為架高約 40-50 公分之藤竹或木板寢床,並有竹或茅壁隔間,形成複室之空間形態。

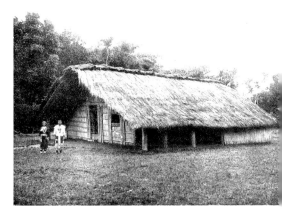

→太巴塱社 kakitaan 祖屋為阿美族北部式家屋例子（許勝發攝）。

↘太巴塱社 kakitaan 祖屋的內部空間景象（許勝發攝）。

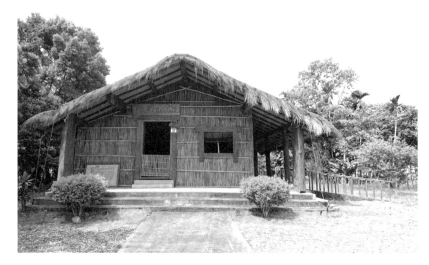

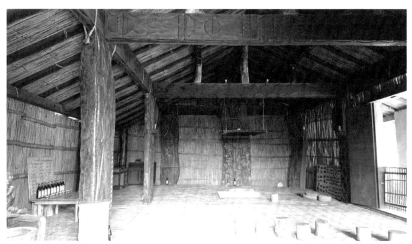

阿美族戶外穀倉例圖（1962《馬太安阿美族的物質文化》，李亦園等著，中央研究院民族學研究所）。

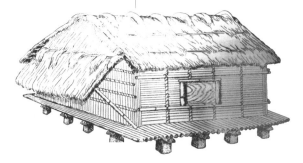

（五）穀倉

　　戶外穀倉為竹構造，雙坡頂，鋪樹皮或覆以茅草，山牆正入式，平台以上矩形平面，內部可能分室。基座為低干欄式，較其他族群干欄柱短，並且柱頭無防鼠板之運用。

阿美族地域群與家屋建築形式關係表

地理區域	移川子之藏，1935	鹿野忠雄，1941	衛惠林，1953
花蓮市附近	南勢阿美	北阿美群	
花東縱谷的鳳林至富里鄉公埔、新港間	秀姑巒阿美	中阿美群	北部群
海岸山脈以東的濱海地區	海岸阿美		
富里鄉公埔、新港到知本、太麻里之間	卑南阿美	南阿美群	南部群
原居住於恆春地區，後移居利吉、知本、太麻里、關山一帶	恆春阿美		

移川子之藏、宮本延人、馬淵東一 1935《台灣高砂族系統所屬の研究》。台北：台北帝國大學土俗人類學研究室。

鹿野忠雄 1941《山と雲と蕃人と：台灣高山行》。東京：中央公論社。

衛惠林 1953〈台灣東部阿美族的年齡組織及制度初步研究〉《中研民族所期刊》12：1-40。

七、卑南族

（一）概述

　　卑南族居住於台東縱谷南方的沖積平原，也就是中央山脈以東、卑南溪以南的海岸地區。

　　主要有八個部落，清代曾被稱為「八社番」。起源傳說主要有石生說與竹生說兩類，前者為知本系統，包括知本、建和、利嘉、初鹿、泰安等社，發源地在 Ruvoahan。後者為南王系統，包括南王、檳榔、寶桑、美農、溫泉等社，發源地為 Panapanayan，位於現今知本美和村，此地為部分卑南、阿美、排灣族共享之傳說起源地。

　　因為物質文化表現相似，日本時代卑南族曾與魯凱族共同被合併於排灣族中（森丑之助等人分類）。但與排灣族、魯凱族有許多差異。社會制度方面，卑南族重視年齡社會階級之分，不似魯凱族、排灣族有貴族與平民之分。卑南族由長女繼承家產，行招贅婚，不似排灣族由長嗣承家。

　　社群組織方面，共同祀奉同一個祖靈屋 Karumahan 的人群形成一個團體，祖靈屋 Karumahan 與一般家屋 Rumah 最初是相同的。氏族領袖或司祭由男嗣繼承，主要負責涉外事務。大的 Karumahan 各有一個會所，有所屬之竹林、漁區、獵場、社外領土等公共財產。社會組織與會所制度形成一個自治團體與政治單位，各項事務領導者為特定氏

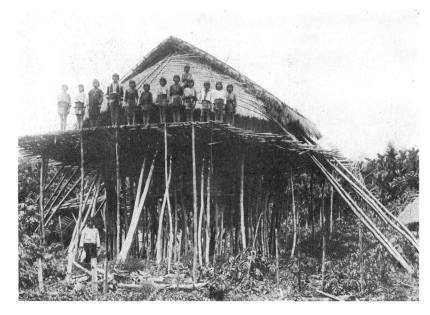

族領袖，通常為世襲，因此威權將集中於某些特定世系群中。

（二）聚落

　　卑南族的聚落類似阿美族，皆為集村形態。以南王村原居住地 Paylau 為例，為一南北狹長的橢圓形部落，部落內分成南北兩半部，為防禦上的需求，周圍栽植竹林，設有五門與外界交通，這類由植栽環繞所形成的防禦設施為台灣南島語族群平原聚落的共同景觀特質。

（三）會所

　　會所提供男子受訓與住宿之用。依年齡階層有少年會所 Takuban 與青年會所 Parakoan 兩類，有的部落少年會所與青年會所分別設置，有的合併設置。會所為一男子之年齡階級組織，配合各祭典「通過儀式」性執行身分隔離與階層定位，少年約於十一、十二歲時舉行第一次的成年禮「殺猴祭」，之後即進入少年會所受訓，包括禮儀、體能、戰鬥等訓練；十八歲舉行第二次的成年禮，由少年會所的會員晉升為青年會所的會員；婚後離開會所。在傳統社會中，女性之於家屋，即對比於男性之於會所。

1. 少年會所 Takuban

南王及知本的少年會所為高干欄圓形建築（宋龍生 1998：358）。以南王少年會所為例，為一竹構造柱梁結構系統之干欄式建築。干欄柱由數十根長竹豎立為基樁，高約 5 公尺，上架圓形平台樓板，以竹梯上下。圓形平台外徑約 11 公尺，室內直徑約 7 公尺。屋身除了正面上下開口側未設牆壁，其餘設竹編牆，內部四周設高床台，中央設方形火爐，周圍以木框圍繞。屋頂為雙坡頂加上兩個半圓形頂，頂部鋪設茅草，並以竹為壓條。

檳榔社之少年會所則類似小型青年會所，為竹木構造，茅葺頂，西北設雙層床台，供少年會所三個年齡階層使用，東側敞空無牆。

卑南遺址公園仿建之卑南族少年會所建築（許勝發攝）。

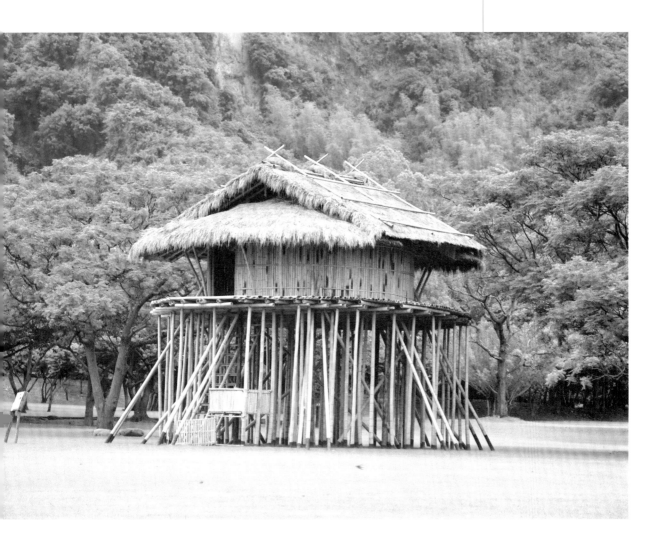

2. 青年會所　Palakuwan

　　青年會所空間及構造形態與家屋類似，為木竹構造柱梁結構系統，茅葺頂，矩形平面，室內為泥地，三邊為竹牆，設雙層床台，另一邊開敞，中圍火爐。前有前庭。聚落中除會所外，尚有青年操練場、鳥占處、棄敵首場、殺猴場等與武勇訓練相關之場所，皆與會所鄰近。

（四）家屋

　　台東卑南遺址公園曾仿建卑南族家屋，為一木竹構造柱梁結構系統之建築，使用斜撐及前後廊支撐柱來增加防震能力。雙坡茅葺頂，

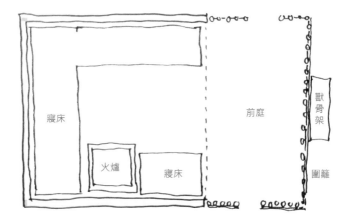

青年會所平面示意圖（參考宋龍生 1998：314-316，許勝發繪圖）。

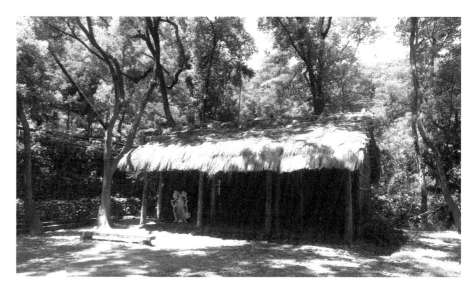

台灣原住民文化園區仿建之卑南族青年會所（許勝發攝）。

山牆側茅草下垂，據說可增加防雨能力。矩形平面，東西向簷側各設一入口，前門向東，東方為日出方向，清晨面向東方，乃祈求正面力量的方向與時間；後門向西，為日落方向，家人睡覺時頭不可朝向西方。前門與後門不可在一直線上。

入口兩側各開一吊板窗，可向外支撐開合。正脊下為中柱，採用欅木等堅硬木材，柱頭與梁銜接處以黃藤捆綁，中柱為家屋之中心，乃祭祀之對象，不可隨意懸掛物品。寢床配置於角落，為高床式，有竹編牆隔間。室內葬位於屋內西南側，由西向東埋葬，抵正脊投影線時需棄屋，乃避免死靈入侵活人的世界。有惡死者亦需棄屋，如流產者須埋於前庭一隅後棄屋，有凶死者埋藏於室內後棄屋，家人建臨時屋居住，之後再建新家屋移居。

煮食之五石灶（兩個三石灶）亦位於西南側，旁邊牆體僅用竹片，無茅草內層，可避免火災。穀倉位於北側，婚入者或收養之子女需由家長帶領在穀倉內舉行 Parekipauwa 儀式，意喻正式成為家庭之一份子。

卑南族家屋（許勝發攝）。

寢床（許勝發攝）。

五石灶（許勝發攝）。

穀倉（許勝發攝）。

家屋平面示意圖（參考卑南遺址公園解說牌重繪）。

後門　後廊　窗

活動床　床鋪

灶

穀倉

中柱

床鋪　床鋪

前門

窗　前廊　窗

中柱（許勝發攝）。

（五）祖靈屋

　　祖靈屋 Karumahan 為一祭祀小屋，Karumahan 有本家、真正的家之意，人死後靈魂會前往祖靈屋。祖靈屋的性質多樣，部落性質者與部落起源、建立有關。家族性質者設於本家旁，以家族創始祖為源頭。巫師性質者，乃承襲某位先祖的巫師工作而立，是巫師放置儀式器物與睡臥之處。個人性質者多因生病等因素經占卜需祭祀某位祖先而立，相同遭遇之親屬可共同祭祀之，以知本地區之石生系統較多。

　　台東卑南遺址公園曾仿建一座巫師祖靈屋，為一木竹構造，雙坡茅葺頂建築。灶位於左側，上方有置物架、可掛獵物頭骨。竹編床位於右側。中柱綁有漏斗型竹器，為巫師重要法器。

　　小米靈屋為本家小米祭祀與放置粟種的處所，竹構造干欄式建築，單斜茅葺屋頂。

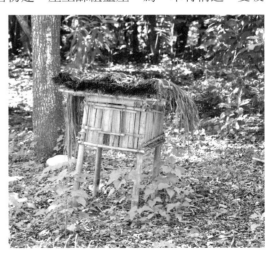

小米靈屋 Ka'aliliyan（許勝發攝）。

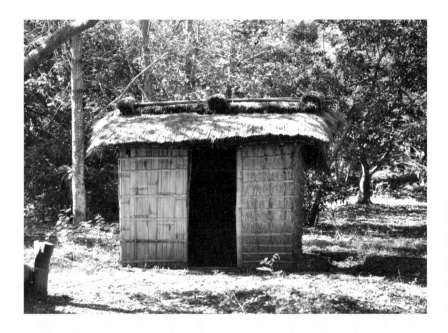

巫師祖靈屋平面示意圖（參考卑南遺址公園解說牌重繪）。

| 漏斗型竹器 ▽ | 床鋪 |
| ∴ 灶 | 祭台 |

↑巫師祖靈屋例（許勝發攝）。

↓巫師祖靈屋內部景象（許勝發攝）。

↘巫師祖靈屋漏斗型法器靠綁於中柱（許勝發攝）。

八、雅美族

（一）概述

「雅美族」Yami，其音近似巴丹群島最北邊 Amianan 島，現亦稱「達悟族」。

雅美族居住於台灣東南方的蘭嶼島，舊稱「紅頭嶼」，其族人所稱的「Pouso No Tauo'」，意為「人之島」、「我們之島」。

雅美族集居於濱海腹地，形成紅頭、漁人、椰油、朗島、東清及野銀等六個集村聚落。經濟形態以農耕及漁獵為主，農耕主要為水芋種植，水芋灌溉系統分屬不同父系世系群，並輔以山田燒墾種植小米、番薯、芋頭。漁獵透過漁團組織捕捉洄游性魚類，這些海洋資源是動物性蛋白質的主要來源，除此另有家畜飼養之山羊、豬。

社群組織採父系繼承法則，父系世系群共有、共享土地、漁場資源，同一世系群家宅比鄰，形成地域化之部落區域單位。

漁團組織由部落中同一父系親屬成員為主所組成之海上共作團體，共同造船、維護船體與船屋、捕魚，均享漁獲。漁團組織之最大單位為部落。

父系世系群年長、富裕者可能成為族長，各父系世系群長老組成長老群，輪流或推選合適者擔任各類社會事務之領導者，如漁團領導者、祭儀祭司、戰鬥領導者、臨時事件、財富領袖等，使有能力者可以在各類活動中獲取短暫、非傳承、高度個人化的權威，但這些領導職位皆非世襲，顯示社群領導具平權意味，欠缺穩固之直系領導脈絡。

蘭嶼為「人之島」，其世界觀（天、島、海）是以海為中心，由海的方向（Teyload）／山的方向（Teyrala）及日出（東）／日落（西）

雅美族聚落（1935《台灣蕃界展望》，國立台灣圖書館藏）。

蘭嶼島上的山羊（許勝發攝）。　　雅美族人的水芋田（許勝發攝）。

來判別方向。

　　雅美人將宇宙分為八層，人、神、鬼 Anito（惡靈）各有所居的層界，非常在意鬼 Anito（惡靈）對人的影響，人世所有不幸都來自惡靈，這類對靈的分類與關注，可吸納人群衝突，使得雅美族人成為少有戰爭、愛好和平的族群，是台灣南島語族群中唯一沒有出草慣習者。雅美族人相信惡靈 Anito 有危害生命的力量，對鬼魂相當恐懼，墓地與聚落分離且遠離聚落，日常通道也避開墓地，有人去世的家屋即被廢棄或拆解木料另擇地建屋。近代最大的惡靈乃核廢料場。

（二）聚落

　　聚落位於海岸地帶，區位條件需有適合做為港口的海灣灘地，以便於泊船；需有平緩腹地供興建住宅、種植作物；附近需有淡水水源（溪流、湧泉），供生活用水及灌溉之用。聚落空間組成包含港口、船屋群、家屋群。可能因為海灣及平緩腹地有限，雅美族的聚落歷來甚少遷移。

　　聚落為集村形態，家屋群多聚集成橢圓形輪廓，有通往港口、種植地、採集區、水源地以及各家前庭之聯絡網自然形成道路。聚落內欠缺固定的大型集會空間，與無階級區分的社會組織有關，僅有與獲取資源相關的漁團、技術、財富與戰鬥領袖，這些組織皆不須發展全部落層級的運作規模。

定覆頂之茅草，日本時代之後因為原料短缺及防火考量，屋頂敷材多改覆以鐵皮、油毛氈或柏油等。由於防風考量，主屋建造於凹陷於地面之地坪中，屋簷皆低於前後之地坪，形成類似地下之住屋，但四面壁體與開挖基地之駁坎皆留有一人可行走之空間，並未直接依靠駁坎壁體。主屋內部為矩形平面，成階梯狀逐漸抬升地坪。

主屋為木構造之柱梁結構系統，壁體以木板片直立（後牆）或橫向（側牆）嵌接於扁長矩形、丁字或十字斷面之木柱，柱子下端處理成尖錘狀形態以便於擊打入地。為防風雨，壁板外側有時會覆以茅草，並以竹片綁紮。山牆側除飛魚灶相對側之通風高窗外，少有開窗，後牆留有逃生門。

主屋大小為屋主財富與尊卑之象徵，最小的主屋可能只有一廊一室，設一至二門；最大的主屋可能有四至五門。屋主去世後主屋可能被拆解分給繼承者，構材被再利用以另建新屋。

四或五門的主屋內部空間分化為前廊（簷下）、前室、後室（親柱前）、後廊（親柱後）等部分，室內地坪前廊高於戶外地面，並依序往前室、後室逐層提高，後廊則與後室等高，除後廊為泥地之外，其餘各室皆鋪設木地板。

前廊位於前簷下方，為一半戶外之過渡空間；前室為子女寢室及育幼空間，女人側設平常炊煮食物之灶（或設於前簷）；後室位於親柱前，為家長、老人寢室；後廊位於親柱後，男人側設飛魚灶，各灶的炊煙可保護木構造，為日常家屋保養的一環。

雅美族穀倉剖面及側面圖（千千岩助太郎 1941：19-21，國立台灣圖書館藏）。

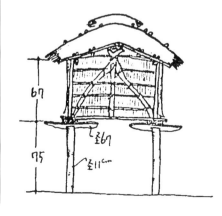

親柱（宗柱）為上窄下寬之板狀木柱，用以支撐正脊，最多設置兩根，親柱面向後室空間側有時會刻畫山羊角紋飾，為傳說醫治雅美人之羊頭仙人形體。各室上方與屋簷形成之三角形空間為置物、儲藏空間。

在空間象徵意義方面，前述之前室（或前廊）靠山牆側設日常炊食用灶（日常灶），後廊設煮飛魚用灶（飛魚灶），大多遵守女性使用日出的凡俗側，男性使用日落的超凡側之慣習。

工作房為一彈性使用之空間，可供日常工作、夏屋、儲藏、臨時住屋等之用。矩形平面，入口位於山牆側，方向與東北季風有關，紅頭、漁人工作房入口多面向海；朗島、野銀、東清工作房入口多面向主屋。工作房主體為兩坡水屋頂，山牆側入口另有一單斜屋頂，兩者組成類似單側歇山頂之形式，屋頂覆以茅草。地坪約與地面等高，往下另有一深穴式儲藏空間，直接利用駁坎面做為壁體，整體形成地下一樓、地上一樓之空間，內牆常有人形、魚形、鋸齒紋等線雕裝飾。

涼台為一半公共性空間，可供休閒、聊天、避暑、工作、訪客會談之用。構造形態為一干欄式雙坡茅葺平台，以木梯上下，平台上四面透空或設簡易欄杆。

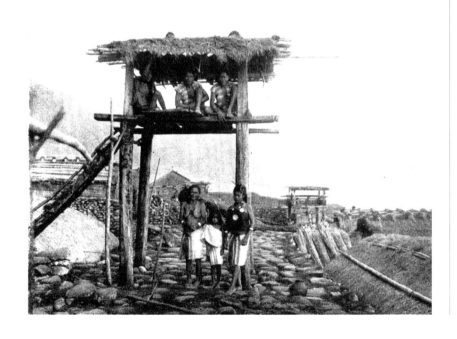

雅美族涼台（1935《台灣蕃界展望》，國立台灣圖書館藏）。

　　產房為臨時性建築，非每家皆有。通常為供成婚子女、尚未生育兒女前之住處，亦做為產婦初產時之產室，此空間被認為應獨立於主屋之外，生育後搬遷另建家屋。產房常設於主屋前，形式類似主屋，但較簡陋，地坪亦凹陷於地面之下，深約 0.5-1 公尺左右，單室空間，雙坡木造茅葺頂，入口面向海。

　　穀倉為木竹構造之干欄式建築，茅葺頂，設有防鼠板。

　　豬舍多利用廢棄的屋舍空間，或以竹枝、木料於地面築柵欄為之，供豬隻夜棲使用，白天豬隻多隨地覓食放養。

（四）船屋

　　船屋用以收納拼板舟，多設於聚落與海灣之間，為地面式建築，雙坡茅葺頂，木屋架，近代改以油毛氈鋪設屋頂。尺寸依拼板舟大小而定。

↑雅美族船屋（1930《日本地理大系台灣篇》，國立台灣圖書館藏）。

→雅美族船屋正面及平面圖（千千岩助太郎 1941：21，國立台灣圖書館藏）。

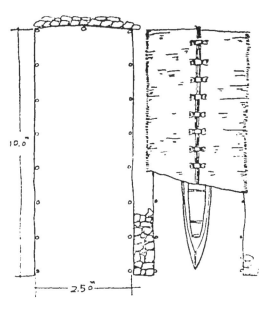

拼板舟為雅美族海上捕魚之主要乘載工具（許勝發攝）。

近代用以收納拼板舟的雅
美族船屋（許勝發攝）。

　　拼板舟 Tatala 為雅美族海上捕魚之主要乘載工具，造舟技術與相
關禁忌傳說習自地底人，整體船身由數種樹木之木料所組成。拼板舟
有多種規模，包含單人船、雙人船、三人船、大船、軍艦等。其中大
船又可細分為六人大船（原意指三對槳）、八人大船（原意指四對槳）、
十人大船（原意指五對槳）等。

貳

平埔族群的建築

平埔族群是居住於台灣島南北之間西側平原的原住民族，為台灣
南島語族（Proto-Austronesian）的一部分。約於四百年前開始移
入的漢人原稱其為「土番」或「熟番」，清末以其居住於平原草埔，
而稱其為「平埔番」；日本時代以後，稱為「平埔族」。

　　平埔族群大約於距今六、七千年前逐漸浮現，隨後擴展至台灣島
的大多數平原地區，從事獨立自主的生活。到了四百多年前，台灣島
平原地區先後遭到荷蘭公司與西都督府[1]、鄭氏王朝及清朝等單位的
占領，導致平埔族群失去自主性，其社群仿照漢人言語行為、或移往
淺山謀生，而逐漸的從歷史中迷失。

　　由於平埔族群並不從事文字書寫，約自 17 世紀初期，才由外來
者加以描繪。以下依據書籍與圖像資料，介紹平埔族群的種類、文化
形式以及建築空間與構件。

1 荷蘭公司即是於 1624-1662
年占領台灣島的荷蘭聯合東
印度公司（Vereenigde Oost-
Indische Compagnie, V.O.C），
西都督府則為 1626-1642 年
占領台灣北部地區的西班牙
都督府（Capitania General de
las Filipinas, C. G. F.），相關
資料，請參見第二章「荷西
建築」。

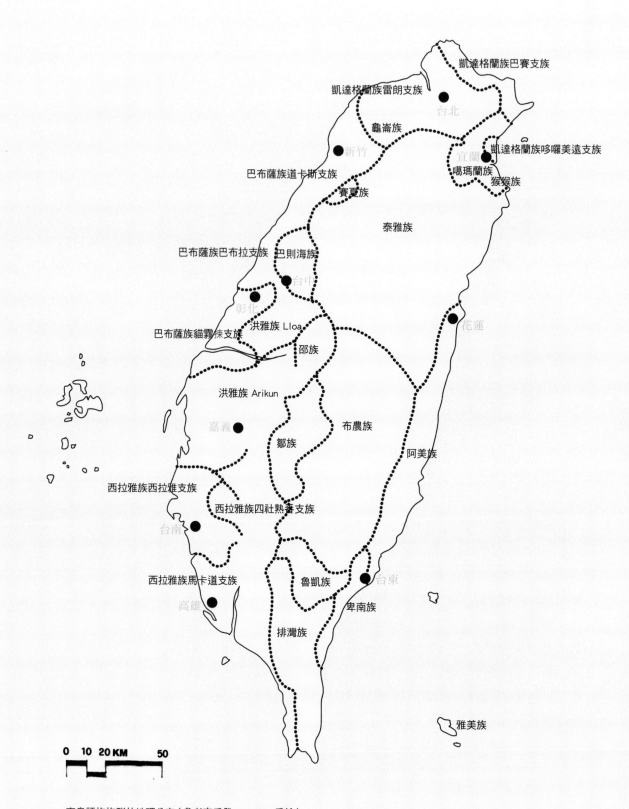

凱達格蘭族巴賽支族

凱達格蘭族雷朗支族

龜崙族

台北

凱達格蘭族哆囉美遠支族

新竹

宜蘭

噶瑪蘭族

猴猴族

巴布薩族道卡斯支族

賽夏族

泰雅族

巴布薩族巴布拉支族　巴則海族

台中

花蓮

彰化

洪雅族 Lloa

巴布薩族貓霧捒支族

邵族

洪雅族 Arikun

嘉義

布農族

鄒族

阿美族

西拉雅族西拉雅支族

西拉雅族四社熟番支族

台南

西拉雅族馬卡道支族

魯凱族

台東

高雄

卑南族

排灣族

雅美族

0　10　20 KM　　50

南島語族族群的地理分布（參考李壬癸1996：67重繪）。

一、平埔族群的背景

以下依次介紹：平埔族的類別、部落、分布、人口數、社會組織、家庭生活、對外關係等。

（一）平埔族群的類別

居住於平原地區的平埔族群，具有不同的語言與生活習慣，目前多將其區分為八至十族之間，其中區分為八族十五支者[2]，各族名稱及其分布縣市如下：（1）噶瑪蘭族：宜蘭（2）凱達格蘭族巴賽支族：台北北端、基隆（3）凱達格蘭族哆囉美遠支族：宜蘭（4）凱達格蘭族雷朗支族：台北主要地區、桃園（5）龜崙族：桃園（6）巴布薩族道卡斯支族：新竹、苗栗（7）巴布薩族巴布拉支族：台中靠海地區（8）巴布薩族貓霧捒支族：彰化、雲林北端（9）巴布薩族費佛朗支族：似乎位於台中及彰化一帶（10）洪雅族：嘉義、雲林、台中東邊、南投（11）巴則海族：台中豐原一帶（12）邵族：南投（13）西拉雅族西拉雅支族：台南（14）西拉雅族馬卡道支族：高雄、屏東（15）西拉雅族四社熟番支族[3]：台南東區。（李壬癸 1996：43-68）

荷蘭公司於 1640 年代為了推動台灣島的水耕工作，而展開掌控平埔族部落的行動，並定期性的舉辦地方會議，當時荷蘭公司所管轄的原住民統治有三百多社，其中多數者為其後所稱的平埔族群（中村孝志 1994：197-234）。

約一百年後，清朝奉旨來台的首位巡台御史黃叔璥[4]前往各地巡視，將所見的平埔族群區分為十三個族群、約一百五十個部落，其所記載的族群及其社子如下：

1. 北路諸羅番一：新港、目加溜灣、蕭壠、麻豆、卓猴（多屬現今台南一帶之西拉雅族）。

2. 北路諸羅番二：諸羅山、哆囉嘓、打貓（多屬現今台南及嘉義一帶之洪雅族）。

3. 北路諸羅番三：大武郡、貓兒干、西螺、東螺、他里霧、猴悶、斗六（柴裏）、二林、南社、阿束、大突、眉裏、馬芝遴（多屬現今彰化及雲林一帶的巴布薩族及洪雅族）。

[2] 平埔族群的分類系統，於日本時代至近期的研究者與其分類數量為：伊能嘉矩（10族）、移川子之藏（10族）、小川尚義（9、10族）、張耀錡（9、8族）、李亦園（10族）、土田滋（12族）、李壬癸（8族 15 支）等。請參閱李壬癸 1996：67。

[3] 本支族現今一般稱之為大武壠族，在荷蘭公司統治台灣期間，該族共有以下四社：大武壠社、芒仔芒社、霄裡社、茄跋社。

[4] 黃叔璥（1682-1758），於1709 年考中進士，多次封任巡按御史，1721 年台灣南部地區爆發朱一貴事件，結束之後，於 1722 年與滿人吳達禮奉旨擔任第一批巡台御史，因為經常巡查各地，包括原住民族各社，撰寫〈番社六考〉，合併為《台海使槎錄》4 卷（1736）。

4. 北路諸羅番四：大傑巓、大武壠、噍吧年、木岡、茅匏頭社、加拔、霄裏、夢明明（多屬現今台南及高雄的西拉雅族西拉雅、馬卡道、大武壠支族）。

5. 北路諸羅番五：內優、壠社、屯社、網社、美壠。

6. 北路諸羅番六：南投、北投、貓羅、半線、柴仔阬、水裏（多屬現今南投及彰化的洪雅族及巴布薩族）。

7. 北路諸羅番七：阿里山五社、奇冷岸、大龜佛、水沙連思麻丹、木武郡赤嘴、麻咄目靠、挽鱗倒咯、狎裏蟬巒蠻、干那霧（多屬現今南投及嘉義山區之邵族及鄒族）。

8. 北路諸羅番八：大肚、牛罵、沙轆、貓霧揀、岸裏、阿里史、樸仔離、掃揀、烏牛難（多屬現今台中的巴布薩族及巴則海族）。

9. 北路諸羅番九：崩山八社、後壠、新港仔、貓裏、加至閣、中港仔、竹塹礁、磅巴（多屬現今台中至新竹縣沿海地區之巴布薩族道卡斯支族）。

10. 北路諸羅番十：南嵌、坑仔、霄里、龜崙、澹水、內北投、麻少翁、武嘮灣、大浪泵、擺接、雞柔、大雞籠、山朝、金包裏、蛤仔難、哆囉滿、八里分、外北投、大屯、里末、峰仔嶼、雷裏、八芝連、大加臘、木喜巴壠、奇武卒、秀朗、里族、答答悠、麻里即吼、奇里岸、

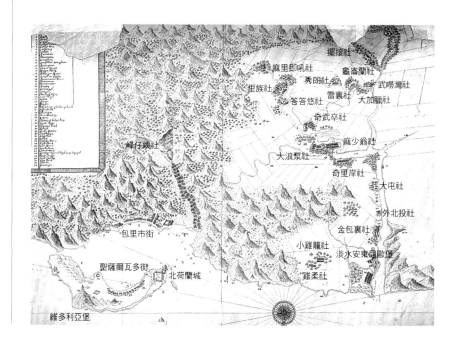

Simon Keerdekoe「手繪淡水及其附近村落及雞籠嶼圖」（約1654年，荷蘭海牙國家檔案館藏，引用自wikipedia public domain）。圖面中文字，包括當時部分的社子及荷蘭公司時期的建築，為作者所加，其他地名及社名，參考自黃叔璥《台海使槎錄》〈番社六考〉（1736）及翁佳音《大台北古地圖考釋》（1998）；其中的「麻少翁」或寫為「毛少翁」，「金包裏」或寫為「金包里」。

眩眩、小雞籠（多屬現今桃園至宜蘭之龜崙族、凱達格蘭族、噶瑪蘭族）。

11. 南路鳳山番一：上淡水、下淡水、阿猴、搭樓、茄藤、放縤、武洛、力力（多屬現今高雄及屏東之西拉雅族馬卡道支族）。

12. 南路鳳山傀儡番二：北葉安、心武里、山豬毛、加蚌、加務朗、勃朗、施汝臘、山里老、加少山、七齒岸、加六堂、礁嘮其難、陳阿修、加走山、礁網曷氏、系率臘、毛系系、望仔立、加籠雅、無朗逸、山里目、佳者惹葉、擺律、柯覓、則加則加單。

13. 南路鳳山瑯嶠十八社三：謝必益、豬嘮錬、小麻利、施那格、貓裏踏、寶刀、牡丹、蒙率、拔蟯、龍鑾、貓仔、上懷、下懷、龜仔律竹、猴洞、大龜文、柯律。

（二）平埔族的領域

平埔族部落的領域，多區分為四個層級，依次為：原野、田園、社子、家園，四個層級分別界定一個部落從整體到個體的空間範圍。以下依次介紹。

1. 原野

平埔族部落，多擁有廣大的原野[5]，包括了平原、山丘、河流或海岸等，可供族人狩獵鹿、山豬、山羌等動物，採集或挖掘食用或醫治的植物、礦物，於河中撈捕水生植物、魚蝦等，或於海邊撈捕海菜、珠螺、鰻魚等，甚至於堆疊石滬以方便捕魚。[6] 當然上述的平原地區，某些土地於未來有可能被轉變為農田或社子。

2. 田園

為族人從事農耕的地方，多位於社子的周圍。平埔族群將農耕視為定期性的工作，多數者以旱稻為主，而凱達格蘭族人則以栽種芋頭為主（黃叔璥1736：136）；除了主食之外，種植的農作物包括：番薯、糯米、黍米、芝麻、白豆、甘蔗等。

田園係以耕種為主，部分農人於稻田的周圍架設圍柵，以防範山豬、梅花鹿等野生動物的闖入，或鄰近族人的偷割（江樹生譯 1985：81；

5 根據周鍾瑄《諸羅縣志》所載「新港、蕭壠、麻豆、目加溜灣四社，地邊海空闊」（1717：160）；郁永河《裨海紀遊》記載，其車隊一天至多經過兩社，但也可能數天不見一社（1698：16-23）。

6 在周鍾瑄《諸羅縣志》中提到苗栗至淡水海邊，搭建石滬捕魚，如：「自吞霄至淡水，砌溪石沿海，名曰魚扈；高三尺許，綿亙數十里。潮漲魚入，汐則男婦群取之；功倍網罟。」（1717：172）

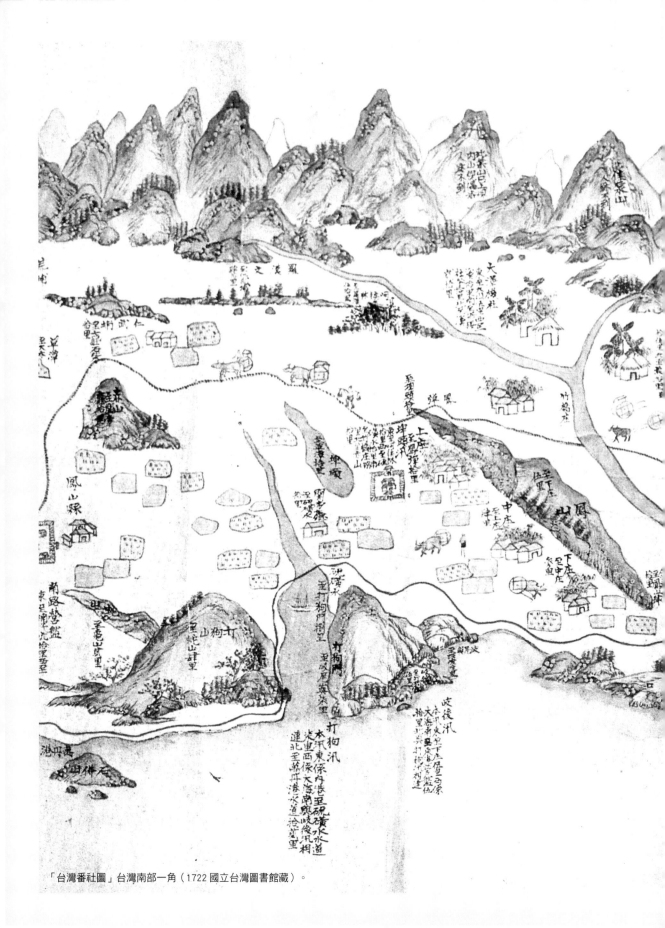

「台灣番社圖」台灣南部一角（1722 國立台灣圖書館藏）。

《采風圖》「捕鹿」（史語所版）。

周鍾瑄 1717：174）。在嘉南地區，各家多於其農田周圍的適當地點上，以竹木和茅草搭建小屋與倉庫，稱為「田寮」，以做為耕種期間的休息地方，於收穫之前多由長者夜宿以保護稻米的安全。（周鍾瑄 1717：159；江樹生譯 1985：81；Candidius1628：11、20；李讓禮 1867：7-8）

平埔族人的旱稻耕種，為一年收成一次（周鍾瑄 1717：165；六十七 約 1745：2），於數年後，面對收成不佳的情況，由族人共同開發新的田園，如試種條件良好，族人便移地種植；當更換地點過遠，其社子則有可能進行遷移。約於 1640 年，荷蘭公司為了爭取經濟利益，而開發台灣南部地區的水稻耕種，這項改變，使得田地可以從事長久性的耕耘，以及族人可長期性定居在原有的社子[7]。只是水耕並非平埔族人的慣習，導致族人多將其田地轉讓給遷入的漢人，造成部落族人的權力逐漸弱化，最終多只得遠走他鄉；少數未遷移的族人則逐漸漢化，失去其原有的風俗習慣。

3. 社子

或稱為「社」，類似漢人的村庄，為平埔族部落族人所共同生活、保護、互動的地方。多數的社子位於河流邊緣的平地上，以方便族人取水需要。多數部落以獨立自主生存為主，在傳統時期，除了少數部落之間有貨物交易行為外，[8] 大多數並不經常往來。

依據荷蘭公司的普查，一個平埔族部落大約擁有 200-300 人，較多者擁有 500 人，最小者約 30-40 人；最大者為台南西拉雅族部落，多擁有 2,000 多人（詳細資料請見第三小項 P. 107）。

平埔族部落，如馬卡道族、巴布薩族、洪雅族、凱達格蘭族等，

7 只有少數的西拉雅族部落如：新港、目加溜灣、蕭壠、麻豆等長期性的定居，而未曾遷移。

8 在黃叔璥的〈番俗六考〉中，提到洪雅族諸羅山、打貓等社「諸番與漢人貿易」（1736：102），巴則海族「岸裏、樸仔離、阿里史、掃捒、烏牛欄五社，不出外山，惟向貓霧捒交易」（1736：128）。北台之凱達格蘭族「採紫菜、通草、水藤交易為日用」（1736：136）。諸羅山、打貓等社位於嘉義市及民雄一帶。岸裏、樸仔離、阿里史、掃捒、烏牛欄各社位於台中豐原至東勢一帶。貓霧捒屬於巴布薩族，位於台中南屯一帶。

其社子的外側以竹林圍繞，以防範外族的攻擊（范咸 1745：481；黃叔璥 1736：109、143）。在社子的內部，擁有許多土路，以供族人行走；在適當的地點上，保留族人集會或休閒的地方，在西拉雅族的社中，即擁有數個廣場及涼亭，以供族人聚集聊天、商討或休閒，以及年輕人敲鼓賽跑、練木劍等使用（江樹生譯 1985：80-87）。

　　許多的部落，在社子的邊緣興建竹寮或望樓 [9]，以防範外敵或小偷的入侵或劫掠，每逢稻米收割之前，分派男人於夜間前往守衛；在社中的適當地點上或出入孔道處興建一間大型的「公廨」（或稱為社寮或貓鄰）[10]，以供青幼男女分別學習共同的知識。於清廷統治台灣之後，此屋子似乎被改變為官方辦事處（陳第 1604：25；周鍾瑄 1717：159、165；六十七 約 1745：13；黃叔璥 1736：103）。

　　除了上述的竹林、土路、廣場、望樓、公廨、涼亭等之外，其它的土地分配給各家庭使用，即俗稱之「家園」。

　　如前所述，當田園的功能不佳之後，部落有可能遷移至新的地方。於清代之後，部分的入台漢人，向族人租借遺棄的家園，使得原社子的部分地區逐漸轉變成漢人的村庄。

4. 家園

　　家園位於社子之內，為族人所擁有的個別住家。一個社子所擁有家園的數量，應與該部落的規模有關，例如，在 1642 年西拉雅族大波羅社約擁有一百五十個家園、華武壠社約擁有四百個家園（郭輝譯 1970：348），算是中大型的部落；至於規模更大的新港（今台南新市區）、嘉溜灣（或目加溜灣，今台南安定區）、蕭壠（或毆王，今台南佳里區）、麻豆（今台南麻豆區）等各社

[9] 資料中提到洪雅族部落擁有竹寮（黃叔璥 1736：102）、凱達格蘭族部落多擁有望樓（六十七 約 1745：3），未嫁者居住的貓鄰出自於洪雅族（黃叔璥 1736：115）。

[10] 類似鄒族所稱的「庫巴」（Kuba）或俗稱「會所」。

「台灣島西班牙人港口圖」（1626）中雞籠的原住民聚落（國立台灣博物館藏，圖面中文字為作者所加）。

「台灣島荷蘭人港口圖」
（1626）中台南的原住民
聚落（國立台灣博物館藏，
圖面中文字為作者所加）。

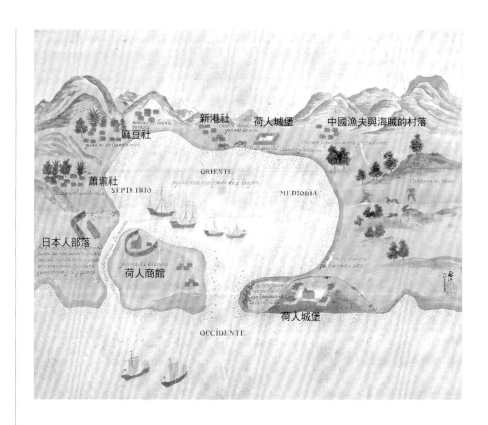

「台灣島荷蘭人港口圖」（1626）中台南的原住民聚落（國立台灣博物館藏，圖面中文字為作者所加）。

應該擁有更多的家園。

平埔族家園的形式或許有些不同，但是大致上以竹籬或竹林為外緣，空白處的外緣為小路。家園內部多為平坦而寬大的土地，通常擁有果木、家屋、禾間、水井等，也是養牛、養雞的地方；中南部平埔族群的家園內多擁有椰子、檳榔等樹木。家園內部多為屋主依據土地面積、地形、樹木等情況，進行建築物的興建工程，常見部落其家庭擁有一至三棟家屋、一至四棟禾間。其建築物多擁有不同的排列與方向，明顯的呈現出環境的特色。

家園為家庭的生活環境，平埔族以約 3-4 人的小家庭為主。平埔族群對於性別有不同的觀念，如西拉雅族以女性為主，初婚的男性於晚上天黑後才住到妻家，破曉之前返回原本家園工作，於妻子生子之後才同居；夫婦約於五十歲之後，多移居田寮，而極少返家。台灣北部的部分族群則以父系為主。此外，有些族群的少年男女，尚未結婚前，便前往社子的公廨共居；部分部落的族人則於結婚後與家人分屋居住。[11]

11 如黃叔璥《台海使槎錄》卷六中，所提到的北路諸羅番九，此族群屬於巴布薩族道卡斯支族，位於現今台中至苗栗縣沿海地區（1736：130）。

平埔族的家園中，家屋為家人睡眠及休憩的地方，至於織布、舂米、煮食、泡酒等似多於戶外空地上為之，當下雨或地面泥濘不堪、天氣過於寒冷時，則可能移至屋簷下、地板外廊，甚至在屋內工作。從事浴澡、生子多於社外附近的溪流為之；排便則使用家園的一角。

在家園中，最受注目者似乎為家屋及禾間，於 16 世紀末後，來台的漢人與荷蘭人均稱家屋的形式類似架高的覆舟或龜殼（江樹生譯 1985：80-87；郭輝譯 1970：34；林謙光 1687：62；郁永河 1698：17、34），其形貌將於第三小節中介紹，詳見 P. 114-125。

（三）平埔族部落的人口數、社會組織與家庭生活

平埔族部落於距今四百多年前，開始與外來的荷蘭公司、西都督府，以及日本與明朝經商者彼此互動。由荷蘭公司於 1647-1655 年的戶口表可知，當時其所統計的平埔族約有一百五十個部落，總人數約四萬人，平均一社有 200-300 位族人（中村孝志 1994：197-234）。從 1654 年淡水地區凱達格蘭族各社的統計資料得知，當時最大的社子為金包里社（原位於現今基隆大沙灣一帶，後遷移至新北市金山或淡水一帶），其人口數為 500 人左右；其次毛少翁社（原位於現今台北士林一帶）擁有 400 多人，其餘的各社多在 100-200 人之間，較小者僅約有 30-40 人，上述統計資料與隨後出版的清代史料描述類似[12]。

另外，依據 1638 年荷蘭教會的教化巡視報告，當時位於台南的新港、嘉溜灣、蕭壠、麻豆等四個西拉雅族的部落，前三者之聽教人數在 1,000 人以上，最後者約達 2,000 人（曹永和 1980：73-74）。換言之，各社的人口數均超過千人，甚至於達到 2,000 人以上，應是台灣平埔族中人數較多的部落。

平埔族的族人對其部落均有明顯的認同，對於社子事務或活動均普遍的參與或分享。多數部落的族人並沒有社會階層[13]，而是定期性的遴選部落委員，例如由荷蘭公司於統治前指派來台觀察的職員提到，西拉雅族蕭壠社每一次都邀請七位武力顯著的男人擔任委員，於每天日出、打擊皮鼓時，委員前往廣場與族人會談，針對社子的發展或所發生的事情進行研商。（江樹生譯 1985：85）西拉雅族新港社於每兩年遴選一次，以十二位四十歲左右的男人擔任委員，負責該社的事

[12] 清代史料的描述如《理台末議》所述「台灣歸化土番，散處村落，或數十家為一社、或百十家為一社」；《東寧政事集》所述「社之大者不過一、二百丁，社之小者止有二、三十丁」。（收於范咸 1745：472、481）

[13] 高山族的部落，多將族人區分為貴族、世族（世家）、平民等階層，通常由貴族擔任頭目或副頭目等。

→周鍾瑄《諸羅縣志》（1717）「舂米」。（1962 台銀發行）

→→周鍾瑄《諸羅縣志》（1717）「登場」。（1962 台銀發行）

務，並處理族群難題及保護神明聖潔的任務（Candidius 1628：15-16）。巴則海族則是依年紀高低將族人區分為兒童、青年、成年、中年、老年五個等級，由四十歲以上的老年級族人參與部落事務，並接受下級的尊敬（李亦園 1955：290）。

　　平埔族的生活方式，各族群都很類似，例如前面提到的，幼小兒童由母親照顧；青年男女多定期於公廨學習生活技巧；成年的男人，負責狩獵工作，每年春天、鳥占符合之後，進行打鹿工作，或依據規定駐守望樓或竹寮，以保護族人的安全，或是以鹿皮與外來者交換鹽、米、煙、布等；成年的女人，每年三、四月從事旱稻或芋頭播種工作，六、七月收割，八、九月清除及焚燒稻草，以殺死病蟲及增加土壤肥沃；除此之外，於空閒時到河海邊撿拾貝類或捕撈魚類，平時在家裡養雞或煮食。

　　族人的喪事，大體上分為兩類。凱達格蘭族的族人過世後，以草蓆、木板、甕棺埋在土地下；西拉雅族的族人過世後，將屍體烘乾，以蓆草包紮，擺放於竹台上，數年後將之埋葬於家園地下。

（四）平埔族部落的對外關係

　　平埔族部落以保護自身的生存、繁衍及安全為主，而不曾與其它社子或外族共同組合，或聯手爭取利益。平埔族部落的氣氛顯得和善，未曾見過部落彼此攻擊或戰爭。對族人而言，略為麻煩的事情，為每年稻米或芋頭收割時期，各家由年長家人或已婚男生移往田地邊上的田寮居住，以防止外人潛入偷割或偷挖。

　　在台灣中南部地區，平埔族部落與鄰近山區的高山族部落彼此之間多無互動，甚至於也無相互對抗。為了防止高山族部落的攻擊，某些平埔族部落於社子邊的適合地點上興建望樓，於每年一定時期，指派男人爬上觀察；或於山邊興建竹寮，定期性派員監督，以防止高山族群入侵。於清代之後，許多部落依據地方官的規定，於靠近丘陵附近，興建數棟密集的房子，外側加建竹籬笆，以監督及防止高山族人的入侵，稱之為「守隘」。

　　除了防止其他族人或高山族人入侵外，大約在 16 世紀末葉，平埔族部落與島外的人群開始有所互動。在台南與基隆地區，每年均有福建或日本船隻前來，從事貨物的買賣。日本船隻多購買鹿皮及鹿肉；福建船隻多售賣絲綢、食鹽等。

↙《清職貢圖選》（1751）大肚等社人像。

↓《清職貢圖選》（1751）鳳山縣放綫等社人像。

14 大體上所知荷蘭公司擊敗部落的年代如下：1630年目加溜灣社，1635年麻豆社、蕭壠社、小琉球社、塔加里揚社（Taccariang 高雄岡山），1644年水裏社、半線社，1645年大肚社等。

在1624年荷蘭公司統治台灣之後，次年向西拉雅族新港社購買赤崁土地，隔年由西班牙人所繪的「荷蘭人港口圖」，畫出蕭壠、麻豆、新港等社，日本、福建的商人社區，以及荷蘭公司的城堡與商館等，顯見當時的商業活動相當熱絡。1627年荷蘭公司提高課稅經費，次年反對日本與新港社之間的商業活動，而拘押部分新港社人；1635年日本決定停止與歐洲國家的國際貿易，導致荷蘭公司的經濟活動弱化；為了投入嘉南土地的水耕工作，荷蘭公司發起軍事攻擊，先後擊敗各社子之後 14，於重要部落派兵駐守，並興建軍營、教堂、學校及教師住宅等，自此平埔族部落逐漸失去其主體性。

二、平埔族建築的種類

平埔族部落於傳統時期，所擁有的建築物由外往內，依次為田寮、望樓與竹寮、守隘、公廨（社寮或貓鄰）、家屋、禾間等。荷蘭公司統治後，於社內增建或改建了社學、教堂、製糖工場等。家屋為各部

↓《采風圖》「割禾」（台圖版）。

↘《采風圖》「瞭望」（史語所版）。

落中最具代表性及構造特色的建築，將於第三小節介紹，其餘者如下。

（一）田寮

　　為耕種時休息以及收穫時供食寢之建築，多位於田園稻田的邊上，歸各家庭所單獨擁有。有部分的部落，其夫婦於孩子長大後，遷入田寮以做為長期性的住所。

　　田寮多為長方形的小型浮腳樓，外型簡單，以竹木為屋架，以竹片、篙竿或茅草為屋頂或牆身。

（二）望樓與竹寮

　　兩者為部落所共有的監督高屋。望樓多位於社子的外圍、其地形及位置較適合的地方，其功能為安排男子爬上最高空間後，透過四周觀望，以了解有無外人試圖闖入或入侵田園、社子，以及防止族人遭到攻擊。

　　在《采風圖》「瞭望」中，其凱達格蘭族雷朗支族的望樓，為四角形、下寬上窄、共有十三階、上有小型「四坡」或「類似歇山」的屋頂；望樓似乎以竹子搭建捆綁而成，大約有 5-6 公尺高，其最上部似可供二人坐著或躺著。

　　竹寮為興建於田園邊緣或社子外圍的高地、視野廣闊處，或路徑的關鍵點上的單獨房子或亭子，由成年男性族人分配前往守護；該建築物應多為簡單而堅固，以避免受到敵人的攻擊。

（三）守隘

　　於清中期以後，許多部落為了保護其族人安全，於接近丘陵的地點上，搭建多棟房子，並於其外興建竹籬笆，以供成年男人定期性的居住使用，以防止外族入侵，稱之為「守隘」。

《采風圖》「守隘」（史語所版）。

（四）公廨

　　也稱為「社寮」或「貓鄰」，多位於社子之內或進出社子的路口，為部落中最具有公共功能的建築。依據黃叔璥〈番俗六考〉的記載，於北路諸羅番六中，「貓鄰」為專供未婚者居住的房子（1736：115）。

　　公廨於清代之前，原本規模較大（陳第 1604：25），為未婚男女使用或部落委員舉辦會議的地方；於清代以後，大約分有三間，由長邊進出，似乎改做為通事辦公的地方，而未婚男子需聽從通事的差遣，外出至其它部落去傳達官方訊息，晚上則睡於室內的床鋪。（周鍾瑄 1717：159-165；黃叔璥 1736：103）於 1938 年尚可見到西拉雅族大武壠社的一棟採取福建建築形式的公廨。

→吉貝耍的北公廨（林會承攝 2004）。

　　在部分西拉雅族部落，於清末以後，將公廨改變成祭拜阿立祖的地方。除了社內大型的祭拜建築之外，部分的家族擁有自己祭拜阿立祖的小型建築物。

＼清末所見之公廨圖像。圖為 1875 年德國人保羅‧艾必斯（Paul Ibis）發表於《全球》（Globus）刊物上，〈論福爾摩沙：民族學旅行記〉（On Formosa: Ethnographic travels）一文。

（五）社學、製糖工場

荷蘭公司統治期間，於南部部落的社子內，興建社學、教堂及教師住宅等建築。社學為傳播基本知識的建築，教堂為荷蘭人推動基督教、西班牙人推動天主教所興建的建築。到了清代，少數的漢人於社子內興建壓榨甘蔗、製作砂糖的工場。在《采風圖》中可以見到當時社學與製糖工場的圖像，或許已受到漢人政權的影響，其平面多為簡單的長方形、自長邊進出，屋頂鋪上瓦片，其形貌類似漢人的建築。

（六）禾間

即漢人所稱的「鼓亭畚」，一個家庭多擁有一至四個禾間[15]；多位於家園內、家屋的邊上，小部分可能安排於田寮邊。

依據文獻記載，平埔族群的禾間多為圓弧形，小部分為方形（黃叔璥 1736：143；六十七 約 1745：3）。禾間採用高架式，其底部以下為木構架、頂為竹木圓板；其上部為八角形的垂直屋身、以竹子搭建成垂直及斜交的板架，各板架之間以竹片編織而成；屋頂採圓錐形，最上端有「律武洛」[16]的圖形。禾間的水平圓板高於土地約 80-90 公分、寬約 2.5

↖《采風圖》「社師」（史語所版）。

↑《采風圖》「糖廍」（台圖版）。

15 依據《巴達維亞城日記》的紀錄，西拉雅族的大波羅社及華武壠社，前者有住屋一百五十戶，小穀倉四百；後者有大房屋四百，小穀倉一千六百；（1970：348）換言之，前者的每戶約有三個禾間，後者的每戶約有四個禾間。

16 「律武洛」為一種有形的物件，請參見「裝飾形制」項。（P. 124）

《采風圖》「舂米」（史
語所版）。

舂米

彰邑各社番婦舂米以
大木為臼以直木為杵
其各邑番社亦均類此

公尺、屋頂最高處約為 3 公尺。

　　禾間的形式完整，可堆積穀子或於牆面邊上倒掛粟子等農作物；
一般而言，一棟禾間約儲藏三百餘石的穀子。由於採取高架式，可以
防止雨水滲入、提高空氣品質、避免外人偷取或搶走，或是老鼠偷吃。

三、家屋的形式與作法

　　「家屋」一詞，在各族有不同的稱呼，如：囤（北路諸羅番一）、
達勞（北路諸羅番四）、夏堵混（北路諸羅番六）、朗（南路鳳山番一）

等，而蓋房子稱為：必堵混（北路諸羅番二）、濃密（北路諸羅番七）、打包（南路鳳山瑯嶠十八社三）等（黃叔璥 1736：94-143）。家屋的功能為維護家庭穩定及安全、提供生活及休息等，為社子中最具代表性及象徵性的單元。

平埔族的家園，多擁有一至三棟家屋，各家屋為長方形的獨立房子，彼此之間並無銜接或通道。家屋包括：台基、屋身與屋頂三個基本單元，其形式多單純而優美。以下分項介紹。

（一）家屋的類型

依據黃叔璥〈番俗六考〉的記載及《采風圖》的圖像，就形貌而言，平埔族家屋可分為：土台屋及浮腳樓兩種類型。

1. 土台屋

所謂的「土台屋」，為長方形、斜屋頂、屋身位於高約 1 公尺多的夯土台基之上的建築。依據史籍的記載[17]，約居住於現今彰化縣（含）以南的巴布薩貓霧捒、洪雅、西拉雅等族的家屋，均以土台屋為主。

2. 浮腳樓

以柱子及於其頂部安排水平木竹，隨後於地板上方搭建屋身及屋頂，其地面與地板之間為空隙。依據史籍的記載，生活於現今台中市（含）以北的巴布薩族巴布拉、道卡斯、凱達格蘭等族的家屋，均以浮腳樓為主。

依據研究文獻，位於南島語族西半部的印尼（Indonesia）及美拉尼西亞（Melanesia）的房子以土台屋為主；東部的玻里尼西亞（Polynesia）的房子以浮腳樓為主。（李亦園 1957：133、137）其分布情形，似與台灣島的分類狀況有些雷同。

（二）平面形式

土台屋於地面填補土台，於土台上鋪設其平面大於土台的地板、

17 周鍾瑄《諸羅縣志》、黃叔璥〈番俗六考〉、《巴達維亞城日記》、《采風圖》等資料記錄土台屋的分布情形；黃叔璥〈番俗六考〉、《巴達維亞城日記》、《采風圖》等資料記錄浮腳樓的分布情形。

於土台兩側插入斜柱梁，再於屋架上搭建屋頂；浮腳樓的構造形式，與土台屋者類似，只是無土台，也就是說，其地面與地板之間均為挑空。除了地板下方空間之外，家屋的地板包括了柱子之內的屋身空間，以及柱子之外的陽台空間；至於屋頂具有較長於陽台的屋簷，其下具有使用功能。以下依序介紹：底層空間、屋身空間、陽台空間及屋簷下空間。

1. 底層空間

土台屋的陽台下方及浮腳樓的地板下方均為開放空間。土台屋的底層空間狹窄，似乎不具有特定功能，或許可供器物堆放；浮腳樓的底層空間，高約 1-1.5 公尺之間，具有中等空間，或許可供家禽家畜使用。在傳統時期，將地板抬高，可以避免淹水、提高通風效果，以及避潮與防止蟲蛇混居等；換言之，平埔族家屋的抬高地板，或許是為了改善環境品質，而非提高其使用功能。

2. 屋身空間

土台屋及浮腳樓的屋身平面均為長方形，長寬約 2：1，以長邊為牆、以短邊為門。周鍾瑄《諸羅縣志》提到，洪雅族及西拉雅族的大型建築，其屋身寬約 15 公尺、長 30 公尺以上，面積約 150 坪（1717：159）；柯培元《噶瑪蘭志略》提到，噶瑪蘭族家屋長邊超過 30 公尺以上（1837：126）；黃叔璥〈番俗六考〉提到，西拉雅族各社之一般家屋，其寬度約 6-7 公尺，面積約 30 坪左右，洪雅族的住家則略小（1736：95、103）。至於台灣北部族群的浮腳樓，其規模較南部族群的土台屋略為窄小。

平埔族家屋的內部多為通敞，而無隔間；除了祖父母遷往田寮、年輕男女移居公廨、結婚者另外擁有家屋外，其他的家人同處一屋[18]。在〈蕭壠城記〉中提到蕭壠社（1985：81-82）及《重修台灣府志》提到目加溜灣社（范咸 1745：429）於社內某些房子的內部中央有大柱，並區分為數個房間，這些或許是社子內具有特殊地位的房子。

平埔族家屋空間以席坐與睡眠為主，並不安排家具（郭輝譯 1970：34），擺設的物件包括：鹿皮、陶甕、匏斗、裝衣褲的葫蘆、竹筒、筐、藤籃、椰殼、螺殼、酒罐等（黃叔璥 1736），或於壁上懸掛鳥羽、短刀、

[18] 如林謙光描寫西拉雅族提到「深狹如舟形，前後無所間」（約 1687：62）。周鍾瑄《諸羅縣志》「夫妻、子女團聚一室」（1717：159）。黃叔璥〈番俗六考〉北路諸羅番一提到「前後門戶疏通，夫、妻、子、女同聚一室」（1736：95），北路諸羅番二提到「舉家同室而居，僅分衽席而已」（1736：100）。北路諸羅番六提到「大小同居一室」（1736：115），北路諸羅番九提到「合家一室」（1736：130）。柯培元《噶瑪蘭志略》：「凡所有俱貯屋中，而父子、兄弟、妻女同聚一室，無所區別。」（1837：126）

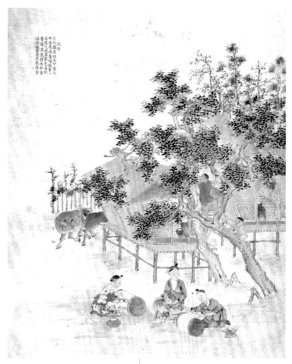

鏢箭、鹿角、敵人頭顱骨等。在蕭壠社的一些家屋中，於室內一角的土台上放置三、四塊石頭，以供炊煮之用。（江樹生譯 1985：82）在部分西拉雅族部落中，於家屋內部的某個地方做為祭拜祖靈阿立祖之處。

　　17 世紀中之後，受到入墾漢人的影響，洪雅族、巴布薩族、西拉雅族、噶瑪蘭族等族群也嘗試於家屋內擺設桌、椅、床鋪等家具，導致建築空間的本質遭到改變，促成部分平埔族人放棄抬高的地板，而改以地面建築為主（黃叔璥 1736：102、126、146，柯培元 1837：126）。

3. 陽台空間

　　於土台屋及浮腳樓的地板，在屋身之內為室內空間，在牆面之外為半戶外空間，稱為陽台。從《采風圖》來看，牆面垂直者，擁有較小的陽台；牆身斜撐者，擁有較大的陽台。

　　位於土台屋斜坡屋身的家屋，其長側的陽台，約有 50-60 公分寬；位於浮腳樓斜坡屋身的家屋，其長側的陽台，約有 30-40 公分寬。平埔族家屋以短邊為進出口處，土台屋於短邊中上方搭設向外屋坡，於最外側約有四根柱子支撐屋坡，其陽台寬約 1.5-2 公尺；浮腳樓短側，

↖《采風圖》「迎婦」（台圖版）。

↑《采風圖》「織布」（台圖版）。

《采風圖》「猱採」（史語
所版）。

其陽台寬約 50-60
公分。土台屋的屋
身為垂直牆身，其
長短側的陽台，約
有 20 公分寬。

　　土台屋斜坡屋
身的陽台，其四周
外側均有欄杆，除
了提供家人乘涼、
避雨外，可防止小
朋友跌落。

4. 屋簷下空間

　　平埔族家屋的
屋簷，通常往外延
伸，有可能超過台基 3 公尺遠（郁永河 1698：34），使得屋身的外側，
可以避免日曬、雨淋等。在郁永河《裨海紀遊》中提到「立棟其上，
覆以茅，茅簷深遠，垂地過土基方丈，雨暘不得侵。其下可舂可炊，
可坐可臥，以貯笨車、網罟、農具、雞栖、豚柵，無不宜」（1698：34-
35）。換言之，這個空間具有停牛車、家庭工藝、炊事、貯存、豢養
等功能。

（三）台基形制

　　台基為填高地板的土台，為提高土台屋生活品質的要件之一。一
般而言，台基有助於屋內的空氣流通，防止雨水或淹水的流入，減少
老鼠、蛇、螞蟻、蜈蚣、蟑螂等動物或昆蟲的入侵。

19 相關文獻如下：郭輝譯
1970：34，周鍾瑄 1717：
159，黃叔璥 1736：103，
六十七 約 1745：4，江樹
生譯 1985：81，林謙光約
1687：62，郁永河 1698：
34。

1. 台基高度

　　荷蘭公司及清期文獻，多提到西拉雅族及洪雅族家屋的台基高約
1.5-1.8 公尺或 1-1.5 公尺，約為成年人的高度 [19]。具體的說，平埔族
土台屋的台基多高於 1 公尺，常見者高約 1.5-1.8 公尺。

2. 台基構造及材料

土台屋的台基，係以泥土堆積而成。在六十七《番社采風圖考》中提到，部分台基內部先堆土再夯實而成、周圍以疊石砌成（1743：4）。在《采風圖》中，家屋台基的表面，似乎將泥土堆積之後，於表面塗抹黏土，使得表面光滑（江樹生譯 1985：81）。或許少數的家屋，於台基上鋪設排列捆綁的竹條，以保持地板的清潔（Candidius 1628：21）。

3. 階梯

平埔族家屋之地板高於地面約 1.5 公尺，需要擺好斜坡階梯才方便進出。依據文獻及圖面，階梯多為整片堅固的相思木一類的木板。（黃叔璥 1736：95）從《采風圖》「春米」等圖面來看，階梯為厚木板，約以 25 公分為距，刨出內凹斜坡，一個階梯有四至六階，以保護高低進出的安全。在浮腳樓的圖面，所見的斜坡似乎於木板上挖出四階凹線條，以方便上下行走者的安全。

（四）屋身形制

平埔族人的家屋，無論是南部土台屋或北部浮腳樓，在荷蘭公司或漢人眼中，多以「覆舟」一詞來形容其式樣特徵。[20] 依據描述的內容，家屋如同翻覆的船隻，斜坡的屋頂類似船底、斜坡的屋身類似船屋。就屋子的構件而言，於地板以上，依序為屋身及屋頂，屋身垂直或斜坡的竹木梁柱，在短邊的中央附近為最高的立柱，短邊的兩側邊緣為最低的柱子；屋頂的斜坡反映出屋身柱子的高度。

1. 屋身的立面形式

在《采風圖》中房子的竹木梁柱，分為垂直式及外斜式兩種。前者之屋身自底至頂垂直於水平面，後者之左右長邊的屋身由下往上傾斜約 30 度。[21] 在《采風圖》中，只有「乘屋」（新港社）及「春米」（彰邑各社）的禾間採取垂直屋身；其他的家屋，包括土台屋及浮腳樓，均採用外斜屋身。換言之，屋身採外斜形式為平埔族家屋的普遍形式。

就營建方式而言，垂直屋身既簡單又合理，並容易施作；外斜屋身的搭建程序需要有較多的規矩與技巧。就形式而言，外斜屋身的室

20 相關文獻如〈蕭壠城記〉「他們房屋的形狀很像覆舟」（1985：81）、林謙光描寫西拉雅族提到「深狹如舟形」（約 1687：62）、周鍾瑄《諸羅縣志》「南嵌以上諸番，或架木以板為屋，形如覆舟」（1717：160）、黃叔璥〈番俗六考〉北路諸羅番一「狀如覆舟」（1736：95）、北路諸羅番八「狀如覆舟」（1736：124）、北路諸羅番十「如覆舟，極狹隘」（1736：136）。

21 風俗圖並非以透視方式來表達，因而住屋之形制不易精確得之，側牆之傾斜角度為筆者所推斷。

22 在黃叔璥〈番俗六考〉中，相關記載如下：北路諸羅番一「先以竹木結成椽桷，編竹為牆……中豎大梁」（1736：95）、北路諸羅番三「編竹為壁」（1736：103）、北路諸羅番四「大木為梁」（1736：110）、北路諸羅番六「或木或竹為柱」（1736：115）、北路諸羅番八「以木為梁，編竹為牆」（1736：124）、北路諸羅番九「先豎木為牆」（1736：130）。在周鍾瑄《諸羅縣志》中也提到「中柱以喬木」（1717：159）。

23 分別為北路諸羅番一「前後門戶疏通」（黃叔璥1736：95）、北路諸羅番二「通門於兩脊頭」（同前：100）、北路諸羅番十「前後門戶式相類」（同前：136）。

內空間有明顯的變化，感覺上較為有趣，但是其使用功能並沒有增加。透過住屋柱梁所搭建的空間與結構性質，說明了平埔族人習慣於採用外斜屋身，顯然不是基於物質上的需求，而可能是對其文化的認同。

2. 屋身的構造及材料

平埔族家屋中，土台屋及浮腳樓均以木竹為柱梁，在柱梁之間以竹片編織成為牆面。22

屋架的柱子，多出現於短邊及長邊的牆身上。短邊的兩面多以四柱支撐，分為三間，中間為大門，兩端為垂直柱子；左右兩側為牆面，最外側為外斜柱子；兩側的牆身各有三或四根水平木竹材，將牆面區分為二至三板面。

長邊的牆身，多擁有數根柱子自底至頂、向外傾斜而形成垂直支撐，其柱子的數量依據家屋的長度而定；在《采風圖》中，包括土台屋及浮腳樓，其長邊多為四柱三牆身。在少數的史料中，提到室內的中央部分，以三根左右的垂直大柱支撐屋脊（江樹生譯 1985：81；范咸 1745：429）；這種案例並不多見，可能為社中的重要房子。

家屋的柱梁以木材為主、竹竿次之。牆面似以細竹排列或竹片編組為主，在《采風圖》中，短邊牆身之上半段多以細竹垂直而密集的排列或如草蓆般的編織而成；短邊牆身之下半段多將細竹如草蓆般編織而成，此處似乎為住屋裝飾的重點。依據六十七《番社采風圖考》的記載，花草紋路之材料為細竹（約 1745：5）。長邊牆身多以細竹水平排列組合而成，少數者以細竹斜向密集排列而成。

在傳統時期，平埔族家屋及禾間的牆面上，多以竹片編織而成，其牆面多因具有通風空隙，而不須開挖窗戶。

3. 門的數量與位置

如前所述，家屋的門位於短邊，多數的短邊區分為三等分，以中央為門；少數者區分為二等分，將一邊做為門。從史料紀錄來看，家屋的前後短邊各有一個門戶（江樹生譯 1985：81；周鍾瑄 1717：159）23，以方便家人的進出及安全性；禾間多只有一個小門。

在 Candidius 的紀錄中，提到西拉雅族的部分家屋有四個門戶，甚至多到八個門戶（1628：21）。清朝之後，公廨被改為地方統治中心，

《采風圖》「乘屋」（台圖版）。

多將其長邊改為正門（周鍾瑄 1717：159）。

（五）屋頂形制

平埔族住屋的屋頂，由下層的竹木骨架及上層的茅草所共同構成，以下依次說明：屋頂形式、高度、構造及材料。

1. 屋頂形式

在清朝文獻中，提到平埔族建築屋頂的形式，有龜殼（郁永河 1698：34）、覆舟（黃叔璥 1736）、圓蓋（六十七 約 1745：4）等用詞，說明

其屋頂多採取圓曲形。

在《采風圖》中，清楚的描繪了平埔族建築的屋頂形式，可分為：類似歇山、四坡及圓錐等三種形式，分述如下：

（1）類似歇山：「歇山」一詞，借用漢式的一種屋頂名稱，其長向的兩坡自頂至底順勢而下，短向部分先有垂直小山尖，山尖下方至屋簷的茅草斜坡，其兩側與長向坡的邊緣銜接。這是中大型土台屋屋頂所常見形式，在《采風圖》「瞭望」（台圖版）所繪的凱達格蘭族的望樓屋頂，雖然很小，但也採取類似歇山的形式。

（2）四坡：以屋脊為中心，朝向四側斜降，至屋簷為止的屋頂。《采風圖》中，在巴布薩族、洪雅族、西拉雅族的住家，包括土台屋及浮腳樓，其規模中等或略小者以及《采風圖》「瞭望」（史語所版）的望樓，其屋頂採四坡形。

（3）圓錐：以最高點為中心，採圓形向下降低的屋頂。在《采風圖》中，巴布薩族的禾間，其平面為八角形，屋頂則採取圓錐形。

2. 屋頂的高度

屋子短邊的中央為全屋最高處，兩端為最低處；至於長邊，其室內中央為高處、牆身為低處、屋坡的最後處的屋簷最低。

《采風圖》「瞭望」的家屋為浮腳樓，其地板高約 1.2 公尺，短邊最高處約 4 公尺多，短邊兩端及長邊高約 2.8 公尺；其「舂米」圖中家屋為土台屋，其台基高約 1.5 公尺，短邊最高處約 4 公尺多，短邊兩端及長邊高約 2.8 公尺。

上述的屋頂高度，既不會太高，也不會太矮，對於家庭生活有所幫助。

3. 屋頂構造及材料

平埔族建築的屋頂由底層的骨架及上層的茅草所構成。[24]

下層的骨架，多以竹木搭接而成，自底而上共有三至四層竹木架；一般而言，底層的間距大、竹子較粗，上層的間距小、竹子較細。

在骨架的上面，即是鋪設茅草，茅草厚約 40 公分，可以防止漏雨及風力損壞。（江樹生譯 1985：81）依據後期漢人的施作原則，茅草編為約 1 公尺見方、10 公分厚，隨後拿到屋頂上，由下往上鋪，上層

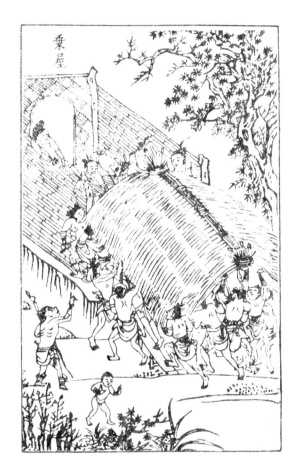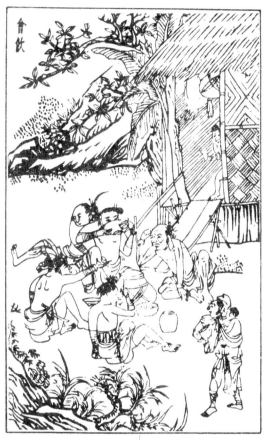

的部分疊在下層上。隨後稍微錯開，鋪設第二、三、四等層的茅草。

　　茅草的遮蓋範圍，依據《采風圖》圖面，大多數超過台基垂直線向外延伸 30-60 公分，甚至更長、且更接近地面。《裨海紀遊》中提到「立棟其上，覆以茅，茅簷深遠，垂地過土基方丈」（郁永河 1698：34-35；柯培元 1837：126）。

（六）裝飾形制

　　平埔族人的建築多很自然，少數的裝飾多集中於短邊的牆面上（六十七 約1745：5），其底部為朱紅色的木板塊，左右牆面以細竹編織而成，上方採垂直排序、下方採交叉組合。在洪雅族的家屋中，其門上有「紅毛人像」（黃叔璥 1736：103）或「常雕刻於木柱或門扉上之高冠盛服人像」（李亦園 1955：290），這似乎為較特殊的繪圖。

周鍾瑄《諸羅縣志》（1717）「乘屋」及「會飲」（1962 台銀發行）。

成大美術館前仿製平埔族家
屋（林會承攝 2004）。

　　除了短邊牆面的裝飾之外，西拉雅族屋子有可能在柱梁的表面漆
上油彩（林謙光 約1687：62；周鍾瑄1717：159；黃叔璥1736：95），以及於多
數建築屋脊的兩端，即短邊的上方，將兩側屋坡最頂端的茅草搭接處，
編紮成半圓弧、類似孔雀尾巴，稱為「律武洛」或「打藍」（黃叔璥
1736：143），為平埔族建築中最具特徵的圖案之一。

（七）營建系統

　　平埔族人多共同從事社子的公廨、望樓等建築的興建工程，或因
家屋老舊、社子遷移、家中女男結婚等因素而展開自家的搭建工程。
平埔族建築形式多很普遍，其建構方式多為單純及簡潔，建材大部分
取自附近的林地或草地，興建時由許多族人共同幫忙而成。以下依據
營建程序、營建技術、營建者分項說明。

1. 營建程序
　　依據史料記載，平埔族人築屋的程序大體上分為擇日、築基、築
屋架、搭屋頂、落成等幾個階段。

（1）擇日：即選擇吉利的開工日期。依據六十七《番社采風圖考》的描述，透過鳥叫聲來判斷日子的吉凶，以決定是否展開營建工程。鳥鳴似乎也是西拉雅族人決定插秧的音感（約 1745：2、4），也是決定入山打獵或伐木的依據（周鍾瑄 1717：170）。

（2）築基：於選擇動工日子後，對興建土台屋的族群而言，其首要工作是堆築台基。事前先確認台基的平面及高度、堆築程序及構造方式，隨後進行挖土、填泥土及搗實、塗黏土等。

（3）築屋架：土台屋於台基完成後，接著展開屋架搭建工程；對浮腳樓而言，為興建的第一道步驟（黃叔璥 1736：130）。屋架工作依次為：樹立柱子、架上橫梁、添加水平構件、搭組牆面與門板、加建牆面的斜交補件。

（4）搭屋頂：於邊上空地進行屋頂搭建，先拼組骨架及編排茅草，接著將骨架與茅草組合，將其抬上屋架後進行捆綁工作（周鍾瑄 1717：26；六十七 約 1745：4）；或是於完成屋頂骨架後，先抬上屋架捆綁，再進行茅草編排的鋪疊工作（黃叔璥 1736：95、115；周鍾瑄 1717：159）。

當屋頂的兩側分別完成後，於屋脊加疊捆綁的茅草堆，於屋脊兩端的脊頭穿組如前所述的「律武洛」或「打藍」（黃叔璥 1736：143），以防止茅草被強風掀起。多數平埔族群屋子於興建時，其屋身與屋頂係先行分開組構，完成後將屋頂抬上屋身之後，再進行編組工作。當興建規模略小的禾間時，大體上將屋身與屋頂的竹木骨架一併搭組，完成後將茅草鋪上屋頂、將竹片疊架於屋架上（周鍾瑄 1717：159）。

（5）落成：平埔族人的興建工程，多受到族人的幫助，於台基完成後，便宴請酒食（六十七 約 1745：4）；屋子落成後，邀請社內朋友光臨，以享受飲酒及參加歌舞。（黃叔璥 1736：110；周鍾瑄 1717：159）

2. 營建技術

平埔族群所投入的營建程序，大約包括：夯土、搭接、編織、塗漆等各種技術。其中的夯土作法，運用於台基的堆築上，包括選土、攪拌、夯實、塑形等，成形後於表面塗上黏土。

搭接的作法，最關鍵技巧為屋身及屋頂的組合，第一個工作為以「番刀」為主，將柱梁頂端略加挖孔後（黃叔璥 1736：143），將兩邊木梁搭接，隨後透過藤蔓將兩邊木材纏捆固定，形成堅固的屋架。

至於編織製作，出現於牆面及屋頂上，多將竹片或茅草編織成簡單而重複的形貌。塗漆最常見者為門面下方的木板，常見漆為紅色，少數的柱梁或許也有上漆。至於雕刻作品，並未見於圖面中，但有製作於重要的建築物中。

整體而言，平埔族屋子的形貌，以直率的反應出材料的本質及使用者的需求為主。

3. 營建者

平埔族部落的屋子，由屋主、親友、朋友們共同興建而成，營建流程如同舉辦社會活動。在多種文獻中，提到台基、屋架、屋頂多由男女朋友們分組製作而成，最後由參與的族人共同幫忙搭建而成。（黃叔璥 1736：100、143；六十七 約 1745：4）

四、小結

平埔族人對建築意義及形貌原有明顯的認同，但是在距今四百多年以後，因荷蘭公司及漢人的先後掌控，使得平埔族部落逐漸的弱化或轉型，也使其建築原型逐漸消失。透過史料及圖說的紀錄，除了上述的相關知識之外，另有幾點特性或變遷，簡要敘述如下。

（一）建築的本質

在早先時期，平埔族部落為了擁有穩定的食物，而定期性的遷移；由於其建築物的使用期限並非特別長久，加上以竹木為主要材料，使得建築物似乎被視為一種足以擋風、遮陽、避雨、防潮、避蟲蛇等生態環境的自然構造物。

（二）住家的本質

平埔族家園內擁有一些家屋及禾間，多由屋主依照空間與地形的條件來決定其位置與方向，使得家園內建築物的分布既隨意、又合理，

各家屋的坐落既多樣、又豐富，很直接的反應出家園所擁有的自然環境特色與家人的生活習慣。

（三）抬高的建築

台灣平埔族群大體上以大肚溪為界，北部的浮腳樓及南部的土台屋，其地板均抬高 1 公尺多，只是作法有所不同而已。

浮腳樓可出現於不同坡度及地質的地點上，將木材插入地下及向上抬高，即可保護家屋的安全性，以及具有使用的方便性；土台屋將台基疊高，以提高家屋的生活及自然的安全性。而台灣南部平埔族群的禾間，其形式類似浮腳樓。

台灣平埔族群的地板均高於地面，但是方法不同，說明了南北平埔族人具有類似的動機，但擁有不同的作法。

（四）放在地上的船隻

平埔族群的多數家屋被視為類似倒放的船隻，依據研究報告的歸納，從六千多年前，台灣島原住民族開始透過船隻的航行，將族人遷往南島的島嶼，以改善其生活環境。「船隻」是原住民族的重心之一，而家屋類似翻覆的船隻，讓人充滿了豐富的想像。

第二章 荷西建築

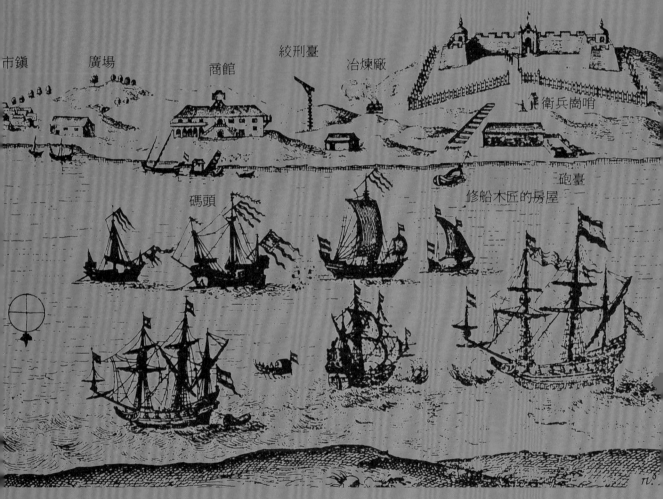

市鎮　　廣場　　　　商館　　絞刑臺　　　冶煉廠　　　　　　　　熱蘭遮城

衛兵崗哨

碼頭　　　　　　　　　　　　　修船木匠的房屋　　　砲臺

1629 年「大員景觀圖」中的熱蘭遮城內城。原出現於
〈東印度旅行記〉（wikipedia public domain）。

　　「荷西建築」一詞，指的是由荷蘭聯合東印度公司（簡稱「荷蘭公司」）與西班牙菲律賓都督府（簡稱「西都督府」）分別於台灣所興建的建築物，而前者屬於國有的公司、後者屬於國家的統治機構。

　　在「導言」第二節「台灣的史前與歷史發展」中，簡要介紹了 17 世紀這兩個龐大而強勢的單位，先後占領與經營台灣的部分地區；在其統治期間，為了保護其安全性、具有足夠的經濟環境、取得良好的資源、得以有效掌控占有地區內的所有部落，以及擁有足夠的官吏、士兵、工頭及苦力等因素，而先後興建各式建築，並且規劃及開發了港口與市鎮。

　　以下先行說明：葡西對東亞地區的掌握與經營、荷英加入大航海的爭奪歷程、荷西對台澎的占領及統治，以及在台灣島所整頓而成的移民市鎮或街市。隨後依序介紹：荷蘭聯合東印度公司與西班牙菲律賓都督府統治期間所興建的建築。

P.S. 本單元荷西時期圖面上的中文字，為作者所加。

壹

荷西的
統治背景與歷程

荷蘭與西班牙占領台灣一事，屬於俗稱「大航海時期」事件中的一個案例。

「大航海時期」或稱為「地理大發現（Age of Discovery）」，始於 14 世紀中亞回教國家的勢力崛起並掌握東西之間的海陸貿易，導致歐亞之間絲路（Silk Road，或稱絲綢之路）的商業活動不再相

1554 年 Battista Agnese（約 1500-1564）所繪「麥哲倫繞地球一周圖」（引用自 wikipedia public domain）。

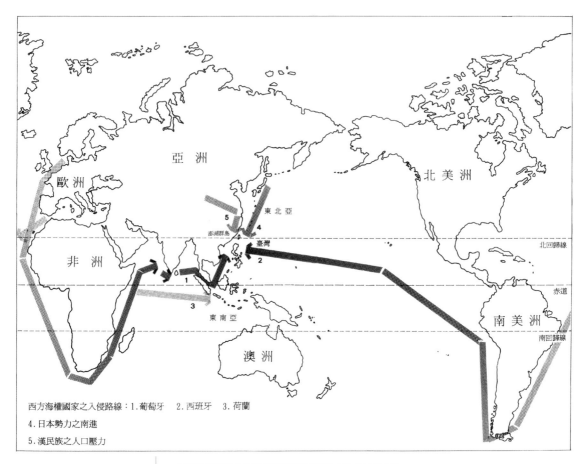

大航海時期西方海權國家的殖民路徑（林會承繪圖）。

西方海權國家之入侵路線：1.葡萄牙　2.西班牙　3.荷蘭
4.日本勢力之南進
5.漢民族之人口壓力

1 西經 46 度左右的《拖德西利亞斯條約》界線，只有南美洲巴西的東部歸葡萄牙掌握，其餘的美洲地區由西班牙掌握。於 1529 年兩國訂定東亞地區的界線，稱為 Treaty of Zaragoza，大約是以日本北海道、新幾內亞中央、澳洲中東側為界，其東歸西班牙，西歸葡萄牙，後者兼具有摩鹿加群島（Moluccas 或 Maluku）。

互經營，以及歐洲社會對於東方的香料、陶瓷、絲綢、棉布等需求日增。受到威尼斯《馬可波羅遊記》（*The Travels of Marco Polo*, ca. A.D. 1300）一書的影響，以及阿拉伯人教導其航海技術，於 15 世紀末，葡萄牙及西班牙人試圖經由海路前往東方進行貿易活動。1486 年葡人迪亞士（Bartolomeu Dias, 1450-1500）的帆船抵達非洲最南端的好望角（Cape of Good Hope），發現沿著非洲東岸向北偏東航行至赤道後，轉向東北可達印度。1493 年葡西共訂「分界法案」（Bill of Demarcation），以兩國西邊外海的亞述群島（Azores）為界；次年再次協商，將界線向西偏移至西經 46 度左右，稱之為《拖德西利亞斯條約》（Tratado de Tordesilhas），以東供葡萄牙經營，以西供西班牙經營，兩國隨即展開海外貿易據點的拓展工作 [1]。

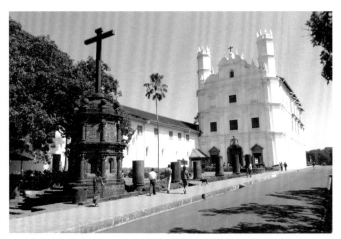

印度果亞舊城（Old Goa）由葡萄牙所興建的聖方濟教堂（林會承攝 2017）。

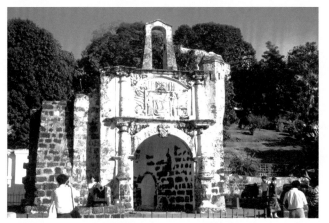

1512 年始建馬來西亞麻六甲（Malacca）城門（林會承攝 2004）。

1629 年重建的菲律賓馬尼拉城砲台（Fort San Diego）入口（林會承攝 2004）。

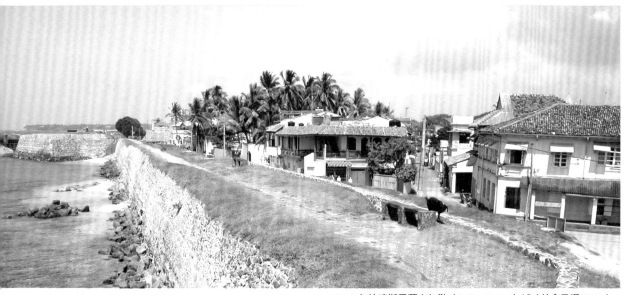

1597 年始建斯里蘭卡加勒（Galle, Ceylon）城（林會承攝 2008）。

16 世紀以後西方海權國家於亞洲東半部的殖民概況（林會承繪圖）。

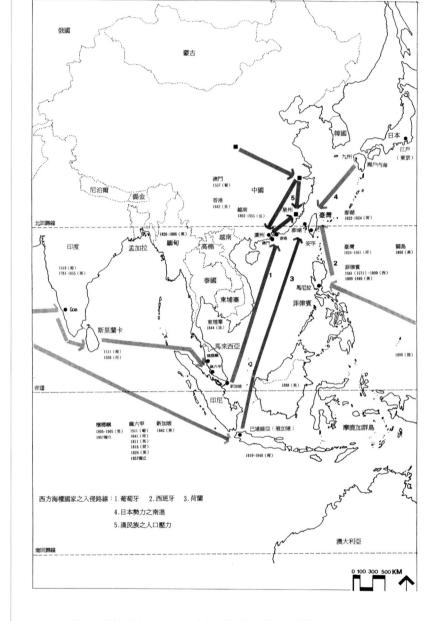

2 葡萄牙帆船於該年航抵今印度的卡利卡特（Calicat），隨後轉往 Cochin、Cannanore、斯里蘭卡的可倫坡（Colombo）、加勒（Galle）等，於 1509 年轉至果阿（Goa），1510 年葡萄牙派兵前往攻擊，將果阿占領為殖民地及海軍基地，至 1961 年才還給印度。

3 葡萄牙占領時間分別為：錫蘭（現稱斯里蘭卡 1511-1658）、麻六甲（1511-1641）。

4 葡萄牙占領明朝國界內土地，依次為：廣東屯門（香港新界 1517-1522）、澳門（1557-1997）。

一、葡西對東亞地區的掌握與經營

西元 1498 年葡人達伽馬（Vasco da Gama, ca.1469-1524）航抵印度 **2**，隨後快速的經由錫蘭（Ceylon, 1505）、麻六甲（Malacca, 1511）進入東亞海域 **3**，占領了澳門（Macau, 1557）**4** 以做為與明朝貿易的據點。

另一方面，西班牙政府於 1492 年由義大利人哥倫布（Christopher Columbus, 1451-1506）率領帆船橫渡大西洋，抵達加勒比海地區的巴哈馬群島、古巴、海地等島嶼；1519-1520 年葡人麥哲倫（Ferdinand Magellan, ca. 1480-1521）率領帆船繞過南美洲後橫渡太平洋，於 1521 年抵達菲律賓宿霧（Cebu）；四十多年之後，由西人雷嘎茲畢（Miguel López de Legazpi, 1502-1572）率領帆船占領宿霧（Cebu, 1565-1898）、馬尼拉（Manila, 1571-1898）等地；1565 年於宿霧設立都督府（以下簡稱西都督府，C. G. F.）[5]、1571 年將統治中心遷移至馬尼拉。

換言之，大約距今五百多年前，地球被切割成兩個半球，分別交由葡萄牙與西班牙經營；經過約六十年的努力之後、即距今約四百五十年前，兩國各自擁有周全及豐盛的東亞統治中心。

二、荷英加入大航海爭奪

荷蘭於 16 世紀中葉成為西班牙的領土，1568 年起展開獨立運動，1581 年宣布獨立，1648 年正式獨立。於 16 世紀末葉，為了爭取獨立並突破西班牙政府的經濟封鎖，於 1592 年成立「遠方貿易公司」（Compagnie van Verre），指派帆船前往現今的印尼、日本、澳門等地推動商業活動。1602 年由國內的六個邦共同成立聯合東印度公司（Vereenigde Oost-Indische Compagnie, V.O.C，簡稱「荷蘭公司」）[6]，

5「西都督府」為西班牙菲律賓都督府（Capitania General de las Filipinas, C. G. F）簡稱，於 1821 年以前由墨西哥城的新西班牙總督管理，此後直接由馬德里管理。

6 荷蘭公司自 1602 年開始，至 1799 年解散為止，共經營近二百年。

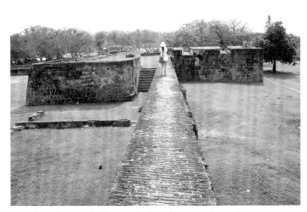

印尼萬丹（Banten）於 1682 年所興建的城堡（林會承攝 2003）。

日本長崎原出島所重建的荷蘭公司商館（林會承攝 2005）。

印尼巴達維亞（Batavia）僅存的舊城牆（林會承攝 2003）。

先後於印尼、日本、印度、帝汶等地設立商館。1619 年該公司於巴達維亞（Batavia, 1619-1949，為現今印尼首都雅加達的海邊）設立總部及建城（1619-1629）。 此後透過武力掌控麻六甲、錫蘭、台灣島等地的統治及經濟事務。[7]

在此同時，另一個新興國家英國也展開東方貿易的部署工作，1600 年成立東印度公司（British East India Company, E.I.C.），隨後推動現今印尼、日本、孟加拉等國的貿易活動；於 17 世紀中葉後，進一步占領了現今孟加拉、印度、馬來西亞、錫蘭等國的國土。

7 於文中，描述了 16-17 世紀期間歐洲國家占領東亞的情況，僅將各國占領時間整體條列如下：（1）葡萄牙：果阿（1509-1961）、錫蘭（1511-1658）、麻六甲（1511-1641）、澳門（1557-1997），（2）西班牙：宿霧（1565-1898）、馬尼拉（1571-1898），（3）荷蘭：巴達維亞（1619-1949）、麻六甲（1641-1795，1816-1824）、錫蘭（1658-1802）。

8 澳門的統治單位葡萄牙，於 1580 年時因統治家族缺乏繼承人，而被納入西班牙帝國中，1640 年葡萄牙貴族擁立其公爵為統治單位，將葡萄牙恢復為獨立國家。

9 於荷西占領台灣島之時，興建多種軍事設施，其文字的運用有所不同，例如有城堡 Castle、砲台 Fort、堡壘 Redoubt 或 Reduijt、圓堡 Koevo, Cubo。

三、荷西占領台澎

荷蘭公司於 1602 年成立後，次年於印尼萬丹（Banten 或 Bantam）建立東亞首座商館，並將經商目標指向明朝與日本。1604 年 7 月中旬派遣英荷聯合船隊前往澳門[8]，於洽談租地失敗後，其船隊於前往日本途中在台灣海峽南端猝遇颱風，因而航入現今澎湖馬公灣以避風，於停留四個多月後，在明政府的交涉下離去。

1622 年荷蘭公司獲知西都督府有意占領台灣島，加上並未獲得明政府同意雙方的商業活動，而決定下手，於同年 7 月派遣十二艘帆船自巴達維亞北上襲擊澳門，此役因明葡聯手抵抗而告失敗，隨後依據原本訓令將部分船隊移駐澎湖，並興建風櫃尾蛇頭山荷蘭城堡（Pescadores），以利於未來與明朝從事貿易活動的可能性。

1624 年 2 月明政府指派水師自澎湖白沙島鎮海登陸，8 月對荷蘭城堡進行攻擊，隨後雙方達成協議，9 月由荷蘭公司將城堡拆除，並將其建材運往台灣島大員，於前一年底曾砌築竹砦的地方興建奧倫治城堡（Oranje 或 Orange，1627 年後改稱為熱蘭遮城 Zeelandia）[9]。此

後，荷蘭公司以大員為統治中心，並朝向東邊、台江內海對面的赤崁（Saccam，或赤嵌）發展，隨後逐漸掌握台灣島南部地區的經濟活動。

在荷蘭公司占領大員之後，西都督府因擔心受到攻擊而決定派兵占領台灣北部地區[10]。1626 年 5 月西都督府派遣遠征軍占領雞籠，立即興建聖薩爾瓦多（San Salvador，西人也稱之為 La Santisima Trinidado 即至聖三位一體城），1628 年 7 月進一步占領淡水（西人稱之為 Carsidor）。

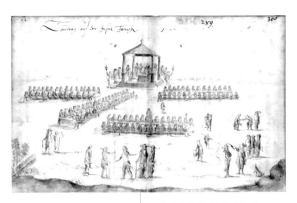

《東西印度旅行記 1642-1652》赤崁地方會議（引用自 wikipedia public domain）。

1642 年荷蘭公司指派部隊北上攻擊雞籠西都督府的駐軍，同年 8 月西都督府部隊投降，總計占領北台十六年多。此後荷蘭公司占領台灣南部與北部，為了鞏固勢力範圍，隨即將由西都督府所興建於雞籠與淡水的城堡進行整修，並派軍駐守。

1662 年 2 月占領金門及廈門一帶的明末將領鄭成功，因面對清軍的壓力，而將部隊移往大員，荷蘭公司因遭到擊敗而退出台灣。1664 年 8 月荷蘭公司發現鄭氏王朝並未於台灣北部地區派軍駐守，因而再度占據雞籠。1668 年 7 月荷蘭公司因感受到鄭氏王朝的軍事威脅，以及其本身的貿易活動並不理想而撤離台灣。總計荷蘭公司在台共約四十一年半，其中統治台灣南部地區三十七年半、雞籠地區約二十三年半、淡水地區約十九年半。

四、荷西對台灣島的統治

荷蘭公司與西都督府來台之後，大體上占領台灣島的南部與北部平原地區，約占全島 1/6 的土地範圍、三百多社的平埔族群。

荷蘭公司為了掌控各社的管制權，多派遣軍隊前往打壓，並於具有影響力的部落中興建軍營並派駐守軍[11]，每年分別於南部及北部舉辦評鑑會議。

為了保護貿易行為，以及長官、職員及軍人的生命安全，於管制單位附近或船隻航行路線的關鍵地點上興建城堡或堡壘；於城堡或堡壘附近，為了職員及工人的生活需求，而逐漸發展出移民市鎮或街市。

10 在兩國競爭對抗期間，先後派遣帆船前往台灣南部與北部進行測繪，如 1626 年由西班牙測繪的「（大員）荷蘭人港口圖」、「台灣島西班牙人港口圖」；1629 年荷蘭公司測量的「雞籠與淡水間海岸圖」（包括大雞籠嶼聖薩爾瓦多城、淡水聖多明哥城）。

11 依據荷蘭聯合東印度公司的人事統計資料可知，在部分統治區域如蕭壠社、新港社、麻豆社、打狗等地興建軍營並派駐守軍（郭輝譯 1970：362；中村孝志 1997：336）。

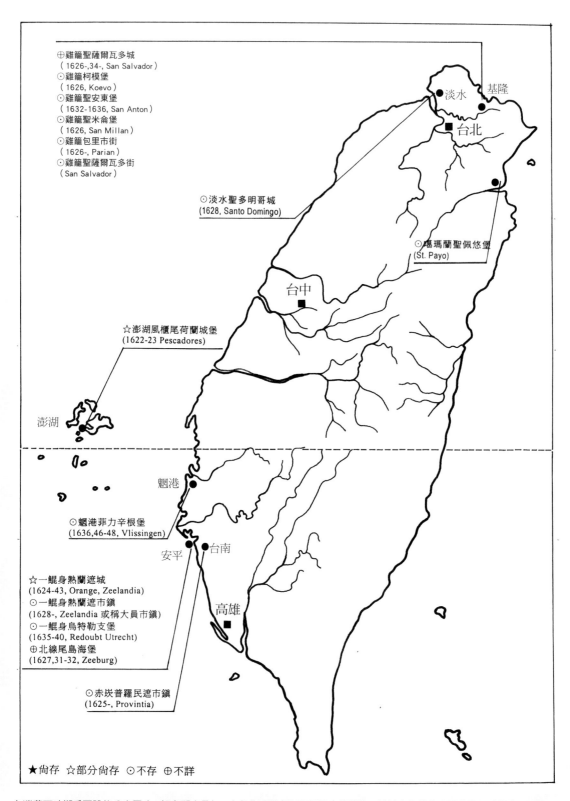

⊕雞籠聖薩爾瓦多城
（1626-,34-, San Salvador）
⊙雞籠柯模堡
（1626, Koevo）
⊙雞籠聖安東堡
（1632-1636, San Anton）
⊙雞籠聖米侖堡
（1626, San Millan）
⊙雞籠包里市街
（1626-, Parian）
⊙雞籠聖薩爾瓦多街
（San Salvador）

⊙淡水聖多明哥城
(1628, Santo Domingo)

⊙噶瑪蘭聖佩悠堡
(St. Payo)

☆澎湖風櫃尾荷蘭城堡
(1622-23 Pescadores)

淡水　基隆

台北

台中

澎湖

魍港

⊙魍港菲力辛根堡
(1636,46-48, Vlissingen)

安平　台南

☆一鯤身熱蘭遮城
(1624-43, Orange, Zeelandia)
⊙一鯤身熱蘭遮市鎮
(1628-, Zeelandia 或稱大員市鎮)
⊙一鯤身烏特勒支堡
(1635-40, Redoubt Utrecht)
⊕北線尾島海堡
(1627,31-32, Zeeburg)

高雄

⊙赤崁普羅民遮市鎮
(1625-, Provintia)

★尚存　☆部分尚存　⊙不存　⊕不詳

台灣荷西時期重要設施分布圖（一鯤身即大員），大台北地區者為西都督府的設施，其餘者為荷蘭公司的設施（林會承繪圖）。

在各市鎮中，擁有辦公廳舍、商館、住家、教堂或修道院、營舍、學校、宿舍、工廠、社會福利或救濟中心、監獄、墳墓等各種建築物。

在另一方面，為了強化統治單位與各社的互動關係，將宗教活動引入部落中。荷蘭公司以基督教為主，於各社內設置布道組織，將聖經透過羅馬拼音方式翻譯成當地語言；於各社內興建教堂、學校及教師住宅。西都督府則以天主教為主，於許多地方興建修道院及教士住宅，如聖道明修道院（St. Domingo，大雞籠嶼 **12**）、聖約瑟堂（St. Joseph，包里）、聖芳濟修道院（St. Francis，大雞籠嶼）、羅沙利奧聖母堂（Nuestra Senora del Rosario，淡水）、聖多明哥教堂（Santo. Domingo 1633，三貂角）、宜蘭聖老楞佐堂（San Loieno 1634，宜蘭）等。（李汝和 1970：14-15；盛清沂 1994：112-115）

五、荷西在台期間的移民市鎮或街市

在荷西統治期間，台灣南島語族的聚落除了少數的高山族群如賽夏族、布農族等採用散村之外，多數的族群採用集村；為了照顧來自荷西、福建的職員或工人的居住需求及安全，而開發或整建出台灣歷史上最早期的移民市鎮或街市，這些街鎮於形成之初或興盛之後所浮現的形貌，均以當時的歐洲規範或風格做為參考的對象。以下簡要介紹：赤崁普羅民遮市鎮（Provintia）、大員市鎮（Zeelandia）、雞籠包里市街（Parian）、雞籠聖薩爾瓦多街（San Salvador）、淡水華工街市（Tansay Cinees Quartier）。

（一）赤崁普羅民遮市鎮

位於現今台南市民權街二段一帶，該土地原屬西拉雅族新港社所有。

荷蘭公司於 1624 年占領大員之後，於城堡西北邊的北線尾島（Bacsemboij）上興建商業設施，次年有鑒於其商館及工人住家遭到淹水之苦及缺乏清水，同時有許

1652 年「大員及其附近地區圖」（引用自 wikipedia public domain）。

12 依本島於清朝之後，也稱為社寮嶼，1947 年二二八事件之後，將其改稱為和平島。

13 班達島位於印尼摩鹿加群島的南端。

多漢人湧入，因而決定將商館遷移至台江內海東邊的赤崁一帶，隨即自新港社取得靠近內海的土地，以供興建房舍之用。於遷移之初，即興建三、四十棟住屋，以及長官及職員的宿舍、大倉庫、醫院、班達島（Banda）[13] 奴隸的房子、木匠及磚匠工房、碼頭，同時搭建馬廄、羊舍及儲藏室等；此外，於其周圍挖掘壕溝、西側的台江內海邊設置砲堡；總稱之為普羅民遮市鎮。（村上直次郎 1975：117）

1626 年因當地瘧疾盛行，導致漢人相繼遷出，荷蘭公司只得將商館遷回北線尾，使得普羅民遮市鎮為之蕭條。1635 年荷蘭公司因日本停止從事國際貿易活動，加上明朝貿易弱化，於擊敗蕭壠等社之後，掌控了赤崁北邊的大片土地，而決定展開農耕工作；到了 1640-1650 年之間，因福建遭到清軍之攻擊，造成大量漢人移入赤崁，從事農業開墾工作，使普羅民遮市鎮恢復繁榮，但也導致街區流於雜亂。

有鑒於此，荷蘭公司推動市鎮的重新規劃工作，完成後以一條東西向通達海岸的道路（似即現今部分民權路）、三條南北向的平行道路為主軸，將市鎮區分為八個大小相當的長方形街廓，道路寬度在25-30 公尺之間；其街廓的四周為住屋，中間為空地；市鎮外圍為耕地、其東南為森林。

1652 年荷蘭公司要求農人加倍支付人頭稅，因而引爆「郭懷一事件」，導致普羅民遮市鎮遭到鄉民的占領。敉平之後，荷蘭公司為了加強統治，於 1653-1655 年間在市鎮北東側增建普羅民遮城。

普羅民遮市鎮於其後的鄭氏王朝、清朝時期均穩定發展，成為現今台南市繁華大街的一部分。

（二）大員市鎮

或稱為熱蘭遮市鎮。位於熱蘭遮城的東邊、台江內海的西南角，目前的安平區延平街與安平路一帶。

荷蘭公司於 1624 年占領大員之後，以北線尾（1624.8）、赤崁（1625.1）、北線尾（1626.6）先後做為商業中心，1628 年 2 月決定將商館遷移到熱蘭遮城的東邊，並於商館的東邊至內海的邊緣設立大員市鎮。於開發之前，荷蘭公司先針對衛生設備、防火設備、街道與區域、土地所有權登記、公共設施維修費用之徵收等進行規劃，同

1752 年王必昌《重修台灣縣志》「城池圖」中的府城街區。

時也針對住屋興建、土地使用、稅金擬定了一套的制度（Zandvliet 1997：52），以供遷入者遵循。

　　從 1629 年的古地圖中，可以見到大員市鎮初期，即擁有一些房子，但是街容似乎顯得凌亂；至於在市街與熱蘭遮城之間有很大的空地，其中有商館、絞刑台、冶煉廠、廣場、碼頭等設施。

　　於 1634 年，荷蘭公司因擔心西班牙與葡萄牙可能聯手攻打大員，而展開大員市鎮整治工作，以一條南北向及一條東西向所構成的十字街為主，其北端另有一條平行的街道，三條街道分為六個街廓。房子以磚牆為主、其上為瓦屋頂，道路側有垃圾場、廁所等公共設施。另外，在熱蘭遮城的南端有醫院、西南端有墳墓區。

　　於 17 世紀中，因明清換朝，大量漢人逃離福建而移入台灣島，

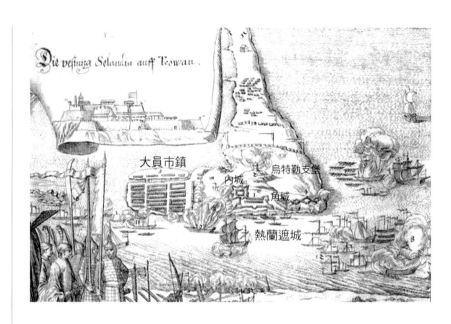

→ 1669 年《爪哇、福爾摩沙、印度和錫蘭旅行記》大員市鎮圖（引用自 wikipedia public domain）。

↓ 1670 年「台灣島上的熱蘭遮市及城堡圖」（引用自 wikipedia public domain）。

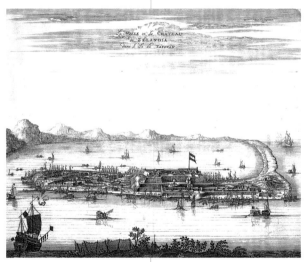

14 荷人統治時期有五個行政機構：全島評議會（Rade van Formosa）、司法裁判議會（Rade van Justitie）、市參議會（Raat van Schepen）、遺產管理議會（Raadt van Weesmesteren）、婚姻事務委員會（Commissarissen van Houwelycxe saecken）。（翁佳音 1998：8-9）

導致大員市鎮人口已達 3,000 多人。於 1652 年前後，大員市鎮的南北向及東西向各有三條道路、十九個左右的街廓；街道寬約 20-30 公尺，上有鋪面、兩側有排水溝。其靠近熱蘭遮城的第一排中間為市參議會、南端為墓園、北端為稅務所。市鎮內則擁有市政府（1659）、公秤處、市場、監牢（1654）、醫院、遺產管理議會 14、婦女收容所等設施（江樹生 1992：55-58；Oosterhoff 1994：68）。就住家而言，其寬度多不超過 10 公尺，深度約 44 公尺（Zandvliet 1997：59）。在市鎮內遴選十位定居漢人為頭家，做為荷蘭公司與市民之間的中介者，部分頭人並參與當地行政機構的事務。

在荷蘭公司統治台灣島晚期，大員市鎮街廓南邊以石橋為通道，前往海埔地，於上增建一長排、四組房子。當時大員市鎮的總面積為 16-20 公頃，共約有 5,000 名居民，包括一部分的荷蘭人；此外，約有 1,000 人居住在熱蘭遮城內，當時的大員共有居民 6,000 名以上（Oosterhoff 1994：71）。

大員市鎮的街廓以四周為房子，中央為空地；其房子以一層、斜

1635-1636 年「手繪大員設計圖」中大員市鎮擁有六個街廓（引用自台南市政府《熱蘭遮城日誌》第二冊）。

《東西印度旅行記 1642-1652》大員市鎮及城堡（引用自 wikipedia public domain）。

屋頂為主，部分房子有煙囪；市參議會及稅務所有兩層樓以上；墓園則於北側有房子，其餘三面只有圍牆。從文獻及圖面來看，當時大員市鎮的建築類似歐洲傳統街屋。台灣遭到清朝占領之後，大員市鎮失去其地位及功能，而逐漸弱化，目前只有少部分建築尚保有歷史痕跡。

（三）雞籠包里市街

原位於目前基隆港內、中正區的中間靠海、俗稱大沙灣一帶。此地原為凱達格蘭族巴賽支族金包里社（Quimourije 或 Quimouryt）所在地，1626 年西都督府自菲律賓派艦隊占領雞籠後，以大雞籠嶼為統治中心，於其南端隔海對面的大沙灣建立街區，以供明朝、日本商人或工人居住之用，稱之為包里市街。當時所發展的聚落形貌，因未見圖面或紀錄，而無法了解；僅知由西班牙神父於此興建聖約瑟堂 [15] 及宣教師住宅（曹永和 1980：57；翁佳音 1998：110）。

1642 年荷蘭公司部隊擊敗西都督府守軍，占領雞籠及淡水。於荷蘭公司統治十多年之後，其包里市街的形貌呈現「L」形，長邊位於圓弧形的港灣，為一排面向內海的房子，似乎為金包里社的住家；短邊為一條垂直道路、兩側為面對面的房子，似由移入的漢人所居住。屋子共有四、五十棟，均為獨立並排、以短邊尖頂為正面、斜屋頂，其後多有一大片園圃。在長邊的房子之間，有一棟獨立大房子，似乎為管理中心；兩端各有一組「口」字形的修道院，其中的一組，似為慈濟院（La Misericordia）。

於荷蘭公司第二度統治雞籠時，由圖面所見，包里市街分為三排，臨港的第一排零零散散的，第二排及第三排密接成一群，房子多為單棟、以短邊尖頂為正面、紅色斜屋頂。

（四）雞籠聖薩爾瓦多街

位於基隆市 [16] 港口東北端、與主島僅距約 70 公尺海面的大雞籠嶼上。本嶼原為凱達格蘭族巴賽支族大雞籠社所在地，共約有一百五十棟木造房子（翁佳音 1998：109），多數位於島嶼南端海邊沿岸處、少數位於西北端海邊。

[15] 依據《巴達維亞城日記》之記載，此教堂於 1630 年遭暴風雨吹毀，其建材被搬運至淡水興建施洗者聖堂（翁佳音 1998：105）。

[16] 於本文中，凡在清中之前稱之為雞籠，清末以後設置基隆廳。

　　1626 年西都督府派軍占領雞籠後，以大雞籠嶼為統治中心，於其西南角處興建聖薩爾瓦多城（San Salvador）、城的東北方山丘上興建聖米樣堡（聖米侖堡，San Millan）、城的東方海邊興建聖路易司圓堡（San Luis，或簡稱為柯模堡，Koevo, Cubo），似乎也將位於聖薩爾瓦多城與聖路易司圓堡之間的大雞籠社房子加以整建，稱之為聖薩爾瓦多街（郭輝譯 1970：171）。此街形貌良好，似以西班牙人及漢人為主要居民，經常可見許多的商品及商人，並成為航行於馬尼拉及日本之間的西班牙大帆船的中繼站、福州商船的貿易對象，也是南島語族噶瑪蘭族人的交易地點（翁佳音 1998：118）。至於原居於此地的大雞籠社族人，一般認為，其可能被迫遷移至對岸的包里市街或其它地區。

　　1642 年，荷蘭公司於占領雞籠之後，保留了西都督府所興建的北荷蘭城（原稱聖薩爾瓦多城）的部分、維多利亞堡（原稱聖米樣堡）、艾爾騰堡（原稱聖路易司圓堡）、中央的聖道明堂及園圃，以及聖薩爾瓦多街。該市街的房子為單棟、背後有一片園圃。在街西的北側有教堂的火鉗及梯子，為神父與修士淨身之設施（同前：122）。於荷蘭公司占據後，隨即有福州及大員的帆船前來貿易，似乎也使得此街繁榮依舊。

　　這一條街區似乎為現今改建後所稱的福州街，目前仍相當繁華。

1667 年「手繪雞籠圖」包里街及聖薩爾瓦多街（引用自 wikipedia public domain）。

（五）淡水華工街市

　　西都督府於 1628 年占領之後，於現今尚存的安東尼歐堡的西北邊興建聖多明哥城（Santo. Domingo）做為管理中心，在此之前於淡水海口一帶已有漢人及日本人來此從事非法交易（同前：79）。荷蘭公司於 1642 年占領，同意漢人前往淡水及雞籠居住，隨後也同意漢人在淡水平原地區從事耕作。到了 1648 年，淡水地區已有 78 名漢人（同前：85）。

　　1654 年的荷蘭地圖標示出主要城堡：安東尼歐堡之西偏北小溪西方，有一組三排前後併列、面對河岸、大小相當整齊的斜屋頂屋子，共約有三十棟，稱之為華人區（Cinees Quartier）；此聚落東側有十數塊面積相當的農地，其間分布著六間房子。這些屋子似乎由荷蘭公司所興建，以供外勞居住或墾拓之用。

　　1661 年荷蘭公司的大員遭到鄭氏王朝圍攻，將原駐守大雞籠嶼與淡水的士兵調回大員，由於淡水缺少守軍，遭到雷朗支族族人的攻擊，將荷蘭公司的房子及華工居住區燒毀（程大學譯 1990：262）；次年荷蘭公司撤離台灣，此街市似乎也逐漸的荒廢。

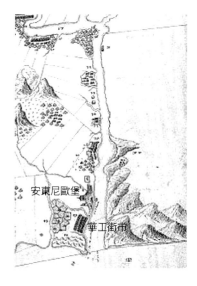

1654 年「淡水及其附近村落及雞籠嶼圖」所見安東尼歐堡及華工街市位置（引用自 wikipedia public domain）。

貳

荷蘭聯合東印度公司
統治期間的建築

荷蘭公司於 1622-1668 年統治台灣期間，為了執行商業事務及中期以後的土地耕耘，以及掌控在地的原住民族或遷入的漢人，先後興建了許多建築，如前所提的住家、教堂、學校、商館、工廠、監獄、墳墓等。從相關資料可知，前述由荷蘭公司所管理的市鎮在進行規劃後，多具有方整的街廓、寬敞的道路，似乎依據當時萊頓大學所提的都市環境理念所規劃而成；至於各建築物，從圖面來看，多擁有當時歐洲建築的形貌。以下僅介紹略有文獻及圖面資料的城堡及堡壘。

荷蘭公司在台興建的城堡及堡壘有（以下數字為興建年代）：風櫃尾蛇頭山荷蘭城堡（1622-1623, Pescadores）、大員熱蘭遮城（1624-1643, Orange, Zeelandia）、北線尾海堡（1627, 1631-1632, Zeeburg）、大員烏特勒支堡（1635-1640, Redoubt Utrecht）、魍港菲力辛根堡（1636, 1645-1647, Vlissingen）、淡水安東尼歐堡（1644, Anthonio）、赤崁普羅民遮城（1653-1655, Provintia）[17]。

17 荷蘭城堡的命名，部分的名稱中，如熱蘭遮（Zeeland）為最南端的省名；烏特勒支（Utrecht）為省名及城市名；菲力辛根（Vlissingen）為城市名；普羅民遮（Provintia）為獨立建國時七州聯盟之名（村上直次郎 1975：116）。

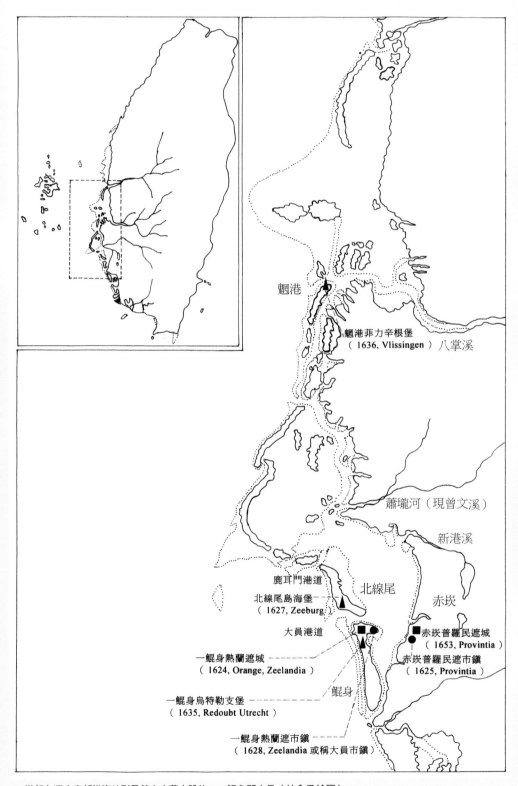

魍港

魍港菲力辛根堡
（1636, Vlissingen） 八掌溪

蕭壠河（現曾文溪）

新港溪

鹿耳門港道

北線尾

赤崁

北線尾島海堡
（1627, Zeeburg）

大員港道

赤崁普羅民遮城
（1653, Provintia）

一鯤身熱蘭遮城
（1624, Orange, Zeelandia）

赤崁普羅民遮市鎮
（1625, Provintia）

鯤身

一鯤身烏特勒支堡
（1635, Redoubt Utrecht）

一鯤身熱蘭遮市鎮
（1628, Zeelandia 或稱大員市鎮）

17 世紀台灣中南部沿海地形及其上之荷人設施，一鯤身即大員（林會承繪圖）。

　　1642 年荷蘭公司占領北台後接收及修建的城堡（各項於其後所列者為荷蘭公司修建年代及名稱，以及西都督府時的名稱）有：北荷蘭城（1642, 1664-1665, Noord Holland，原稱聖薩爾瓦多城）、維多利亞堡（1642, 1664, Victoria，原稱聖米樣堡）、羅士騰堡（Rustenburgh，原稱聖安東堡）、艾爾騰堡（1642, 1664-1665, Eltenburgh，或稱諾貝侖堡，Nobelenburgh，原稱路易司圓堡）。

　　以下介紹由荷蘭公司所先後興建的風櫃尾蛇頭山荷蘭城堡、大員熱蘭遮城、北線尾海堡、大員烏特勒支堡、魍港菲力辛根堡、淡水安東尼歐堡、赤崁普羅民遮城堡；至於原由西都督府興建的城堡，則於下一節介紹。

（一）風櫃尾蛇頭山荷蘭城堡

　　位於馬公市老街過海南邊的風櫃尾北端，該處與馬公老街同為扼守馬公內港的重要據點，為荷蘭公司在台灣最早興建及運用的城堡。

　　風櫃尾荷蘭城堡由士兵於 1622 年 8 月先行動土，後期由被擄的福建漁民負責施作工程，所採用的材料，除了該地的泥土、石頭、石灰之外，還運用了來自日本及巴達維亞的木材及廢船的鐵料等，約經一年才完成。城堡類似典型的歐洲小型城堡，其平面呈正方形，各邊長約 56.7 公尺。城堡的四邊以土垣圍繞，俗稱城牆；在西南城牆的外面為一道乾壕溝，在城牆的四角，約位於東（D）、南（E）、西（A）、北（B）四個方位，各有一座往外突出的稜堡，其中的西稜堡與北稜堡有走下城堡內部的階梯，而最高的西稜堡高約 7.3 公尺（曹永和 1989：143-144）；在稜堡上，共安置二十九門砲。城堡內部中央為大廣場，其西南牆內側似有一整排的單層房屋；於東稜堡與東南牆銜接處的朝向城堡內部的長形空間，似乎為進入東稜堡下方擺置砲彈及槍砲等的庫房的斜坡地，以及進入前的圓形上尖

風櫃尾蛇頭山荷蘭城堡之外觀（林會承攝 1998）。

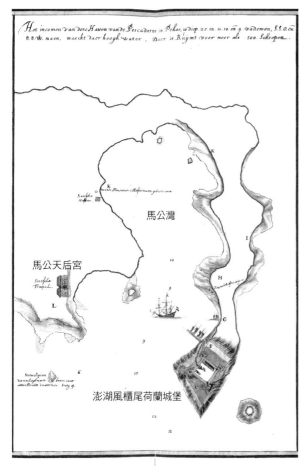

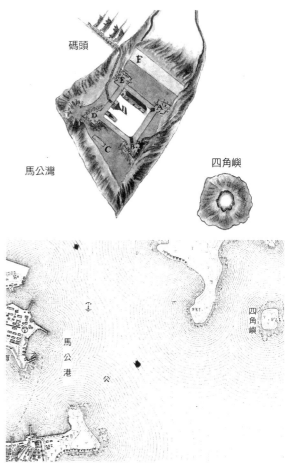

1623年「澎湖港口圖」（指北朝下），本城堡有完整的城牆及四個稜堡，A（西）及B（北）稜堡與廣場間為上下往來的階梯，在廣場中，於A（西）及E（南）稜堡之間為一樓的兵房，D（東）及E（南）稜堡之間為控制進出，插有荷蘭國旗的司令官樓房，其東北邊為向下斜坡，靠近城牆時為圓形上尖的崗亭，以進入D（東）稜堡下方以放置槍砲、食物等的庫房（引用自wikipedia public domain）。右下為「台灣地形圖」（1921-1928，1999遠流出版）澎湖本島的一部分，其右上方為風櫃尾碼頭山、左下方為馬公（指北朝下）。

的崗亭。東南牆的中央有三層樓房子及大門，可通往碼頭，其上層似乎為指揮官的房間。在東稜堡外側的海邊，另有一個圓弧形的砲座群；在東北牆外側有堆置薪柴、家禽家畜的房舍及必需品之倉庫。

　　1624年因明朝派兵攻打，雙方達成協議，由荷蘭公司將可搬遷之建材拆走，運至大員興建奧倫治城。本城堡尚存的土垣隨後成為明朝、鄭氏王朝、清朝、日本時代、戰後的軍方砲台基地。目前本城堡已成廢墟，其土垣及稜堡之形式尚稱良好。

（二）大員熱蘭遮城

　　位於台南安平。於清朝占台之後改稱為安平城、赤崁城、台灣城等，民間或稱之為安平古堡。此城為荷蘭公司於統治台灣島之初，最

早興建及使用的城堡，也是於統治台灣期間由其長官、官員、軍人及
商人等所共同居住的城堡；於 1662 年 2 月，荷蘭公司遭鄭氏王朝擊
敗後，本城堡改由鄭氏王朝的官方或軍隊所使用。

　　熱蘭遮城的形成，與荷蘭公司於 1622 年 10 月占領澎湖有關，
次年該公司派帆船來台，於大員搭建竹砦並派兵留守。1624 年 4 月
因與明朝的澎湖之戰吃緊，而將大員士兵調回、將竹砦破壞（郭輝譯
1970：16-17、30）。同年 8 月荷蘭公司撤離澎湖，並於大員舊竹砦所在
地興建熱蘭遮城、以及於北線尾興建商館。本城堡的形式及材料，因
年代先後而有所差異；其發展情形，約可區分為以下四個階段：

1. 第一階段

　　1624-1626，共二年。初步興建城牆，其平面為方形、四角各
有一個稜堡，城牆以木板組成、其內部以沙子填充；城內地上有竹
草興建的營舍，地下為儲藏火藥及糧食的地下室，稱之為奧倫治城
（Orange）。

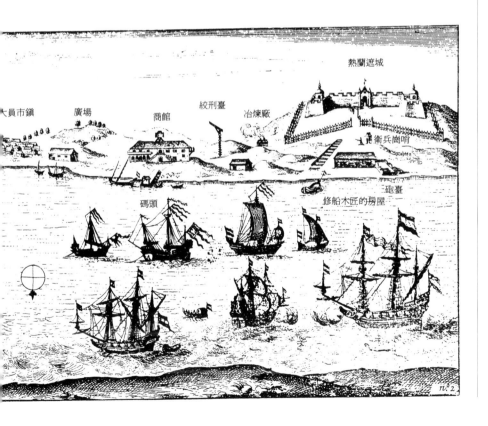

1629 年「大員景觀圖」中的熱蘭遮城內城。原出現於〈東印度旅行記〉（引用自 wikipedia public domain）。

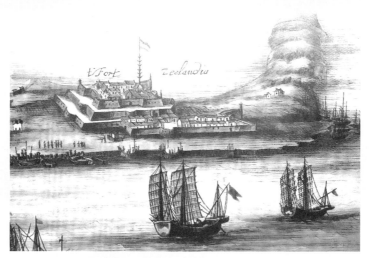

↗ 1635 年「手繪熱蘭遮城鳥
瞰圖」內城完成，北端（朝
下）為長官官邸及商館（荷蘭
海牙國家檔案館藏，引用自
wikipedia public domain）。

→ 1662 年「福爾摩沙島：熱
蘭遮城城堡」（右半部）角城
及內城台基已經完成。（引用
自 wikipedia public domain）。

↘ 1644 年熱蘭遮城（引用自
wikipedia public domain）。

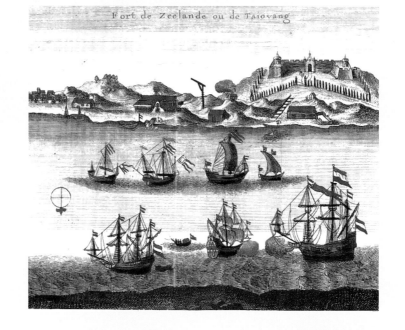

↖熱蘭遮城內城殘存的台基
（林會承攝 1998）。

↑熱蘭遮城角城殘存的城牆
（林會承攝 1998）。

2. 第二階段

1626-1632，共六年。將本城堡改建為約 60 公尺見方之方形、四個稜堡的磚石城，城牆高約 3.6 公尺，其正門位於北側中央，稜堡約位於東北、東南、西南、西北等四個地點上。於城內中央為一片廣場，東側有一排約兩層樓的房子，南及西側各有一排較低矮的磚造房子，彈藥庫位於地下，此城堡為後期所稱的「內城」。於 1627 年將本城堡改稱為熱蘭遮城（Castle Zeelandia）。

3. 第三階段

1635-1640，共五年。於北牆外、靠港道邊原有長官公館、商館、營舍等，共有三十多棟房子，因海盜劉香的來襲，而加以改建，並增建磚石角城及海堤；其角城位於內城的北邊及西北邊，略為長方形，城牆高約 9 公尺，東西向約 165 公尺，南北向約 77 公尺。於內城北門前方處為長官官邸，其正前方、面對港道處，有一個直徑約 15 公尺、向外凸出的半圓形平台，稜堡之上方、城牆東北角上及半圓形平台中央外側各有向外凸出的瞭望亭一座。

4. 第四階段

1637-1644，共七年。因擔心西都督府或澳門葡萄牙軍隊的攻擊，將內城外的斜坡整建為三層台基，其形式自城牆向外推出，其中間部分為以半圓形向外凸出的平台。三層之高度類似，各層高約 6-7 公尺，頂層的地坪總高度約為 20 多公尺。1661 年鄭氏王朝圍攻時，荷蘭公

司緊急於角城西側的海岸邊興建砲壘。

熱蘭遮城於 1640 年將所有角城興建完成後，其規模已大致完備，內城為軍事城堡，四周均有高低錯落的屋子，下層為教堂、官員宿舍及士兵營房，上層為長官官署、瞭望台等，地下室為糧食與彈藥貯藏室；角城北牆邊上有十餘棟高低錯落、併排的屋子，南牆的東段有四棟房子、西段有十餘棟併排及四列垂直向的房子，除了長官官邸、醫院、營舍之外，其餘者多為商館、倉庫及相關設施，其一樓多為庫房，二樓以上則為住家（曾國恩 1993：79）。城內之建築，除了長官官邸為提供置砲而採用平屋頂外，其餘者大多為一、二樓斜屋頂者，門多居中，窗戶整齊排開，屋頂上多有煙囪。

熱蘭遮城於鄭氏王朝占領後，成為其官員與軍隊的使用空間；清朝占領之後，以做為軍方營房及庫房為主，少數時期做為縣署、寺廟等。1868 年清英樟腦糾紛時，因守軍錯誤引爆炸藥而嚴重損毀；日本時代，將原址鏟平後興建宿舍及民房，後期將加建的房子拆除並興建展覽用的洋館。目前僅尚存小部分的內城台基及角城牆體。

（三）北線尾海堡

也稱為北線尾砦。北線尾為坐落於大員北偏西的小島，海堡位於該島的南端，其與熱蘭遮城之間為大員港道，兩者為控制台灣海峽與台江內海之間船隻航行的軍事據點；於北線尾的西北端，另有鹿耳門港道。

荷蘭公司於 1624 年占領大員之後，於大員港道南端的熱蘭遮城建設行政中心、北端的北線尾興建商館，次年因北線尾常淹水及缺乏清水，而將商館遷往赤崁；隔年因赤崁瘧疾盛行，而將商館遷回北線尾。1628 年後，荷蘭公司決定將商館轉至大員、位於熱蘭遮城與後期的市鎮之間。（Zandvliet 1997：50）

因北線尾位於大員港道及鹿耳門港道之間，具有重要的防守地位，1627 年荷蘭公司於島中央、大員港道入口處興建海堡，以扼住台江內海之咽喉。（郭輝譯 1970：17）當時的海堡為約 5 公尺高的兩層樓圓塔，似以石頭與蛇籠興建而成，有七座砲台，每座有砲二門（村上直次郎 1975：121）。

1631 年原海堡損壞，而改建成三層式堡壘，[18] 下面兩層寬 6 公尺，最上層寬 9 公尺，牆體厚 2.5 公尺（Zandvliet 1997：49），1632 年完工落成後於其上架設六門大砲（郭輝譯 1970：17）。1656 年本海堡被大水沖毀（程大學譯 1990：151），荷蘭公司並未加以重建，弱化了鹿耳門港道的防禦能力，使得鄭氏王朝的艦隊得以順利航入台江內海。

由於台江內海發生大規模的地理變遷，使得原北線尾海堡的確實地點，於目前尚無法確認。

18 依據普特曼斯的報告，此堡原計畫改建為約 2-3 公尺寬的方形砲壘（村上直次郎 1975：121）。依據資料中所述，改建後成為上寬下窄的形式，與一般形式不太相同。

（四）大員烏特勒支堡

位於大員熱蘭遮城西南邊小丘的山頂。本支堡為提供部隊架設大砲的堡壘，其興建原因為 1634 年海盜劉香攻打熱蘭遮城後，荷蘭公司深感增建戰略據點的需要性，次年於城堡附近顯著的山丘上興建烏特勒支堡，1640 年底築成（郭輝譯 1970：232）。

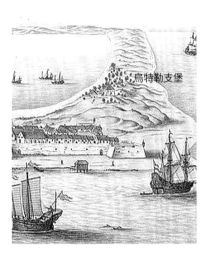

1644 年「熱蘭遮城細分圖」（右上部）中的烏特勒支堡（維也納奧地利國家圖書館藏，引用自 wikipedia public domain）。

從古圖略知，烏特勒支堡為面積不大、兩層樓、具有四角錐屋頂的方形堡壘，地基與牆壁都很堅固，地基於硬土面上加鋪石塊，以利於承受砲擊、暴雨與地震，其正門朝向東邊（Zandvliet 1997：49、65）。在此支堡的東側有一間馬廄，在南側稍遠處，有一間羊舍。

烏特勒支堡於鄭氏王朝部隊圍攻熱蘭遮城時，發揮了很大的戰略功能，阻擋鄭軍自七鯤身攻城的路徑，使得戰事陷於膠著。1662 年，鄭軍攻陷此堡，迫使荷蘭公司只得出城投降（程大學譯 1990：22-23）。

烏特勒支堡之地基據傳尚仍保留，只是本山丘已被使用為墓地，讓人不容易見到。

（五）魍港菲力辛根堡

或稱魍港碉堡（Fort van Wanckan）。位於八掌溪出海口的魍港（或稱為蚊港），似為現今嘉義縣與台南市交會處、嘉義縣布袋鎮南端臨

19 原本史料翻譯文件，稱 1646 年改建的魍港菲力辛根堡，其平面約為 30 平方呎，約 3 平方公尺，或許應為長寬各約 30 呎，即長寬各約 10 公尺。

海的好美寮一帶。

荷蘭公司占領大員後，福建商人為了避免受到限制及課稅，經常航向八掌溪河道，深入西拉雅族麻豆社等部落進行交易，導致荷蘭公司需要經常性的調派巡邏隊前往攔阻。此外，荷蘭公司擔心明朝、日本或西班牙人於該地興建港口以從事商業競爭。1635 年荷蘭公司於擊敗麻豆社後掌控該地區，次年於河口狹窄處的砂丘上興建碉堡（Zandvliet 1997：68）。該碉堡平面為方形、長寬各約 12 公尺，牆體厚五塊磚，由十餘位士兵駐守（村上直次郎 1975：16）。1640 年因海岸沖刷，造成土地流失，導致碉堡沖毀。（郭輝譯 1970：252、425）

1646 年荷蘭公司於靠近河岸的土地上重建碉堡，其平面為方形、各邊約 10 公尺寬 [19]，高約 5.8 公尺，在本碉堡朝向陸地及靠海處各有稜堡一座；其外側為方形圍牆，牆體厚兩塊磚、高約 3 公尺；於河對岸有砲台一座。（Zandvliet 1997：68）

清朝之後，似乎將菲力辛根堡改稱為青峰闕砲台，當時的碉堡已半淹於海中（周鍾瑄 1717：284、124），此後消失不見。

（六）淡水安東尼歐堡

方志中稱之為「淡水城」、「淡水礮城」、「淡水礮台」或「紅毛樓」等，位於現今淡水河口街區的西北邊。

1626 年 5 月西都督府占領雞籠，兩年後因士兵於淡水地區被凱達格蘭族雷朗支族族人所殺，派軍征討並占領該地，隨後擇地興建聖多明哥城（曹永和 1980：58）。

1642 年 8 月荷蘭公司擊敗西都督府，隨後占領聖多明哥城，稱之為狄緬（Diemen）堡。1644 年由軍官率帆船載運石灰及其他必需品、明朝泥水匠及其他工匠，自大員抵達淡水後，選定於狄緬堡東南側的山丘上新建城堡（郭輝譯 1970：413-414），於完成後稱之為安東尼歐堡（Fort Anthonio）。

本堡占地約 1.15 公頃，建築物為方形、兩層、平屋頂，長寬約為 15.25 公尺，高約 12.08 公尺，共有十二個半月形窗戶，以方便空氣流通。底層分為格局相同、進出城堡互通的兩大間，西側為開敞空間，東側各分為兩小間，為放置儲糧、彈藥等物品的地窖；二樓區分

為等大的四間，為官員及一般士兵的空間，可放置大砲、貨物、現金，以及指揮官、砲手的武器。本堡頂部的東北及西南角上各有略為出挑的小瞭望台一座。屋頂原為八角形，以堅固木材造成，頂尖包以鉛片，塔頂也緊密覆蓋瓦片；1654 年將大梁朽壞之八角形屋頂拆除，改建為石造平屋頂，並以灰泥為黏結及防漏材料（翁佳音 1998：82）。就構造而言，一樓為南北向之桶形栱，二樓為東西向之桶形栱，其壁體厚約1.9 公尺，以石塊疊成，並以石灰搭接，其原有表面材料為紅磚。於城堡的山腳下、靠近淡水河邊，其中央部分為雷朗支族頭目及族人住家，其北西邊及東南邊有病房、打鐵店與公司庭園等。

　　1661 年本堡的守軍被移往大員以對抗鄭氏王朝的攻擊，導致本堡受到雷朗支族襲擊，由士兵將堡壘燒毀、大砲炸裂後離去（程大學譯1990：317）。此後，安東尼歐堡即淪為廢墟。

　　清中葉曾將本堡修復，於 1867 年成為英國領事館，將其屋頂添設雉堞，於南側加建露台做為進出二樓的通路，底層西側外部加建長10.75 公尺的院子，於西南處加建門廊；將牆壁改漆為磚紅色，1972年英國撤館。目前做為歷史博物館。

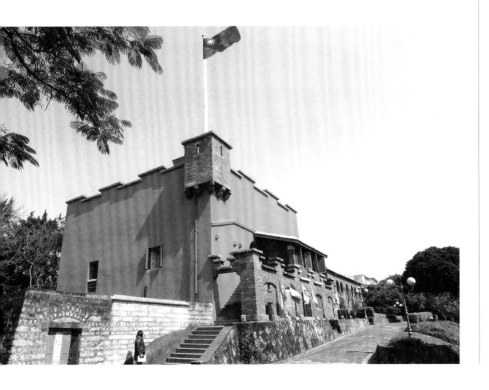

淡水安東尼歐堡現況（林會承攝 2010）。

（七）赤崁普羅民遮城堡

赤崁或書寫為「赤嵌」，指大員與台江內海東邊的平原地區，即後期發展為台南城的一帶；普羅民遮城為荷蘭公司命名的中文翻譯，或為「普魯岷西亞城」或「普洛文蒂亞城」；此城堡位於台南城中區、大天后宮及祀典武廟附近。

荷蘭公司於 1625 年將商館自北線尾轉移到赤崁，並興建普羅民遮市鎮及其他設施，以做為貿易據點；次年因瘧疾流行，被迫遷返北線尾，使得赤崁稍微冷清。1640-1650 年間，因受到明朝難民大量湧入，加上荷蘭公司推動內陸的農耕工作，使得赤崁越來越繁榮。（Zandvliet 1997：49-50、60、70）1652 年，荷蘭公司為應付日漸增加的軍事及建設費用，決定加倍課徵人頭稅，此項決議引發華工的不滿，次年在郭懷一的帶頭下，爆發了嚴重的亂事，隨後華工攻占普羅民遮市鎮，此役於數天後被敉平。這個事件讓荷蘭公司感到強化赤崁的防禦功能及官員安全有其必要性，隨後決定於該地興建城堡。

該城堡興建於 1653-1655 年間，以主堡為中心、其東北及西南角各有一座稜堡。主堡為長方形，長約 30 公尺、寬約 22 公尺，正面朝西；南端有一口井及一座旗桿台；其建築體分為三層，底層及中間層的頂部外圍為陽台、上層為斜頂，其陽台邊的矮牆之兩端各有一個砲孔。

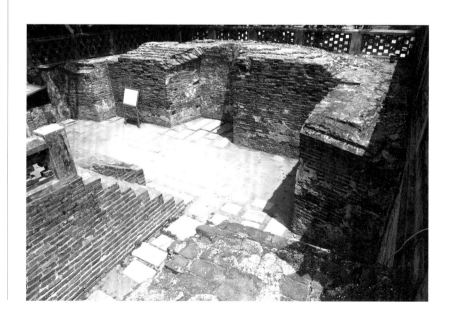

普羅民遮城原東北稜堡殘蹟現況照片（林會承攝 2010）。

←《重修台灣縣志》「赤嵌夕照」普羅民遮城（引用自王必昌 1752：4-5，1962 台銀發行）。

↙普羅民遮城立面之想像復原圖（引用自栗山俊一1931）。

主堡共有七個房間，其中三間供地方官使用、一大一小間供女奴使用，另外男奴及軍官各有一間大房間；此外，還有兩間廚房及一間地窖，地窖供貯藏糧食及火藥等之用，城堡內另有水井。稜堡

的平面為方形，樓高兩層，下層邊長約 16.5 公尺、各架四門大砲，上層邊長約 9 公尺，各架五門大砲，其屋頂以瓦鋪成，所有木柱的兩端均以鉛片包裹，以防腐朽。在主堡的東及西面各有兩座門砲，總計城堡有二十二門砲（Zandvliet 1997：65-66）寬 **20**。主堡與稜堡係「以桐油和灰砌磚而成」（陳文達 1720：205）。除此之外，城堡的周圍另以柵欄圍起。

　　1659 年為防範鄭氏王朝的攻擊，荷蘭公司於城堡四周挖掘深約 2.1 公尺、寬約 3.6 公尺的壕溝，於壕溝與城堡之間堆土，以做為掩體，溝外插高約 1.4 公尺木樁（Zandvliet 1997：66）。1661 年本城堡被鄭氏王朝占領。

20 在《重修台灣縣志》及栗山俊一的復原圖中，於稜堡上有雉堞。

　　鄭氏王朝及清朝占台初期，將本城堡改為火藥軍器儲藏所，清中葉後於本城堡的上方設置海神廟、文昌閣、大士殿等，日治以後改做為陸軍衛戍病院、學校，目前尚保存城堡的地基及部分的下半層、以及下半層上方的海神廟與文昌閣。

目前尚存的普羅民遮城台基（林會承攝 1997）。

西班牙菲律賓都督府
統治期間的建築

西都督府於 16 世紀末葉，因荷蘭帆船開始出沒於東亞海域，為了保護西班牙與日本之間的貿易，以及回航墨西哥的帆船安全，而於 1598 年首度派遣帆船試圖占領台灣，然因遭風而失敗。1626 年得知荷蘭公司已占領大員，因而第二度派軍占領雞籠，於大雞籠嶼上興建聖薩爾瓦多城堡（1626, San Salvador），以及陸續於城堡的附近興建了聖米樣堡（1626, San Millan，或稱為 La Mira）、聖路易司圓堡（1626, San Luis）、聖安東堡（1632-1636, San Anton，或稱為 La Retirada）三個堡壘。

除此之外，於 1628 年因士兵被淡水原住民所殺，而派兵占領淡水，其後興建聖多明哥城（1628, Santo. Domingo）。1642 年荷蘭公司派艦隊攻擊雞籠，西都督府守軍因戰敗而退出台灣，其原本興建的雞籠、淡水的建築物改由荷蘭公司使用。以下簡要介紹：聖薩爾瓦多城及相關設施、淡水聖多明哥城。

雞籠聖薩爾瓦多城

（一）雞籠聖薩爾瓦多城及相關設施

聖薩爾瓦多城或稱為「至聖三位一體城」，於荷蘭公司占領後改稱為「北荷蘭城」，清代方志中稱之為「雞籠城」、「雞籠礮城」或「紅毛城」等。

1626 年西都督府得知荷蘭公司占領大員後，由都督派遣艦隊自其統治中心的呂宋馬尼拉前往台灣，隨即入據雞籠。為了防範荷蘭公司的侵襲，在大雞籠嶼西南角上興建聖薩爾瓦多堡；於城堡東偏北的山丘上興建聖米樣堡，以保護聖薩爾瓦多堡；於東邊八尺門水道最窄處的高地興建聖路易司圓堡。同時於本島之南邊對岸、現今所稱的大沙灣興建包里街，以供漢人居住之用（曹永和 1980：57）。依據 1629 年地圖，聖薩爾瓦多堡為一座下寬上窄的方形石頭堡，條石清晰可見，在平屋頂的四周有許多雉堞。堡之東側有一棟高大的紅色斜屋頂房子，似乎為聖道明修道院，在其與聖路易司圓堡之間似乎為聖芳濟修道院。在聖道明修道院與城堡之間散布著一些小房子，似乎為大雞籠社或士兵的房子。

於 1634 年，為防範日本出兵攻擊，西都督府將聖薩爾瓦多堡擴建成一座具有規模的聖薩爾瓦多城，在城堡與聖米樣堡之間的山丘上

包里市街

聖路易司圓堡（艾爾騰堡）

聖薩爾瓦多城
（北荷蘭城堡）

聖薩爾瓦多街

聖安東堡（羅士騰堡）

聖米樣堡
（維多利亞堡）

興建木造城柵聖安東堡。

　　1642 年荷蘭公司擊敗西都督府後占領北台地區，於大雞籠嶼上接收了上述的四座堡壘。其中的聖薩爾瓦多城，為正方形，四邊城牆大體上位於東南、西南、西北、東北邊，邊長約 102 公尺，東南邊中央為城門，城牆交界處為東、西、南、北角，該處各有一個大稜堡；城內備有二十二門金屬砲及七門鐵製砲；城內四面城牆之內均有房舍與倉庫，以及一口深水井，而西北城牆內的高大、兩層樓建築物可能是長官的官邸，此宅以藍色石塊砌成（翁佳音 1998：121）。聖米樣堡為白色、平頂的圓堡，頂層有雉堞一圈，備有四門金屬砲及一門鐵製砲；聖路易司圓堡為圓形堡壘，備有二門金屬砲。

　　擊敗西都督府之後，約 1644 年荷蘭公司似將聖薩爾瓦多城加以破壞，只留南稜堡一座，稱之為北荷蘭城，並將所得的石料及石灰運回大員（郭輝譯 1970：439）。此外，將聖米樣堡改名為維多利亞堡、聖路易司圓堡改名為艾爾騰堡、聖安東堡改名為羅士騰堡。

　　1661 年熱蘭遮城遭鄭氏王朝圍攻之際，駐紮雞籠的人員因有鑑於北荷蘭城堡及維多利亞堡均極其殘敗，不堪使用，加上兵力不足（村上直次郎 1996：133；程大學譯 1990：263），因而棄守並轉往日本長崎，隨後

荷蘭公司派艦前往破壞城堡（程大學譯 1990：316）。

1664 年荷蘭公司發現鄭氏王朝並未派軍鎮守，而派艦再度占領雞籠，隨後整修大雞籠嶼上的設施，包括：於遭到破壞之聖薩爾瓦多城的兩個稜堡之間興建方形堡（或稱「角面堡」）及圓形堡（或稱「半月堡」）各一，以及整修維多利亞堡、商館館長宿舍、警官住宅、打鐵工場等。整修之後，共有稜堡（北荷蘭城）、半月堡 **21**、砲台、圓堡（維多利亞堡）各一，共計安置了二十四門砲（同前：340-342）。

於 1665 年，為了抵禦鄭氏王朝的入侵（同前：347），決定將北荷蘭城照原狀復原，於稜堡上設有二十三個砲口，其下為貯藏火藥及其他必需品的倉庫，於城東北邊增加壕溝，同時在壕溝東段的內側加建一道獨立的牆壁。**22** 城堡有水門、陸門各一（Zandvliet 1997：70）。另外將艾爾騰堡（當時似乎也稱為諾貝侖堡）改建為方形堡壘。從 1667 年「手繪雞籠圖」中（P. 145），可見到北荷蘭城堡的東及南稜堡為圓形，西及北稜堡為尖形，其中以面對港口的西稜堡的面積最大；在東北、西北、東南城牆內有房子，在西稜堡及南稜堡上也有些小房子。維多利亞堡為平屋頂，其上以雉堞圍繞。

1680 年傳聞清廷將攻打雞籠，於是鄭氏王朝派軍前往，將城堡夷為平地（江日昇 1704：375-376）；次年，再度傳聞清廷將攻台，鄭氏王朝再度派軍前往雞籠修復城堡，並於山上（似原維多利亞堡之所在處）建兵營、挖壕溝、築短牆，並儲鐵砲及駐軍防守（同前：394）。

1667 年「北荷蘭城堡圖」重建形式。城牆長度於圖中以原圖量測所得，於本文中以現地測量所得。（原平面圖現藏於荷蘭海牙國家檔案館）。

入清之後，城堡流於頹壞不堪，似乎完全被廢棄了（陳培桂 1871：187）；1933 年台灣總督府依據「史蹟名勝天然紀念物保存法」將其殘跡指定為史蹟；1936 年總督府曾加以挖掘調查；1937-1943 年因太平洋戰爭，日本政府於此地興建乾船塢，致使地表上的原有殘蹟消失不存。[23]

（二）淡水聖多明哥城

1626 年西都督府占領雞籠、並興建聖薩爾瓦多城，1628 年因士兵於淡水遭到凱達格蘭族雷朗支族族人所殺，派軍征討並占領該地，隨後擇地興建聖多明哥城（曹永和 1980：58）。

從古圖來看，此城似乎位於現今安東尼歐堡西北邊的河岸，以竹木圍繞而成，中央有一條筆直的道路橫貫，似乎由海岸通往山坡上。在圍籬之內，有一些小房子，西端則似乎有一間較大的建築物，在圍籬東端靠近河岸之上有一座堡壘，東南端河岸邊也有一間功能不詳的大房子。1636 年凱達格蘭族雷朗支族因不滿西都督府課稅而襲擊該城，並將之焚毀（郭輝譯 1970：180、414-415），次年西都督府以石頭為材料加以改建（村上直次郎 1996：130）；依照歷史資料，本城堡外壁高約 6-7 公尺，其內有五、六間屋子，約有五門砲及 50-300 名士兵，建材以土塊、竹竿與木材為主。1638 年西都督府因與日本貿易無望，因而縮減雞籠守軍，並將聖多明哥城毀掉（曹永和 1980：59；盛清沂 1994：111）。

1642 年荷蘭公司擊敗西都督府後，占領雞籠與淡水，將原聖多明哥城尚存的城堡稱為狄緬（Diemen）堡，1644 年於原堡的東南側的山丘上新造城堡（郭輝譯 1970：413-414），於完成後稱之為安東尼歐堡（Fort Anthonio）。

淡水聖多明哥城

1629 年荷人繪「雞籠和淡水間海岸圖」右側（荷蘭海牙國家檔案館藏，引用自 wikipedia public domain）。

第三章 漢式建築

台中大甲文昌祠（林奕安攝）。

　　「漢式建築」一詞，指的是由漢人在台灣所興建的傳統建築物。

　　在「導言」的第二節「台灣的史前與歷史發展」中，提到漢人先行開發金門及澎湖，隨後依序移往台灣島的南部、北部、噶瑪蘭、東部等平原地區，從事定居與農耕養殖等工作[1]；在日本時代之前，漢人大約占用台灣一半的土地，也是目前台灣人數最多的族群。

　　在「導言」的第五節「台灣建築的物件」中，提到漢人在台灣大約擁有十五種建築類別，其中以厝、店、廟等為數較多。其中的「厝」，多同時具有相似的配置與形貌，其地面多以長方垂直組合而成，其建築體具有地基、厝身、厝頂等三種基本元素。[2]

　　於荷蘭公司、鄭氏王朝、清初時期，大多數的漢人「厝」多為簡陋的土埆厝，大部分其地基是以土磚等鋪成、厝身為土埆疊砌，厝頂斜坡則大多以木條與茅草搭疊而成。到了清中末期、約 19 世紀中期，漢人的「厝」有所改善，其地基多以土石等鋪成，厝身多以編竹灰泥或穿斗式木架組合。至於富有人家，其前廊後廳的外牆可能以石條搭成、室內牆身是以疊斗式木料厝架組合；其厝頂斜坡則以木、土、茅草、磚、瓦等搭疊而成。富有人家的厝除了具有良好的形體之外，多在其厝身及厝頂的視覺位置上，添加雕刻、堆灰、剪黏、鑲嵌、彩畫等作品，以提升該家族的地位及價值。

　　以下先行介紹漢式建築的構成元素與大木作系統，以及其所擁有的建築形式與彩繪；隨後介紹位於中國福州外海、與前者不同的馬祖閩東傳統建築。

1 清代期間，台灣行政單位的所在地，大體上為移入漢人的居住地區，先後為：康熙 24（1685）年一府三縣（諸羅、台灣、鳳山）、雍正 1（1723）年一府四縣二廳（增加彰化縣、淡水廳、澎湖廳）、嘉慶 17（1812）年一府四縣三廳（增加噶瑪蘭廳）、光緒 1（1875）年二府八縣四廳、光緒 17（1891）年三府一直隸十一縣四廳。（台灣省文獻委員會編 1977《台灣史》頁 241-258）
2 以下的專有名詞，於各地使用不同名稱：厝（厝仔、伙房、夥房屋）、店（店仔厝）、地基（基礎）、厝身（屋身）、厝頂（屋頂）、厝架（屋架）、石條（石砱、石板）、堆灰（泥塑）等。

壹

漢式建築

台灣傳統漢式建築係由許多因素透過複雜交錯的相互作用而形成，風水觀、氣候條件、地理位置、營建材料、營造技術、防禦需求、宗教信仰、經濟狀況、社會組織、價值觀念等都是建築形態形成的變因。本章共分六節來概述台灣傳統漢式建築。第一節從整體的觀點來述明傳統漢式建築的基本構成及其建築程序和方式；第二節專述傳統厝屋計畫之基本方法；第三節敍述大木類型；第四節進一步述明此三種大木類型的構造形式；第五節簡述台灣從清末至今的按場大木司阜群像；第六節則概述台灣傳統建築工藝之一彩繪。

一、綜論

　　台灣傳統漢式建築乃源自於明清兩代由廣東、福建兩地陸續移居台灣的移民，為自己生活所需而在台灣興建的傳統建築式樣。這些建築式樣大多為依宗教信仰而有的「寺廟」，依宗族而有的「宗祠」或「家廟」，以及依家族而有

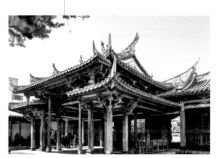

彰化鹿港龍山寺戲台（吳典蓉攝）。

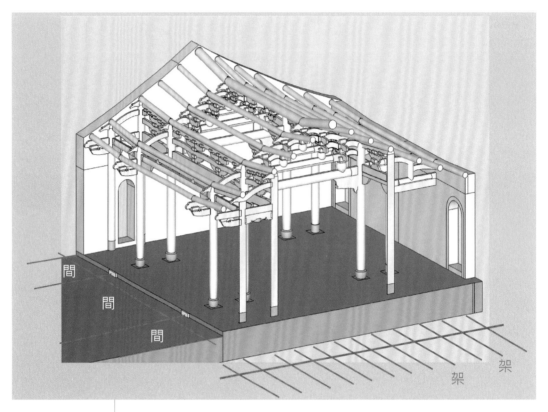

間
間
間
架 架

圖 3-1.1 傳統漢式
建築間架圖（王新
智繪圖）。

的「厝」或「夥房屋」。這些移民在清代可依其原居地區分為福建系
的泉州、漳州和福州，以及廣東系的嘉應州、惠州和潮州等（陳正祥
1993：227），然若依其母語則可概分為閩南和客家兩大類。

　　母語之使用當然也會表達於其引自的原鄉建築式樣上，如上述的
「厝」即為閩南語之稱呼，而「夥房屋」則為客家話之稱呼。但基本上，
這些建築式樣都共享著一些共通的空間格局和構築形式。

（一）空間格局

　　在空間格局上，台灣傳統漢式的單棟建築是一個以「間架」概念
構成的長方形格局。「間」乃指柱間或柱和壁體之間所構成的面闊距
離，而「架」乃指承接屋頂重量的「楹仔」或「桁」的總數量所構成
的進深距離（圖 3-1.1）。依此，可用幾間幾架來描述某建築的規模。
在台灣，其面闊基本上為三間，當然，少數也有五間及七間者。通常，
建築是以「面闊面」為主要出入口。

（二）構築形式

在構築形式上，台灣傳統漢式的單棟建築是一個以「陰陽坡」概念構成具斜屋頂形式的建築物。其前簷比後簷高，前簷至中梁（棟桁）的距離比後簷至中梁（棟桁）的距離短，而形成「前高後低，前短後長」的屋頂形式。其屋坡通常為同斜率者，大木司阜通稱為「平水」；斜率的單位為「分水」或「加水」。當然也有依其不同斜率而形成的「反曲面」屋頂，大木司阜通稱為「搵水」或「沄水」。

1. 屋頂

最普及的屋頂形式為「硬山頂」（圖 3-1.2），亦即以前後「陰陽」坡屋頂與兩側山牆構成，其交接處則以歸帶（或「邊帶」）收頭之。再者，若將「楹仔」（或桁）出挑出山牆，則會形成所謂的「懸山頂」（圖 3-1.3），為避免「楹仔」（或桁）的尾端受潮，會以木簷板封之。

三者，最高級的屋頂形式為「重簷歇山頂」（圖 3-1.4）；其主要的形式為「歇山頂」，即是以「硬山頂」在上，四坡的「廡殿頂」（即「四坡頂」）在下而構成；重簷時，即會在其下增構之，通常是以「簷廊」或「出挑」的方式來呈現（圖 3-1.5）。在台灣，日本時代前皆沒有「廡殿頂」的案例。

四者，乃捲棚頂（圖 3-1.6），其形式類似「硬山」或「懸山」，只是為偶數架，故無中梁（棟桁）之配置，進而在外觀上無中脊（或中棟）。有時，在外觀上，仍以瓦作施作成中脊（或中棟）。有時則會在中梁下，以「暗厝」的方式施作而成為「捲棚頂」的形式。

五者，乃三川脊頂（圖 3-1.7），常見於寺廟的三川殿（三穿殿）之屋頂形式，主要是將中港間的屋頂抬高，並於兩側配上垂脊而成。

六者，為「斷簷升箭口」頂（李乾朗，1981：108，圖 3-1.8），即中央一間或三間為「歇山」、「懸山」或「硬山」頂，其兩側配以較低矮的同形式屋頂。其實，此三間抬高的作法類似於新埔夥房屋，正廳所在的「三間」正身，兩旁配以較低矮的「落鵝間」（落鵝或落峨即為落額之意）（圖 3-1.9）。

七者，為「假四垂」頂（或「太子樓」頂），即在硬山頂的中央加上一座「歇山」頂而構成。其餘，則為攢尖頂、牌樓頂、囤頂或盝

圖 3-1.2 硬山頂（嘉義笨港水仙宮，蔡侑樺攝）。

圖 3-1.3 懸山頂（台南傳統厝，吳典蓉攝）。

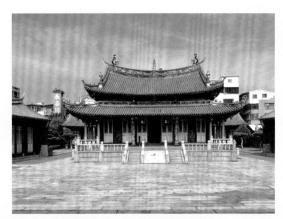

圖 3-1.4 重簷歇山頂（彰化孔子廟，林奕安攝）。

圖 3-1.5 簷廊（台北大龍峒保安宮，吳典蓉攝）。

圖 3-1.6 捲棚頂（彰化鹿港龍山寺，吳典蓉攝）。

圖 3-1.7 三川脊頂（台中大甲文昌祠，林奕安攝）。

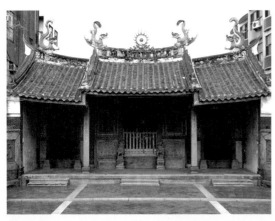

圖 3-1.8 斷簷升箭口頂（彰化聖王廟，林奕安攝）。

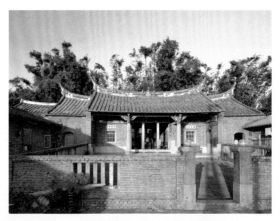

圖 3-1.9 帶落鵝間的客家夥房屋（新竹新埔西河堂，林奕安攝）。

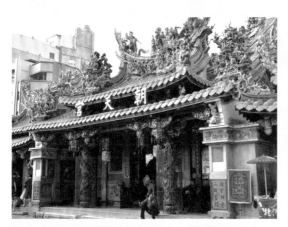

圖 3-1.10 假四垂頂（雲林北港朝天宮，蔡侑樺攝）。

圖 3-1.11 攢尖頂（台南孔子廟奎星樓，晷碁有限公司提供）。

圖 3-1.12 囥頂（新北板橋林家花園汲古書屋，吳典蓉攝）。

圖 3-1.13 盔頂（台北艋舺龍山寺鐘鼓樓，吳典蓉攝）。

頂等（圖 3-1.10、圖 3-1.11、圖 3-1.12、圖 3-1.13）。

這些類型的屋頂作法及材料，則通常以瓦在上，其下為座灰（灰土），再其下為望磚或望板，如此置於木楹仔（桁）所支撐的桷仔之上。在屋瓦之上，則會以不同形式的脊（或棟）收頭之。若在硬山頂，其山牆與屋頂中脊或棟交接處即會收頭為不同形式的「脊頭」或「棟頭」（圖 3-1.14）。若為起翹者，則稱之為「燕尾」或「翹鵝（或翹峨）」（圖 3-1.15）。

→圖 3-1.14「脊頭」或「棟頭」（台中龍井林厝，林奕安攝）。

→→圖 3-1.15「燕尾」或「翹鵝」（金門山后王厝，蔡侑樺攝）。

2. 基礎

至於基礎部分，通常會沿「屋身」四周有「壁體」的下方先構築「磚石基礎」，以避免「屋身」下沉。在日本時代中期之後，有受洋風影響而以鋼筋混凝土材料構築的「放腳基礎」，在基礎間再以夯土構築之。之後，除了「壁體」外，沿著「屋身」前後步口以「磚」或「石」砌築其「邊矼」（圖 3-1.16），其餘地面會以「夯土」、「尺磚」或「石板」等材料砌築（圖 3-1.17）。

→圖 3-1.16 以磚砌築邊矼（彰化永靖魏成美公堂，黃彥霖攝）。

→→圖 3-1.17 台南陳德聚堂所見之石矼（吳典蓉攝）。

通常，屋身左、右、後三邊皆以「壁體」構築，其材料是多樣的，如夯土、磚、土墼（或土埆）、硓𥑮石、卵石、石板等（圖 3-1.18），

前方大多具有較大的開口，以木門窗（或格扇）所構成。只在具「穿」越不同空間之格局時，會「透空無後牆」。如寺廟的三川殿，屋身中央的「中港間」兩側通常以「木構架」構築，而「左右小港間」的外側則以「壁體」為之，但有時也會與「木構架（附壁柱）」並列（圖3-1.19）。

↑圖 3-1.18 以不同材料構築的壁體（林奕安攝）：左為斗子砌（台中龍井林家傳統厝）、中上為土墼砌（台中龍井傳統厝）、中下為硓𥑮石砌（嘉義布袋傳統厝）、右為卵石砌（屏東佳冬傳統厝）。

←圖 3-1.19 左右小港間的外側與木構架（附壁柱）並列（台南孔子廟明倫堂，林奕安攝）。

如此構築成的單棟建築，接著會以「正殿（寺廟）」或「正身或大厝身（厝屋）」為中心，沿著其前、後、左、右組構成所謂的傳統「漢式建築」空間格局。通常，具連接性質的單棟建築最簡化者為「過水廊」，有的則會變化為「廂室」或「伸手」（櫸頭、護龍或橫屋）。有些則以「機能」為名，如「鐘鼓樓」等（圖 3-1.20）。在單棟建築之間的「空地」則有不同的稱呼，尺度小的為「井」，尺度大的為「埕」（圖 3-1.21）。

→圖 3-1.20 鐘鼓樓（台南後甲關帝殿，吳典蓉攝）。

→→圖 3-1.21 埕（台中外埔劉秀才屋，林奕安攝）。

3. 平面格局

基本上，依平面格局之規模，一般有「一條龍」、「單伸手」（或轆轤把、曲尺形）、「ㄇ」、「口」、「日」及「目」等不同基本形式。（圖 3-1.22）不論厝屋、寺廟、街屋、衙署等建築物皆由這些基本形式所組合而成。

官宦、殷紳厝（屋）或規模較大的寺廟，常前後左右疊套多組「口」形平面格局，形成如日、目字形等多重院落的格局，或構成多護龍而正面寬廣的格局。部分財勢雄厚家族，有結合前述兩種組合方式，建構多進多護龍格局，呈現多樣性變化。（關華山 1989：54）另孔廟等位階較高的廟宇，則設置獨立正殿於院中，四周以較低矮的建築圈

圖 3-1.22 台灣傳統厝屋之「一條龍」（左）與「單伸手」（右）格局（吳典蓉攝）。

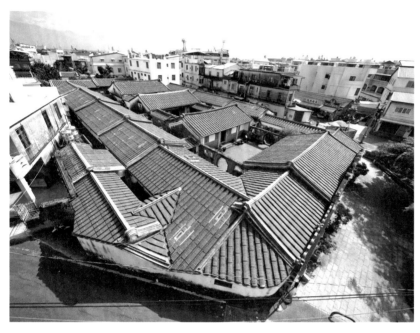

圖 3-1.23 台灣傳統厝屋之「圍壟屋」格局（屏東佳冬蕭宅，吳典蓉攝）。

圍，強調出正殿的尊貴性。此種格局在屏東六堆客家夥房則稱之為「圍壟屋」（圖 3-1.23）。

　　漢人崇尚儒家思想，注重倫理位序，強調主從正偏，這種哲學思想深刻影響了傳統建築的空間格局，平面對稱，重中軸，並以正廳或正殿為中心，強調正背、內外、正偏和左右。（關華山 1989）不論何種規模，空間格局的配置都有一定規則可循，即中軸線越往內空間越顯尊貴，尺度也越大，若是厝屋則私密性亦越高。這種逐級強化的處理手法，在厝屋正廳或寺廟正殿而達於高潮，此處係一幢或一組建築物的最重要部位，不僅空間位置最顯突出，其尺度亦為其他空間所不能及。正殿（廳堂）再往後，則層級復又降低，且中軸線外建築物，左右空間規模更遜於後殿（廳堂），然仍維持左側為大且越近中心越尊貴之原則。

　　寺廟的配置形式較為複雜，文毓義曾分析平面構成，歸納出「正殿（或副殿、後殿）」、「拜殿（或拜亭）」、「中庭（或天井、丹墀）」、「廊」、「廂房（護龍）」、「三川殿」、「四垂亭」、「廣場（廟埕）」、等八種基本單元，若將「廣場（廟埕）」略而不論，其餘七種單元體可組成單進式、夾院式和正中大殿式等共三大類十七種廟宇類型。（文毓義 1985：21-36）上述分類均指單一寺廟，有時二座不同寺廟

圖 3-1.24 台南市大觀音亭與興濟宮比鄰而建（吳典蓉攝）。

比鄰而建，共用前方廟埕，由於規模及風格不盡相同，往往形成有趣的對比。如台南的大觀音亭與興濟宮（圖 3-1.24）、大天后宮與佛祖殿；新竹的城隍廟與法蓮寺、長和宮與水仙宮；宜蘭的文昌宮和關帝殿等。

（三）施作程序

如何構築這類傳統漢式建築（「起」廟或「起」厝）呢？基本上，先由風水師或地理師擇址（即選擇其位置和方向），或透過神明指示決定之。之後，擇吉日吉時開始「起」。其施作程序，若以「起」澎湖厝為例，依序為「牽經定向」、「牽地」、「平基」、「開基」、「作基礎」、「砌牆立門窗」、「收歸」、「上梁」、「安楹」、「釘桷仔」、「做脊頭粗胚」、「做走磚」、「分瓦路」、「做歸帶」、「做中脊」、「鋪土鋪瓦」、「安砛」、「夯地坪」、「牆壁粉刷與裝修」、「合脊」、「落成」等。期間，在各重要階段，會舉行各項「儀式」，如「動土」、「下基」、「剪梁」、「上梁」、「安砛」、「安門」、「合脊」及「入厝」等，使厝主可獲得一座安身立命的居所（張宇彤 1991：56）。

那麼，誰來「起」廟或「起」厝呢？這些參與施作者，在民間通稱為「司阜」。此詞引自《安平縣雜記》，依其字源釋義，「司阜」一詞乃形容具特殊工藝技術者。而「司阜」本身一般分級為「司仔」、「司阜」及「司阜頭」。

接下來如何分工呢？宋、清二代官方建築之分工，基本上是以施作「材料」加以分類的。在台灣，若依施作材料性質，可區分為「木作」、「土水作」、「石作」、「木作」、「油漆作」；若依施作部分，則可另區分為「大木作」、「小木作」、「細木作」、「鑿花作」、「砌作」、「瓦作」、「磚雕作」、「畫作」、「剪黏（剪簾）作」、「泥塑作」和「交趾陶作」等（表 3-1.1）。

表 3-1.1　不同時期官方或民間建築依施作材料區分之分工

材料	宋《營造法式》	清《工部工程做法》	清末台灣《安平縣雜記》	台灣民間
石	石作（含石雕）	石作（含石雕）	石作	石作（含石雕）
木	大木作	木作	木作	大木作
	小木作			小木作
	鋸作	鋸作	鋸作	細木作
	雕作	雕鑿作（含旋作）	鑿花作	一
	旋作			鑿花作
磚	磚作　　窯作	土作	土作	砌作
瓦	瓦作		窯作	瓦作
泥	泥作　　作		塑佛作	磚雕作
				泥塑作
				剪黏作
陶瓷	—	—	—	交趾陶作
竹	竹作	一	竹作	竹作
金屬	—	銅作	銅作	—
		鐵作	鐵作	
		錠鉸作	—	
油漆	彩畫作	油作	油漆作	油作
		畫作	畫作	畫作
紙	—	裱作	裱褙作	—

　　誰來統籌指揮這些司阜群呢？依許漢珍大木司阜之說法，此統籌指揮者為「按（hōan）場」司阜。此所謂「按場」，即主持的意思，依據甘為霖 1913 年《廈門音新字典》，將閩南語所稱呼的「hōan」書寫為「按」。基本上在台灣擔任按場司阜有兩種，一為大木司阜，另一為土水司阜，乃依其建築的主要構造形式為大木構或磚石構而定。

　　此「按場」司阜的職責有哪些呢？除了在施作現場督工並統合其他工種的司阜群之外，其主要職責在於依業主的需求以及建築基地的坐向和大小，計畫此建築的規模及大小，包括整棟建築的空間格局、大小及各棟建築的格局和大小。通常格局和大小即表達於各棟建築的

圖 3-1.25 許漢珍大木司阜獲
贈自林離大木司阜的寸白簿
（許漢珍提供）。

間架數和屋頂形式，亦即其台基、屋身及屋頂的面闊、進深、高度和
屋坡斜率等，以及各棟建築配置而成的組合關係。

1. 決定建築尺寸

首先，按場司阜會依神明指示或手邊擁有的寸白簿（或卦書）（圖
3-1.25）和門公尺採用「吉利尺寸」來決定單棟建築的面闊、進深和
高度。最重要的是要檢核這些禁忌關係是否符合「禁忌」原則，所謂
「禁忌」即是不可觸犯到的「原則」。例如：不得「目屎流滴」，即
簷口深度至少須大於步口石矼前端，避免下雨時雨水會淋濕步口。

吉利尺寸除了可依寸白簿或卦書加以推算而得之，或直接引用已
決定好的尺和寸外，另外可使用「門公尺」、「丁蘭尺」和「經步」
等方法來決定。無論何種方法，其基本的度量單位即為「尺」和「寸」。

門公尺，亦稱「文公尺」或「門光尺」，即《繪圖魯班經》所謂

圖 3-1.26 門公尺（吳典蓉攝）。

的魯班真尺（魯班尺），通常運用於陽宅中的門、窗、家具、窗台高度上，圖3-1.26顯示門公尺的樣貌，一個門公尺為1.44尺，可選用由右至左為「財」、「義」、「官」、「本」之區塊內為吉，其餘為凶，而在「財」、「義」、「官」、「本」之區塊內另依其各吉意再擇定之。為何由右至左，乃漢字書寫的傳統是由右至左。此即大木司阜常云之「財頭本尾」。

丁蘭尺，亦稱「丁子思（詩）尺」，通常運用於陰宅或陽宅中「屬陰」的神龕、供桌……。圖3-1.27顯示丁蘭尺的樣貌，一個丁蘭尺為1.28尺，可選用由右至左為「丁」、「旺」、「義」、「官」、「興」、「財」之區塊內為吉，其餘為凶，而同樣的，可在這些區塊內另依其吉意再擇定之。此即大木司阜常云之「丁頭財尾」。

「經步」一般使用於「簷廊」與「埕」（天井）進深尺寸之決定，通常單步為吉，每步為4.5尺或每一小步為3.7尺（或3.25尺）。由新埔彭雲蘭司阜所提供的「天井步白式」口訣即可得知：「一步青龍多吉慶，二步朱雀起宮方，三步玉堂拓顯貴，四步五鬼不相當，五步貪狼金貴吉，六步橫禍動瘟瘟，七步金玉招福祿，八步吊客惹災殃，九步家興人富貴，十步伏兵大不祥，十一步田蚕多火旺，十二步災並主重傷，十三步客堂走馬口。」

「尺」和「寸」若換算成當今「公制」的話，在不同時空地區下有不同的換算倍率，如一般認為的「舊台尺」每尺為29.69公分，那麼每寸則為2.969公分了。但依金門翁水千大木司阜之說法，每尺則為29.7772公分。此可能緣於不同地區的「營造尺」的基準長度不同而導致。依張玉瑜之調查，當代福建各地區大木司阜所使用之「營造尺」長度因地而異，福安地區和三明地區為30.3公分，莆田地區為29.4公分，泉州地區為29.8公分，而漳州地區為29.7公分（張玉瑜2010：28）。若比對金門翁水千司阜之說法為「29.7772公分」，那麼與泉州地區相當接近；而「29.69公分」之說法則與漳州地區接近。

依1899（明治32）年日人的調查，台尺的尺度合公分制不盡相

圖3-1.27 丁蘭尺（吳典蓉攝）。

同，最長的為 1 尺 29.90 公分，最短的為 1 尺 28.25 公分（大藏省理財局 1899：318-319），另有調查 1905 年台南廳下的尺則為 29.69 公分。（臨時台灣土地調查局 1905：282-283）至日本時代，「台尺」的尺和寸則被配合日制尺度，而變成每台尺 30.3 公分，每台寸 3.03 公分，而「門公尺」和「丁蘭尺」則多仍沿用舊台尺尺度。但依各案例來看，不見得所有司阜皆會配合使用日制尺度。由於現今金門、馬祖地區，受日本治理的時間甚短，故其傳統司阜仍使用原有尺和寸。

2. 繪製圖面

吉利尺寸選定後，其次便是繪製圖面，包括平面圖（地盤圖）和剖面圖（側樣圖），有時會有各向立面圖等。廖枝德大木司阜則稱之為「採圖」。繪圖之繁簡度視按場司阜和業主討論需要而定。有時，當圖面定案交給業主後，大木司阜的工作即已完成，後續的工作皆由業主自行處理。

以許漢珍大木司阜自 1965-2014 年間共完成的六十四件寺廟案例來看，僅「設計」者共二十二件；從設計、按場並完成施作之案例共三十三件，占總案件數一半；僅按場並施作者三件；而僅施作者則為六件，其中三件屬於神龕或結網之施作。然若以廖枝德大木司阜自 1953-1969 年完成的十五件架扇厝案例來看，則百分之百皆是從設計、按場並施作之案例，且其施作部位不僅為大木作，亦及於所有的工種。這顯示了「起廟」與「起厝」在規模上的差異，且顯示「起廟」之按場具有某種的複雜度及困難度。

以日本時代台南南鯤鯓代天府之改築案例來看，即可看出其端倪。此廟自 1919（大正 8）年開始向台灣總督府官方申請開始募款許可案，並於 1923-1926（大正 12-15）年之間申請變更設計之增加募款金額許可案。若配合其他史料來看，此廟乃由泉州溪底派王益順大木司阜於 1923（大正 12）年之前繪圖完成，當時他正在台北艋舺龍山寺主持興建事宜（1919-1924）。其建築規模包括前殿（三棟）（36.54 坪）、亭仔腳（10.3 坪）、後殿（27.94 坪）、左右附屬家（左右二棟）（105.63 坪），以及小亭仔（二棟）（5.77 坪），總面積共計 187.15 坪。其總預算金額為 127,100 円，其中前殿 6,661.4 円，亭仔腳 7,433.5 円，後殿 19,992.5 円，左右附屬家 36,752.2 円，

以及小亭仔 1,468.4 円，其他硓砧石塀及屋形付門業共計 792 円。

當時此廟的主事者（信徒總代表）共九人，以王謀為首。由於缺少大木合約，1925（大正 14）至 1935（昭和 10）年之間王謀和王皀與各承包商簽訂十七個合約內容來看，石作共三群司阜群（王輅生、王維書或王維思以及蔣馨為首）；磚瓦材料商陳四全；油漆作有李金全、王和尚、丘如煖、謝知屎、柯煥章、黃亭等六群司阜群；剪黏作有林萬有、石金和、梅青雲、陳清山等四群司阜群。

然而究竟是誰在按場呢？依此改築期間相當長（1923-1937）來看，應由此廟主事者處理之，而並非由王益順大木司阜按場了，因為他在此期間同時處理台灣其他案例（台北艋舺龍山寺、台北孔子廟），也僅處理其所負責的大木作。依已有的文獻史料來看，是由他弟子王火艾大木司阜留在南鯤鯓落篙，並由王益順大木司阜的其他門下弟子施作的。

3. 落篙、雇工備料

依此案例來看，圖面定案後之雇工備料基本上有二個階段，第一階段為各棟建築或建築群之預算；第二階段則為分包，即由各工項承包之司阜頭所估工算料而成的承包價。原設計之大木司阜或按場大木司阜就其承作的大木作自行估工算料並與業主簽約。

再者，大木司阜依圖面「落」丈篙做為上述「起寺廟」或「起厝屋」的事前準備工作。對於一位按場大木司阜而言，落篙技藝乃其專業能力的綜合呈現，他會將大木構架中所有重要構件及榫孔之位置和大小皆「落」在一片木板或一支桷仔上，並使用自己獨特的符號來標示之，來隱藏其為人所不知的「祕密」。這可能承傳自其師父或師祖，亦可能於執業過程中自創的，此乃所謂「暗篙」。有些大木司阜會在其旁註記「文字」，此即「明篙」。

在此丈篙上，通常會標示「尺距」，以每 1 尺繪製一條水平橫線，並標示出其「尺」的大小，直到建築物的最大高度，並在其上的空白處，標出面闊面各間寬度，以及進深面柱位、桷仔間的寬度及屋坡斜率。丈篙的中心線為繪製中梁及中梁以下之標線，而中線左右兩側則分別為前、後各架的標線。在此標線上，再依各構件的位置和大小，依序以符號標示出彼此的關係位置。至於「落」幾支丈篙，由各按場

大木司阜自行決定之。例如，許漢珍大木司阜起廟時以一殿一支為原則；而廖枝德大木司阜在起厝時至少落三支，包括厝高一支、面闊一支、進深一支，若厝頂為凸歸式時，則再落房間外一支，共四支。

丈篙主要用於算料計工等估價用，並於施作時做為檢核各構件放樣時的重要參考，以避免造成「誤失」。然而，就許漢珍大木司阜而言，他不僅運用於「新建」者，亦運用於「整建」者。例如，在1986年的台南後甲關帝廳（1990年更名「關帝殿」）和1991年的台南大銃街元和宮兩個案例，即會將原存的大木構架落篙下來，以做為運用原有部分木構件重新設計時的重要參考。此意味著，「落篙」技藝在傳統漢式建築類文化資產保存修復時，同樣受用。

最後，大木司阜會替業主購料（連工帶料）或由業主自行購料後，供料予僅出「工」的大木司阜使用，並開始進行整個大木作的工序，由各種木構件之放樣與施作，於「做基礎」完成後，再將整個大木架棟依序組構完成。若以廖枝德大木司阜連工帶料起厝的案例來看，他會「落丈篙」與「款料」（備料）同時進行。當然「做基礎」之前，如前所述會有「牽地」、「平基」、「開基」等工序，其中需仰賴大木司阜的即為「牽地」中的「現地放樣」，由「定平」、「定中心線」、「定開間立柱、左右兩側牆位置」、「定後壁及進深方向各立柱」、「定前步口位置」，最後「定開口部位置」等。

圖 3-1.28 新竹新埔夥房屋中軸線之構成（徐明福，1990:130，李柏霖重繪）。

A. 李淨社
　花台（化胎）
B. 張堅固
每日當燒香以祈平安

4. 立基石

在厝屋方面，以新埔客家夥房屋正廳背牆中心的「穴」位為例，其在建築的過程中會表達出重要的社會文化意涵：（1）此乃正廳的正中心，（2）此乃營建放樣的基準點，由此設定其中軸線，前後各設一支短柱，後名李淨社、前名張堅固，並於施作期間每日燒香，以求平安（圖 3-1.28）（徐明福 1990），（3）營建的起點（五星石或七星石的位置），（4）此乃土地龍神祭祀的位置。依此，新埔客家夥房屋在完成放樣與地基挖掘的工作後，

匠司砌牆腳時，會以正廳後牆與中軸線交會處為基點，先放置一顆大卵石，再於周邊對稱安置五至七顆較小的卵石，稱為「五星石或七星石」（圖 3-1.29）（徐明福 1990：131）。

在客家地區，無論新竹或六堆，其較特殊的現象則是在其夥房屋後面，另設置微凸之「化胎（花台）」，以構成背山。此亦與「風水」中之龍脈有密切的關係。在六堆地區，則是在此「化胎（花台）」前方放置「五星石或七星石」（圖 3-1.29）。（劉秀美 2005）依已有之研究，此「五星石」亦為其營建夥房屋的起點，而與「五方龍神」、「五方伯公」有關，其形狀亦與「五行」、「五色」產生聯想；若為「七星石」時，其會增加「日、月」二石；少數為「一星石」或「三星石」時，其則隱喻為「天尊」或「天地人三才」。營建夥房屋立基時，立「楊公柱」，拜請楊公先師進駐，而於營建時每日早、晚燒香，以拜求楊公先師庇祐，通常會於完工後請走燒毀；然有些於完工後未請走，而以「楊公墩」之形式繼續祭祀之，其位置有位於正廳左側、神桌下土地龍神神位、土地龍神神位右側或左側、或甚而供於神桌上。（同上）

至於閩南人居住的地區，如台北陽明山的石砌厝也會於該處安置一塊五角形基石，稱為「三胎石」，係一棟厝起造立基的第一塊石頭。（李乾朗 1988：110）金門的厝亦有「三胎石」之設置（圖 3-1.30）。（洪千惠 1992）澎湖在厝落成的「安厝」儀式中，亦會於上述位置埋設二塊

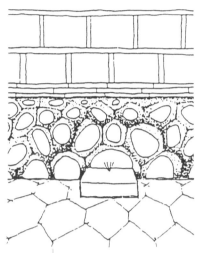

圖 3-1.29 客家「五星石或七星石」之位置。上為新竹新埔（徐明福 1990），下為屏東佳冬（吳典蓉攝）。

基底　　廳後壁中點

圖 3-1.30 金門厝三胎石之位置（洪千惠 1992）。

相合的 1 尺四方油面磚，書明土地由來、厝坐向等重要資料，以向「地基主」宣示該土地房舍的主權（張宇彤 1991：100）。

厝屋常會在發展過程中陸續增建之，且會因分家而各有其分房的領域（圖 3-1.31）。（徐明福 1990）通常由大而小依序分配，或為一進，或為護龍一座，或依抽籤而分得幾間，端視厝屋規模與家族人數而定。其中最重要的是，各分房會在自己的領域中設置自己的灶下，以表達出各自的經濟獨立體。而正廳與其前的禾埕（或門口埕）則共有。此

圖 3-1.31 新竹新埔黟房屋增建與分家圖（徐明福 1990）。

圖 3-1.32 屏東五溝水地方黟房屋分家前後日常祭祀動線之比較圖（邱永章 1989）。

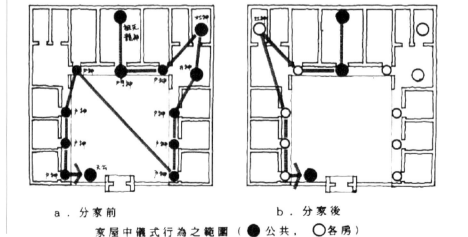

a . 分家前　　　　　　b . 分家後

家屋中儀式行為之範圍（● 公共，○ 各房）

時，其日常儀式之進行將僅止於自己的領域與共用之正廳與其前的禾埕（或門口埕）（圖 3-1.32）。（邱永章 1989）

在平日，通常一家之主起床後會燒香祭拜厝屋的各種神明，主要的動線會沿中軸線的正廳、禾埕（或門口埕），或延伸至門樓（圖 3-1.32）。以新埔的夥房屋為例，這些神明包括了天神、觀音娘娘、媽祖、義民爺、（土地）龍神、阿公婆（即祖先）、門神和天公等。就閩粵族群而言，除了神明種類會有不同之外，主要則在對天公祭祀地點之不同。閩南人在正廳門前面向廳外為之，再插香於左側門旁的香爐中；然客家人則在正廳門前面向廳外祭祀後，即跨過禾埕，將插香於左側牆中的香爐中，若有門樓之設置時，則會將插香於門樓左側牆的香爐中（圖 3-1.33）。另外，新埔或六堆夥房屋之土地龍神神位設置於神龕桌之下方，僅新埔者為位於「五星石或七星石」之前方，而形成其相當特殊之龍神信仰（圖 3-1.34）。此「土地龍神神位」之位置即可視為客家夥房屋之「穴位」所在，而與「風水」中之龍脈產生連結。

←圖 3-1.33 屏東五溝水劉氏宗祠門樓「天公爐」之位置（吳典蓉攝）。

←←圖 3-1.34 屏東六堆夥房屋土地龍神神位（吳典蓉攝）。

（四）建築裝飾

建築裝飾和其他任何裝飾藝術一樣，有自己的造形、藝術價值，也同時和其「裝飾」的主體有一定的關係。裝飾不是物之所以為物的基本元件，卻是可以使建築物成為有象徵形式（Significant Form）的重要元素。木構建築雖然少不了柱、梁、楹、枋、桷等，但是，少了裝飾（各種形式的裝飾），建築物做為宅第、宗祠或寺廟便少了人與空間、人與生活，甚至人與物、人與世界的許多對話，而無法使原屬靜態、物質性的館院，成為有生命、有個性的有機體，其意義恐深於

增加美感及具備吉祥、風雅之象徵。（吳玉成、徐明福 1995：82）

　　成功的建築裝飾並不一定在其象徵上的聯結，反而在於成功地結合以上所舉的藝術部門與建築；在於司阜面對建築所給的限制下，處理造形的卓越能力。建築構件的特定位置、尺度及其組構要求，成為建築裝飾必須遵循又必須超越的限制。成功的成品，正在於善用這層關係，而能就其藝術部門充分發揮，透過建築部件的藝術加工，使部件所在的整體，不管是牆或構架，共同營構空間氣氛，或者使建築形體呈顯出特色。傳統建築的裝飾確實按照建築的規模、等級和空間的主從關係，安排各種裝飾，從雕刻、彩繪的題材到其中加工的精、粗、華、簡，都和所在的空間相對應。裝飾藝術固然有其獨立的欣賞價值，甚至象徵或教化意義，如同各獨立的藝術部門一樣，但他們整體共同配合空間而營造的氣氛和意義，對建築來說，毋寧更重要。而其中最有趣的莫過雕刻，司阜所用的材料都是建築部件，或為木結構的輔助構件，或為門窗的格心、裙板，或是石造牆身的某一段。施作之初，它可能就是建築的一部分，也可能根本就在已定位的建築部件上施件。這些都使得建築裝飾的特殊性異於原來的各藝術部門。（同上83-84）

　　總之，漢式傳統建築的裝飾和建築空間存在著一定的關係，亦即，傳統建築的司阜在營構空間時，對其中裝飾藝術的態度應有其空間向度的意義，它們幫忙區分出空間的主從，也在一定程度上幫忙營造出傳統建築生機勃勃的性格，這在美學上是有其特殊意義的。基本上，建築裝飾作法分為下列四大類：1.組砌，2.雕刻，3.泥塑、剪黏及交趾陶，4.彩繪及書法等。

1. 組砌

係以相同的自然材料（通常為磚、石或瓦）組砌而成的裝飾

→圖 3-1.35 按一主秩序排列之組砌作法（蔡侑樺攝）。

→→圖 3-1.36 以相同材料組成幾何圖案之組砌作法（蔡侑樺攝）。

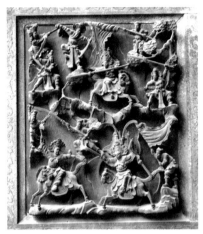

物。其分為三種：（1）按一主秩序排列而成，如卵石砌的基礎（圖
3-1.35），（2）以相同材料組成幾何圖案，常見漏窗、欄杆等（圖
3-1.36），（3）以磚組砌成吉祥圖案，來討個吉祥，如八角形的斗子
砌磚，意合「八吉」。

↖圖 3-1.37 浮雕作法（吳典
蓉攝）。

↑圖 3-1.38 磚雕作法（吳典
蓉攝）。

2. 雕刻

雕刻之材料以石、木、磚為主，其在材料上以圓雕、透雕或浮雕
來裝飾建築物。圓雕又稱「六面雕」，如寺廟前的石獅、門枕石、石
鼓、石柱等雕刻。透雕又稱「漏雕」，即將材料雕透而成，如門窗、
雀替、額枋等雕刻。浮雕（圖 3-1.37）即不漏明的單面雕，其又分為
三種，高浮雕（其雕刻物體浮凸起）、淺浮雕（將圖案外的部分逐層
去掉）及線雕（又為線刻，即是在材料表面刻畫圖案，將圖案的部分
淺淺地割去一層）。若為磚雕，其又可分為窯前雕（於土坯上刻花，
再入窯燒製成磚）與窯後雕（於磚上雕刻之）（圖 3-1.38）。（林會承
1995：151-157）

3. 泥塑、剪黏及交趾陶

泥塑即是以灰土塑形，再於其表面上色而構成作品。灰土雖為傳
統坯工的基本材料，然用於泥塑的灰土之成分，除含有一般灰土所用
的石灰（貝殼灰）、土、煮熟的海菜及麻絲外，還添加糯米漿和紅糖。
海菜的功用在於使灰土的凝固速度較緩。由於此灰土乾硬後，呈現的
色澤潔白、質地細緻，故與陶土類似而適於塑偶。若在其上上色，其

圖 3-1.39 施作於屋頂上的剪黏，何金龍作品（台南佳里金唐殿，吳典蓉攝）。

圖 3-1.40 施作於水車堵的交趾陶，陳天乞作品（雲林土庫順天宮，許勝發攝）。

效果可與交趾陶比美。泥塑主要施作於牆上，少施作於屋頂上。

緣於泥塑易遇雨水而損毀，因此，常代之以剪黏來施作屋頂的脊飾。「剪黏」（圖 3-1.39）一詞顧名思義即剪而黏之，亦有稱之為剪花。依其材料而言，早期的陶片逐漸為碗片所取代，繼而為玻璃片，近則為塑膠片或淋溏片。交趾陶（圖 3-1.40），又稱「交趾燒」，乃多彩釉軟陶的一種。其製作方式與「三彩陶」相同，手藝則與「廣窯」近似，做為建築物身堵、水車堵、墀頭上的裝飾物。有謂，剪黏緣於交趾陶的昂貴、泥塑的不耐用，而成為交趾陶的代用品，故在外型上當然會去仿交趾陶。

4. 彩繪及書法

無論厝屋或宮殿、寺廟，總要在大木構架組立之後（門窗等小木作也一樣），塗布上一定的色彩或施以繪飾，建築才顯得有神采。色彩、裝飾紋樣、以及繪畫題材的運用方式，視建築類別及地方作法而異。色彩及彩繪除了具備象徵、等級或位序意義，甚至反映地域條件的影響之外，更重要的，它讓整個大木構架呈現另一種面貌，而這面貌大大影響建築形體的性格和空間的氣氛，宮殿如此、寺廟如此、厝屋亦復如此。（圖 3-1.41）（吳玉成、徐明福 1995：85）

綜言之，這些在木構架上的彩繪，依其施作方式及與構作加工的關係，大約可分成下列五類：（1）整個構件施同一色的謂之「刷染」，多見於柱桁椽等；（2）以花葉母題或幾何紋樣配合部分構件，即所謂的「裝鑾」，多見於額枋及大梁；（3）配合小構件的形體及雕刻，如斗、栱、雞舌上之彩繪；（4）附屬於雕刻的繪飾，通常為具體物象之敷色，如束隨、圓光或特殊坐斗的色彩，一如該形體之外衣；（5）獨立的繪畫作品，如大通、二通等梁架或束仔下半部的水墨畫或界畫。

其中柱、梁、楣、插角的刷染常構成進身方向之主要色調，構架上變化豐富的構作形體，配上各式裝鑾及繪工，則增加空間華麗的氣氛。獨立的畫作一方面是特定構件上的焦點，對應所面向的空間；一方面也是整個構架基本調子裡重要的變奏。而木構架之外重要的彩繪

圖 3-1.41 約 1870 年代台中社口林宅彩繪（蔡雅蕙攝）。

則見各種木作、門扇、壁畫和匾額等。若以寺廟為例，梁枋中的堵心（亦稱垛仁）以及門神之畫作，乃畫師個人藝術修養和意匠表現所在，而通常畫師掌握大架構、關鍵和困難處，其餘部分則於起稿後由徒弟或油師繼續完成之。過去油師多半在紙上按線條撲粉，再壓印到梁架上；對稱圖形則以反面為稿，同法製作，所以對稱性、同一性能嚴謹地控制。現在則多在紙上扎孔，再以碳粉點稿，其紋樣之繁簡大體與梁架配合，亦即約略與構件位置配合。由畫師和油師在一些門神畫作上同時落款來看，其分工大體有其傳統。（同上 85-86）此乃台灣南部地區的分工方式，其餘地區，則會有彩繪（畫）師兼具作「畫」和「油」。

二、計畫

　　此乃「按場」大木司阜計畫建築的基本方法，包括「坐山定向」和「尺法及寸白法」分述之。

（一）　坐山定向

　　按場司阜，無論是大木或土水司阜，在設計大木各部位尺寸之前，須先確定建築的類型及其坐向。此涉及台灣傳統漢人的擇址觀念。擇址即在選擇建築的位置與方向。此觀念源自於傳統的「堪輿」或「風水」的觀念。堪輿一詞初見於古書《史記》日者列傳，而有「堪輿家」一詞。自唐代以來，堪輿之學主要即劃分為「上堪天文，下察地理」，經演變之後，在民間關乎天文少，而關乎地理多，因此堪輿以「地相術」而另名為「地理」。

風水一詞則源自於晉郭璞所著的《葬書》中所謂「氣乘風則散，界水則止」，以表達堪輿之學在地理形勢上的要求，即「藏風得水」，然以得水為要，藏風次之。由此可知，「風水」和「地理」乃一體之兩面。「地理」指自然環境中山川等地形所構成的形勢，而「風水」指山川所構成的自然環境中風與水的流勢。

堪輿之學在明代之後分為三種：（1）形法（巒頭）、（2）向法（理氣）、（3）日法（擇時）。然基本運用於陽宅上，「坐山定向」時以前兩者為主，而在起「廟」或「厝（屋）」時，則用第三者來擇吉日吉時。具有堪輿術者，在民間通稱為「地理師」或「風水師」，至於何者適用於「陽宅」或「陰宅」，則依地方為定。以客家地方或金門地方來說，「地理師」看陽宅，而「風水師」看陰宅。

形法（巒頭）是以《葬書》為基礎，發展成為重山川形勢的堪輿術，其目的是在自然環境中去尋找一個適合「起」建築的吉地，而立論的原則在於此位置的外在周圍環境是否符合「龍真」、「穴的」、「砂秀」、「水抱」等。此理想形勢圖可如圖 3-2.1 所示（關華山 1980：32）。形法（巒頭）派之祖師爺乃曾文遄和楊筠松，合稱為曾楊公仙師，此可見之於新埔客家「卦書」中「祭梁行啟請」之文句內，而屏東客家夥房屋或宗祠興建時，有立「楊公礯」之習。

在台灣，運用形法（巒頭）原則於實際案例者相當多，包括城市（恆春縣城、台南府城、彰化縣城、鳳山舊城、噶瑪蘭廳城、澎湖廳城等）或村庄（新竹北埔庄、屏東五溝水庄、金門烈嶼各庄）。至於集村內外的建築物，則會隨村庄的山川形勢而為之，如北埔庄內的慈天宮、姜家的天水堂以及其村外的彭氏宗祠、彭屋和劉屋等，以朝或背秀巒山為之；屏東五溝水庄內的夥房屋以面「水」為之；新埔夥房屋亦以「朝案山」為之。在金門，起厝的位置有不得在「宮前祖厝後」的禁忌。至於市街，主要隨著面向街道，而以「車水馬龍」之形勢詮釋之為面「水」。

圖 3-2.1 形法（巒頭）的理想形勢圖（關華山 1980：32）。

1.龍脈　　2.樂山
3.穴　　　4.小明堂
5.大明堂　6.右虎
7.左龍　　8.近岸
9.砂　　　10.羅城
11.朝山

向法（理氣）事實上先於形法（巒頭），且一直是堪輿學之主流，主要與「易卦」和「卜筮星」關係密切，直至宋代之後，因「理學」流行而冠之為「理氣」。在台灣，運用「向法（理氣）」於實際案例者，有台中筱雲山莊、屏東楊氏宗祠和新北板橋林本源園邸五落大厝等。

有關寺廟的坐向，在台灣以南北向和東西向為主，然須依主神之生辰和流年而定，但除孔子、關帝、觀音等神格較高之寺廟會選擇「正向」外，一般寺廟皆會偏離正向幾度，且須占卜問神方可做最後決定。

至於厝（屋）的坐向除請地理師決定之外，亦有請其所在地方大廟神明決定，然亦有間接透過靈媒（如乩童或扶鸞）請神明來決定。在金門，由於許多皆位於集村內，故一般會採「同一勢」，但不坐二十四山的「正字」，因為會對地理師產生不良影響，故採其兩旁偏幾度之「兼」字範圍內為之（江錦財 1992：85）。

（二）尺法及寸白法

坐山定向決定後，尺寸配定的依據主要來自於按場司阜的卦書或寸白簿。前者乃客家司阜之稱呼，意為「屋卦之書」，而閩南司阜則稱之為「寸白簿」。其實內容是相似的，皆有「尺法」、「寸白法」，只是閩南司阜一般只採「寸白」而不管「尺」，亦即「論寸不論尺」，所以才稱之為「寸白簿」。

寸白簿的來源有四種：（1）在司阜出司時，由其師父傳給他的，但有時是他師父手抄給他，有時則由他自己參考師父的版本抄寫而成；（2）在司阜執業期間，由其他司阜互相交換或受贈而獲得；（3）學徒出司時，其師父並未傳給他，而是在師父去世後，由師父兒子轉交給他；（4）在司阜執業期間，自行學習而綜合整理而成。

通常寺廟的尺寸計畫最先要決定的是正殿中港間的高度、進深和面闊，而厝（屋）者則為正廳（或大廳）的高度、進深和面闊。在尺法和寸白法中稱高度為「天父」，進深和面闊為「地母」。

1. 尺法

（1）首先依坐向，由二十四山圖（圖 3-2.2）查得其「山名」，如坐南朝北者為「午山」。

圖 3-2.2 劉添旺司阜提供的二十四山圖（徐明福 1990：112）。

（2）其次依「納甲法」（表 3-2.1），找出相對應的卦位，如上述的「午山」即為「離卦」。

表 3-2.1　納甲法口訣表

乾卦納甲	坤卦納乙	巽卦納辛	艮卦納丙
坎卦納癸申子辰		震卦納庚亥卯未	
離卦納壬寅午戌		兌卦納丁巳酉丑	

（徐明福 1990：112）

（3）三者依「天父尺」和「地母尺」的起尺口訣（表 3-2.2），找出「卦位」的相對應「起尺」星座名，如「離卦」的天父起尺星座的「破軍」，而地母起尺的星座為「廉貞」。

表 3-2.2「天父尺」和「地母尺」的起尺口訣表

天父卦		地母卦	
乾弼離破軍　巽五坎二黑		巽弼乾巨門　離廉兌祿存	
巽廉艮武曲　坎文坤祿存		坎武艮文曲　震甫坤破軍	
高無合貪狼		闊無合左甫	

（徐明福 1990：112）

（4）四者從起尺星座起，依九星的順序選擇出天父尺和地母尺之幾組吉利尺。各司阜的選擇不盡相同。

（5）運用五行屬性（相生、相剋的關係）核對坐山五行屬性和吉利尺五行屬性來決定可用的吉利尺（圖 3-2.3）（表 3-2.3）。然而有些司阜則認為「生出」亦為吉。

圖 3-2.3 五行生剋圖（a）不分方位、（b）分方位（徐明福1990:116，商博淵重繪）。

（a）不分方位　　　　　（b）分方位

表 3-2.3 五行生剋之吉凶表

屬性	類型	舉例
	比和	火－火
吉	生入	木生火
	剋出	火剋金
不吉	生出	火生土
	剋入	水剋火

2. 寸白法

（1）首先依坐向，由二十四山圖（圖 3-2.2）查得其「山名」，如坐南朝北者為「午山」。

（2）其次依「納甲法」（表 3-2.1 納甲法口訣表）（徐明福，1990：112），找出相對應的卦位，如上述的「午山」即為「離卦」。

（3）三者，依「天父寸和地母寸口訣」找出符合某卦的起寸星（表 3-2.4）（徐明福 1990：115）。

表 3-2.4「天父寸」與「地母寸」的起尺口訣

天父寸白		地母寸白	
乾四震七赤	巽五坎二黑	乾一離二黑	震宮起三碧
兌為加紫宮	離八坤三碧	兌四坎五黃	坤六巽七赤
天父寸論起	按艮以六白	地母從此數	至艮是八白

（徐明福 1990：115）

（4）四者，依天父寸和地母寸所對應九星的吉凶來決定吉利寸（徐明福 1990：115）。

（5）運用五行屬性（相生相剋關係），核對坐山五行屬性和吉利五行屬性，決定可用的吉利寸。

邱上嘉於 1990 年的碩論中，曾將《魯班寸白簿》和三位架扇大木司阜的寸白簿做番比對，而綜列出二十四山的天父寸和地母寸的吉利寸一覽表（邱上嘉 1990：69-70）。

許漢珍大木司阜常用的寸白簿是他的同門師叔輩（修司）給他的，內容較簡單，依方位查表即可獲得吉利寸。可惜他已找不到了，只提供一本 1969 年參與灣裡萬年殿工程時，獲贈自林離司的寸白簿。廖

枝德大木司阜雖手邊沒有寸白簿，但由其口述史料來看，若與邱上嘉
1990 年的調查成果比較之，是簡單以四坐山（東、西、南、北）來
決定其「定寸」。例如北方的坐山為「癸」，北方五行屬水，因此癸
山屬水；五行相生中金生水，依口訣「一白水，二黑土，三碧木，四
綠木，五黃土，六白金，七赤金，八白土，九紫火」來決定有金者為「六
和七」，故坐癸山（北方）者，其吉利寸可用 6 或 7 寸。

　　若將已收集到的「寸白簿」和「卦書」所記載之吉利尺寸推算法
陳列如表 3-2.5，其中林離大木司阜的「寸白」資料相當不全，僅有
部分天父寸的紀錄。其中步法的吉凶可列之如表 3-2.6。而其中十四
本有完整記錄「寸白」的相關規則，可陳列如表 3-2.7。基本上，《魯
班寸白簿》的天父地母寸中，皆以三個壓白表為大吉，而次吉者為九
紫和四綠。

表 3-2.5 寸白簿與卦書中記載之吉利尺寸推算法

原持有者	包含內容	步法	尺法	寸白法	門公尺	丁蘭尺	使用單位
陳應彬派下	陳朝洋	○	○	○	○	－	台尺
王益順派下	王益順	－	○	○	○	－	魯班尺
葉金萬派下	梁紹英	－	○	○	○	○	合步、合白：台尺 合字：魯班尺
新竹	劉添旺（一）	－	○	○	－	－	台尺
新埔	劉添旺（二）	－	○	○	－	－	
	劉添旺（三）	○	○	○	－	－	
北埔	劉興標	○	○	○	－	－	
	傅明光	○	○	○	－	－	台尺
	余福連	－	－	○	－	－	
	顏茂年	○	○	○	－	－	
雲嘉南	蔡后滴	－	－	○	－	－	魯班尺
	林離	－	○	○	○	－	魯班尺
高雄地區	侯金樹	○	○	○	門用步法	－	魯班尺
澎湖	洪免閃	○	○	○	○	○	－
	葉根壯	○	○	○	○	○	－
金門	翁德定	－	○	○	－	－	魯班尺
	莊麗水	○	○	○	－	－	魯班尺

註：1 台尺約合 30.3 公分；1 魯班尺約合 29.7 公分；○ 代表有該項推算法。　　　　　　（林奕安整理）

表 3-2.6 不同司阜「經步」之步數吉凶和每步之尺寸表

司阜名		步數吉者（○）												每步尺寸
		一步	二步	三步	四步	五步	六步	七步	八步	九步	十步	十一步	十二步	
陳朝洋	陳應彬派下	○	－	○	－	○	－	○	－	○	－	○	－	4尺5寸
傅明光		○	－	○	－	○	－	○	－	○	－	○	－	4尺5寸（陽宅） 3尺5寸（陰宅）
楊勝土	新埔	○	－	○	－	○	－	○	－	○	－	○	－	未知
黃炳榮	新埔	○	－	○	－	○	－	○	－	○	－	○	－	4尺5寸 3尺2.5寸（用於步口）
彭雲蘭	新埔	○	－	○	－	○	－	○	－	○	－	○	－	未知
顏茂年	雲嘉南地區	○	－	○	－	○	－	○	－	○	－	○	－	未知
侯金樹	高雄地區	○	－	○	－	○	－	○	－	○	－	○	－	4尺5.5寸
洪免閃	澎湖	－	－	○	－	○	－	－	○	○	－	○	－	4尺5寸
葉根壯	澎湖	平	○	－	－	○	－	○	－	○	○	－	○	大步：4尺5寸 小步：3尺7寸
莊麗水	金門	○	－	○	－	○	－	－	○	○	－	○	－	4尺5寸

註：○ 代表有該項寸白規制。　　　　　　　　　　　　　　　　　　　　　　　　　　　　（林奕安整理）

表 3-2.7 寸白的相關規制

司阜名	寸白			壓白的選擇				
	推算	掌訣	表列	三個壓白皆可用（一白水六白金八白土）	僅部分壓白或吉利寸可用	標註該壓白與坐山之五行關係與吉凶者	天父無一寸	地母五九紫
陳朝洋	○	－	○	○	－	－	－	－
王益順	○	－	○	○	－	－	－	－
梁紹英	○	－	－	－	○	○	○	○
劉添旺（二）	－	－	○	－	○	－	－	－
劉興標	－	－	－	－	－	－	○	－
傅明光	－	－	－	－	○	－	－	○
蔡后滴	－	－	○	－	○	－	－	－
余福連	－	－	○	－	○	－	－	－
顏茂年	－	－	－	－	－	○	－	－
侯金樹	○	○	－	－	○	○	－	－
洪免閃	○	－	－	－	○	○	－	－
葉根壯	－	－	○	－	－	－	○	○
莊麗水	－	－	－	○	－	－	－	－
翁德定／翁水千	－	－	○	○	－	－	－	－

（林奕安整理）

在「天父寸」方面，僅選擇以三個壓白之數字為吉者的司皂，計有陳朝洋、王益順、莊麗水、翁水千，此乃「典型」者。第二種類型則是使用三個壓白再加上九紫等四個數字者，僅有新埔劉興標司皂，但會於其中再依五行相生相剋運用後，標示為「大吉」。第三種類型僅選擇一個或二個數字者，有雲嘉南地區的蔡后滴、余福連、顏茂年三位司皂，乃緣於五行相生相剋運用後之結果。第四種類型則使用三壓白和七赤、九紫等五個數字，再透過五行相生相剋運用後再選擇之，此乃劉添旺和梁紹英兩位司皂之方法。其餘三位司皂比較無法歸納出來。

在「地母寸」方面，典型者為王益順、莊麗水、翁水千、洪免閃及劉興標等五位司皂，皆採三壓白者為吉。採四個數字者僅陳朝洋司皂。採用由四個數字中選用一或二個數字者，為雲嘉南地區的蔡后滴、余連福和顏茂年三位司皂。採用五個數字再選用之者，仍為劉添旺和梁紹英兩位司皂。其餘三位司皂皆無法歸納出來。

三、大木類型

台灣傳統漢式建築之大木構造若依結構系統來分，基本上分為木柱梁系統和磚石承重牆系統兩類。前者的屋頂重量由木柱梁來承接傳遞至地面，後者的屋頂重量則由承重牆上橫架的木梁來承接再傳遞至地面。目前，建築史學界大約將前者分為穿斗式、疊斗式、抬梁式等三類，或甚至增加「殿堂式」一類（林世超2014）；後者則稱之為擱檁式。

（一）穿斗式

穿斗式一詞，廣泛指稱南方原有的木構造形式，而與北方抬梁式對稱之。此用詞最早於1983年洪文雄研究台灣穿斗式屋架時引用自劉敦楨及劉致平的中國建築史相關用詞。（洪文雄1983）「穿斗」的「斗」是什麼意思？是「斗栱」的「斗」嗎？應不是。主因在於「斗」乃廣泛使用的中文簡體字，以同音字代替「一斗米」的「斗」，「鬥爭」的「鬥」，「斗栱」的「斗」，甚而「關在一起」的「鬮」等。若依

「穿斗式」木構造系統來看，所謂「穿斗」，其實是將橫向木構件（穿或川）穿過木柱組構在一起（關在一起）而形成的一種大木構架系統。因此，「穿斗」若使用繁體字來書寫，即為「穿關」。此類型的特徵，即是將屋頂的重量透過面闊面的「楹仔」直接由落地的木柱承接，傳遞至地面的石礎上，而進深面的「穿（川）」僅為繫材將這些木柱連接在一起。若採「減柱」時，那麼落地木柱就化身為「短柱」，直接坐落在橫向「穿（川）」上，來傳遞其力量（圖 3-3.1）。

圖 3-3.1 穿關式大木構架的減柱作法（中国科学院自然科学史研究所，2016：205，李柏霖重繪）。

（二）抬梁式

「抬梁式」一詞廣泛使用來稱呼宋代至清代官方建築的大木構造形式，然而其意為何？從字面的意思乃是將梁抬起來。那由其結構形式來探討，其屋頂重量透過椽和橫跨面闊面的槫（檁），先由進深面的梁承接，再傳遞至木柱，最後傳遞至地面的石礎上。此乃與上述「穿

鬪式」的結構形式主要差異之處。這使得其進深面的水平構件「梁」與上述的「穿（川）」擔任不同的角色，不是僅擔任繫材的角色。查考《新鐫工師雕斲正式魯班木經匠家鏡》文獻，其造屋之制包括二類，一為抬梁式，如正七架式和正九架式；二為穿鬪式，如三架式、五架式、七架式和九架式等。抬梁式以「正」加以區分之，而穿鬪式皆有中柱（圖3-3.2）。然而至民初《營造法原》中描述的建築（圖3-3.3），其構造形式則出現將兩種混合的狀態，而有脊柱、梁與川並存的現象，且其對槫（檁）與脊槫（檁）之稱呼改為桁與脊桁。

圖 3-3.2《新鐫工師雕斲正式魯班木經匠家鏡》中所見「正七架式」（左）與「五架式」（右）之大木構造形式。

（三）疊斗式

依此「混合」的現象來看「疊斗式」大木構造形式，屋頂的重量是透過桷仔，由楹仔承接，再直接由立柱，或者由斗和栱交疊置於瓜筒上，透過橫向的「通」傳遞至立柱，而一起由地面的石礎承接（圖3-3.4）。「疊斗」一詞最早見於林會承之《台灣傳統建築手冊》一書中，其述明乃他「暫訂」之名詞，來形容此特殊大木構架，以和「穿斗式」、「抬梁式」區分之，並認為此乃源於宋《營造法式》中廳堂式樣傳至南方時演變而成（林會承 1993）。

從結構系統的觀點來看，此乃穿鬪式的基本原則，但其木構形式，基本上已無中柱，而是依「抬梁式」的形式化身為「幾通和幾瓜」所

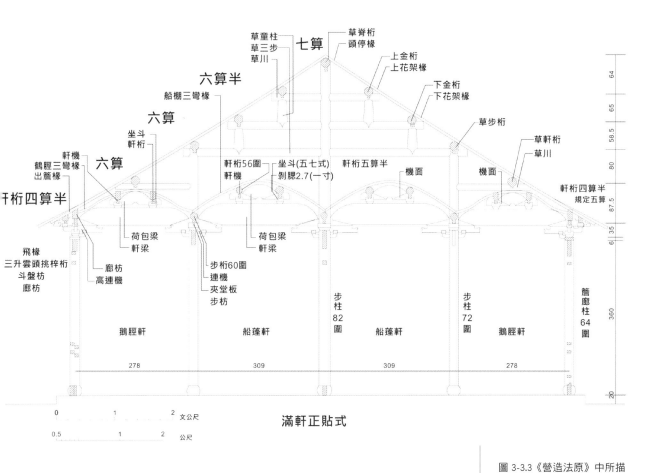

七算

草童柱
草三步
草川

草脊桁
頭停椽

草脊桁
上金桁
上花架椽

下金桁
下花架椽

草步桁

草軒桁
草川

六算半

船棚三彎椽

坐斗
軒桁

六算

軒桁56圍
軒機

坐斗(五七式)
剝腮2.7(一寸)

軒桁五算半

機面

機面

軒機
鶴脛三彎椽
出簷椽

六算

軒桁四算半
規定五算

軒桁四算半

飛椽
三升雲頭挑梓桁
斗盤枋
廊枋

荷包梁
軒梁

荷包梁
軒梁

廊枋
高連機

步桁60圍
連機
夾堂板
步枋

步柱
82
圍

步柱
72
圍

簷廊柱
64
圍

鵝脛軒

船蓬軒

船蓬軒

鵝脛軒

278

309

309

278

64
65
58.5
80
87.5
6|35
360
20

0　　　1　　　2 文公尺

0.5　　1　　2 公尺

滿軒正貼式

圖 3-3.3《營造法原》中所描述的建築（李柏霖重繪）。

構成的木構造形式，而「通」已不再具有「川」的功能了。此情形若比對上述《營造法原》所敘述「蘇州」的狀態，可以說是「閩南」地方民間建築「官式」化的結果。以穿鬬式為本，抬梁式為輔的「變身」形式。

圖 3-3.4 疊斗式大木構造圖（王新智繪圖）。

（四）殿堂式

　　至於林世超所稱的「殿堂式」，乃他研究台灣歇山屋頂形式的大木構架時，針對一些特殊案例（如艋舺龍山寺、台北孔廟等）（圖3-3.5、圖3-3.6）論述之為「以柱承桁之穿鬪意味濃厚的疊斗式」，其來源主要是閩東南的傳統作法（林世超2014：160-171）。若以構造形式之觀點來看，下方乃疊斗式而上方隱密處則為穿鬪式而已，並以「結網」來遮住。但宋「殿堂式」與「廳堂式」的區別（圖3-3.7），乃在於前者屋身上全部施作鋪作，而後者不是，這使得「殿堂式」的屋頂與屋身可以完全分離。若此原則運用於林世超所謂的「殿堂式」，並非完全適用，而僅模仿其「殿堂式」外在的形式而已。

　　因此，在描述此種歇山屋頂形式的大木構架時，似乎以「疊斗式在下，穿鬪式在上」敘述較為恰當。但由此可看出穿鬪式乃南方的原型，而疊斗式乃其變型。若將疊斗式或穿鬪式進深面構架全以壁體代之，那麼此類型即成為所謂的「擱檁式」了。意即，將檁擱於壁體上。

　　在台灣，目前找到最早使用「擱檁式」一詞者，乃夏鑄九1981年〈屏東內埔劉宅的初步調查〉一文中使用「硬山擱檁」來形容此種承重牆上置橫向杉木檁條的大木構造形式。

↓圖 3-3.5 台北孔子廟大成殿剖面圖（王惠君 2001：附錄圖，李柏霖重繪）。

↘圖 3-3.6 台北艋舺龍山寺大殿剖面圖（李乾朗 1992：206，李柏霖重繪）。

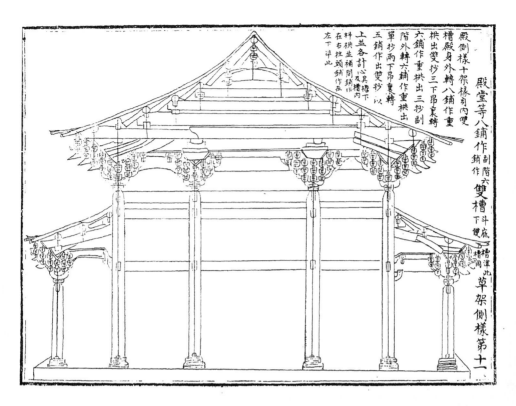

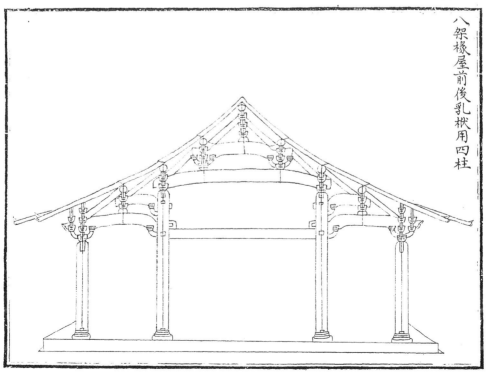

圖3-3.7宋「殿堂式」（上）與「廳堂式」（下）的區別（《營造法式新注》：光碟）。

圖 3-3.8 1906（明治 39）年 3 月 29 日《漢文台灣日日新報》第二版雜報〈嘉義廳告示〉中使用「甲扇」一詞。

一、不論市街村落。苟有人家連接複雜之處。不可用茅葢屋以致易犯火災。

一、凡有新築家屋。須以俗稱「甲扇」為安。切勿疊設不安全之硬壁。

一、室內之構造。務宜便空氣及光線。得以疏通。而防疫氣。決不可暗陋。

一、從衆所住建造物。苟有危險之虞者。速於此際折除為要。

那麼台灣傳統漢式建築的大木司阜是否知道這些學術用語呢？依已訪談司阜們的口述史料來看，可如表 3-3.1 所示。基本上，多數稱「疊斗式」為「架棟」，而稱穿鬪式為「架扇」與「架棟」各半（其中稱架棟者皆為金門地方司阜），而僅梁紹英司阜稱兩者皆為「架扇」。

依日本時代《漢文台灣日日新報》之新聞報導，則將「架扇」書寫為「甲扇」，可能是以同音字來書寫的（圖 3-3.8）。大體上，大木司阜都不知這些學術用語。

表 3-3.1 台灣傳統漢式建築大木司阜對大木構造形式的稱呼

司阜名	所屬地域或派別	疊斗式	穿鬪式（穿斗式）
許漢珍	台南	架棟	架扇
陳天平	台南	架棟	－
廖枝德 *	台南	－	架扇
劉鴻林	嘉義	棟架、出栱疊斗	架扇
陳朝洋	陳應彬派下	架棟	－
梁紹英 *	葉金萬派下	架扇	架扇
葉根壯 *	澎湖	架楄	－
莊水營	金門	架棟	架棟
洪水連	金門	－	架棟
洪水來	金門	－	架棟
翁水千	金門	架棟	架棟

＊依文獻史料得知，其餘由口述史料得知。

為何用「架」？此何義？無論宋代或清代，皆使用「步架」來說明官方建築的兩槫或兩檁之間的深度；而宋四步架即為清五檁，乃指其進深之規模。若查閱《新鐫工師雕斲正式魯班木經匠家鏡》文獻，「架」即指其「屋」的規模，如七架式等，來代表其「檁」的數量。依此而論，清官式建築的「九檁」即民間建築的「九架」了。若以「動

詞」的含義來看，「架」意味「支撐」之意，那麼「架棟」即指將「棟」支撐起來；「架扇」即指立「扇體」來承其「屋」。以「棟」和「扇」來區別「疊斗式」與「穿鬪式」實有以「形」取義之意。使用「扇」字的主因在於此大木構架是在地面上組構成如折扇或團扇骨架之後，再以人力拉繩索將此「扇形」木構架「架」於地面上，因此統稱為「架扇」。最後，若以「壁體」代之「扇體」，那就構成許漢珍大木司阜所謂的「壁擔楹」，來指稱學術用語的「擱檁式」了。

　　綜言之，台灣傳統漢式建築大木類型基本上有三類：（1）架扇、（2）架棟、（3）壁擔楹（桁）。茲將其構造組成及各部位名稱分述如下。名稱之書寫常隨不同時代而異，相同部位及構件會有不同的書寫文字，也隨著不同的母語亦然，這些異同可見之於後。若將大木構造的主要名稱依古書及當今用詞比對，可見之於表 3-3.2。再加上民間司阜之承傳是以「語音」為主，「書寫文字」為輔，故常以同「音」字書寫之，如廖枝德大木司阜所寫的「西帽匙」，即為許漢珍司阜的「紗帽匙」，亦有稱為「頭巾」或「紗帽翅」等，其乃指位於中梁下一個具裝飾的構件。

表 3-3.2　大木構造主要名稱對照表

宋營造法式		脊	柱	榑	脊榑 （棟）	梁（栿）	枓	拱	檐	椽
清工部工程做法		脊	柱	檁	脊檁	梁	斗	拱	簷	椽
營造法原		脊	柱	桁	脊桁	梁（川）	斗（枓）	拱	簷	椽
魯班經		—	—	棟	—	—	—	—	簷	—
台灣	閩南	脊	柱	楹仔 樑 桁	中樑（樑） 脊樑（中脊） 棟桁	通 穿（川）	斗	拱 拱	簷 檐 簷	桷仔 桷
	客家	棟	柱	桷 樑 棟	棟桁 棟樑	—	斗	拱	檐 簷	桷仔

四、大木構造形式

（一）架扇

　　本節的書寫基礎是以台南廖枝德大木司阜所繪的圖面和其口述史料，以及台南蕭皆生大木司阜的口述史料為主，輔以既有的文獻和我們團隊接受內政部建築研究所委託進行的一系列研究成果，以及依此成果撰寫而成的一系列博碩士論文和發表的論文。

　　架扇在台灣主要運用於起厝，尤其是雲嘉南地區最為流行，這些使用架扇的案例中以「厝」為主，亦運用於寺廟的後殿或山門。其屋頂形式絕大多數為硬山，少數有斷簷升箭口。其位於中軸線上的格局基本上皆為奇數間，僅在護龍方使用偶數間。至於架數，只有三個案例為偶數架外，其餘皆為奇數架，七至九架者共七個案例，十至十三架者共十七個案例，其餘六個案例為十五至十九架。其中，未落中柱的案例共四個。

　　架扇的主要特徵乃具有中柱來支撐其中梁。如圖 3-4.1 所示為廖枝德大木司阜所設計的十一架厝，在中柱沿進深面依次在前後放置清柱（前三及後三）和角柱（前五及後五）以支撐前後三梁和前後壁路梁。而主要穿過這些柱子的構件則為「下厝」，為何稱為「厝」？乃其構件主要在於讓厝得以「出厝」，來支撐其出挑的前簷梁和後簷梁（戈口梁）。「戈口」乃「簷口」之同音字「錢口」的簡字。戈口梁是尺寸最大的「穿材」，來緊繫整個架扇，其下方則以前、後歸下腰緊繫住各柱。在清柱與角柱之間的「厝」上皆會立一支「仝」仔（筒仔），名為前四仝和後四仝，來分別支撐其前、後四梁。在清柱和中梁之間，先以「二川」緊繫此三支柱子，在其上的前、

後分別立前後二仝，分別支撐其前、後二梁。接著以「一川」緊繫前、後二仝和中柱。要成為「川」或「穿」，基本上此構件必須直接穿過至少二根垂直構件。最後以前、後上展，前、後角尾，前、後三尾和四尾等橫向「穿材」來緊繫這些垂直構件們。如此，構成一個以「柱」和「穿（川）」所「鬮在一起」的「扇面」。

那麼，「扇面」之間以何種構材來繫住呢？主要是依靠前、後厘

圖 3-4.1 廖枝德大木司阜手繪十一架厝草圖（廖枝德大木司阜提供）。

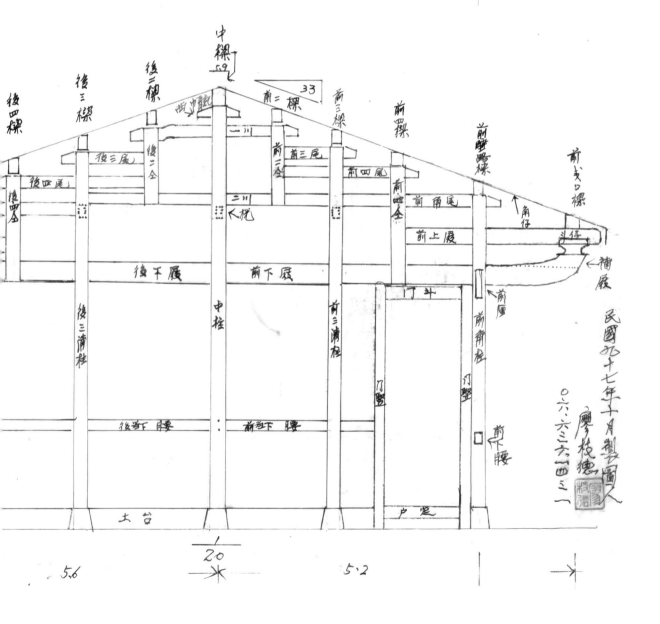

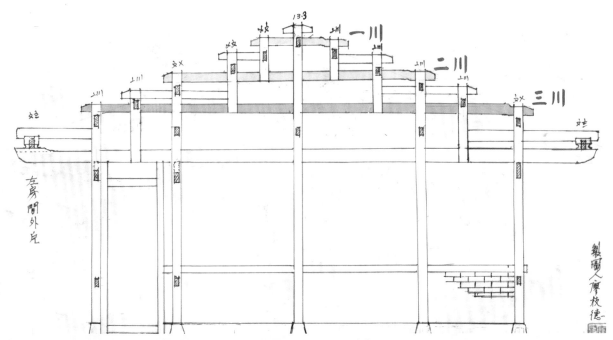

圖 3-4.2 廖枝德大木司阜手繪十三架厝草圖中,「川」增加為三支(廖枝德大木司阜提供)。

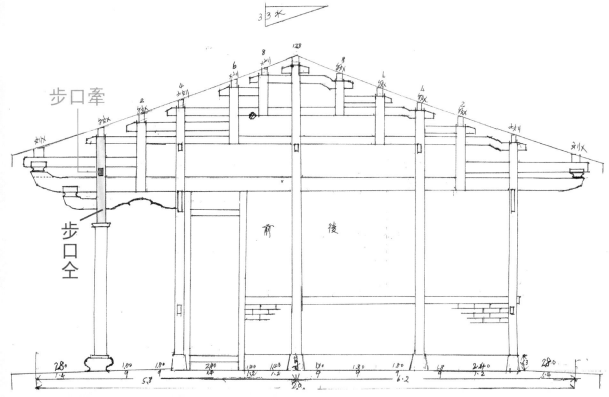

圖 3-4.3 步口牽、步口仝的位置圖(廖枝德大木司阜提供)。

（即一般所稱的壽梁），位於前、後角柱「下屐」的位置，將左右兩側「扇面」繫在一起。若在房間或五間處，則會再加上以「桄」和「下腰」等橫向構材來繫住。另一個特殊的梁乃「燈梁」，其位置必須遵循「三點金」原則放置，使得中梁下皮、燈梁下皮和厘中心成一直線。

若架扇規模增加至十三架時，那麼因應高度增加而增加「一川」，而成三條「川」來繫住各柱。其他需要的構件會依序增加之（圖3-4.2）。若架扇前方有步口時，會在如磚柱上加上「步口全」，來和前下屐和前上屐相互繫在一起，同時在面闊面也會增加一支「步口率」來繫住兩「扇面」，如同前、後厘之功能一樣（圖3-4.3）。如此構成的五間十三架出步「架扇」厝，其正身三間和其旁各一間之屋頂形式皆為「懸山式」，主要是其外牆皆採「架扇」之故。那麼，在屋身的部分，會以磚壁、土墼壁、木堵板壁或編仔壁（箅仔壁）填充之。若左右側皆以壁體砌時，那麼屋頂的形式即會是「硬山式」了（圖3-4.4）。

若以台南地區普查的架扇厝為例，其規模、厝身作法、厝內架數、前出簷架數、後出簷架數以及其厝內架扇落柱數等可列之如表3-4.1。（黃珮棻 2003：4-30）由此表亦可以看出一般架扇是以隔兩架落一柱或隔三架落一柱。

圖 3-4.4「硬山式」屋頂形式
（吳典蓉攝）。

表 3-4.1 台南地區傳統厝不同規模架扇之屋身作法

規模	厝身作法	厝內架數	前出簷架數	後出簷架數	厝內落柱數	步口柱
9 架	出屐起	8	1	—	4-5	—
	台南	7	1	1	4	—
11 架	出屐起	10	1	—	4-6	—
		9	1	1	5	—
	出廊起（出步起）	9	2	—	4-5	1
		8	2	1	4	1
13 架	出廊起（出步起）	11	2	—	6	1
		10	3	—	5	1
		10	2	1	4	1
		9	3	1	4	1
15 架	出廊起（出步起）	12	3	—	6	1

（黃珮榛 2003：4-30）

　　規模十一架的架扇厝即開始有「出步（出廊）」形式產生，而十三架或十五架厝則皆為「出步（出廊）」形式了。那麼，有關架扇木構材間的「填充」物，可依其可能性高低列之如表 3-4.2。（黃珮榛 2003：5-2）

　　一般而言，木堵板乃大木司阜負責施作的。若依陳偉傑訪談六位司阜及既有文獻史料的結果來看，木堵板的類型及其構件名稱可列之如表 3-4.3 及圖 3-4.5。（陳偉傑 2006：2-11）堵板通常為平直的，若為凸肚的，則稱之為鮎肚；若表面施作鑿花時，則稱之為雕刻堵。

表 3-4.2 台南地區傳統厝壁體材料出現組合表

出現頻率	下堵壁	中堵壁	上堵壁
高	磚	編仔壁	編仔壁
	木堵板	編仔壁	編仔壁
	木堵板	木堵板	編仔壁
	磚	木堵板	編仔壁
	木堵板	木堵板	木堵板
低	編仔壁	編仔壁	編仔壁

（黃珮榛 2003：5-2）

至於「編仔壁」的構造形式及其部位名稱可列之如圖 3-4.6，而其中的編材可為竹材（多為倒竹或豎竹兩種，圖 3-4.7）或五節芒（俗稱菅蓁）。（蔡侑樺 2004：24-26）

表 3-4.3 架扇中木堵板類型、構件名稱表

各項目之形式及部位			引用名稱
平直型堵板			堵板
凸肚型堵板			鮎肚
表面施作雕刻堵板			雕刻堵
穿材以上壁體區域			無
穿材以下壁體區域	架扇門開口上方		開天堵
	中段橫向邊框以上		上腰堵
	中段橫向邊框以下		下腰堵
穿材以上壁體區域之邊框	垂直向	落柱兩側及分隔壁體之垂直邊框	線框
穿材以下壁體區域之邊框	垂直向	落柱兩側及分隔壁體之垂直邊框	線框
	水平向	穿材下側邊框	上堵框
		腰部邊框	腰堵框
		底部磚層上側邊框	下堵框
	架扇開口	開天堵下側邊框	堵框
		開天堵兩側邊框	線框
板材接合及裝飾線角	板材邊接		公母唧
	堵板與邊框接合處		溝槽
	堵板四邊線角		線邊

（陳偉傑 2006：2-11）

圖 3-4.5 架扇中木堵板各部位之名稱（陳偉傑 2006：2-11）。

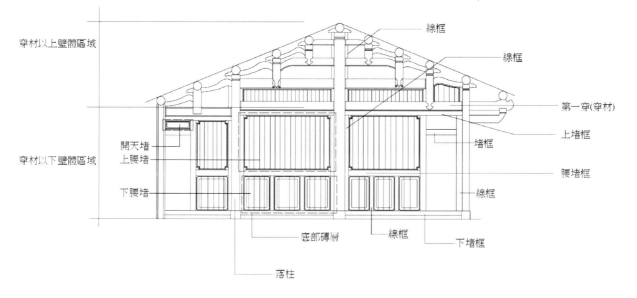

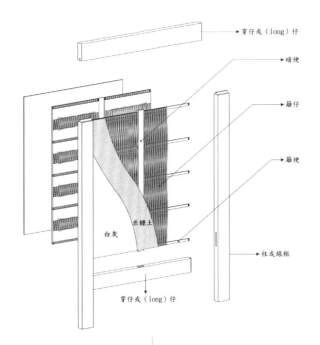

↑圖 3-4.6 架扇中編仔壁構造示意圖（蔡侑樺 2004：24-26）。

↗圖 3-4.7 兩種竹篾的剖法（蔡侑樺 2004：24-26）。

其實，架扇的用材不一定會用木料（一般為杉木），有時會「杉加竹」，亦即用木與竹混造而成；而也有全部用竹，即所謂的「竹仔厝」了（圖 3-4.8、圖 3-4.9）。

對廖枝德司阜而言，他起厝不僅要處理大木作，亦同時會竹作、土水作、小木作、瓦作，可說是「三頭六臂」的大木司阜，他可獨自完成「起厝」的工作。這種情形在台灣雲嘉南地區是相當常見的事。

以下，接著依架扇的各類構件釋名之，分為架扇的垂直和水平構件，以及架扇之間的水平構件，如圖 3-4.10 所示各構件之名稱和相關位置。

圖 3-4.8「杉加竹」的架扇厝形式（吳典蓉攝）。

1. 架扇面

（A）垂直構件

（1）中柱：架扇中最長的柱子，以承接中梁。

（2）清柱：位於中柱前後的柱子，也有稱為青柱。

（3）角柱：位於厝身外緣的柱子。

（4）步口柱：位於步口的柱子。

圖 3-4.9「竹仔」的架扇厝形式（吳典蓉攝）。

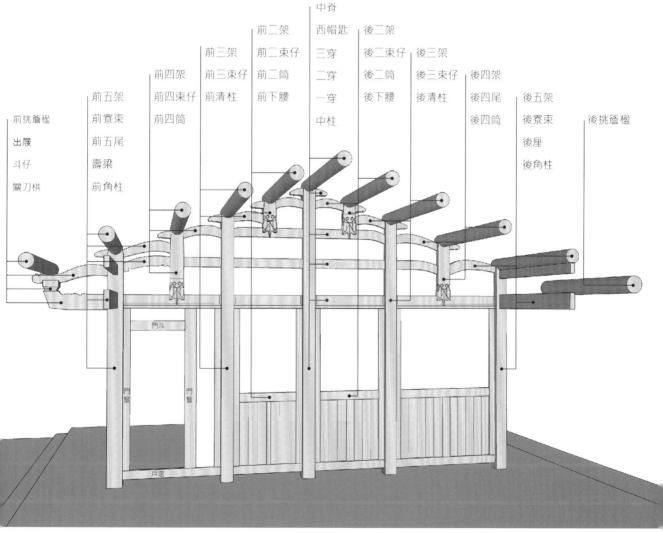

圖 3-4.10 架扇中各部分構件名稱圖（林欣龍繪圖）。

（5）筒仔：架扇中無落柱的短柱，通常架在「穿（川）」上，另簡寫為「仝」。

（B）水平構件

（1）出屐：即「出挑」的構件，通常用於「挑簷梁（楹）」下的支撐構件，而一般會有上、下兩支「屐」，中夾一塊斗來承接。若形狀為關刀者，通常會稱之為關刀屐或關刀栱。

（2）穿：即將各柱繫住的構件，因具「貫穿」功能而名為「穿」或「川」。基本上，此構件必須穿過至少二根垂直構件。由於廖枝德大木司阜在設計時將下屐拉長而成為具有「川」的功能，故整支構件皆稱為「下屐」。有些大木司阜則將此構件稱之為「川」，並由下而上依序為二、三、四「川」等。由於竹材廣泛應用於架扇，因而「穿」亦稱之為「抽」或「lon」，主要取音於其構築時的動作。

（3）束尾：架扇中各柱與筒仔之間的短繫材，通常位於最上方，由於其處於斜屋坡之處，因此在有落差的情況下，會將其構材尾端上方削下，而以木釘拼接於其下方，故形成「彎形」。此作法也會被司阜運用來美化其他可以水平構件為之的繫材，而將其下方朝下，拼接於其上方，並於其尾端做造型收頭之。依此，亦稱之為「彎材」。

（4）西帽匙：位於中柱的頂端，中梁下方一個裝飾性的構件。亦有稱之為紗帽匙、頭巾、插角、翅仔或紗帽翅等。

（5）下腰：在架扇的腰部高之處會施作一支「歸下腰」來繫住各柱，而在房間兩旁架扇之間的前後則各施作一支「下腰」，如同前後壽梁（厘）的功能一樣，來繫住兩面架扇。

2. 架扇之間的水平構件

（1）中梁：位於中柱上的梁，乃各梁中位置最高者，其上即為厝之中脊。

（2）楹仔：即廖枝德大木司阜所稱的「樑」。依宋《營造法式》此字書寫為「梁」，因為「梁」已是木字首了；清《工部工程做法則例》則書寫為「樑」。

（3）壽梁：位於前後廳門上方的「門楣」，而與「下屐」交榫，來繫住角柱。又稱為「厘」。因「屐」與「厘」有不可分的關係，又

稱「離」。另外，若步口柱的下段以磚構築時，在上方將兩支步口筒繫住的構件亦是此梁，另稱「步口牽」。

（4）桄：在厝的正廳兩旁房間內水平的構件，通常位於前壽梁的上方，及前壁路楹仔下方，用來繫住兩面架扇。若房間內欲做「夾層」時，就會依其需求的深度來施作數根「桄」，以支撐其夾層地板，可做為儲物間或睡覺的地方。通常會用活動樓梯上下。有亦稱之為「樓桄梁」，可能因此梁位於正廳兩旁的「桄門」進入的房間，上方為夾層（半樓仔）而有的梁，故稱之。「桄」乃「桄」同音字。

（5）燈梁：燈梁（梁）主要作用是用來懸掛香爐和燈籠（天公燈或三界公燈）。

（6）挑檐梁：又稱簷口梁、簷梁、檐梁。廖枝德大木司阜書寫為「戈」。「戈」即「錢」之簡字。「簷口」以閩南音發音即為「錢口」之意。

（二）架棟

架棟主要的特徵乃以四支四點金柱來支撐中梁。如圖 3-4.11 所示，為許漢珍大木司阜參與修繕而繪製的台南大銃街元和宮十二架正殿，在前後點金柱架內以三通五瓜的木構形式來支撐中梁和其前後的二、三、四楹，如此構成寺廟中最華麗的空間。

首先，在大通上前後分置一個帶上斗的瓜筒，接著在其上再置二通，並分置線柴、栱和斗等來連繫金柱、通和瓜筒。那麼，再在其上重複置三通等構件，最後，再在其上安置紗帽匙和雞舌等構件，並在金柱和大通之間安置插角。如此完成三通五瓜的構架。

至於面闊面，位於前方左右前點金柱之間的繫材，由下而上分別為前楣梁、彎板、連栱、連雞等構件。後方左右後點金柱之間的繫材則僅為後壽梁和連雞等構件。

在前後點金柱前後則分別立前步口柱和神房柱。若進深再大些時，則可於其間分別置前後副點金柱。至於前點金柱和步口柱之間則以直出在上、彎光在下連繫之，而直出和彎光除做為繫材之外，亦做為步口出挑之用。後點金柱和神房柱則以牽手通（或後通）在上，通隨在下連繫之。步口柱之間則分別以前楣梁在下，連雞在上連繫之，

圖 3-4.11 許漢珍大木司阜參與修繕所繪製的台南大
銃街元和宮十二架正殿圖（許漢珍大木司阜提供）。

元和宮修建工程藍圖

剖面高　中殿原有。

單位：台尺
比例尺：六

今本工程所用的五金、釘仔、蟪系
全部用不銹鋼或銅製品。

4/10

（兩邊壁）
中樑插翹 155

（中）
（16）

（中）
（15）

（中）
（14）

（中）
（13）

（中）
（11）

兩邊插翹 6

兩邊半半櫨

兩櫨仔

飛魚

10
45

45

97

114

112

經 90　木柱

9　木柱

1　木柱

兩邊插翹

樑下

原作柱底石盤

厚8分
觀音山石片

155
石版

柱底

而神房柱之間則以後楣梁在下和連雞在上連繫之，神房柱和後壁之間則以神房通在上，通隨在下繫之。除了中梁和前後二、三、四楹之外，往前後依進深之架數，則繼續分置五、六、七楹等。如此構成架棟的基本構築形式。

寺廟的三川殿則會依廟門的位置而定，有時會於中梁下置牌樓柱，有時則會在中梁前一架楹下置牌樓柱，其前方為步口柱，然其柱身常以石雕為之，而形成所謂的「龍柱」。龍柱前方通常會設置吊筒於楹下方，步口柱和中柱之間則會以一通一瓜的構造形式為之，其上方的構築方式如前所述，分別安置各瓜筒、斗、栱、線柴等構件。中柱和後簷柱則安置二瓜二通的形式。拜亭則通常為偶數架，以立兩柱，柱間安置二通二瓜的形式為之，在二通上則分置四座層疊的斗和栱而構成（圖 3-4.12）。後殿則以十一架為之，和正殿之區別，主要在於正殿的瓜柱上置層疊的斗和栱的形式，後殿代之以簡單較長的帶上斗的筒仔節（圖 3-4.13）。

圖 3-4.12 許漢珍大木司阜參與修繕所繪製的台南大銃街元和宮三川殿及拜亭圖（許漢珍大木司阜提供）。

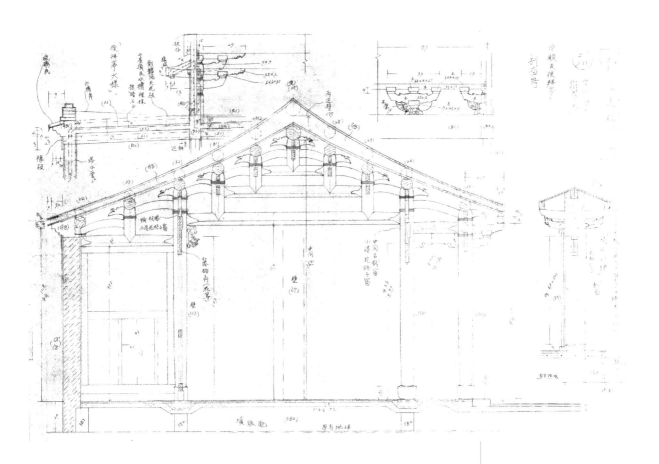

接著，我們依架棟的各類構件釋名之，分為架棟的垂直和水平構件，以及架棟之間的水平構件。如圖 3-4.14 及圖 3-4.15 所示架棟各構件之名稱和相關位置。

圖 3-4.13 許漢珍大木司阜參與修繕所繪製的台南大銃街元和宮後殿圖（許漢珍大木司阜提供）。

1. 架棟面

（A）垂直構件

（1）點金柱：可簡寫為點金。為架棟正中央最重要的四根立柱。

（2）副點金柱：可簡寫為付點，或付點柱。位於前、後點金柱前、後方之立柱。

（3）步口柱：位於步口廊的柱。

（4）神房柱：位於神房前的柱。

（5）瓜柱 / 瓜筒 / 趖瓜（筒）/ 筒仔節：瓜柱為騎在通上頂住屋頂而不落地的短柱。下方雕刻瓜狀則為瓜筒。依施作位置，再區分為

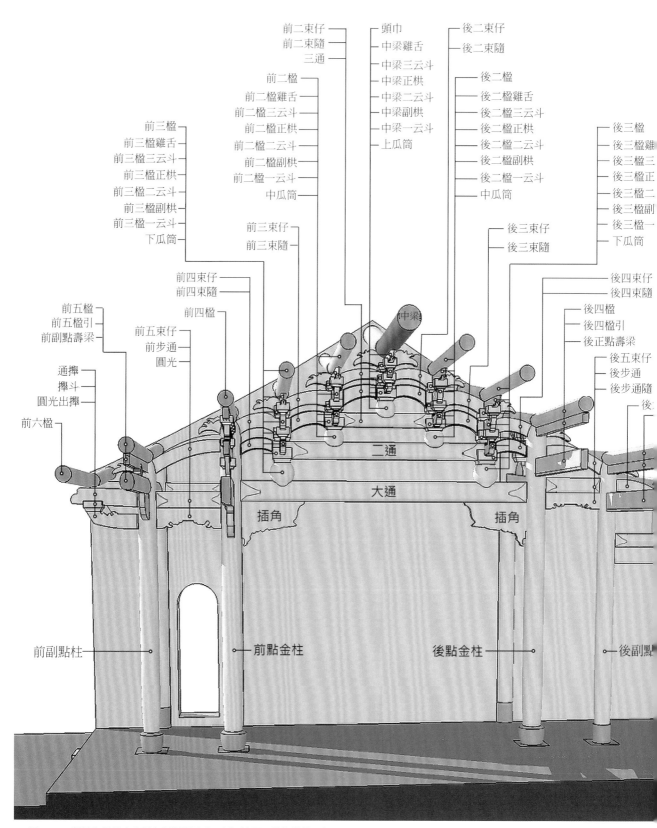

圖 3-4.14 架棟各構件之名稱和相關位置（王新智繪圖，蔡侑樺整理）。

下瓜筒、中瓜筒、上瓜筒。其上方的斗則稱為瓜筒上斗。若將瓜筒爪部（下半部瓜腳）延伸包覆通，一般則稱趖瓜或趖筒。另有一說，「趖」的字義乃「跑走」之意，其閩南音的同音字為「挲」，意為「用手摩擦、撫摸」，以此代替「趖」來表達此類瓜筒需用摩挲的方式方可裝入「通」而定位之。若爪部未包覆通，而以榫接將瓜筒置於通上，稱為坐瓜或坐筒。筒仔節則指的是位於神房通上的短柱。

（6）斗／云斗／攑斗：斗是類似方形的木塊，上面有開槽以承接上方構件，下半段 1/3 內縮，稱為斗喉；斗有方斗、圓斗、八角斗、六角斗；需以橫柴施作，即指與梁有相同木纖維方向之木材，並與立柱用材之木纖維方向呈垂直，以防開裂。云斗指的是瓜筒上斗或楣上方的各層斗，包括瓜筒上的上云斗、中云斗；以及楣上的楣頂上云斗、楣頂中云斗、楣頂下云斗等。

（B）水平構件

（1）通：為立柱之間進深面方向的水平構件。依施作位置，再區分為大通、二通、三通、後通（又稱為牽手通）、神房通。

（2）通隨：位於通構件下方，相當於位於步通下方的圓光構件，其名稱依跟從之通構件名稱，可區分為後通隨、神房通隨。康熙字典解釋「隨」字意，為跟從的意思。所謂「通隨」，即依附著「通」的附屬構件。

（3）步通：許漢珍大木司阜稱前步口通為「直出」，特指位於前步口位置的通構件。前步口一般指的是前點金柱前方至前簷口間的半戶外空間。三川殿後側因無立牆，三川殿後點金柱至後簷口間的半戶外空間亦可稱為步口，為後步口。

（4）圓光：位於後步通下方之板狀構件，一般寫作員光、彎弓、彎栱、彎光。但依據《淡水廳築城案卷》，其已使用「東門城樓，……計用出步圓光方八枝」，故

後五楹
後五楹引
後副點楣

— 後七束仔
— 神房通
— 神房通隨

┌— 後六楹

　┌— 後七楹

使用「圓光」一詞，較為適當。其實，此詞已早見於《清工部工程做法》中。

（5）插角：指的是位於立柱、大通間的裝修構件，或是立柱、壽梁、大楣之間的裝修構件。其他用詞包括雀替、托木。

（6）束隨：位於插仔下方，許漢珍大木司阜稱之為「線柴」。依照施作部位，可區分為前一付線柴、前二付線柴、後一付線柴、後二付線柴等等。

（7）束仔：於各架頂部用以連繫各架之構件，許漢珍大木司阜稱之為插仔。依照施作部位，他區分為前一付插仔（簡稱前一付插）、前二付插仔、後一付插仔、後二付插仔等等。

（8）圓光撋：圓光穿出前副點柱後之出挑部分，實際上與圓光為同一構件。

（9）步通撋：步通穿出前副點柱後之出挑部分，實際上與步通為同一構件，而「撋」字即為舉起之意。

2. 架棟之間的水平構件

（1）中梁：或稱中脊梁、中脊楹、中楹等。為架棟正中央的楹仔，是所有楹仔中斷面最大者，藉以承受上方的屋脊載重。基於中梁在漢式傳統大木作的重要性，不管是施作中梁、或是上中梁皆需舉行祭典儀式。

（2）楹仔：中梁之外其他與中梁平行，且位於架棟最頂部的橫梁。中梁前、後方第一根楹仔稱為前、後二楹；第二根楹仔稱為前、後三楹，依此類推。其他可見用詞包括桁、檁。

（3）壽梁／楣：為立柱之間平行開間方向、且非位於立柱頂部的梁構造，許漢珍大木司阜將位於前副點柱（步口柱）上的此類構件稱為前壽梁、後點金柱上的此類構件為後壽梁；前點金柱、後副點柱（神房柱）上的此類構件則稱為前大楣、後大楣（中楣）。

（4）五彎板：指位於大楣上方平行開間方向的連續彎板。通常於中港間配置三彎，左、右小港間各配置一彎，合起來共五彎。視建築物規模，在連雞之下，五彎板上方由下往上可能再配置連栱、引等平行開間方向構件，或是配置由楣頂中、上云斗及楣頂栱組成之斗栱組。

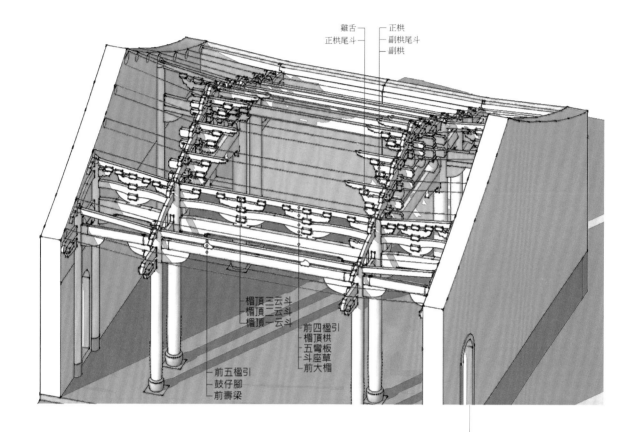

雞舌 —
正栱尾斗 —
正栱 —
副栱尾斗 —
副栱 —

楣頂三云斗 —
楣頂二云斗 —
楣頂一云 —
前四楹引 —
楣頂栱 —
五彎板 —
斗座草 —
前大楣 —

前五楹引 —
鼓仔腳 —
前壽梁 —

（5）栱／十字栱／刀栱：瓜筒上斗上方的栱泛稱為十字栱，取架棟構件在該處做十字交會之意。刀栱因栱形如大刀，又稱為「關刀栱」，其中央下方支撐的斗稱為「刀栱斗」。

（6）雞舌：位於中梁及各楹下方、上云斗上方的平行開間方向構件，其中央下方支承的斗稱為雞舌斗。

（7）連雞：安裝位置與雞舌相同，但長度較雞舌長，連雞的長度與其上方的楹仔長度相同。連雞乃將雞舌連起來的意思。

（8）鼓仔腳：指位於壽梁上方、連雞下方的墩座形構件。許漢珍大木司阜依構件造形將其書寫作「古仔腳」。

（9）斗座草：指位於五彎板下方、大楣上方、楣頂下云斗左、右兩側的草葉形構造。

（10）頭巾：中梁下方、上云斗上方之構件。其他可見用詞包括沙帽匙、紗帽翅、西帽匙等。

圖 3-4.15 架棟各構件之名稱和相關位置（王新智繪圖，蔡侑樺整理）。

（三）壁擔楹（桁）

　　本節的書寫基礎是以新埔、澎湖、金門、屏東等地方傳統厝（屋）和傅明光土水司阜的相關文獻史料為主，輔以收集的相關案例之整理分析。基本上，壁擔楹的大木類型主要用於厝（屋），除上述各地方厝（屋）之外，亦可見之於具文化資產身分的桃園大溪李騰芳古宅和台中霧峰林家等；另外，亦用之於一些具文化資產身分的街屋式寺廟、宗祠等，如新北新莊廣福宮、台南開基天后宮。

　　壁擔楹可簡單解釋為「以壁來承擔楹仔或桁，再承接由其上方桷仔傳來的屋頂重量」。若以新埔客家地方夥房屋為例，其標準的平面格局有三種，一為出步型，二為凹壽型，三為竹篙屋型（圖3-4.16）（徐明福1990：100）。依此可以看出，僅出步型的步廊有立柱，其餘皆無立柱。若從前兩型的正廳剖面圖來看，可明顯呈現其「壁擔楹（桁）」的大木構造特徵（圖3-4.17）（徐明福1990：73）。

圖 3-4.16 新埔客家地方夥房屋的標準平面格局（徐明福1990：100，李柏霖重繪）。

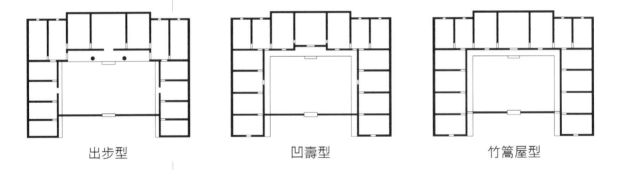

出步型　　　　　　　　凹壽型　　　　　　　　竹篙屋型

圖 3-4.17 新埔客家地方夥房屋正廳剖面圖（徐明福1990：73，李柏霖重繪）。

　　一般而言，橫跨兩壁之間的「桁」，若落於「屋檐」邊的稱之為「檐桁」，而傅明光司阜則稱之為「瞻桁」；在桁之上則施作桷仔。至於在「屋棟」或「棟」下方者，稱之為「棟桁」或「棟梁」。客家人稱「屋棟」或「棟」，主要包括上方屋頂的瓦作（通常分為大棟、小棟二種形式）和下方的木桁或木梁。若在屏東地方，此處即會安置雙木桁或木梁，而下方施作八卦圖案者方稱之為「棟桁或棟梁」。

　　另一重要的木構件，則為「燈桁」或「燈梁」，然傅明光土水司阜則簡寫為「丁桁」。至於出挑的構件。基本上通稱為「挑手」，在挑手上方或挑手之間會安置「挑斗」或「挑托」。在正廳左右兩側的大房間通常在前半邊會架「桁」木而構成「棚」、「棚乘」或「半樓棚」，而類似「閣樓」的空間。此與前述架扇厝或金門厝的「半樓仔」相同（圖 3-4.18）。至於出步型入口處的木構形式，可如圖 3-4.19 所示，採用「架棟」的木構形式，此時就會出現如梁托、筒鐘、牽梁等構件。若由傅明光司阜的手稿來看，亦可採用「架扇」的木構形式。

圖 3-4.18 金門厝中半樓仔的作法圖（江錦財 1992：126，李柏霖重繪）。

　　至於澎湖乃金門早期移民之移居地，使得澎湖與金門兩地的厝有著某些密切的關聯。在金門，厝的空間格局比較多樣且規模尺度大，有一落二櫸頭、一落四櫸頭、一落二櫸頭加左護龍、一落二櫸頭加一落歸、三蓋廊、兩落大厝、三落大厝以及一落大厝加一迴向等，其空間名稱可如圖 3-4.19 所示的兩落大厝和一落四櫸頭（江錦財 1992：17-

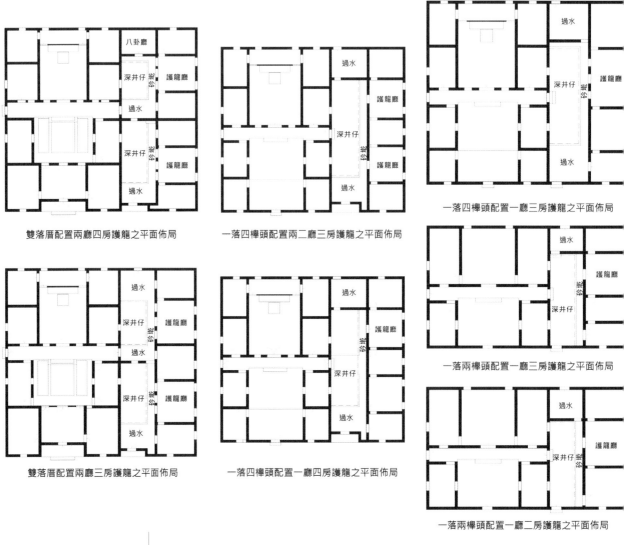

雙落厝配置兩廳四房護龍之平面佈局

一落四櫸頭配置兩二廳三房護龍之平面佈局

一落四櫸頭配置一廳三房護龍之平面佈局

雙落厝配置兩廳三房護龍之平面佈局

一落四櫸頭配置一廳四房護龍之平面佈局

一落兩櫸頭配置一廳三房護龍之平面佈局

一落兩櫸頭配置一廳二房護龍之平面佈局

↑圖 3-4.19 金門厝的平面佈局與空間名稱（江錦財 1992：35-36，李柏霖重繪）。

→圖 3-4.20 澎湖厝的平面佈局與空間名稱（張宇彤 2001：10，李柏霖重繪）。

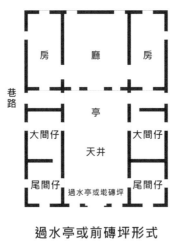

過水亭或前磚坪形式

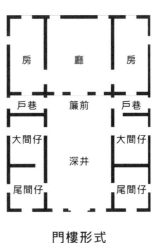

門樓形式

25）。而在澎湖，則是標準的一落四櫸頭具門樓以及具過水亭或前磚坪者（圖 3-4.20）（張宇彤 2001：10）。

　　由這些空間格局圖來看，通常兩地的厝皆以「壁擔楹」為主要的大木構造。在金門，除了以「架扇」的形式「起」兩落大厝之外，由其「七架」、「小九架」、「大九架」和「十一架」規模的剖面圖（圖 3-4.21）（江錦財 1992：49）來看，其大木構造除「十一架」的簷廊是採「架棟」之外，其餘皆採「出屐」形式，只是有二層或三層之別。

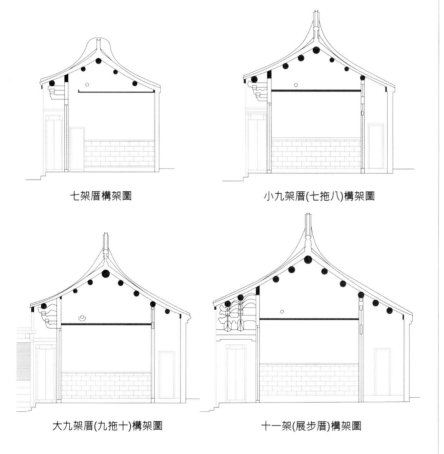

七架厝構架圖　　　　　　　　小九架厝(七拖八)構架圖

大九架厝(九拖十)構架圖　　　十一架(展步厝)構架圖

圖 3-4.21 金門厝「七架」、「小九架」、「大九架」和「十一架」剖面圖（江錦財 1992：49，李柏霖重繪）。

　　金門厝的主要構件，在中脊下方為「中梁」，在其前後「寮口」或「錢口」（即簷口）處的楹，則分別稱之為「寮口楹」和「錢口楹」。中間各楹之名稱依前後架的數量分別為二橛、三橛、四橛或五橛。若在壁路上的楹則稱之為「桷筒」，依前後壁分稱為前桷筒和後桷筒。在各楹之上，則施作「桷仔」，若施作於捲棚頂者稱之為「彎桷」，而屋簷邊的封板稱之為「捧簷」。當然，大廳的「燈梁」必少不了，

表 3-4.4 金門厝、澎湖厝和新埔夥房屋壁擔楹（桁）的大木構件名稱對照表

金門用語	澎湖用語	新埔用語
中樑	中樑	棟桁
中脊	中楹	
楹仔	楹仔	桁
桷仔	桷仔	桷仔
彎桷	彎桷	—
合桷	合桷	合桷
捧檐	檐板	—
寮口楹 錢口楹	前口楹	檐桁
桷筒	桷筒	—
豬母樑	載 豬母樑	—
屜	栱	挑手
枓	斗	—

（張宇彤 2001：204-205）

上掛天公燈和紙燈等。另外，在欅頭和楹仔相垂直處會設「豬母梁」之橫木來承接楹仔。至於「出屜」形式之構件分別為「屜」、「枓」。

　　若比較澎湖厝的大木構件名稱（張宇彤 1991）與金門厝的大木構件名稱，可見之於表 3-4.4（江錦財 1992：204-205），其差異，主要在於金門的「捧檐」為澎湖的「檐板」；金門的「寮口楹和錢口楹」為澎湖的「前口楹」；金門的「屜」為澎湖的「栱」；金門的「枓」為澎湖的「斗」。另外，澎湖厝在「大厝身」和「亭」之間會放置「水槽梁」，並有時會立「攑（屜）尾」、「內亭」（或檐板）、「尾平」等附壁柱。

五、大木司阜群像

（一）日本時代的大木司阜

　　日本時代究竟有哪些有名的按場大木司阜活躍於全台呢？依現有的文獻史料來看，可分為四大派別，分別為陳應倫派下、葉金萬派下、王益順派下以及曾文珍派下。其作品皆與當今有名的寺廟有著密切的關聯，而且彼此之間有許多的「對場」。

1. 陳應倫派下

　　陳應倫大木司阜於清末執業於台北地區，除傳授他三個兒子為徒外，其五弟陳應彬亦曾向他學藝。據陳家後代陳清香教授之說法：「新北中和的廣濟宮即為陳應彬年輕時隨二哥鉗綵（應倫）『阿九師』學藝的一座廟。」（李乾朗 2005：23）日後成名者乃陳應彬大木司阜及其門

下，開枝散葉於全台。

陳應彬司阜除有兩個案例隨其二哥陳應倫大木司阜參與外，他與其門下成員於 1945 年前共參與四十座寺廟之興建。其分布於大台北二十座、桃園五座、台中三座、苗栗二座、彰化一座、雲林三座、嘉義二座、台南一座及屏東三座等。在台北，較有名者為陳德星堂（1914）、大龍峒保安宮（1917）、木柵指南宮（1921）、劍潭古寺（1923-1924）等；在彰化，則為南瑤宮（1917，為其徒廖石成之作）、麥寮拱範宮（1930-1937）和土庫順天宮（1936-1938，乃林火寅落篙，而胡賢施作）；在嘉義為朴子配天宮（1915）；在台南為大仙巖大雄寶殿（1914-1925）；在屏東則為慈鳳宮（1919）、萬丹萬惠宮（1930）、東港朝隆宮（1933）等。其中，具「對場」者共計十二座。

「對場」方式可分為二類；第一類是與其他派下之對場，第二類是與地方有名大木司阜之對場。前者有三個案例與溪底派對場，包括台南大仙巖大雄寶殿（1914-1925，陳應彬 vs 王媽全）、台北艋舺晉德宮（1921，陳田 vs 王維允）和雲林麥寮拱範宮（1930-1937，王樹發 vs 陳應彬）；有一個案例與葉金萬派下，桃園南崁五福宮（1924-1925，徐清 vs 廖石成）；有三個案例與曾文珍派下，新北三重先嗇宮（1925，吳海桐 vs 陳應彬）、桃園景福宮（1925-1926，陳應彬 vs 吳海桐）、新北新莊大眾廟（地藏庵）（1937，陳應彬 vs 吳海桐）。後者有五個案例，台北大龍峒保安宮（1917，陳應彬 vs 郭塔，郭塔另邀吳海桐相助對場）、苗栗竹南中港慈裕宮（1918，陳己元 vs 林溪山）、屏東萬丹萬惠宮（1930，陳己同 vs 鄭振成）、苗栗竹南慈裕宮改建（1935，陳己元 vs 彭金清）、雲林土庫順天宮（1936-1938，胡賢 vs 劉王）。

2. 葉金萬派下

葉金萬大木司阜執業於桃園地區，除傳授他二個兒子和長孫為徒外，另授徐清為徒。日後成名者為徐清派下，開枝散葉於全台，共計參與三十二座寺廟、宗祠和夥房屋的興建，其中寺廟有十八座、宗祠七座、夥房屋七座。其分布於桃園十二座、新竹十二座、台北一座、基隆一座、苗栗二座、嘉義二座、屏東二座。其中僅一座對場，即上

述的桃園南崁五福宮（1924-1925，徐清 vs 廖石成）。較有名的作品為桃園八德三元宮（1902 及 1925 各一次重修，葉金萬、徐清）、新竹北埔姜氏家廟（1924，徐清、徐茂發）、屏東宗聖公祠（1929，葉金萬、梁錦祥）等。梁錦祥司阜也因此至屏東另闢天地。

3. 王益順派下

王益順大木司阜於清末執業於福建惠安，後轉至金門、廈門等地，除傳授二個兒子為徒外，亦授其養子、堂弟和姪子為徒，共計五位。1919 年來台參與台北艋舺龍山寺之興建，自此開啟其在台灣的執業生涯，並落籍台灣。其作品雖僅十座，但遍布全台，其中台北三座、新竹一座、彰化二座、雲林二座、嘉義一座、台南一座。作品不多，卻都相當有名，如台北艋舺龍山寺（1919-1924）、台北孔子廟（1925-1930）、新竹都城隍廟（1924-1926）、彰化南瑤宮（1924）、彰化鹿港天后宮（1927-1936）、雲林麥寮拱範宮（1930-1937）、嘉義城隍廟（1936-1940）、台南南鯤鯓代天府（1923-1937）。而其長子王廷元則留在金門執業。

這些在台的作品中有四座是「對場」，如台北艋舺晉德宮（1921，王維允 vs 陳田為陳應彬派下）、彰化南瑤宮（1924，王樹發 vs 吳海桐）、彰化鹿港天后宮（1927-1936，王樹發 vs 吳海桐），以及雲林麥寮拱範宮（1930-1937，王樹發 vs 林火寅）。期間，王益順帶著徒孫王錦木至廈門南普陀山寺參與大悲殿之興建（1930-1931）。而嘉義城隍廟乃王錦木大木司阜首次落篙之作，自此開啟其開枝散葉於戰後全台寺廟。

4. 曾文珍派下

曾文珍原潮州籍，來台定居新北新莊，授女婿吳海桐為徒，在日本時代之前的清末作品為新北新莊慈祐宮（1874）和廣福宮（1875-1895），皆具潮州風格。1911 年之後，吳海桐大木司阜的作品共計十座，分布於台北六座、桃園一座、彰化二座及嘉義一座。作品雖不多，但皆相當有名，且其中六座為「對場」，這些已在前面敘述過了。其成名作應為 1912 年的嘉義新港奉天宮，而 1917 年獲郭塔大木司阜邀約相助與陳應彬派下對場於台北大龍峒保安宮之後，開啟其 1924-

1937 年之間的「對場」生涯於五座作品中。門下的吳阿桂於 1929 年興建三重崇德居。

5. 其他

日本時代，像王媽全、王益順等大木司阜來台執業者，在當時稱之為「唐山司阜」，而來自泉州惠安溪底的司阜群相當多，透過 1910-1929 年戶政資料查閱，這種來來回回的狀況相當頻繁，且人數也不少，如王媽全大木司阜（1914/10-1915/06、1915/09-1921/09，期間於 1919/09 遷籍至台南大仙巖，參與大雄寶殿之興建）（林宜君 2009：34）。同樣是溪底派大木司阜陳群、梁憨，來台在鹿港期間僅授施水龍大木司阜一徒；或如施明智大木司阜來台在鹿港期間，僅授施坤玉大木司阜一徒。施水龍大木司阜之後活躍於中彰投地區，以起厝為主。有些則如同王益順大木司阜一樣落籍台灣。

除了上述參與「對場」的各地有名的司阜，如台北的郭塔大木司阜、苗栗的林溪山與彭金清大木司阜、屏東的鄭振成大木司阜及雲林的劉王大木司阜之外，在澎湖地區，葉媽利大木司阜於清末即執業，參與馬公天后宮、馬公觀音亭和馬公城隍廟之興建，除傳授二個兒子（葉元及葉一貫）為徒外，亦授鄰居謝江為徒，分為「謝系」和「葉系」兩派。

由於葉元三子葉得令習藝時，他祖父和父親皆過世，因而向謝江習藝。1920-1935 年間，謝江大木司阜帶著門下參與井垵北極殿、馬公觀音亭和馬公城隍廟的興建與修建。葉得令大木司阜於 1935 年獨立執業，率其門下參與桶盤福安宮之興建，乃其第一件寺廟作品。其中，較為特殊者是因葉東（葉元長子）早逝，故其三個兒子皆拜葉得令為師。此期間，藍木大木司阜和其弟藍合大約於 1910 年由廣東大埔移居澎湖，也參與了馬公天后宮和北極殿之修建。另外，亦有洪養大木司阜及其門下執業，然作品未知。

在台南地區，現在可考的大木司阜計有林離（或林籬）、陳便、張耳、張鈍、陳城等司阜。其中，1926 年張鈍大木司阜參與保舍甲關帝殿之修建，並於 1944-1945 年間參與了林離大木司阜主持之赤崁樓修繕工程。在新埔地區，現在可考的大木司阜有陳漢廷和范德明司阜；而屏東地區，則有林寬得和徐來成司阜。

綜上所述，日本時代台灣傳統漢式建築大木司阜之傳承若依原籍來分，基本上其來源可分為泉州、漳州、潮州和客家等。

（二）1945 年至今的大木司阜

1945 年至今，活躍於台灣的傳統漢式傳統大木司阜簡述如下。

1. 陳應彬派下

陳應彬派下者主要為陳己同、陳己元及廖石成三位及其門下，作品亦分布於全台，其重要者為新北三峽祖師廟（1947）、台北關渡宮（1955）、台北艋舺龍山寺正殿重建（1955）、台北行天宮（1968）、新北林口竹林寺（1977）、新竹新埔南園（1980-1985）、台北艋舺龍山寺火災後重建（1982-1983）以及台南關帝廳（1982）。自1986 年之後，則投入古蹟修復之工程，包括高雄鳳山龍山寺、台北陳德星堂、新北板橋林本源邸、台北孔子廟及高雄鳳山舊城等。

2. 葉金萬派下

葉金萬派下者主要為徐茂發與梁錦祥二位及其門下。自徐茂發司阜於 1952 年過世後，即以梁錦祥司阜及其門下為主，作品亦分布於全台。其重要者為屏東東港東隆宮（1947）、高雄三山國王廟（1949）、苗栗通霄慈惠宮（1949）、屏東萬丹萬泉寺（1957）等。然而為葉金萬派下開枝散葉者，非梁紹英大木司阜莫屬（圖 3-5.1），在參與苗栗通霄慈惠宮重建時描繪他師伯徐茂發司阜的丈篙，向他父親梁錦祥司阜學習大木作和落篙技術，並向黃龜理鑿花司阜學習鑿花技術。

1950 年獨立主持苗栗大山腳玄天上帝廟拜亭之興建工程後，至今作品數量無數，分布於全台，並

圖 3-5.1 梁紹英司阜於林口竹林山觀音寺負責改建工程（林會承攝 2015）。

及於日本和歌山和印尼峇里島等地。

3. 王益順派下

王益順派下在王益順大木司阜於 1931 年去世後，以王媽帶大木司阜門下王火艾和王錦木大木司阜較為知名；自 1950 年王火艾大木司阜去世後，即以王錦木大木司阜為主開枝散葉，作品數量多，且分布於全台各地，直至 1996 年去世為止。重要作品為台北艋舺龍山寺正殿重修（1955-1959，王世南繪圖）、台南北門三寮灣東隆宮（1970-1975，乃王錦木最滿意之作）、台南南鯤鯓代天府（1972-1977）、台南學甲慈濟宮（1977）、台中大甲鎮瀾宮（1980-1984）等。

4. 曾文珍派下

有關曾文珍派下在戰後就無任何活動跡象。

5. 澎湖地區

澎湖地區，葉媽利派下的謝自南大木司阜移居至台灣本島，陸續於全台開枝散葉，其作品分布於台南五座、高雄二座、屏東一座、嘉義一座、雲林一座、南投一座和台北一座。其中著名的有高雄文武聖廟（1953）、高雄三鳳宮（1964）、台北木柵指南宮（1967）、南投日月潭文武廟（1968）、雲林北港朝天宮中殿（1968）、台南竹溪寺（1972）、台南關廟山西宮（1975）、台南鹿耳門聖母廟（1977）及台南新營太子宮（1980）等。

至於葉得令大木司阜及其門下葉銀河和葉根壯司阜於 1980 年代之前皆扎根於澎湖，直至 1983 年參與古蹟修復的新建工程（嘉義中埔吳鳳廟陳列館，葉根壯與陳家耀）後，開啟延伸至台灣本島的戰線。在古蹟及歷史建築之修復案例中漢式傳統建築作品計有：台北布政使司衙門（1996，目前改名為欽差行台）、澎湖二崁陳宅（1999）、台中霧峰林宅景薰樓（2000）、新竹長和宮和水仙宮（2001）、台南佳里震興宮（2001）、苗栗竹南中港慈裕宮（2002）、新竹竹東蕭如松故居及周邊建築群（2004）以及澎湖馬公天后宮（2011）等。

至於台灣本島的寺廟作品計有：高雄鳳山啟明宮（2000）、宜蘭傳統藝術中心文昌祠及戲台（2002）及台北林安泰古厝（2011）等。

　　台灣本島和金門地區自 1993-1994 年間進行的「傳統工匠」普查（內政部委託）和 2008 年起新埔、金門、澎湖及雲嘉南地區之司阜普查等，已陸續得知各地區的大木司阜名冊，但大多數如同許漢珍大木司阜（圖 3-5.2）一樣，已從事 R.C. 寺廟和仿木構 R.C. 寺廟，僅少數是純木構寺廟；有些如廖枝德大木司阜專門從事純木架扇厝之工作。有些執業範圍如許漢珍大木司阜一樣跨地區，但非遍及全台；有些則如廖枝德大木司阜一樣，只限於地方內執業。其中，已經由文化部文化資產局認定為重要文化資產保存技術大木作技術保存者有：（1）台南的許漢珍大木司阜，（2）屏東的梁紹英大木司阜，（3）金門的翁水千大木司阜（圖 3-5.3）；縣市政府認定為文化資產保存技術大木作技術保存者有：（1）新北的陳朝洋大木司阜，（2）雲林的劉鴻林大木司阜。

　　綜言之，以上這些即構成台灣日本時代至今漢式建築大木司阜之群像。

六、工藝：彩繪

（一）源流

　　「彩繪」又稱「彩畫」。其功能除了保護木構件外，亦有禮制規範、鎮宅平安及美觀裝飾等作用。「彩畫」之名引自宋代《營造法式》〈彩畫作〉所規劃的彩畫制度及作法。後於清雍正年間清工部頒布的《工程做法》中則將施於檁條、梁枋、斗栱與柱上端的彩畫種類列出，

→→圖 3-5.2 許漢珍司阜（林會承攝 2013）。

→圖 3-5.3 翁水千司阜（林會承攝 2010）。

圖 3-6.1 約 1923-1924 年新竹北埔姜氏家廟的擂金彩繪（林一宏攝）。

共有二十六種之多。若以紋樣題材、等級分類，大致分為和璽、旋子與蘇式彩畫三種。其中，蘇式彩畫樣式，普遍被視為中國華南區域彩繪的宗脈。而台灣早期漢人移民雖多源自閩粵，但隨時間、社會變遷及傳承方式的轉變，原本承襲自閩粵地區的建築彩繪逐漸發展出在地化特色。

（二）發展

就目前的研究可知，清道光年間，即有專職從事建築彩繪的郭氏一族，自福建泉州日湖至鹿港龍山寺彩繪，而後定居鹿港發展彩繪事業。但除此之外，可能因建築毀壞、匠司來去未留名號，使得清代台灣建築彩繪的樣貌並不清晰。

1910 年以後，日本政府農經改革成功，社會逐漸穩定繁榮，營建相關行業亦從日本時代初期的低迷走向前景樂觀的方向，彩繪匠司需求也日漸增多。從目前所知的數十位匠司背景來看，此時不但本地匠司工作應接不暇，唐山司阜又開始來台工作，同時也有部分留下發展，繼而授徒傳承技藝。甚至由於工作量大，使得許多原本從事糊紙、

圖 3-6.2 高雄哈瑪星代天府潘麗水仕女門神彩繪（蔡雅蕙攝）。

裱褙、燈籠、玻璃彩繪等相關行業者，皆因市場需求才轉而投入建築彩繪的工作。從這些執業項目來看，或許也證明部分傳統工藝的技術有許多相似的地方，使匠司在轉業時亦能容易上手。

　　此外，由於日本時代台灣交通建設尚未健全，因此司阜們所能跨足的工作區域受到限制，也間接造成日本時代建築彩繪明顯的區域性風格特色。較為知名者有從廣東大埔來台的客籍匠司邱玉坡、邱鎮邦父子及蘇濱庭等人。邱氏作品多位於桃竹苗一帶，蘇氏則於嘉義、屏東等地。他們共同的特色是帶入潮汕地區的「金漆畫」（亦稱「擂金畫」圖 3-6.1）。以漆為底，施以大量金箔研磨成粉的材料，雖然施作不易也相當昂貴，但作品光彩華麗，頗受當地富人喜愛。

　　鹿港郭氏為當時專職建築彩繪的大家族，中部地區著名的富紳宅第幾乎皆由此家族所執筆。郭氏作品細膩典雅、抒情而飽含文人氣息，其畫作風格也成為其他彩繪司阜學習的對象，進而演變形成地區性的共同特色。

　　另外在台南府城一帶，則有潘春源、潘麗水父子及陳玉峰等人為重要開創者。他們在傳統彩繪畫界地位頗高，雖從事民間美術的工作，但地位並非過去一般人所稱的「匠司」或「司阜」，而被尊稱為「畫師」。因此，不同於當時大部分匠司受到交通不便多在固定區域執業，潘春源及陳玉峰因聲名遠播而常受聘至台灣各地為豪宅祠廟作畫。尤其是潘氏父子以當時美術教育鼓勵的對景「寫生」作品，積極參與美術展覽及競賽並獲取獎項。而此「寫生」概念不但改變了畫界以臨摹古風為主的傳統學習模式，亦對許多彩繪畫師的習藝方向及作品風格影響至為深遠。此外，潘麗水的門神畫作（圖 3-6.2），其構圖飽滿、畫工精細、色彩華麗豐富，其強烈的裝飾性意趣廣為大眾所喜愛。至今台灣眾多畫師多曾臨仿潘氏門神，可說是影響台灣廟宇門神風格的重要代表。

　　日本時代後期，隨日本皇民化運動及戰爭發生，匠司多因工作驟減而紛紛轉業。直至 1950 年代國民政府開始在公共建築（如圖書館、博物館、教師會館、文化中心等）上使用中國古典形式的語彙，也使得附屬於建築上的彩繪樣式隨之改變。這些宮殿式建築以和璽、旋子等「官式」彩繪圖案描繪其上（匠司也稱其為「北式」彩繪），半浮雕的瀝粉作法雖有別於閩粵傳統的「南式」彩繪，但其制式的圖樣工

序不但容易上手，紋樣本身所代表的吉祥內涵，亦與台灣祠廟的神聖性質相符合。因此，這些裝飾語彙可說是毫無衝突的被納入原來廟宇的裝飾概念中，直到現在仍為裝飾圖案的主流之一。

（三）現況

目前，台灣傳統建築彩繪多運用於寺院祠廟中。由於時代文化的積累，彩繪圖案除了原本的傳統風格，亦融合中國北方的官式彩畫（圖3-6.3），如和璽、旋子、蘇式以及西方繪畫元素。另一方面，戰後建築從木構轉為鋼筋水泥，因此，彩繪在工具材料及作法上亦須隨之轉變，使之符合不同建築材料的特性。而相較於過往，工業化時代材料取得更加快速便利，選擇也更多樣性。此外，過去畫師的養成多以師徒傳授或同業間互相學習的方式，但目前建築彩繪界也逐漸有一些畫師並非僅隨彩繪界畫師習藝，而是拜師於藝壇書畫家，甚至本身就是美術科班出身或於美術學院再進修者。以致，在保有傳統建築彩繪本質應有的吉祥教化意涵之原則下，從主題內容、構圖形式到筆墨色彩的表現，畫師有更多資源及選擇可以發展出各自獨特的畫法及風格樣式。如近年來，彩繪主題常表現當代人物或景物故事等。藉由圖像的故事性描繪，除了彰顯彩繪的敘事功能性，也必然與在地信眾有更深的情感聯繫。而此不但考驗畫師的藝術涵養及構圖布局能力，也讓台灣傳統建築彩繪有新的美感樣貌呈現。

圖 3-6.3 圓山大飯店「北式彩繪」（蔡雅蕙攝）。

貳

閩東傳統建築

在台灣政府所轄的行政區台澎金馬內，台灣、澎湖與金門的傳統建築基本上都屬於閩南系統，唯獨馬祖的傳統建築是屬於閩東系統，最大的原因乃是馬祖所處的地理區位。

一、建築特色

　　馬祖位於台灣西北方的台灣海峽上，距離中國福建的閩江口只有15公里，行政隸屬連江縣，下轄南竿鄉、北竿鄉、東引鄉、莒光四鄉，包括有南竿、北竿、東莒、西莒、東引、亮島、高登、大坵以及一些無人島嶼，總面積約為 29.6 平方公里。馬祖地質多為花崗岩，成為主要的建材之一，再搭配來自大陸的木材，形成自明性很強的風格，從村落配置、空間格局、建築造型、材料構造到細部裝飾都有其特殊性，且深受大陸連江、長樂、黃岐及羅源等地建築之影響。

　　若以造型來看，馬祖的傳統民居大約可分為二坡頂（或稱人字坡）、單伸手、三合院、一顆印與番仔搭五大類型。二坡頂、單伸手、

三合院常見之於一般人家;一顆印是因為民居整體外形看去,類似方正體,形似印章,故而得名;番仔搭是五脊四坡式建築,可能受福州地區的洋樓影響,規模較大,多為富裕人家之住宅。在構造上,多數民居為外部承重牆與內部木構混合形式。封閉的外牆多是使用當地的黃色花崗岩或大陸青斗石築成,有較整齊平整的人字砌、丁字砌、工字砌與較有機大小石頭堆疊的亂石砌。室內木構則以穿斗式為主。基本上,馬祖民居的石砌外牆主要機能為封圍室內空間,樓板及屋頂的主要承重系統來自於室內的木構架。由於冬季有強烈的東北季風,多數外牆開口部不多,如有需要,也會儘量開設於背風面。

除了民居外,馬祖地區的廟宇多以閩東式誇張起翹的封火山牆做為側牆,且顏色鮮明。而為方便修補,馬祖多數傳統建築屋瓦並不封死,只以俗稱壓瓦石的石頭壓鎮,有實質上透氣的功能。目前已有北竿芹壁、南竿津沙與東莒大浦被登錄為法定的聚落。

二、北竿芹壁聚落與南竿津沙聚落

(一)北竿芹壁聚落

北竿芹壁村位於北竿島的北方,村名的由來常被認為是地處於芹山與壁山之間。不過另有一說是,芹壁澳口有一塊突起的岩石,狀似烏龜,居民稱之為「芹仔」,村子因而得名。芹壁的民居都位處於山海之間,建築從山腰順著山勢發展,櫛比鱗次,各戶間有獨立的自明性與生活領域,以石材小徑連接,部分節點與入口設置有石敢當。民居外牆建材多以花崗岩等為主,不同的砌法加上材質不同的質感與青

→北竿芹壁典型閩東民居外牆細部(傅朝卿攝)。

→→北竿芹壁典型閩東民居室內(傅朝卿攝)。

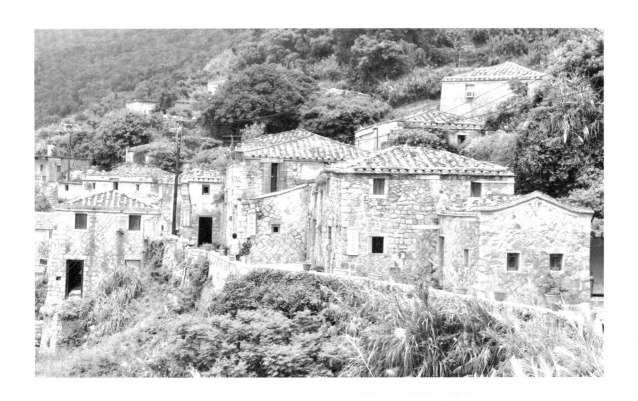

北竿芹壁聚落民居外牆建材多以花崗岩等為主（傅朝卿攝）。

↑北竿芹壁陳忠平故居室內（傅朝卿攝）。

↗北竿芹壁陳忠平故居外貌（傅朝卿攝）。

白、黃褐、磚紅等多層次的色澤，形成整體性極強的聚落，與環境相融合。

　　由於人口結構與建材之限制，芹壁的民居規模普遍不大，堅固厚實的石造外牆與內部的木構造搭配得十分融合，屋頂以四坡及兩坡為多，鋪瓦片再壓以石塊以求防風。少數雕工考究的屋頂、可以看到排水用的魚類及鎮宅辟邪的石獅等，皆為閩東建築古樸的代表傑作，其中被稱為芹壁海盜屋的「陳忠平故居」是為代表。陳宅位於芹壁稍高處，視野極佳，便於掌握整個海岸線動靜。石砌構造體正面壁面的插香座，更是與壁面石頭連成一體雕刻而成。內裝部分，木工細緻講究。

　　做為信仰中心的芹壁天后宮，也在聚落的空間配置中扮演著重要的角色。此廟主祀天后聖母，陪祀神鐵甲將軍（蛙神）、臨水三夫人（陳、李、林）、威武將軍、通天府二郎神。始建於1873（同治12）年，1979年整修後成為今貌。外貌上，雖然為1970年代末所整修，但仍維持傳統形貌，單殿本體外貌為封閉石牆，多種砌法，但以人字砌及工字砌為主，正面中央簷口線漸次退縮，兩側則為閩東廟宇常見的封火山牆。室內神龕為木構，並以小廟形制出現，宛若一座廟中廟。左側的大王宮與右側的陳列室則為不同時期所建，構法略有不同。

　　除芹壁天后宮外，肇建於清道光年間的北竿坂里的天后宮與傳說早於明末就已存在橋仔的玄天上帝廟，雖都為近年以新建材重建之廟宇，但也基本上維持閩東風格。

←←芹壁天后宮外貌（傅朝卿攝）。

←芹壁天后宮神龕（傅朝卿攝）。

↓芹壁天后宮室內（傅朝卿攝）。

北竿橋仔玄天上帝廟（傅朝卿攝）。

北竿坂里的天后宮（傅朝卿攝）。

（二）南竿津沙聚落

　　津沙位在南竿的西南隅，是馬祖列島極西點，原名金沙，乃因為澳口的海灘為金黃色的細沙所覆蓋，在陽光照射之下，閃閃發光，燦爛奪目。天氣晴朗時，在沙灘上可以清楚的看到對岸山脈。津沙曾是南竿鄉第二大村，早年因捕魚而致富。除了捕魚之外，津沙在過去

→↗南竿津沙聚落（傅朝卿攝）。

↓南竿津沙福杉版牆民居（傅朝卿攝）。

最興盛的行業就是引船入港，帶領大商船進入大陸福州谷灣式崎嶇海岸，避過暗礁，順利抵達港灣，因收入穩定，漁村的發展很快，靠近碼頭的街上，各式商店煙館林立。村內許多傳統民居，有典型的閩東風格石牆建築，分布於巷道內與山丘之上，有少數的福杉版牆建築位於碼頭邊，也有兼容兩者特色的案例。

三、東莒大浦聚落與福正聚落

（一）東莒大浦聚落

福州話「浦」為「小灣澳」之意。漁村位於東莒島的南端，單一進出口，屬於一封閉式的小型聚落。東莒附近海域早先盛產黃魚、鯧

東莒大浦聚落（傅朝卿攝）。

東莒大浦聚落（傅朝卿攝）。

東莒大浦聚落（傅朝卿攝）。

東莒福正典型民居（傅朝卿攝）。

西莒田沃典型民居（傅朝卿攝）。

東莒福正聚落現貌（傅朝卿攝）。

魚與帶魚，大浦是島上僅次於福正的第二大傳統漁村，澳口面南，為一個天然港灣。大浦聚落位於東莒島的南端坡坎，可有效抵擋冬季東北季風的侵襲；而「福正聚落」則位於東北澳口，迎夏季西南風，居家舒適。東莒當地諺語：「冬大浦，夏福正。」指的是過去大浦與福正的居民，常依經驗法則順應季風變化改變漁作澳口，因應季節不同而在兩聚落間遷移。

昔日的大浦，是一座人丁興旺的大漁村，國民政府遷台之前，聚落內民家就有五十餘戶，居民 200 餘人，港內停泊數十艘大小漁船，村內蓋有一座白馬尊王廟，迄今一百七十餘年。目前大浦現存的傳統閩東民居，外牆以石構造為主，內部則為福杉木構造，單體為多，有二坡水及五脊四坡式兩大類，部分民居為二層建築。

（二）福正聚落

福正曾經是東莒最繁華的村落，聚落主要分為兩個區塊，緊鄰在福正港周邊是地勢較為平緩的區域，以及較為北邊的坡地。福正聚落的建築形式，多為簡單的二坡式屋頂，亂石砌成的牆面，有濃厚的地域色彩。除了東莒外，西莒田沃亦有不少典型閩東民居，有四面都是封圍石牆者、亦有三面圍石牆，一面為福杉版牆形式者。

四、南竿仁愛吊腳樓與天后宮

（一）仁愛村吊腳樓

除了被登錄為聚落的村落外，馬祖還有一些不同形制的傳統民居被保存下來，散落於各村。其中常被稱為「吊腳樓」的二樓民居，係三面以石塊砌牆封圍，主要立面再以福杉處理，規模小者為二坡頂，規模大者為四坡頂。此類民居二樓略為出挑於一樓，出挑下簷的木構會處理成簡單的吊筒（或稱垂花），二樓則圍以欄杆，較講究者會以傳統美人靠的形式呈現。這類民居以南竿仁愛村最多。

↑↗↓南竿仁愛典型吊腳樓（傅朝卿攝）。

（二）天后宮

　　除了吊腳樓外，南竿仁愛鐵板澳天后宮是馬祖地區內唯一被登錄為歷史建築的廟宇。此廟確實肇建年代並不可考，但應於清嘉慶年間就已存在，現貌應可溯至 1869（同治 8）年，歷年整修多次。此天后宮主祀媽祖，陪祀華光大帝、威武陳將軍、臨水夫人與福德正神。建築格局為單進式，面開三間，左右側並各有一間小室。

　　天后宮的正面原為板築牆，室內木構架形式質樸。神像與神龕雕工細膩，保存良好，尤以媽祖像面貌刻畫細長、神韻清秀、栩栩如生、頗富古意。兩側神龕內有少見之「廟中廟」配置，其木構裝飾雕刻講究、散發古色古香氣息，十分難得。建築為閩東匠司所做，屋頂上碩大生動的封火山牆為其一大特點，表現出閩東建築的地域形式。

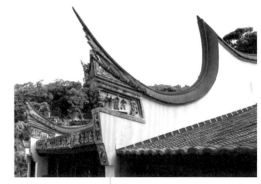

↑南竿仁愛鐵板澳天后宮（傅朝卿攝）。

←南竿仁愛鐵板澳天后宮（傅朝卿攝）。

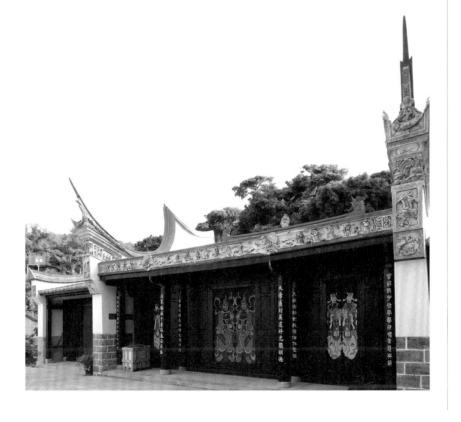

第四章　西式建築

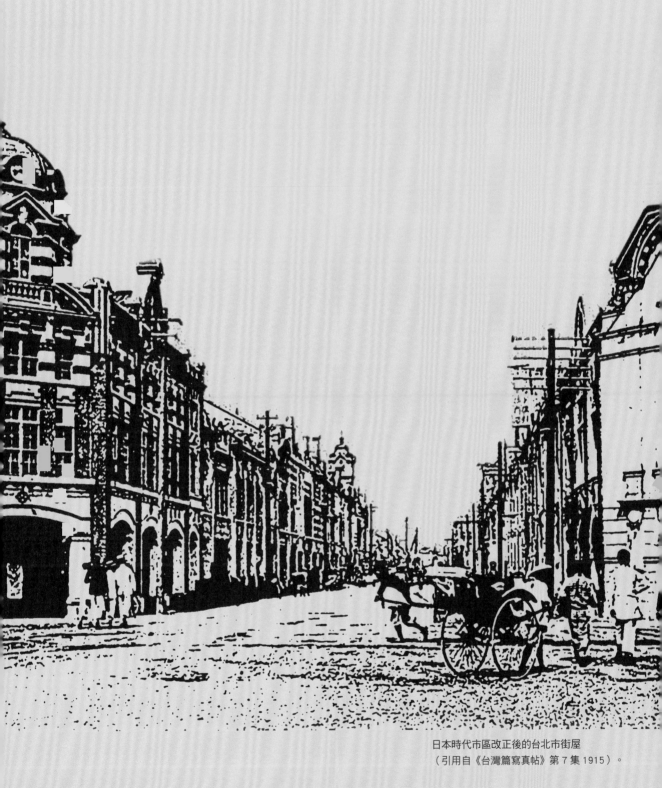

日本時代市區改正後的台北市街屋
（引用自《台灣篇寫真帖》第 7 集 1915）。

「西式建築」一詞，指的是具有西方建築構架與形式的建築物；其中「西」字，意指 19 世紀中期至 20 世紀中期，影響東亞地區的歐洲國家，如英、法、德、荷、西等。

在「導言」的第二節「台灣的史前與歷史發展」中提到，在 19 世紀中期以後，台灣島的四個港口，因被增開為通商口岸，而吸引了許多歐洲人依法來台[1]，從事貿易業務與宗教等，以及西式建築的興建工程。

另一方面，日本於推動「明治維新」（19 世紀中後期至晚期）期間，即派遣留學生前往歐洲學習，並聘請歐洲專家前往日本傳播西方知識及執行專業事務；1895 年於統治台灣之後，來台負責或從事建築事務的人員，多具有西方建築的專業知識，使得台灣明顯的朝向西方市街及建築的方向發展。

以下依序時間的先後，分別介紹：清末西式建築、日本時代的西式建築。

1 來台設置領事館者，於清朝只有少數的歐洲國家，於日本時代之後有明顯增加，包括的國家及設置時間如下：英國（1860）、德國（1886）、法國（1896）、西班牙（1896）、美國（1897）、荷蘭（1897）、丹麥（1900）、挪威（1906）、清國（1930）、義大利（1932）。（賴永祥等 1971：108-111、270-284）

壹

清末西式建築

歐洲的葡萄牙與西班牙於 15 世紀末葉展開大航海活動，由本書第二章「荷西建築」的記載可知，於 16 世紀中葉期間，前者占領了麻六甲（1511）及澳門（1557）、後者占領了菲律賓（1571）等地做為統治及經營中心；17 世紀初期，荷蘭與英國兩國同樣介入相同的工作，前者占領了印尼（1619）、後者占領了孟加拉（1633）等地區。到了 1760 年，英國成為大航海活動的主要國家，其國內發展出第一次的工業革命；1870 年前後，英國發動第二次工業革命，進而影響諸多歐美國家順利成為強國。

由於國力強盛，加上販賣的鴉片遭到清朝銷毀，導致英國與清朝爆發鴉片戰爭（1840-1842），隨後簽訂《南京條約》[1]，由清朝開放五口通商；十多年後，英法與清朝再度爆發戰爭（1857-1858），隨後簽訂《天津條約》，由清朝增設的通商口岸[2]，包括台灣（台南安平）、淡水、打狗、雞籠等四個口岸（郭廷以 1954：151；賴永祥等 1971：90）。依據《天津條約》規定，清廷需要於通商口岸設立洋關[3]，簽約國須設置領事館，各簽約國的國人有權移入通商口岸從事通商、傳教、醫院、建屋等事務[4]。

於開放通商口岸之後，部分歐美人員先後移入台灣，基於工作或

1 1842 年《南京條約》簽訂後，將香港島割讓給英國；1860 年《北京條約》簽訂後，將九龍割讓、新界租借給英國。

2 與清朝簽訂《天津條約》的四個國家，所列的通商口岸並不相同，其中美俄包括台灣（台南安平），英法包括台灣（台南安平）、淡水、打狗、雞籠等四個口岸。其中台灣（台南安平）係以安平為主、打狗為現今高雄海口、雞籠為現今基隆港口。

3 清代國內貿易的主管機關，稱為「常關」；於 1842 年開始准許從事國際通商，其主管機關稱為「海關」，或俗稱「洋關」、「新關」及「洋稅關」。（唐贊袞 1891：46）本文為了描述方便，僅採用習見的「洋關」一詞。清朝洋關係邀請英人辦理，其

職員多為歐洲人。（財政部關稅總局 1995：12）

4 各簽約國所列的所有權項目，並不統一，文中以英國來台後的相關事務為主。

5 牡丹社事件，為 1871 年 10 月琉球國宮古島船隻山原號遭遇強風後，漂流至屏東東側的八瑤灣（或稱九棚灣），其尚存的 66 人中，有 54 人遭到排灣族高士佛社出草；1874 年初日本代表進行情報蒐集，5 月至 7 月由艦隊載陸戰隊對於排灣族三個社進行軍事攻擊。

6 交通中的電報建設，以及鐵路建設的修理廠、火車隧道、過河鐵道等，均具有西式風格，只是略顯單純，建築物多已不存在。

居住的需求，多邀請歐洲建築專業人士負責建築設計及興建的工作，其建築形式多以西式風格為主。

於 1874（同治 13）年發生牡丹社事件[5]之後，清朝投入台灣的防禦及建設工作，隨後展開許多交通、產業、軍械機器、教育、國防等建設。由於受到洋務運動的影響，其部分建築物採用西式風格。[6]

以下依序介紹：洋關的建築、燈塔、領事館建築、洋行的商館、西方宗教建築、軍械機器建設建築、教育建築、西式砲台。

一、洋關的建築

清朝於簽訂《南京條約》開放通商口岸之初，其洋關事務交由地方主管兼任；1858（咸豐 8）年簽訂《天津條約》之後，因通商口岸增多，於次年開始，改由總稅務司統籌，於各通商口岸指派稅務司或其下官員負責。台灣通商口岸設立洋關的次序為：淡水（1862，同治1 年）、雞籠及打狗（1863，同治 2 年）、安平（1865，同治 4 年）。各洋關擁有稅務司（或副稅務司）、幫辦、供事、總巡、驗貨、鈐子手、醫師、技師等職員，以洋人居多；以及一些必要的建造物，如稅務司公署、洋員官舍、海關書樓、倉庫、燈塔等。以下簡要介紹尚存有少數建築的淡水關與安平關的建築概況。（林會承 2002：94）

（一）淡水關

於 1862 年借用淡水的水師營房成立淡水關，於 1866（同治 5）年及 1875（光緒 1）年先後於山坡上的埔頂購地興建稅務司公館及洋員宿舍；1869（同治 8）年於淡水河岸購買土地以興建稅務司公署及其相關設施；1894（光緒 20）年於油車口購地興建燈塔。

淡水關的稅務司公署，位於現今安東尼歐堡西南側山腳下的淡水河邊，其四座建築物呈一字排列，由東北往東南，分別為：官舍及寢室、鈐子手建築、稅關、鴉片保稅倉庫等；原本建築多為一層樓，少部分於後期增建為兩層樓；所有的建築均採陽台殖民地式樣，其後期興建者之一樓有些陽台，二樓為直柱陽台，屋頂為四坡落

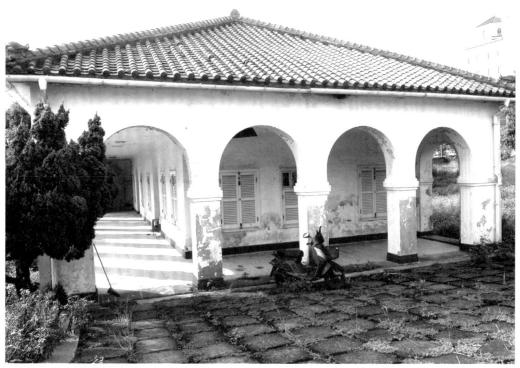

淡水關稅務司公館（林會承攝 2002）。

安平關稅務司公館（林會承攝 2002）。

7 1甲為10分，1甲為近1公頃，1公頃為100公尺見方。

8 本關於成立之初，曾稱其為台灣關或台灣城關，開設於安平之後，則多稱之為安平關。

9 於1869年稅務司公署落成之前，本建築已存在，似兼具公署及公館等多種功能。

水，四周以圍牆纓繞。（洪木淵譯 1996；Davidson 1903：311）

稅務司公館及洋員宿舍位於埔頂，目前只剩下稅務司公館尚存。本館占地約4分多[7]，坐東北向西南、平面為「L」形、三面有寬大陽台的一樓洋樓；正面分為三大間、後側為服務空間；其屋身抬高，牆身為磚石造；屋頂為瓦造四坡落水，屋架採英式 king post 木桁架。（漢光建築師事務所 2001）

（二）安平關[8]

1865年於台南安平成立安平關，隨後陸續興建稅務司公署、稅務司公館、海關書樓、海關銀號等，目前僅有稅務司公館尚存。

本公館建於1869年之前[9]，位於熱蘭遮城角城南牆之南邊，坐北朝南，地坪抬高約3公尺，為一層樓之陽台殖民地樣式的洋樓。公館的主體，以南邊為正面，前後各有三間，兩者之間為一大空間，各房間外側為陽台及階梯，陽台之外緣為直柱。屋頂為連續兩組兩坡落水、屋架採 king post 形式，屋瓦原為台灣紅瓦。（曾國恩 1978：194）

二、燈塔

1842（道光22）年清英簽訂《南京條約》並開放五口通商之後，洋船出入清朝外海時因不諳航道及水性而導致船難頻傳；1858年簽訂《天津條約》，明訂於通商航線附近設置塔表、浮樁、望樓等標示物，以利船隻的航行；此航標設置的工程由總稅務司負責。

1868（同治7）年清朝首度於長江沿岸興建燈塔，1871-1872（同治10-11）年間第二波於台灣海峽及東南沿海一帶興建。在日本時代以前，總稅務司於台灣領域中，先後依序興建了東椗島燈塔（1871，同治10年）、馬祖東莒島燈塔（1872，同治11年）、烏坵嶼燈塔（1874、同治13年）、澎湖漁翁島燈塔（1875，同治14年）、北椗島燈塔（1882，光緒8年）、屏東鵝鑾鼻燈塔（1881-1883，光緒7-9年）、高雄燈塔（1883，光緒9年）、淡水港燈塔（1888，光緒14年）、安平燈塔（1891，光緒17年）等九座。（財政部關稅總局 1992）

清末燈塔之基地面積大小不一，從 1 公頃到數分地均有，通常在適當的制高點上興建燈塔本體，其餘者如辦公室、寢室、旗桿台、霧砲、彈藥庫、日晷、油庫、水箱、牲舍、廚房、浴廁、儲藏室等則散布於周圍適當的地點上，周邊則興建圍牆。

自 1895 年日本時代至 1945 年國民政府來台後，燈塔興建的工作持續不斷地進行，目前我國海關所列管的燈塔共有三十二座。以下介紹早期興建的三座：

↖馬祖東莒島燈塔（林會承攝 2002）。

↑澎湖漁翁島燈塔（林會承攝 2002）。

（一）馬祖東莒島燈塔

也稱為「東犬燈塔」等，位於馬祖東莒島之東北角、福正村東邊的東犬山上，其與馬祖東引燈塔為閩江口航道之指標。

本燈塔的基地略大於 1 公頃，有燈塔、旗桿台、霧砲砲台、火藥

房、辦公室、廚房、雞棚等建築；燈塔主體採圓形，位於基地內最高點上，由塔身、塔燈、塔頂三者構成，塔身為花崗石造。於燈塔及辦公室之間築有石砌防風牆一道，於強風時可以保護管理員之往來。（楊仁江 1995：47-58）

（二）澎湖漁翁島燈塔

也稱為「西嶼燈塔」，位於西嶼外垵村西邊的高地海岸上。

本燈塔基地約 0.3 公頃，有燈塔、辦公房舍、霧砲、宿舍、旗桿座、霧笛等建築。燈塔主體為圓形，位於基地的中央偏東側，下面為塔身、上面為燈器，其塔身為銑鐵造。（楊仁江 1996a：141）

（三）屏東鵝鑾鼻燈塔

位於台灣島最南端的屏東恆春墾丁的海邊；本燈塔為了提高其安全性，將建築群安排如堡壘，以塔基為砲台，於圍牆上裝有槍眼，牆外四周設壕溝，西東兩側為房舍，燈塔本體之西有水池四口，東南隅、西北隅各築小砲台一座、各置霧砲一尊，落成之初曾指派士兵守衛。

燈塔本體為圓筒形鑄鐵造，分為五層：第一層儲存煤油，第二、三層為休憩室、臥房、廚房、兵器庫等，第四層為防禦空間，頂層安置頭等透鏡定光鏡機、五蕊煤油燈。（楊仁江 1996a：143-146）

三、領事館建築

於 1858 年簽訂《天津條約》之後，英國及其他歐洲國家先後來台開設領事單位。英國依序於台灣府（台南城 1861，咸豐 11 年）、淡水（1862）、安平（1864）、打狗（1865）開設領事單位；1910年之後，改以淡水為全台唯一的領事館。德國先後於安平（1886，光緒 12 年）、打狗（1890，光緒 16 年）、淡水（1895）、大稻埕（1906）開設領事單位。於 1895 年日本統治台灣之後，美、荷、法、西、丹麥、清、義大利等國隨後派遣領事駐台，多於大稻埕或淡水租借原洋行的

←淡水英國領事館，一樓做
為牢房及廚房、僕役之空間
（林會承攝 2002）。

↓淡水英國領事館，其前身
為安東尼歐堡（林會承攝
2010）。

房子做為領事館。

　　在清代期間，英國先後興建了安平英國領事
館、打狗英國領事館及淡水英國領事館等三座；
德國興建了安平德國領事館（約 1890）及打狗德
國領事館（約 1895）等二座。以下簡要介紹目前
尚存的淡水英國領事館及打狗英國領事館。（賴永
祥等 1971：88-111、276-284）

（一）淡水英國領事館

　　1862 年英國於停泊淡水的商船上開設辦事處，1867（同治 6）
年為了借用安東尼歐堡（Antonio）為館舍，而與清廷簽訂「永久租
約」，隨後進行整修，包括於西南邊二樓加建露台、修建屋頂雉堞及
增建外挑角塔，一樓隔成監牢、其西北邊加建僕役住所及廚房，屋頂
架設旗座、將圍牆的東、西、北三門填為牆壁等。

　　1874 年由於業務量大增，英政府於安東尼歐堡之東南側興建領
事官邸，1877（光緒 3）年落成；1889-1891（光緒 15-17）年官邸

因漏水潮濕，加建二樓、更換木質地板；1899（明治 32）年增建東西兩側陽台、改進衛生設施，[10] 此後保存迄今。（賴永祥等 1971：271）

除了前述兩棟主要建築外，於院子的南端另有管理屋及休息屋。

做為領事館之後，其安東尼歐堡的二樓為領事、會計、祕書、助理領事及翻譯之辦公室；一樓為牢房及廚房、僕役之空間。

於 1899 年修建之後的領事官邸，其配置略呈「丁」字形，以短邊為正立面，坐北朝南，為兩層樓的陽台殖民地式樣之建築，兩樓的多數邊緣均有陽台，其欄杆為綠釉陶瓶。地坪抬高八階；屋身為磚造，門窗與陽台的拱圈對齊；屋頂多為四坡落水、瓦頂；木屋架為英式 king post。就使用功能而言，一樓為客廳、餐廳、書房、佣人房、廚房、儲藏室等；二樓為領事及其家人之臥房、儲藏室等。（台大土研所都計室 1983：26-27）

淡水英國領事官邸，為兩層樓的陽台殖民地式樣之建築（林會承攝 2002）。

（二）打狗英國領事館

　　1865 年英國於打狗的商船上設立領事處，1866 年於旗後購買由
天利洋行所興建的樓房，以做為領事館。（Oakley 2013：302）1879（光
緒 5）年中於打狗關稅務司之西側海岸邊，興建一座新的英國領事館，
於領事館北端、打狗山上興建一座官邸。

　　打狗英國領事館的平面呈「L」形，以短邊為正面，坐北朝南，
具有陽台殖民地式樣。正面有五個連續圓拱，西側面約有十三個連續
圓拱，其內為陽台。屋身抬高，以紅磚疊砌成承重牆、表面抹以灰泥，
屋頂採四坡落水。

　　打狗英國領事館官邸的配置採「L」形，坐北朝南，具有陽台殖
民地式樣。本邸以短邊為正立面，面對高雄港港門；由於基地為南高
北低，其南端的正面只有一層樓高，但地坪抬高八階，而北、西、東
三面地形低坳，其一部分為兩層樓。本建築的四邊多以 2 公尺左右之
陽台圍繞，正立面以連續七組磚拱構成，西向立面為八組磚拱。屋身
為磚石造，其門窗多配合陽台磚拱，室內樓板為木地板。屋頂為四坡
落水、瓦造、屋架為英式 king post。（Oakley 2013）

四、洋行的商館

1858 年簽訂《天津條約》之後，英、德、美國的洋行紛紛來台，分別於打狗、淡水、台灣府（包括台南城及安平）、艋舺（現稱萬華）、大稻埕、雞籠等口岸建立其貿易據點。依據《台灣省通誌稿》卷三《政事誌・外事篇》所列清代洋商的相關資料來看，各口岸所擁有的洋行商館為：打狗七家、淡水六家、安平六家、大稻埕九家、台灣府二家、艋舺一家、雞籠一家。

於清末興建、目前尚保存者為：安平德記洋行、安平東興洋行、淡水得忌利士洋行（Douglas Lapraik & Co.）等三座，以下介紹前兩者。

（一）安平德記洋行（Tait & Co.）

1867 年德記洋行於打狗及安平設立商館，1872 年於大稻埕設立總部、於淡水設商館；其中安平商館經營至 1911（明治 44）年才撤消，總公司則一直營運迄今。德記洋行來台初期以出口砂糖及樟腦為主，並代理保險及銀行業務，遷往大稻埕之後則以出口茶葉為主。

本洋行的安平商館，其平面呈現長方形，為坐北朝南、兩層樓之陽台殖民地式樣建築；南正面有陽台、其外側為七個連續的拱圈，中央拱圈向外突出做為門廊，門廊之前為一個直上二樓的大樓梯。屋身以紅磚砌成，外抹白灰。屋身之南、東、西三面均有陽台及綠釉花瓶欄杆；屋頂為兩組搭接的斜屋頂。（曾國恩 1978：194）

→安平德記洋行（林會承攝 2002）。

→→安平東興洋行（林會承攝 2003）。

（二）安平東興洋行（Julius Mannich & Co.）

　　1886 年德國於安平開設副領事館，同時由該國的東興洋行於安平設立商館，其經營之業務以樟腦、糖、輪船代理為主，於 1895（光緒 21）年結束營業。

　　本商館為長方形、坐北朝南，以南為正面之陽台殖民地建築；其正面為陽台，內部以南北向牆壁分割為五間，其中央為走廊。在屋身方面，台基以硓𥑮石組成，抬高約 1.6 公尺，以四個紅磚拱圈撐起。屋頂由承重牆上之木構架支撐，採四坡落水式樣。（曾國恩 1978：193）

五、西方宗教建築

　　1858 年簽訂《天津條約》之後，次年鄰近台灣的菲律賓天主教堂指派神父、隔年由廈門及汕頭基督教堂指派牧師來台觀察，隨後展開傳教工作，所投入的領域包括：宗教傳播、教育、醫院等。（林會承 2004：255-311）以下依次說明：

（一）天主教道明會之建築

　　1859（咸豐 9）年菲律賓天主教道明會（Dominic Order）玫瑰會省指派郭德剛（F. Saizn）及洪保祿（A. Bofurull）兩位神父及數位漢裔傳教員至打狗展開布教工作（江傳德 1992：39-40）。在傳教最初的十多年間，陸續建立了苓雅寮玫瑰聖母堂（Holy Rosary Cathedral）、萬金天主堂、打狗山下天主堂、台灣府聖多瑪斯堂、竹田溝仔墘教會（不存）。於日本時代（1895）以前，在台灣建立了約二十座天主堂或相關的單位。以下簡要介紹苓雅寮玫瑰聖母堂及萬金天主堂：

1. 苓雅寮玫瑰聖母堂

　　位於高雄前金區愛河邊，為台灣清代首見的天主堂。本堂為1859-1860（咸豐 9-10）年先後創建稻草造、土埆造小聖堂；1863年以紅磚、硓𥑮石及三合土重建完工，將其命名為玫瑰聖母堂；

現今苓雅寮玫瑰聖母堂外觀（林會承攝 2002）。

1928-1931（昭和3-6）年再度重建，成為現今所見者；1948年被指定為主教座堂。（江傳德 1992：56-57、242-245）

於19世紀中末葉所興建的玫瑰聖母堂，其配置略呈「L」形，建築平面採長方形，牆身與屋頂均很單純。20世紀初期所興建的玫瑰聖母堂，坐南朝北；其建築形式，請參見本章第二節「苓雅寮玫瑰聖母堂」P. 299 的現況介紹。

萬金天主堂外觀（林會承攝 2003）。

2. 萬金天主堂

位於屏東縣萬巒鄉，為1863年所建之台灣第二座天主教聖堂，1869年以福州紅磚及木料重建為大聖堂。（江傳德 1992：61-73）

目前的萬金天主堂坐東朝西，其平面類似巴西利卡式樣，分為西正面、中央禮拜堂及環形殿三部分。內外裝飾樸素無華，教堂之正面採雙塔式的小型教堂模式。（傅朝卿 1996：58-61）

（二）基督教長老教會之建築

1865年馬雅各（J. L. Maxwell）攜帶助手至台灣府從事傳教工作，1867年李麻（H. Ritchie）抵打狗協助教務，次年因英清人員互毆而爆發軍事衝突，事後雙方達成協議，內容包括保障傳教自由，使得南部教會逐漸形成；1871年加拿大籍馬偕（G. L. Mackay）來台，次年以淡水為傳教基地，建立了北部教會。

以下依序分別介紹南部教會、北部教會自清末至日本時代所興建、尚呈現早期西式風格的建築。

1. 南部教會

南部基督教長老教會於清末及日本時代早期，先後成立了教會、學校、醫院等。於現今尚呈現清末西式風格者有：台南神學校本館、長老教中學講堂及教室、長老教女學校本館等，簡要介紹如下：

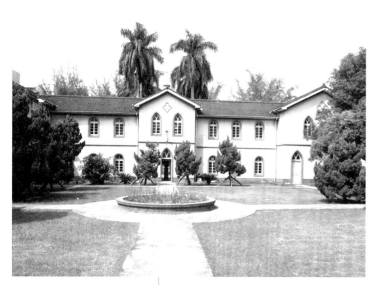

台南神學校本館（林會承攝 2002）。

（1）台南神學校本館

於 1880 年初步落成啟用、1903（明治36）年新建完工落成。台南神學校本館配置呈「ㄇ」字形、兩層樓，中央及兩端擁有突出的出入口空間；門及窗採尖拱形，其餘部分為教室，窗戶為圓拱形。屋身為磚造承重牆，表面抹灰漿，門窗框及台度則為洗石子；屋頂採雙斜式，原鋪台灣紅瓦，目前改鋪水泥瓦。（傅朝卿 2001：196-197）

（2）台南長老教中學講堂及教室

1885（光緒11）年成立，1915（大正4）年於現今處新建落成並改名為長榮中學，建築物包括講堂、教室兩棟、宿舍兩棟。（鄭連明 1965：181-183，年鑑編輯小組 1985：35）

長老教中學講堂坐北朝南，樓高兩層，南正面中央三間向外突出，兩側各一間形如衛塔。建築物之東、西、北三面均為連續圓拱走廊。屋身為清水磚承重牆，在拱圈及線角上粉以灰漿，使之形成紅白相間，相當亮麗，屋頂為雙斜式。除了講堂之外，早期所建的教室，以磚材搭配台灣傳統木構架，很具特色。（傅朝卿 2001：198-199）另外於後期所陸續增建的教室仍然保持紅磚拱圈的傳統風格，使得校園顯得優雅及古典。

（3）台南長老教女學校本館

1887（光緒13）年成立，1923（大正12）年開始於新校址上興建其校舍，後期改名為長榮女中。（鄭連明 1965：184-187）

長老教女學校本館之配置呈「ㄇ」字形，兩層樓高。北正面入口有向外突出的門亭，二樓屋簷線

台南長老教女學校本館正立面（林會承攝 2002）。

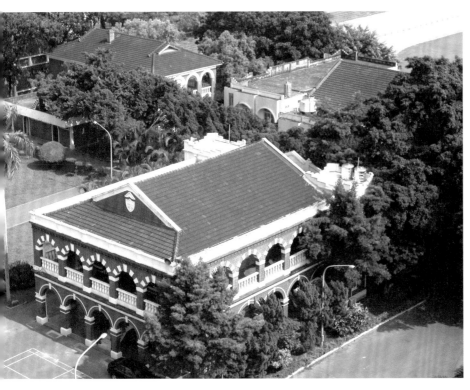

台南長老教中學講堂（林會承攝 2002）。

呈圓弧形弓起，屋脊上有八角形的小屋塔。女學校本館的外緣均為方形窗，朝內庭的一側則為連續走廊。屋身為紅磚承重牆，並在線角處抹以灰泥，其中正立面有較多的灰泥塊面，因此形成紅白相間，顯得較為端莊，內庭部分僅在扶手處抹上灰泥，顯得較為典雅。屋頂為傳統斜屋頂，簷下以磚疊澀為線角。（傅朝卿 2001：200-201）

2. 北部教會

北部基督教長老教會於清末及日本時代早期所興建的建築，於現今尚保存西式風格者有：北投教會教堂、淡水理學堂・大書院、淡水婦學堂、淡水高等女學校校舍、淡江中學體育館及八角樓、馬偕住宅及華雅各住宅、姑娘樓及牧師樓、偕醫館等。（鄭連明 1965）簡要介紹如下：

（1）北投教會教堂

位於台北北投，原由馬偕設立，於 1912（大正 1）年由吳威廉設計改建，為吳氏所設計的教堂中僅存者。北投教堂之平面為長方形，

台北北投教堂（林會承攝 2002）。

以短邊為正面，正門居中，頂有圓弧形牌樓面；屋身以紅磚構成，牆身有扶壁外露；屋頂採木屋架、雙斜式。本教堂顯得典雅、形式嚴謹，為一座令人感到親切的小教堂。

（2）淡水理學堂・大書院（Oxford College）

1880 年馬偕返鄉，由加拿大家鄉父老發起募款活動，次年底返台後，隨即在淡水埔頂（或稱砲台埔）購地，於 1882 年中興建完成理學堂・大書院。（鄭連明 1965：56-59）

本院的平面略呈「ㄇ」字形，坐北朝南，南正面類似傳統漢式形式，中央為正身背面，兩側為間仔（左右間仔俗稱護龍），三者均以中間為門，兩側為窗戶。屋身為紅磚承重牆、紅瓦頂，但是進口門廊頂部為平屋頂；山尖頂端安置三層寶塔，門廳正中央上方則安置西式小塔及十字架。

（3）淡水婦學堂

位於淡水埔頂，為 1910 年所建，1929（昭和 4）年改名為婦女義塾，後期做為老師宿舍。婦學堂為一座方整、清水磚造、兩層樓的屋子，約坐北朝南，正南面有寬闊的陽台，一樓為三個連續拱圈、二樓為直柱。屋頂為四坡落水，其上鋪紅瓦。

（4）淡水高等女學校校舍

位於淡水埔頂，於 1884（光緒 10）年馬偕開辦女學堂（Girls School），同年興建的校舍落成啟用；1915 年由吳威廉於新址設計重建，增設高等女子部，並改名為淡水高等女學校。（鄭連明 1965：148）

本校舍之配置呈「口」字形，坐東北朝西南，兩層樓高，西南正面及內庭周圍為走廊，外緣為連續磚拱、綠釉花瓶欄杆；正立面有二十二個磚拱、頂部有圓弧形牌樓面；屋身多為清水磚、屋頂採木構架上鋪紅瓦。

淡水理學堂・大書院（林會承攝 2002）。

淡水婦學堂（林會承攝 2002）。

淡水高等女學校（林會承攝 2002）。

淡江中學校校舍（林會承攝 2002）。

→淡水馬偕住宅（林會承攝 2002）。

→→淡水牧師樓（林會承攝 2002）。

（5）淡江中學校體育館及八角樓

淡江中學校位於淡水埔頂，1923年由羅虔益（K. W. Dowie）設計及監工，其中的體育館為長方形，屋身為磚造承重牆，屋頂為鐵骨桁架，進口門廳仿傳統漢式厝的風格。（高燦榮1994：68-76）

八角樓為兩層樓高的教室，平面略呈「ㄇ」字形，朝內部分的一樓以拱廊環繞，前端兩側為八角形的小門樓；中央部分為下四角形、上八角形的塔樓，頂部為八角攢尖頂。屋身為清水磚造承重牆，屋頂鋪台灣紅瓦。雖然於屋身上添加了一些台灣風格的裝飾，但仍具有歐洲傳統教會學校的風格。

（6）淡水馬偕住宅及華雅各住宅

1872年馬偕、1875年華雅各（J. B. Fraser）先後進駐淡水，1875年於淡水埔頂興建完成住宅。（鄭連明1965：52）

這兩棟住宅位於現今真理大學內，其形式類似，均採陽台殖民地式樣。其屋身抬高，周圍為寬敞的陽台，南正面之外緣為九個連續拱圈，兩側有八個連續拱圈。屋身為磚造，表面抹以灰泥。屋頂為兩折密接，頂層有如歇山，底層為四坡。

（7）淡水姑娘樓及牧師樓

姑娘樓為1906（明治39）年、牧師樓為1909（明治42）年所建，位於淡水埔頂現今真理大學內。（鄭連明1965：144-146）

姑娘樓及牧師樓均以二至三樓為主，坐北朝南、採陽台殖民地式

←←淡水姑娘樓（林會承攝 2002）。

←淡水偕醫館（林會承攝 2002）。

樣；其東西南三面均有陽台。兩者的屋身均為紅磚承重牆，欄杆為花瓶形。屋頂均退縮，採斜屋頂，其上有煙囪一對。

（8）淡水偕醫館

1879 年所建的醫館，其建築費用為美國馬偕船長的夫人聽聞馬偕牧師之義舉而捐款，馬偕因而將剛落成的醫館命名為偕醫館（高燦榮 1994：44）。本館位於淡水，坐西南朝東北，其形式類似台灣傳統的三合院，只是正門開在西南面，也就是台灣民間安置神案的位置上。在早期，其正身空間為門診處及藥局，間仔為病房；門前為一階梯，屋身為紅磚承重牆，所有的門窗頂部均為圓弧形。

六、軍械機器建設建築：台北機器局

1885 年劉銘傳就任福建台灣巡撫之後，為了製造西式武器彈藥，於台北城北門外的北西角購地興建台北機器局，其面積約大於 3 公頃，其內包括：行政管理區、服務區、南廠區、北廠區及宿舍區，於工廠地區的建築物為小機器廠、軍械所、礛彈機器廠、汽爐房、打鐵房、槍子場、洋火藥廠等。（台銀經濟研究 1984：94-95）在本局最西南角的宿舍區中，其最西邊的建築物為外國監督宿舍，此宿舍的平面為長方形，約坐北朝南，正面略短於側邊，兩層樓、斜屋頂，為陽台殖民地式樣的建築。（俞怡萍 2002：3/48-3/54）

七、教育建築：西學堂

在清末期間，除了來台的天主教會及基督教會創立了一些西式學校外，清朝同樣受到西方教育方式的影響，而在台北城內外開設西學堂、番學堂、電報學堂；其中的西學堂建築位於城內、先後供給前二堂使用，最後者則於大稻埕使用電報總局的空間。

西學堂為 1887 年於大稻埕設立，1890 年遷入城內新建的西學堂中、1891-1892 年番學堂也移入。本學校的中央大房子與其前對稱之兩小房子為教學區，採陽台殖民地式樣，擁有連續陽台、高聳的兩折式斜屋頂。（俞怡萍 2002：3/54-3/60）

八、西式砲台

自 17 世紀初期以後，台灣因改隸或海防之需，而有以下七次大規模的興建砲台事件，分別是：清廷治台初期（1704-1717）、鴉片戰爭之前（約 1840）、牡丹社事件及隨後之各事件（1874-1880）、清法戰爭之前（1882-1884）、建省之後（1886-1889）、日俄戰爭期間（1904-1905）、太平洋戰爭之後（1941-1945）。（台灣省警備總司令部 1948：67-106）除此之外，也因荷西據台及對抗（1622-1668）、明末海防之需（1625-1626）、鄭清對抗（1664-1683）、蔡牽事件（1804-1805）等因應安全上的需要而局部築設砲台。其中之牡丹社事件、清法戰爭之前及建省之後的三次事件，屬於清末洋務運動中所興建的近代化西式砲台，但是清法戰爭之前的砲台築設因事出倉促，於戰爭結束後，原有的砲台多遭損毀或重建。（林會承 2006：276-277）

以下介紹牡丹社事件及建省之後的砲台；另外，一併介紹日本時代之後所興建、且具有代表性的砲台。

（一）牡丹社事件之後興建的洋式砲台

1874 年牡丹社事件爆發後，至 1879 年以前，清政府陸續興建了南方澳砲台、二鯤鯓大砲台、旂後（或旗後）砲台、安平小砲台、

哨船頭小砲台、媽宮金龜頭砲台（北砲台）、媽宮新城砲台（觀音亭砲台）（羅大春 1874：18，林豪 1893：155、364）、滬尾白砲台、打鼓山大棚頂砲台（盧德嘉 1984：147）、滬尾沙崙砲台、雞籠二沙灣砲台（Garnot 1893：13）等十餘座近代化砲台。其中之金龜頭砲台、打鼓山大棚頂砲台、雞籠二沙灣砲台於建省後加以改建；另外，新城砲台（觀音亭砲台）、滬尾白砲台或已不存，其原有形制不詳。

以下簡要介紹：南方澳砲台、二鯤鯓大砲台及旂後（或旗後）砲台三座規模龐大的新型洋式砲台，以及於後兩者附近增建的安平小砲台及哨船頭小砲台二座輔助性的砲台。

↖ 宜蘭南方澳砲台（林會承攝 2001）。

↑ 安平二鯤鯓砲台（林會承攝 1998）。

↗ 安平小砲台（林會承攝 1998）。

1. 宜蘭南方澳砲台

本砲台位於宜蘭南澳（也稱為南方澳、南風澳）山脊上，1874年興建。（羅大春 1874：16）其範圍略採方形，坐西朝東，有三個砲座，以加強東邊海口的防禦，目前尚存。

2. 安平二鯤鯓大砲台

或稱為安平大砲台、三鯤鯓砲台等；位於安平三鯤鯓上，興建於1875-1876（光緒 1-2）年。（劉璈 1884，胡傳 1892：39）

本砲台類似西式城堡，方形之四角各有一個稜堡，各邊長約 180 公尺，共有十三個砲座；平面採內凹形，自外至內依次為壕溝、土垣、子牆、兵房及砲座、操場，其中之大門位於東北側。（楊仁江 1992）

3. 安平小砲台

位於台南安平西南角上，原為 1733（雍正 11）年所興建的小型砲台，於 1874 年牡丹社事件後，加以改建為現今所見的小砲台。本

小砲台採圓角方形，於西、北、南三側均有二至三個砲座，往北沿著海岸有舊石堤銜接舊砲台。依據舊照片來看，砲台四周為雉堞，東及南兩角上各有一間房舍（王雅倫 1997：73）。

4. 高雄旂後（或旗後）砲台

位於高雄旗津旗後山頂，興建於 1875 年，與高雄哨船頭小砲台、打鼓山大棚頂砲台，以及後期加建的旂後小砲台共同扼守高雄港口。

本砲台呈長方形，總長約 110 餘公尺，寬約 40 餘公尺，區分為三區，前後區採內凹式，中央為方形操場，前區之四周為兵房，後區之四周為彈藥庫、兵房等；中央區為連貫兩端之穿道。後區之彈藥庫、兵房等之頂端有四門砲，兩個砲座之間為彈藥庫。

旗後山東北角上，於 1884 年增建一座小砲台，其與對岸之哨船頭砲台共同扼守打狗港海口。這一座小砲台採長方形城牆，於西北角為瞭望塔，插有旗子。（劉璈 1884：266-268；王雅倫 1997：123）

5. 高雄哨船頭小砲台

本砲台位於高雄港口北端之哨船頭上，興建於 1875 年。平面略似長方形的不規則形，周圍共約 160 公尺長。入口朝北，營門上方為雉堞，入門後為向上的斜坡道，坡道兩側有庫房，兩個砲座位於南側，面對高雄港港口。砲台內有大砲兩尊、營房八間（盧德嘉 1894：147）。

（二）建省之後興建的洋式砲台

1884 年清法戰爭爆發，次年台灣建省由劉銘傳就任巡撫後，1886 年隨即展開砲台之興修工程，在澎湖、基隆、滬尾、安平及打

狗等地新建九座、修建一座，總計十座的新型洋式大砲台。其中之八座分別為：基隆社寮砲台、基隆二沙灣砲台、高雄大坪山（或稱大坪頂、大棚頂）砲台、滬尾油車口新砲台、澎湖西嶼西砲台、澎湖西嶼東砲台、澎湖媽宮金龜頭砲台、澎湖大城北砲台，另外修建安平大砲台一座。（劉銘傳 1886：248-250，1888：267-268）

1. 基隆社寮砲台

　　位於基隆社寮島（或稱為大雞籠嶼、現稱為和平島）、原荷人所興建的維多利亞堡（Victoria）之舊址上，也就是島西的制高點上。依據日軍攻台初期所拍攝的照片來看，社寮砲台似乎分為兩個部分，山腳下依次為具有雉堞的城門、正門及成排的營舍，往上到山頂之後先是一座牌坊，頂端為數個土丘，土丘之間為砲座，共有五門大砲。

2. 基隆二沙灣砲台

　　位於基隆港東側中央的二沙灣的山頭上，本砲台似乎與其北端海邊的頂石閣砲台為共用的砲台。

　　二沙灣砲台由三個獨立的個體所組成，山頂臨海灣的前端為兩個略呈方形的砲座、三門大砲，山坳後方為呈「凸」字形的城堡，其內有兵房、彈藥庫等設施。

澎湖大城北砲台土垣（林會承攝 1999）。

頂石閣砲台位於大沙灣旭丘山上，擁有兩門大砲，目前只剩三門洞、山丘內的兵房及甬道。（台大土研所 1989；洪連成 1993：36）

3. 高雄大坪頂砲台

位於打狗山上，於 1875 年首度興建，稱為「大棚頂砲台」。（盧德嘉 1894：147）清法戰爭後，於 1886 年再度改建，稱為「大坪頂砲台」或「大坪山砲台」。就其駐軍人數來看，為日本時代前高雄港最大型的砲台。（胡傳 1892：14）

依據 1895 年日本地圖，當時本砲台稱為「打狗丁砲台」，南北側有營門進出，西側共有三個砲座，東側為主要的營舍。（廖德宗 2015）

4. 澎湖大城北砲台

日本時代以後稱為「拱北砲台」，位於澎湖本島中央最高處的拱北山上。本砲台規模龐大，其正門及甬道正面與西嶼東砲台類似，但外垣頂端有雉堞，於砲座上配置三門大砲。（林豪 1893：154）

澎湖金龜頭砲台（林會承攝 1999）。

↖澎湖西嶼西砲台（林會承攝 1998）。

↑澎湖西嶼東砲台（林會承攝 1998）。

5. 澎湖金龜頭砲台

位於澎湖馬公市西南角上，與風櫃尾蛇頭山砲台共扼馬公灣海口。本砲台為配合當地地形其配置呈現不等邊菱形，自外至內依次為土垣、子牆、甬道及兵房、校場等，其中之大門位於東側。本砲台甬道部分呈「ㄇ」字形，砲座則在其東西兩角上，砲座上配置三門大砲。（林豪 1893：154-155）

6. 澎湖西嶼西砲台

位於澎湖西嶼外垵的海邊。本砲台略呈方形，占地 8 公頃多，配置採內凹形，自外至內依次為堡門、土垣、內壕溝、子牆、甬道、內垣廣場、兵房、外垣廣場、砲座、外垣壕溝。其中之大門位於北側，土垣上有四個砲座，兵房為守軍駐紮及休息之處，廣場為練兵場，於清代共有六門大砲。（台大土研所 1986：17；林豪 1893：154-155）

7. 澎湖西嶼東砲台

位於澎湖西嶼內垵的海邊。本砲台略呈方形，南北約 120 公尺、東西約 100 公尺。配置採內凹形，自外至內依次為堡門、土垣、內壕溝、子牆、內垣廣場、兵房、外垣廣場、砲座、外垣壕溝。其中之大門位於北側，土垣上有二個砲座，兵房為守軍駐紮及休息之處，廣場為練兵場；於清代共有五門大砲。（漢光築師事務所 1988：72-79；林豪 1893：155）

淡水滬尾砲台（林會承攝
1998）。

8. 淡水滬尾油車口新砲台

俗稱滬尾砲台，位於淡水街的西北邊高地上。配置略呈方形，東西寬約 100 公尺，南北長 80 餘公尺，其東北及西南兩角上略朝外突出，類似早期的稜堡。本砲台為內凹形，自外至內依次為土垣、壕溝、子牆、砲座（上）與被覆（下）、甬道、廣場。其中之大門位於南側，土垣上有四個砲座，甬道似乎為守軍駐紮及休息之處，廣場為練兵場。

（漢光築師事務所 1988：25-28）

（三）日本時代興建的砲台

1895 年日本時代之後，台灣砲台的形式因應戰爭的改變而有所不同，以下簡單的介紹基隆白米甕砲台、大武崙砲台、貢子寮砲台。

1. 基隆白米甕砲台

位於基隆港外港西岸，與社寮砲台共同扼守基隆港，似乎為日俄戰爭（1904.2-1905.9）而興建的砲台。本砲台略呈長條形，四座略為凹下、朝海面為圓弧形的砲座，一字排開並列於海岸邊，視野非常開闊，共有六門砲，面對東北及北邊的基隆港口；在東邊山坡上為觀測站。

基隆白米甕砲台（張尊禎攝 2020）。

基隆大武崙砲台（林會承攝
2009）。

2. 基隆大武崙砲台

位於基隆港西側，面對北側的大武崙灣，似乎為太平洋戰爭
（1941.12-1945.9）期間所新建的砲台。本砲台之形制相當不規整，
共有兩個砲座、四門砲，面對大武崙灣，底部為彈藥庫；另一端為兵
房、營舍、操場等。

3. 基隆貢子寮砲台

位於八斗子南面山頂上，
似乎為太平洋戰爭期間所新
建的砲台。本砲台共有四個
砲座、八門砲，三座面對北
及東北方的八斗子港，另一
座面對東及東南側的瑞芳。

基隆貢子寮砲台（林會承攝 2009）。

貳

日本時代
西式建築的運用

日　人治台之初 1895（明治 28）年，曾經短暫與過渡性的使用清
　　朝時期所留下之各種建築，可是為了更有效率的行使統治權，
日人很快更改清代舊有之行政區域，劃定新的行政區，接著便展開新
的建設，以期塑造一個與前清截然不同的實質環境。

一、西式建築之發展背景

　　一開始，日本殖民政府對於都市環境的態度是從衛生觀點著手。
1899（明治 32）年，台灣總督府發布《台灣下水道規則》及其施
行細則，冀由統一市街下水道設施，以保持衛生品質。1900（明治
33）年，台灣總督府再發布《台灣家屋建築規則》，七年之後公布
實施施行細則，其重點乃是新建築之興建必須經過核准，同時也授權
政府可以把不良之建築拆除。從建築的觀點來說，日本時代之始到
1908（明治 41）年間台灣建築發展並不積極，部分城市「市區改正」
計畫雖已展開，但建設也未見熱絡。

市區改正後的台北市空照圖
（引用自1930《日本地理大
系台灣篇》）。

　　由於此時政局尚不穩固，無暇亦無資金做非必要之建設投資，新建築均是為了使新都市能更有效運作之基礎性公共設施及關係人民基本生計的政府相關設施，例如官署、測候所、市場、醫院、車站及金融機關等。為了積極的掌控台灣，日本也開始在台灣營建各種便於控制人民的警政刑務設施、警察設施及軍隊永久軍營。而因應在台日人教育與信仰的需求，初期的教育設施與神社及日系佛寺也逐步出現。

　　就式樣而言，日本治台之初官方所建之新建築與台灣原有建築幾乎完全不同。除了以日本本土建築及其衍生之式樣興建的建築外，最引人注目的，乃是應用日本建築師習自於西方的建築風格。日本於明治維新時不僅從西方學到各種政經法律制度，也學得一套新的都市與建築觀念及手法，甚且重金聘請西方技師到日本本土執業與任教。

　　當日本人到台灣後，很快的就把他們習自西方、認為是心目中理想的西方式樣以及帶有日本色彩之建築移入台灣。1908（明治41）年對台灣而言是一個嶄新的年代，西部縱貫鐵路的全線通車宣告了台灣西部邁向一個全面的開發階段，城鎮間距離縮短之後，各種建築思

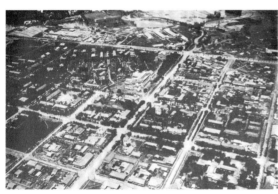

潮及式樣之流傳與影響更是快速。各城市的「市區改正」也於1910年代全面性的展開，寬廣的街道使新建築得以配合都市的發展而立，不只是整條街屋可以同時形成，都市的節點也使公共性建築有更完善的腹地。明治維新後之19世紀末，日本成為現代世界最新的強權國家，諸事師法西方文明，因而在城鎮之現代化上自然也根源於西方現代都市的模式。「市區改正」是日本人在改造台灣傳統城鎮時之早期策略，事實上我們由「改正」一詞上，已經隱約看到日本政權對傳統與現代（西方）都市之價值判斷。

　　當這種情形被應用到台灣這一個日本殖民地時，其意涵變成了統治者理想都市與被統治者傳統聚落脈絡之價值取捨。新市區的發展更提供如學校這般需要大片土地之設施有了更多的建設空間；再加上受過西方建築專業知識的日本技師大量來台，使得建築之發展快速成長達到日本時代最興盛的時期。福田東吾、小野木孝治、野村一郎、近

藤十郎及森山松之助等剛從學校畢業不久的年輕建築師，滿腔熱血的投入官方建築設計主流總督府的營繕工作，也創造出極為出色的建築成果。當然，當時台灣政治與社會已十分穩定並且對各種不同類型機能之設施有所需求，才能使建築如此順暢的發展。

在 1910 年代與 1920 年代初這段蓬勃發展時期，以各式各樣的西方歷史式樣建築所占比例最多，此期之設計者多為專業建築師。因為曾經在日本受過比較嚴謹之偏西方式的專業建築教育，這些建築師在設計策略上多會遵照西方歷史建築之空間構成及造型元素，因而呈現出一種型制（Typological）化的特色。換句話說，儘管這時候所建設之建築類型與風格相當多樣，但是在比較重要的公共建築上，卻可以看到一些源自於西方歷史式樣建築之共同構成。

西洋歷史式樣，簡單的說就是受西方歷史主義（Historicism）觀念影響，應用西方歷史上出現的各種語彙做為表現的式樣。歷史主義是 19 世紀全世界發生的一種思潮，在不同領域的定義會有些差異。跟隨歷史主義腳步的建築師會有一種傾向，認為他們的作品是一種連續性文化演變中的一環，而且是可以進行歷史分析的。他們也會認為，將以往的式樣融合，就有可能創造出一種適合新時代的歷史風格。藉由抹去於過去、現在與未來間幻覺式的界線，歷史主義開啟了一扇通往無止盡的創造可能性的門，同時使建築師享受悠遊於不受特定歷史式樣羈絆的自由。

到了 19 世紀中葉，全世界幾乎籠罩在西方歷史主義之潮流中。這個時候，許多建築師開始更積極的引用過去的歷史語彙，他們不再堅持純粹的古典式樣或是哥德式樣，而是更自由的擷取他們心目中理想的歷史原型，再將之轉化應用到新的建築上，歷史主義於是成為建築發展主流之一。這股風潮，不僅於歐洲廣受歡迎，更隨著西方列強於美洲、非洲與亞洲等地的殖民與影響而在世界各地流行。

值得注意的是，歷史式樣建築的設計與表現，與從法國巴黎開始流行的布雜學院（Ecole des Beaux-Arts）建築教育，有著密切的關係。在布雜學院的建築設計理論中，最重要的訓練是「構成」（Composition）。19 世紀之法國建築或多或少均籠罩在布雜的陰影下。而布雜系統的建築教育，更開始向法國之外的地方擴散，包括美國、日本、台灣的建築教育與建築實踐。

二、日本時代建築的西方意識

（一）洋風建築

　　西方歷史式樣原有相當嚴謹的體系，然而在日人治台前期，經濟狀況還不是很好，也無足夠受過建築專業之日本建築師到台灣，因而呈現出的建築標準與西方歷史式樣建築原型仍有一段明顯的差距，許多建築只是沿用日本傳統建築之木構造方式，再於式樣上求取變化，以創造出西方意象之建築。所謂的「擬洋風」與「和洋折衷」建築是此時數量最多的種類。

　　從建築發展的角度來說，從一種建築體系到另一種建築體系必然會經過一段過渡期，洋風建築就是台灣建築從閩南系統到純正西方歷史式樣建築中的過渡，因而呈現的是「意象」重於真正「建築構成術」之情況。事實上日本本土之現代建築發展初期也曾經出現數量頗多的洋風建築，然後再於這個基礎上繼續演進為標準的西方式樣。台灣日

新竹郵便局（1914）為日本時代初期擬洋風建築（引用自 1915《台灣篇寫真帖》第7集）。

桃園驛（1901）為日本時代初期洋折衷建築（引用自1915《台灣篇寫真帖》第8集）。

新北投驛（1916）為日本時代初期擬洋風建築（引用自日本時代明信片）。

本時代初期，擬洋風與和洋折衷建築也都分別出現，台南驛（1900）、台中公園池亭（1908）、新竹郵便局（1914）、新北投驛（1916）及嘉義營林俱樂部（1915-1928）等為前者；桃園驛（1901）及艋舺驛（1918）是為後者，可惜多數已拆，無跡可循。目前只有台中公園池亭及多次拆改建的新北投驛，才可看到洋風建築的影子。

■台中公園池亭

台灣現存的日本時代擬洋風建築中，以台中公園池亭（湖心亭）保存最好。台中公園為日本時代台中市市區改正時所規劃，原位於城中央，1903（明治36）年遷建於現址。此址原為台中城城垣北側稱

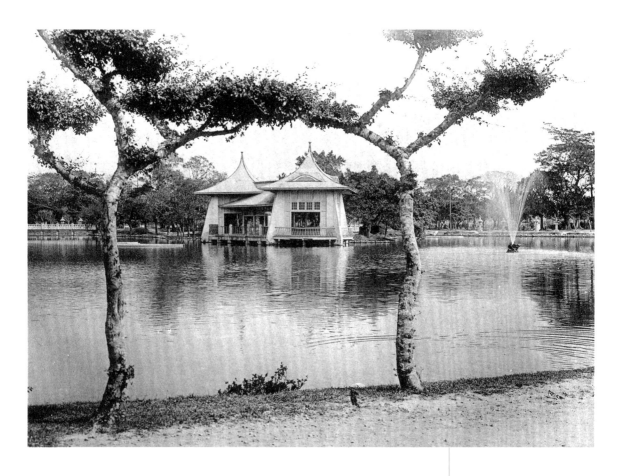

台中公園池亭原貌，為日本時代初期之擬洋風建築（引用自 1932《台灣の風光》）。

為砲台山之處。公園從當年 3 月分開始興建，10 月 28 日舉行開園式，面積有 26,000 多坪，其中水池約 4,100 多坪，為利用原有池塘及沼澤改建，建園之時，同時將台中城北門門樓遷建於公園內。

　　1908（明治 41）年，台灣西部從基隆到高雄的鐵路全線通車，10 月 24 日於台中公園內舉行全線通車典禮，為因應日本皇族閑院宮載仁親王的到訪，台中公園進行了部分的整建工作，其中原來位於島上之小涼亭被拆除，新建了一座休憩所，也就是池亭。在通車典禮之後，大多數的臨時建築均被拆除，但池亭具有地標性之意義，因而被加以保存。此亭與鐵路通車典禮之相關工程，係由總督府營繕單位負責，設計者應為總督府之技師，不過相關資料並未記載何人，亦有學者推測可能為福田東吾之作。

　　戰後此亭曾整修多次，名稱亦改為「中正亭」及「湖心亭」。1984-1985 年最後一次整修，成為今日所見之面貌。

歷經幾次整修後的台中公園
池亭現貌（傅朝卿攝）。

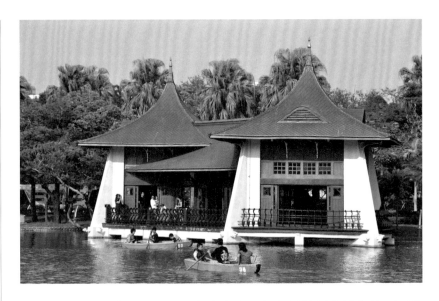

台中公園池亭位於園中小島之水邊，為考量材料之持久性，因此基礎採用鋼筋混凝土造。在空間上，此亭主體兩端為坐向偏 45 度角的正方形，並由中間的長方形空間連接。除了與小島相接之東南向為橋相通外，其他三向均設有外廊。在造型上，台中公園之池亭可視為日本時代初期之洋風建築，主體結構上為木屋架，再覆以屋面材料，原係瓦作，現貌則為鋼材。兩端方形空間上為四角攢尖頂，屋面呈弧形，且設有凸出之眉形氣窗。此兩座四角攢尖頂再與中間長方形空間之雙坡屋頂彼此相嵌，形成造型相當特殊之組合，在台灣與日本均不多見，反而與部分英國攝政時期之建築屋頂類似，池亭之門窗均係木作，原有之分割較細，而外廊欄杆在歷次整修後與原貌也不盡相同。

雖然台中公園之池亭在歷經幾次整修後，部分建材已經改變，但因台灣明治時期興建之公共建築所剩不多，因而仍具有其建築史上的意義。

（二）西方歷史式樣建築

1910 年代，引用西方歷史式樣建築也隨著受過專業建築訓練的技師來到台灣。雖然通稱為歷史式樣建築，實際上這些深受西方建築風格影響之建築尚可歸納出幾個主要脈絡。由於日本於明治維新時廣泛的向歐洲各國招聘技師或者派遣留學生至各國求學受訓，因而在西

洋歷史式樣建築上受到的影響，有「古典系」與「非古典系」兩大類。

「古典系」指的是希臘羅馬時期的古典風格及其所衍生的風格，像文藝復興、巴洛克與新古典，這類建築主要源頭有二：其一來自於英國維多利亞時期英格蘭磚造建築；其二是來自於歐陸之古典建築。受到歐陸古典式樣影響的建築在式樣上比較嚴謹，元素之取用及組構之方式通常遵循西方古典系列建築標準的作法；受英國維多利亞磚造影響之建築相對的較為自由，因而在風格上相當活潑多樣。

換個角度來看，受歐陸影響的建築帶有濃厚的古典宮廷色彩，恍如歐陸油畫之華麗；受英國維多利亞時期磚造影響的建築，則浪漫主義色彩較濃，可比擬英國水彩畫之清新。

在「非古典系」方面，主要源頭亦有二：一為中世紀宗教建築，如早期基督教、拜占庭、哥德與仿羅馬；另一為非西方主流文明，如埃及、印度、馬雅及西班牙之建築。1910年代適逢日本大正盛期，台灣日本時代的西方歷史式樣在經過初期之發展後，逐漸綻放出美麗的花朵，幾乎重要的公共建築莫不披上西方歷史式樣的彩衣──專業建築師的參與再加上技術日漸成熟的本地工匠，終於造就了許多甚至連日本本土也比不上之建築佳作。

1. 英國維多利亞時期英格蘭磚造建築之影響

在西方歷史式樣中受到英國維多利亞時期影響的幾種紅磚建築，以所謂的「辰野式樣」最具特色。這類建築在日本本土是以留學英國

台北醫院廳舍（左圖，1914-1924，今台大醫院舊館）與台中驛（右圖，1917）均可算是台灣重要的日本時代辰野風格之作（傅朝卿攝）。

台北台灣總督府專賣局（1913，前台灣省煙酒公賣局，傅朝卿攝）。

台灣總督府現貌（傅朝卿攝）。

台灣總督府大廳（傅朝卿攝）。

的辰野金吾為代表人，建築基本上為磚造或混凝土加強磚造，而且應用白色水平帶與磚材共同成為立面上主導元素之一。台北台灣總督府專賣局（1913，高塔1922，總督官房營繕課，前台灣省菸酒公賣局）、台北台灣總督府（1919，長野宇平治、森山松之助，今總統府）、台北醫院廳舍（1914-1924，近藤十郎，今台大醫院舊館）與台中驛（1917）均可算是台灣重要的日本時代辰野風格之作。

（1）台灣總督府

　　台灣總督府是1910年代的台灣西洋歷史式樣中，在建築上或者是意義上最為特殊的建築，也是日本時代建築中最具政治權力象徵的一棟。總督府是日本殖民政府在台最高權力機關，一開始是使用前清房舍做為辦公場所，直到1900（明治33）年始由當時的民政長官後藤新平向總督兒玉源太郎建議新築廳舍。

　　新建總督府的設計乃是經由舉辦二次競圖公開募集，分別於1907（明治40）年與1909（明治42）年評審。第一次競圖的重點是配置與整體設計，有七人不分名次入選；第二次則注重各項細部及各種實務考量，於第一階段受到青睞的鈴木吉兵衛作品因為被懷疑抄襲海牙和平宮而落選。雖然第一名從缺，但最後仍由獲得第二名的長野宇平治取得設計權，再經亦曾參加競圖未獲選而進入總督府營繕部門的森山松之助修改定案後，1912（大正1）年動工，經過八年的興建，於1919（大正8）年完工落成。

　　此棟建築的空間形態為橫向，端部略為突出的「日」字形，占有整個街廓，包被有兩個中庭。建築前有一個大廣場，中央軸線面對著馬路，建築形成端景，有強烈的紀念性。在造型上，總統府的中央高塔是全棟建築的重點，原設計只有六層樓，後來修正為九層樓，高約60公尺，完工之時是全台北最高的建築物，從台北各地均可以看見。

台灣總督府原貌（1919，今總統府，引用自1935《台灣寫真集》）。

台北第一中學校本館（1908，今建國中學紅樓，傅朝卿攝）。

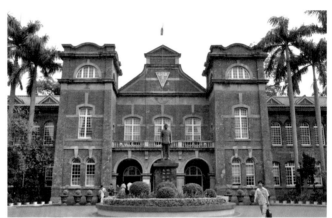

外貌上充滿了辰野金吾式樣最流行的紅磚與白色橫飾帶的表現，並且應用了許多古典建築的語彙。除了造型之美外，台灣總督府的許多室內空間，如大廳、會議室與角落的吸煙室都是當時最摩登的設計，而考量其重要性，在結構系統、建材與設備上也都特別注重。在落成啟用至今歷經八十幾年，台灣總督府已經被指定為國定古蹟，繼續以中華民國總統府的身分，在台灣的建築史上扮演著重要的角色。

（2）紅樓

除了辰野風格外，台灣日本時代還有一批學校、小型之公共建築及小型官宅也是以紅磚或加強磚造興建，建築中雖然也混用西洋歷史建築元素，卻不屬於任何特定風格。因為建築使用大量紅磚，這一類的建築也常被習慣以「紅樓」稱呼。台北第一中學校本館（1908，近藤十郎，今建國中學紅樓）、高雄中學校本館（1925，今高雄中學紅樓）、愛國婦人會高雄支部（1920年代，今紅十字育幼中心）及台南師範學校本館（1922，今台南大學紅樓）是為此類。

以紅磚為主要表現的還有一種建築，在外貌上幾乎是以拱圈為主，沒有複雜的古典裝飾系統，也沒有白色飾帶，最常見的表現在於主入口上之山牆，其內偶有紋樣裝飾，台南縣知事官邸（1900）及淡水高等女學校（1915）都是這類建築。

2. 歐陸古典系統歷史式樣建築之影響

與受到英國維多利亞時期之各類磚造建築相較，台灣日本時代各

←←台南師範學校本館
（1922，今台南大學紅樓，
傅朝卿攝）。

←台南縣知事官邸（1900，
傅朝卿攝）。

種依歐陸古典系統、特別是法國第二帝國式樣所興建之公共建築，則是相對比較嚴肅，透過厚重的石材及正統的西方古典語彙之模仿與應用，這些華麗的建築比紅磚建築傳達了更強的威權特質。當然倘若依標準的西方眼光來說，許多建築中有些語彙並不標準，但通常這是建築式樣從發源地移植到其他地區時一種共同的現象。

　　在台灣，受歐陸古典系影響之作品多為中央或州廳級的官署建築。然而古典風格在台灣已是第二次移植，再加上台灣並不生產古典系列慣用的石材，因而在表達與設計上就必須依賴如洗石子等仿石材。台北總督府博物館（1915，野村一郎、荒木榮一，今國立台灣博

總督府博物館入口門廊（1915，
今國立台灣博物館，傅朝卿攝）。

台南地方法院圓頂（1912）
及大廳天花（傅朝卿攝）。

物館）具有新古典風格，正門門廊與背面門廊更將希臘多立克神廟的
門廊表現得淋漓盡致。台南地方法院（1912，森山松之助）、新竹驛
（1913，松ヶ崎萬長，今新竹車站）與台中市役所（1921，台中州
土木課，今台中故事館）都有部分巴洛克風格的建築語彙。

（1）台南地方法院

其中台南地方法院的圓頂在造型上實可再細分為基座、鼓環、圓
頂本體與頂塔四部分。基座為實體很重之方形，鼓環部分為八角形，
角隅部分為巨大之渦卷牛腿飾，正向部分則為帶有巴洛克風格之弧拱
圈，內為帕拉底歐式之分割為中央圓拱及兩側較小之方窗，圓拱之上
為巨大的拱心石，而兩側則各有一對方體突緣短柱，柱頭為托次坎形
式，鼓環之上之圓頂本體亦分為八角形，屋面分為八部分，各有牛眼
窗處理，整個圓頂可以算是台灣日本時代建築中最精緻、富動力感的
一個，在內部對應的大廳天花也是華麗無比。

（2）台灣總督官邸

馬薩式屋頂（Mansard Roof）乃是馬薩風格的註冊商標，一般為
雙坡形式，頂部基本上有頂飾，屋面則鋪紋樣石板瓦，常見形為魚
鱗、六角。屋面於閣樓部分常開牛眼窗及老虎窗，屋身則多為古典裝
飾語彙。由於馬薩風格具有強烈的紀念性，因而也被廣泛的應用於官
方建築上，在數量頗多之建築風格，其中重修改造過的台灣總督官邸

（1912）最具代表。日本時代初期，總督的官邸原設於前清房舍，直至兒玉源太郎就任後才於1898（明治31）年倡建新總督官邸，由福田東吾、宮尾麟及野村一郎等人設計，始建於1900（明治33）年，翌年5月完工。然官邸落成之後，屋頂受白蟻蟲害之侵，嚴重受損，故於1912（大正1）年重修，由森山松之助與八板志賀助負責。戰後，總督官邸被改為台北賓館，做為接待國賓或重要宴會之場所。

由於此建築之特殊屬性，所以各種表現與設備，都是當時最摩登的一座建築。此官邸坐北朝南，前有院後有庭。整棟建築的輪廓有點像英文字母H，但是東西本體較長，南北向的兩端較短，只略為突出於中央本體。建築位於一座兼有通風防濕的基座之上，主入口居中，穿過門廳後即為寬廣的大廳，大廳西側有座華麗的樓梯通往二樓。一樓中央設有室內走廊，走廊北面為大小互異的會客空間，為總督當時正式接待賓客之處，現亦為會客空間，由此可接往北面拱廊，更可延伸與庭園合為一宴會場地。室內東南角另有一座樓梯通往二樓。兩層樓部分原為較隱私的部分，北側中央為總督之起居室，今為大會客室；兩端為臥室，除西端外，均設有柱廊。

造型上，台灣總督官邸為西洋歷史式樣，其中馬薩頂及各種古典元素的應用最為出色。基座是厚重石材所建，北面與庭園間設有一大樓梯，梯口欄杆上並立傳統石獅。屋身可以區分為入口門廊、角塔及

台灣總督官邸俯視（1912，今台北賓館，傅朝卿攝）。

台灣總督官邸正面及室內華
麗的裝飾（傅朝卿攝）。

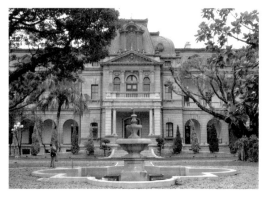

主體部位。入口門廊上方二層由四根壁柱
撐起山牆，山牆內有勳章飾及花草紋飾。
山牆之上為馬薩屋頂，中央直邊，兩側鐘
形邊，正中央開有老虎窗，角落有瓶飾；
其他部位的馬薩頂均為直邊，也開有牛眼
窗及老虎窗。東南角頂層為可用之閣樓，
屋頂為弧線的四角攢尖頂，西南角塔則為
圓頂。外廊第一層基本上為拱圈處理，二
樓部分多數立面原為單柱形式，不過整修
後卻採取對柱之組合，是愛奧尼克（Ionic）
柱式之變形。

　　除了外部有豐富的語彙外，台灣總督
官邸的室內裝修也十分華麗，有繁瑣的天
花板分隔與各種圖案線板。室內門罩與簾
罩及燈飾多數為巴洛克風格。亞熱帶的台
灣少見的壁爐也存在於主要空間，其上還
有非常細緻的裝飾。

　　（3）台中州廳、台南州廳、台北州廳
　　除了台灣總督官邸外，台中州廳
（1913，森山松之助，今台中市政府）與
台南州廳（1916，森山松之助，今國立台

灣文學館）都屬於馬薩風格之作品。

　　從正面觀之，台中州廳中央主體明顯可以分為三段，這也是西洋歷史式樣慣用的處理方式。第一段處理較為厚重，以仿石材為主要材料，第二段較為開放，以拱圈及柱列為主，上層則為直邊的馬薩屋頂組合主體，兩翼的屋頂亦屬馬薩頂，但比正面略低。相對的，台南州廳正面的馬薩頂則為弧邊。

　　另外，與此兩州廳幾乎為姐妹作的台北州廳（1913，森山松之助，今監察院）則兩翼維持馬薩頂，但正面以比例扁平的圓頂替代馬薩頂。

台中州廳（1913，今台中市政府，傅朝卿攝）。

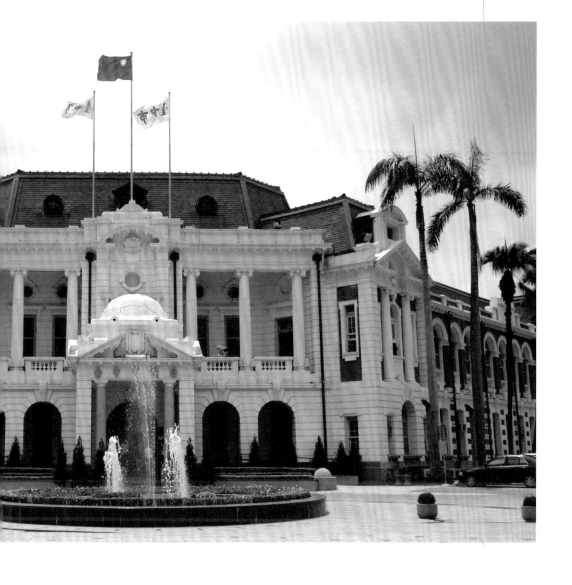

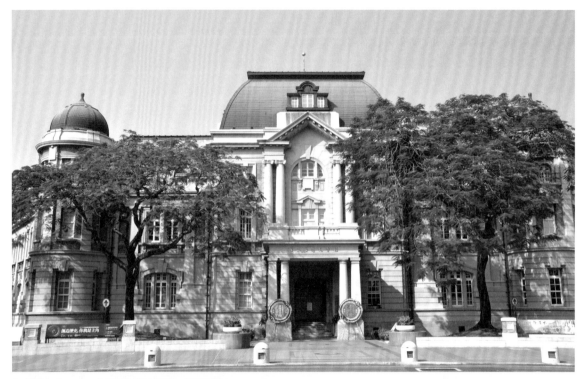

台南州廳（1916，今國立台灣文學館，傅朝卿攝）。

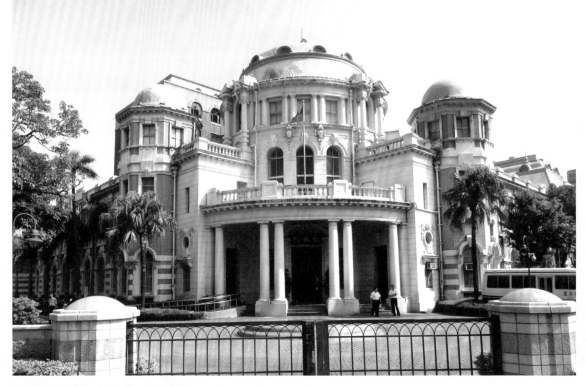

台北州廳（1913，今監察院，傅朝卿攝）。

3. 非古典系統歷史式樣建築之影響

　　台灣到了 1920 年代中期以後，開始出現了幾種非古典系統之式樣，而且廣為流傳。在這些非古典系統之式樣中，以中世紀之仿羅馬與簡化哥德式樣以及異風式樣為多。台灣日本時代雖然西方宗教曾遭受某種程度的限制，但是教堂的建設卻未曾停止，如台北日本基督教團幸町教會（1916，今濟南基督長老教會）、苓雅寮玫瑰聖母堂（1931，今天主教高雄玫瑰主教座堂）及淡水基督長老教會（1932）等都具有小型哥德建築的特色，其中又以高雄苓雅寮玫瑰聖母堂用最多哥德風格的元素。

（1）苓雅寮玫瑰聖母堂

　　苓雅寮玫瑰聖母堂之空間基本上是一種長方形巴西利卡式形態，禮拜堂主空間由七對十四根柱子分成中殿與兩側通廊三個部分。聖壇為類似八角環形殿，通廊之端亦為環形殿處理，但較聖壇為小。兩側通廊之上有夾層，入口之上則為唱詩壇。造型同時混合了部分仿羅馬的風格，尖塔、小尖帽、扶壁及玫瑰窗等元素均是取材自西方哥德式樣建築，只是加以簡化。室內之交叉拱筋裝飾性重於結構性，但仍具有強化其哥德風格之功用。中殿端聖壇處有一聖龕，充滿了哥德式樣垂直性之元素，內為聖母，手抱聖子。

↖台北日本基督教團幸町教會（1916，今濟南基督長老教會，傅朝卿攝）。

↑淡水基督長老教會（1932，傅朝卿攝）。

↗苓雅寮玫瑰聖母堂（1931，今天主教高雄玫瑰主教座堂，傅朝卿攝）。

苓雅寮玫瑰聖母堂
內景（傅朝卿攝）。

（2）教育設施

在非宗教建築方面，日本本土以高等學校建築較常見，其乃因學校企圖以中世紀之語彙來塑造一種學術氣氛。台灣日本時代，也有一些教育設施採用了中世紀風格，如台北帝國大學文政學部（1929，總督府官房營繕課，今台灣大學文學院）、台北帝國大學圖書館事務室（1929，總督府官房營繕課，今台灣大學校史室）及台南第二中學校講堂（1931，總督府官房營繕課，今台南一中小禮堂）是為仿羅馬風格；台北高等學校本館（1928，總督府官房營繕課，今國立台灣師範大學行政大樓）以及台北高等學校講堂（1929，總督府官房營繕課，今國立台灣師範大學禮堂）則是簡化哥德風格。

台北帝國大學文政學部與圖書事務室（國立台灣大學文學院與校史館）是台北帝國大學最早興建的校舍之一，位於東西向的軸線，即今天的椰林大道。就空間形態而言，兩棟建築都是兩層樓，空間完全對稱。一樓入口設有門廊，內有門廳，門廳後有一座挑高兩層樓的大廳，內有大樓梯通往二樓。

在造型上，這兩棟建築採取的都是中世紀仿羅馬風格。文政學部入口一樓門廊、二樓假門廊及中央山牆為整棟建築物表現之重心，且依序退縮形成三個層次。門廊正面為三個比例較細長的三聯拱圈，兩側為單一大拱圈；門廊內亦是三聯拱圈，而門廊的角落則有裝飾紋樣。二樓部長室外的假門廊也是正面為三聯拱圈，側面為單一拱圈，假門廊上裝飾有特殊圖案。中央山牆簷口則為小盲拱形成的倫巴底帶。中

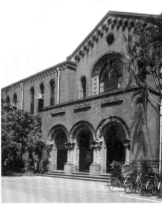

台北帝國大學圖書館事務室門廊拱圈（1929，今台灣大學校史室，傅朝卿攝）。

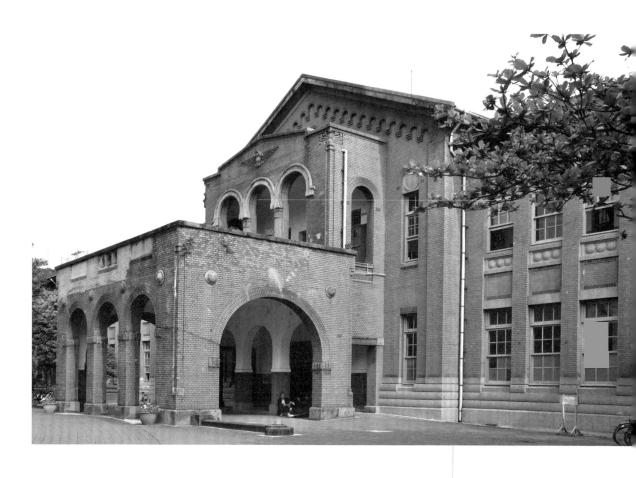

台北帝國大學文政學部
（1929，今台灣大學文
學院，傅朝卿攝）。

央量體這種處理方式也同樣出現於兩端部的立面處理上，正面及側面在二樓均為三聯拱圈收頭。但是中央量體及兩端部間的翼部則採用數組四聯拱圈。

　　圖書事務室在立面上的處理，與文政學部十分類似，不過在門廊及中央山牆的表現更為精緻。其門廊較淺，雖然同樣於正面開有三聯拱圈，但是拱圈為層層退縮處理，有折線裝飾線條；拱圈間則為台灣少見的中世紀籃式柱頭。中央山牆同樣的也於簷口飾以倫巴底帶，牆面則於中央開設一座較大型的退縮式拱圈，搭配兩側兩個較小的拱窗。倫巴底帶下則開有小牛眼窗一座。

　　整體而言，台北帝國大學文政學部與圖書事務室這兩座位於軸線上的建築，雖然不是台北帝國大學最早興建的建築，但以中世紀的仿羅馬風格強化了整體校園的學術氛圍，成為學校中最重要的地標，從帝國大學時期一直延續到今天，仍然是台灣大學最重要的建築遺產。

（3）異風風格

所謂的異風風格，乃是指建築中應用了埃及、印度、馬雅、印地安及拜占庭等建築元素做為主要特徵。異風風格的建築在構成上較自由，應用較多的是銀行與宗教建築。台北信用組合（1927，今合作金庫銀行城內支庫）、台北放送局演奏所（1930，栗山俊一，今台北二二八紀念館）、日本勸業銀行台北支店（1933，該行建築課，今國立台灣博物館土銀展示館）、日本勸業銀行台南支店（1937，該行建築課，今土地銀行）、台中彰化銀行本店（1938，白倉好夫、山喜三郎）均可以歸納於此類。

另外還有一些建築雖然乍看有西方古典系列之構成，可是細看之下則可發現其於外貌，尤其是柱式上應用了屬於埃及的棕櫚葉柱頭，如台北台灣銀行本店（1938，西村好時）即為一例。

異風風格使用元素差異甚大，每一棟建築表現手法不一。以勸業銀行台北支店為例，其雖位於角地，但內部空間並不像許多公共建築是對稱的配置。建築在南向及西向均設有騎樓，以高達兩層樓之柱廊呈現。主要入口置於南向，入內後有一寬敞之營業大廳，高兩層樓。在造型方面，日人稱此建築為「日本趣味加近世式」，然若仔細觀之，並不容易發現日本趣味究竟位於何處，反而是建築中明顯的應用了一些非西方正統古典語彙之元素或語彙，嚴謹來說是一種西洋歷史式樣中的異風表現，同時與 1930 年代流行的藝術裝飾式樣（Art Deco）風格混合而成。

沿街面採用有如埃及神廟內庭之柱廊構成，兩端為厚重之壁體，兩壁體中間，在南向有八根柱子，西向有五根柱子。柱子高約 9 公尺，本身有尖銳凹槽，無明顯基座，類似古典建築中的多立克柱式，不過柱頭的處理卻很特別，是幾何塊體，中央有人頭雕像。此人頭雕像究竟源自何處，不同的學者有不同的詮釋，但其手法明顯為藝術裝飾的手法。兩端壁體中央則開有壁龕，並以石材為邊框。

除了柱子與牆身之外，屋頂之簷口略為內縮，由三層不同的水平飾帶組成。第一層是獅頭、萬字紋與花飾；第二層為與第一層相對應的幾何線腳；第三層為更細分的裝飾，只出現於相對第一層的獅頭及花飾的部分。在室內，營業廳的柱頭及天花線腳，也都各有不同的花草紋樣。

日本勸業銀行台北支店細部（傅朝卿攝）。

日本勸業銀行台南支店細部（傅朝卿攝）。

日本勸業銀行台北支店（1933，今國立台灣博物館土銀展示館，傅朝卿攝）。

日本勸業銀行台南支店也有類似構成，但裝飾圖案並不同，甚至
也出現日本福神。

4. 民間本土化的西方式樣建築

日本時代日人所引進的各種西方歷史式樣建築雖成為公共建築之
主流，但事實上在民間所興建之建築中，仍有一股力量在扮演著制衡
外來建築的滲透。在面對日人帶來實質環境的改變，台灣人民的態度
可以說是相當的矛盾。一方面日人所建之官方建築常被百姓視為典範
而加以模仿並引以為傲；另一方面，我們又可發現在這些仿自官方建
築之中，除了西化之元素外，台灣本土化之裝飾系統與造型元素仍然
持續的被台灣百姓所使用。對於日本殖民者而言，各種西方式樣與日
本式樣是正統之建築語彙，傳達的是日本的與進步的象徵，然而對於
許多有本土意識的人士來說，這些語彙卻是外來的。可是在當時的政
治環境中，業主與匠司只好局部或者是象徵性的使用本土元素以傳達
他們心目中的本土訊息。

在實例方面，新營劉宅（1910 年代）及鹿港辜宅（1919）是檢
視此種雙重性格之好例。前者由業主自行聘僱工匠，模仿台南公會堂
而建；後者則聘僱曾經參與官方建築的技師為之，表現各異其趣。

除了洋宅之外，日本時代形制化期間台灣各地所建街屋中亦有許
多應用台灣傳統紋樣，與台北由官方所規劃設計之街屋形成強烈對

比，如湖口、三峽、草屯、大溪及台北迪化街均有很好之例子。在這些街屋中，基本構成原則為西方的，也應用了不少西洋歷史式樣的元素，但裝飾圖騰卻有許多是本土的。

在特殊的政治環境下，結合西方構成與台灣傳統紋樣於一身之情形，成為日本時代仿官方之民間街屋的一種特質。當然有時候也可以在一些官方建築之細部中看到匠司本土化西方語彙之巧，如台北帝大病院之柱頭及山牆上之裝飾就有許多台灣的水果圖案，甚為有趣，亦發人深省。

←台北迪化街街屋立面裝飾（傅朝卿攝）。

↓鹿港辜宅（1919，傅朝卿攝）。

第五章 日式建築

側　　　面

正　　　面

台灣軍司令官官邸正側向立面圖（引用自《台灣
建築會誌》第2輯第1號）。

日人治台五十年，在台灣興建的建築中，最具日本文化色彩的建築物乃是以日本傳統建築為藍本所興建的或是創新的日本古典式樣新建築。但也由於這些建築的日本意識太過於濃厚，戰後初期國民政府因為反日意識形態，而不見容於這些建築存在，曾經有意識的加以拆除或改建，所以現今保存狀況良好的實例，與西洋歷史式樣之數量相較，實為減少許多。然而雖數量有限，但與西洋歷史式樣建築中有許多西方建築語彙並不標準一事相較，台灣的日本風格建築語彙則相當標準。換句話說，台灣各種日本風格建築的興建，其實是和日本本土同類建築沒有多大的差異。

在日本的傳統建築中，神社、寺殿及民居是三種最常見的建築類型，在台灣也不例外，可以將之統稱為「日本傳統式樣建築」。如果加以細分，其實各有獨特空間規制與造型，台灣的同類型建築也都遵循其傳統模式。

除了傳統建築之外，日本在近代化的過程中也面臨著現代建築被批評缺乏日本特色，因而開始創造一種新的日本建築風格的現象，在這個過程中出現以鋼筋混凝土模仿傳統木構造的「新和風建築」；也出現企圖結合日本古典建築與西方古典建築的「帝冠式樣」，以及企圖結合日本古典建築與西方現代建築的「興亞式樣」。「帝冠式樣」和「興亞式樣」並不屬於特定的建築類型，由於它們已與傳統建築有著實質上的差異，應該被視為是一種「日本古典式樣新建築」。

1930年代，適逢日本軍國主義最興盛之際，在日本的殖民地或勢力範圍內，興建帶有日本色彩的建築也是一種文化領域的宣示，因此在這種情況下，台灣順理成章的出現此類建築是一種必然的趨勢。另一方面，由於文化因素使然，在其他風格的日式建築中，也經常可以看到局部使用日本裝飾紋樣或採用日式和室的情況。

壹

日式木造宿舍

為解決日人在台就業的居住問題，也同時解決日人的思鄉之情，日本殖民政府在統治台灣期間，有意識的移植日式傳統木造住宅做為宿舍之用，形成台灣城鎮非常特別的景觀。這類木造日式宿舍（日人亦稱和風住宅）基本上是日本從 16 世紀到 17 世紀初的書院造住宅逐漸發展而成的主流。除此之外，日本在明治維新後，引進西式住宅（洋風住宅），但對於傳統的榻榻米仍然無法捨去，因此出現和室與西式空間並存的情況，這類住宅被稱為「和洋二館」。

和洋二館因和與洋的配置情況，可區分為和洋並置、和中有洋、洋中有和三大類。「和洋並置」在外貌上最容易辨識，因為可以同時看到日式住宅與西式住宅（洋館）的特徵；「和中有洋」為日式住宅中存有西式的空間；「洋中有和」是西式住宅中設置有和室。

一、主要特色

在日式木造宿舍中，大部分是鋪設榻榻米，通稱為和室的房間，其中最主要的空間稱為「座敷」。「床之間」是日式木造宿舍最特別

的空間，也是不可或缺的元素，它是一側退縮的固定式空間，由床柱、床框所構成，內部通常會有掛軸、插花或盆景飾。「床之間」兩側分別設有「床脇」與「付書院」，床脇設有棚（置物架）及天袋與地袋（上下櫥櫃）；付書院則為床之間旁突出的窗戶，設有採光的障子窗扇。「襖」為室內隔間門，尺寸與一塊榻榻米相同。

榻榻米基本上以藺草編織，稱為疊或稱疊蓆。一張榻榻米的傳統尺寸是寬半間、長一間，寬90公分，長180公分，厚5公分，面積1.62平方公尺，也有尺寸為 90 公分 ×90 公分的半張榻榻米。因為榻榻米的大小是固定的，傳統日本建築以榻榻米為模矩，房間尺寸原則上都會是 90 公分的整數倍。「緣側」則是日式房舍外緣多出來的、特有的木質迴廊空間。

日式木造宿舍外貌基本上是構造的具體表現，明顯區分為基礎、牆體與屋頂三大部分。基礎多數為外覆水泥砂漿磚構造，少數為木構造，地板墊高可隔絕地面的濕氣，保持通風乾燥。牆體內外有不同的作法，外牆部分，內側為類似編竹夾泥牆，外側多為木造雨淋板（下見板）。雨淋板高約 19 公分，上下兩片相疊，因而具有防雨功能。在較為講究的案例中，雨淋板的交角還會處理以鐵件。屋頂方面，屋架可能為西式，亦可能為和式，外部再鋪傳統屋瓦，端部的鬼瓦造型特別突出。在室內木地板材料主要分為檜木與杉木兩種。門窗則多數採檜木，部分宿舍還設有收納門扇的雨戶。日本木造宿舍基本上會設置在所屬單位範圍或附近，這也是為何在官署、學校或事業單位如糖廠附近會有大量此種宿舍的原因。

二、住宅標準與標準圖

日本殖民政府在台灣興建的宿舍依職務可分為「高等官舍」及「判任官官舍」（一般官舍）。自 1895（明治 28）年至 1905（明治 38）年間，雖已有少數規範及建議的設計圖，台灣總督府並沒有對不同單位的宿舍設計興建制訂共同標準，各單位仍依個別需求而興建宿舍。這些早期的日式木造宿舍，從構造、排水、開窗及室內設不同面向而提出規定，但多數的著眼點是衛生條件的確保。

（一）高等官舍及一般官舍

1905（明治 38）年，台灣總督府為了便於管理，開始針對職等較低的判任官官舍制定標準，當年 5 月提出的「判任官以下官舍設計標準」文件，是日本時代第一份官舍標準的重要依據，包含官舍總別配當表（等級表）、仕樣書（施工說明書）及圖面書。該文件將判任官官舍區分為甲乙丙丁四個等級，不同等級的官舍所能擁有的建築面積從 23 坪到 10 坪 2 合 5 勺不等。也因為面積的差異，每一等級的空間組成也不相同，丁種更細分為二種。甲等官舍除了一般的居間、座敷、玄關、炊事場等必要空間外，還可以設置應接室。

1905（明治 38）年「判任官以下官舍設計標準」也附有建築標準圖，甲種官舍為「一戶建」（獨棟住宅），乙種官舍為「四戶建」（四連棟住宅），丙種官舍為「六戶建」（六連棟住宅）。丁種官舍較為特別，是由丁種一號一戶與丁種二號四戶連成「五戶建」（五連棟住宅），住宅標準的規範與標準圖的設置，使台灣日本時代日式木造宿舍的設計與興建，進入了系統化的歷程（表 5-1）。

表 5-1　1905（明治 38）年官舍設計標準表

官舍等級	使用者資格	總坪數	空間內容
甲種官舍	獨立官衙長、各官衙部課長等判任官	23 坪	應接室 8 疊（普通瓦敷）、座敷 8 疊、居間 6 疊、玄關 2 疊、台所 2 疊，此外還有浴室、炊事場、踏込、便所等。
乙種官舍	五級俸以上之地方廳各係長與同等級首席者	18 坪	座敷 8 疊、居間 4 疊半二室、玄關 2 疊，此外還有炊事場、踏込、便所等。
丙種官舍	六級俸以下者	13 坪	座敷 6 疊、居間 4 疊半、玄關 2 疊，此外還有炊事場、台所、踏込、便所等。
丁種一號官舍	支廳勤務之警部補、看守部長等	11 坪 5 合	座敷 6 疊、居間 4 疊半、玄關 2 疊，此外還有炊事場、台所、踏込、便所等。
丁種二號官舍	巡查看守	10 坪 2 合 5 勺	座敷 7 疊、居間 3 疊，此外還有炊事場、踏込、便所等。

（引自陳信安 2004）

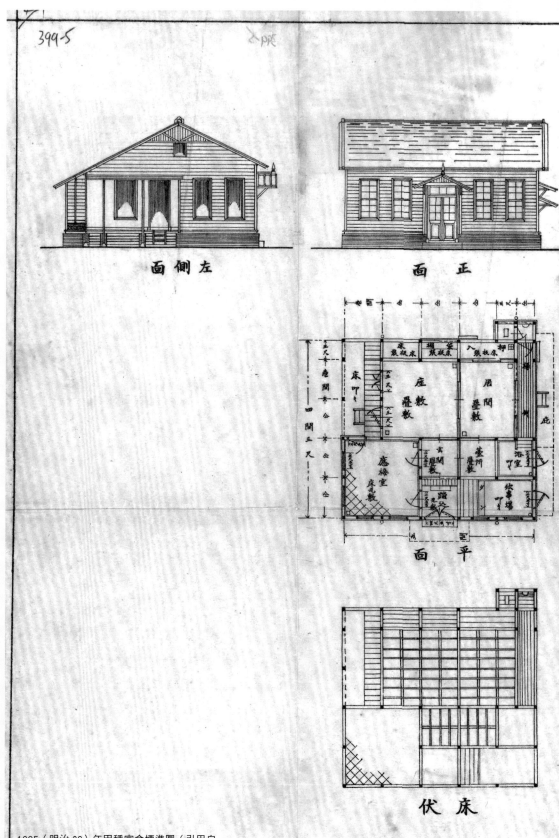

面側左

面正

平面

伏床

1905（明治38）年甲種官舍標準圖（引用自
「台灣總督府公文類纂」）。

甲種官舍新築平面圖

縮尺百分壹

面側右

面背

伏屋小

伏形地

縮
尺　百分一

明治三十八年四月十八日土木局

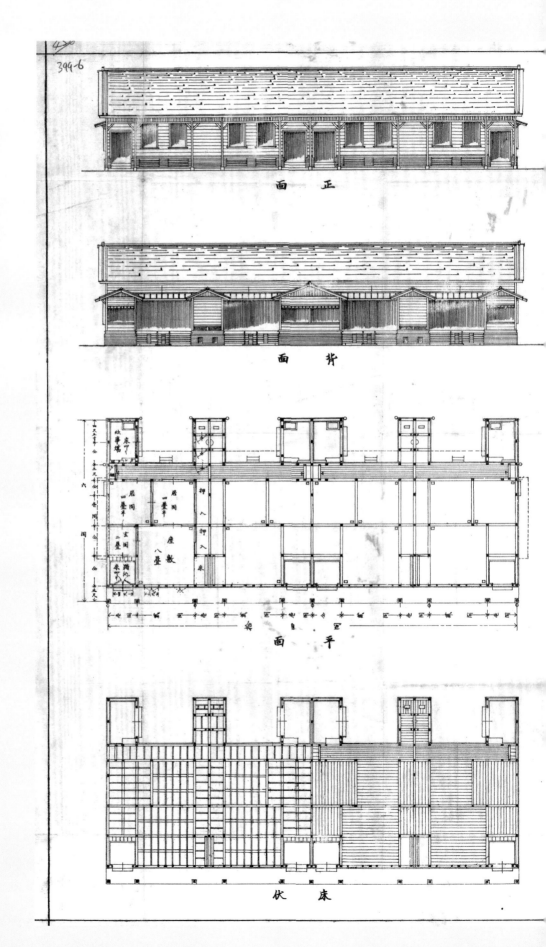

正　面

背　面

平　面

床　伏

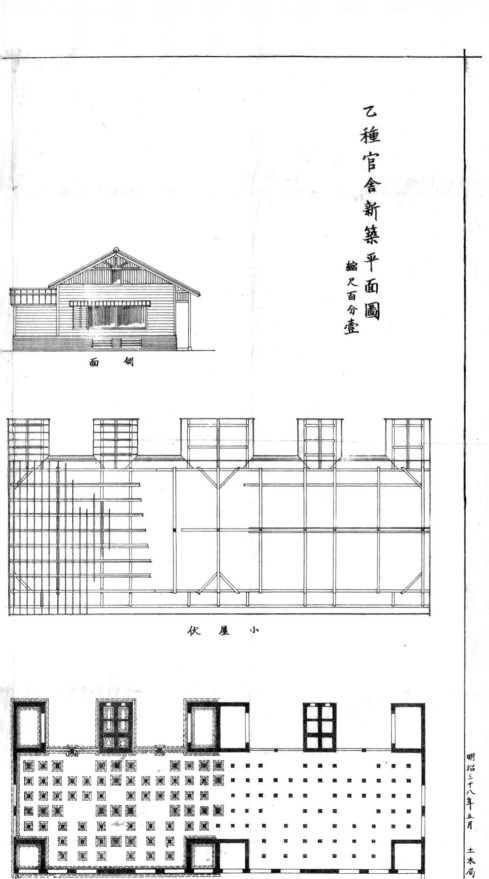

乙種官舍新築平面圖

縮尺百分壹

側　面

小　屋　伏

地　形　伏

明治三十八年五月　土木局

1905（明治 38）年乙種官舍
標準圖（引用自「台灣總督府
公文類纂」）。

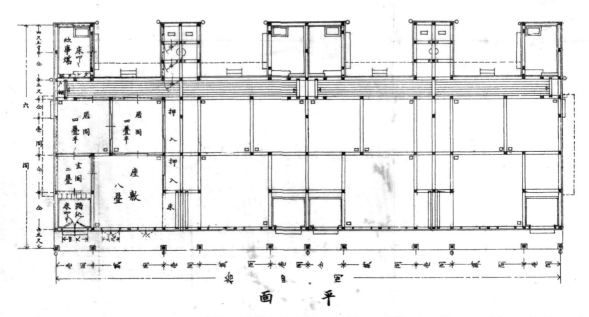

1905（明治38）年乙種官舍平面圖（引用自「台灣總督府公文類纂」）。

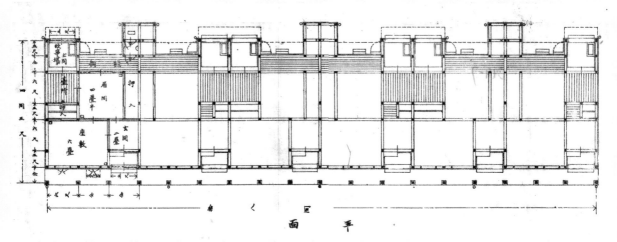

1905（明治38）年丙種官舍平面圖（引用自「台灣總督府公文類纂」）。

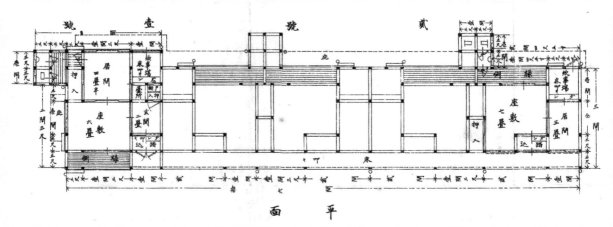

1905（明治38）年丁種官舍平面圖（引用自「台灣總督府公文類纂」）。

　　1905（明治 38）年官舍設計標準與標準圖面公布之後，許多機關在興建官舍時，因為實際上的需要，並沒有完全依照此標準。於是總督府在 1917（大正 6）年將官舍標準略做修正，將甲種官舍標準提高到 25 坪，乙種官舍提高到 20 坪，丙種提高到 15 坪，丁種基本上維持不變。此次修訂後，也出現了新的標準圖，但各地仍有許多未遵循標準的案例出現。至於在高等官舍方面，一直到 1922（大正 11）年仍無固定的標準，全由主其事者依居住者之需自行決定，洋風住宅或和洋二館的案例仍普遍存在。

　　宜蘭廳長官邸是早期高等官舍一個案例，興建於 1906（明治 39）年，為首任宜蘭廳長西鄉菊次郎所建，占地寬廣，達 800 坪、建築面積 74 坪，是一棟和洋二館的官舍。外貌上，此官舍以雨淋板牆體及日本瓦屋頂為主導元素，日本色彩鮮明。室內居住空間基本上為木地板或榻榻米地板，天花亦為木製。接待賓客的客廳，為洋式作法，牆面為較為厚實穩重的磚牆，窗戶比例亦與和式不同，室內天花板有雕花為飾，以凸顯會客空間的豪華氛圍。除了官邸建築外，庭園設有枯山水等日式庭園景觀。

　　1922（大正 11）年，為了管控高等官舍衍生出來的複雜問題，台灣總督府於是公布了「台灣總督府官舍建築標準」，將高等官舍區分為四個等級，對官員階級、建築面積、基地面積、建蔽率及建築形式都加以規範，同時也對判任官官舍增修一些規範（表 5-2）。

宜蘭廳長官邸洋館（傅朝卿攝）。

宜蘭廳長官邸和館（傅朝卿攝）。

表 5-2　1922（大正 11）年官舍建築標準表

官舍等級	使用者資格	獨棟或多戶建	建築坪數	基地面積
高等官舍第一種	總督府內總督及其核心幕僚，包括敕任官、稅關長等總督府直屬官員	一戶建	100 坪以內	建築坪數之 6-7 倍（600-700 坪以內）
高等官舍第二種	高等官三等、總督府所屬各官衙長及各課長、州事務官、中等以上學校長等官員	一戶建	55 坪以內	建築坪數之 5.5 倍（302.5 坪以內）
高等官舍第三種	高等官四等以下、總督府所屬各官衙長及各課長、稅務支署長、專賣支局長、州及廳各課長、中等以上學校長、郡守、一等郵便局長等與同等級官員	一戶建	46 坪以內	建築坪數之 4.5 倍（207 坪以內）
高等官舍第四種	高等官六等以下、稅務支署長、專賣支局長、州及廳各課長、郡守、一等郵便局長等與同等級官員	一戶建	33 坪以內	建築坪數之 4 倍（132 坪以內）
判任官甲種官舍	判任官二級俸以上州廳郡課長、支廳長、法院監督書記、監獄支監長、二等郵便局長、稅關支署長、專賣支局長等與同等級官員	二戶建	25 坪以內	建築坪數之 4 倍（100 坪以內）
判任官乙種官舍	判任官五級俸以上郡課長等與同等級官員	二戶建	20 坪以內	建築坪數之 3.5 倍（70 坪以內）
判任官丙種官舍	判任官六級俸以下官員	二戶建	15 坪以內	建築坪數之 3.5 倍（52.5 坪以內）
判任官丁種官舍	巡查、看守及同等待遇官等官員	四戶建	12 坪	建築坪數之 3 倍（36 坪以內）

（引自陳信安 2004）

　　台北帝國大學總長官舍建於 1928（昭和 3）年 12 月，隔年 5 月完工，是高等官舍標準制訂後興建的案例，屬於高等官舍中的第一等，建築面積為 91 坪多，基地面積達 720 坪。由於此官舍規模較大，機能較多樣，空間布局約略分為三區，入口更因機能不同而設置三處。中央部分為生活區，設有座敷、次間與左後方的居間，並以外廊連接，外廊外設有緣側，為標準的和式作法。應接室及部分對外的空間，則大抵為洋式作法。

　　換句話說，台北帝國大學總長官舍是一棟和洋二館的官舍。

台北帝國大學總長官舍平面圖
（引用自《台灣建築會誌》第
1 輯第 5 號）。

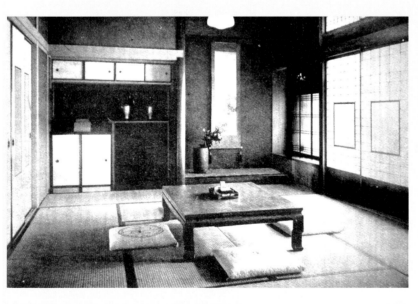

↑彰化二林公學校宿舍（傅朝卿攝）。

←台北帝國大學總長官舍和室空間（引用
自《台灣建築會誌》第 1 輯第 5 號）。

↑鹿港街街長宿舍外貌（傅朝卿攝）。

→鹿港街街長宿舍座敷床之間（傅朝卿攝）。

同樣是校長官舍，台南師範學校等級就低一級，為高等官舍第二等，洋式應接室空間依然存在，但造型上基本為日式形貌。除了中學校以上之校長官舍可以採用獨棟住宅外，其餘一般教職員的宿舍基本上都為判任官官舍，為典型的日式木造宿舍，彰化二林公學校（1937）是為代表。

1920年代後半，現代建築思潮開始流行，部分日本木造官舍也引入了現代化衛生設備，也有部分在外

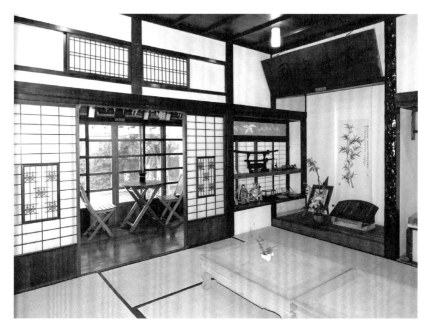

貌上融入少數非日式風格的元素。1935（昭和10）年10月落成的鹿港街街長宿舍是為一例。此宿舍為一戶建獨棟，有自己的庭園，占地約為134.4坪，建築面積約為44.75坪。從建築面積來看，此宿舍已達到第三種高等官舍的標準（46坪以內）；然而從土地面積與建築面積的比例來看，又只符合判任官乙種官舍的標準，因此是一個特殊的個案。

官舍本體朝南入口上方出挑的雨庇及圍牆大門的門柱都是現代建築的語彙。入口由踏込（土間）與玄關（廣間）兩部分組成。通過玄關之後，為一條像英文字母L形的走道，連接所有的空間，基本上都是標準的和式作法。外貌牆體多數為雨淋板。

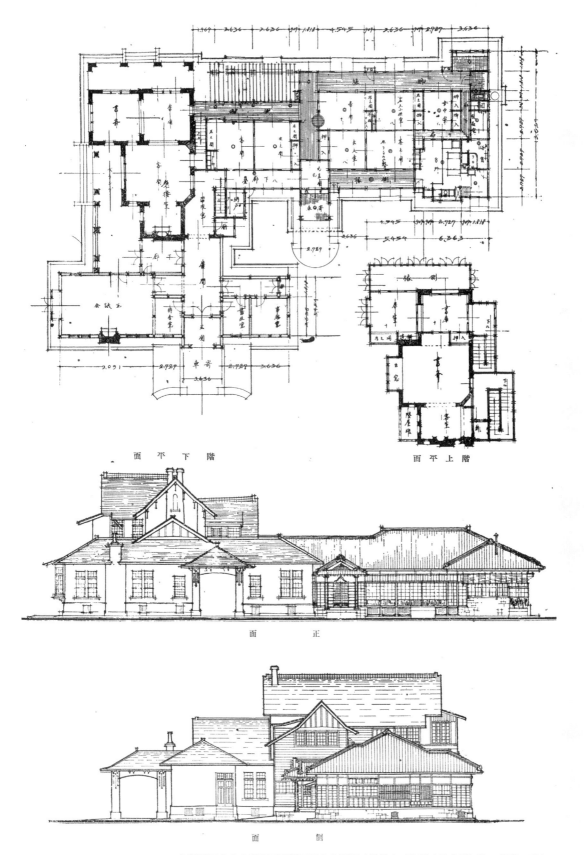

階 下 平 面

階 上 平 面

正　　　面

側　　　面

台灣軍司令官官邸平面圖與正側向立面圖（引用自《台灣建築會誌》第 2 輯第 1 號）。

（二）軍隊與警察的官舍

至於軍隊與警察的官舍，雖然規章都有別於文官體制，但在總督府頒行判任官官舍標準後，一般士兵與警察的官舍標準與文官差距不大，空間與造型亦與文官體制相似，然屬於高等官舍的高階軍官官舍，在表現上就比較多樣。

1930（昭和5）年竣工，由陸軍技師淺井新一設計的台灣軍司令官官邸應是軍隊等級最高者，為和洋二館官舍，洋館與和館各自的自明性很強。洋館高二樓，建築面積接近150坪，大部分為事務，和

屏東飛行第八聯隊隊長官舍原貌（引用自《台灣建築會誌》第1輯第2號）。

台南老松町陸軍官舍（傅朝卿攝）。

館面積較小，約 94 坪，以居住空間為主。洋館與和館面積總和超過
240 坪，遠大於高等官舍的第一種，頗為特殊。

　　同樣是淺井新一設計，建於 1928（昭和 3）年的屏東飛行第八聯
隊隊長官舍與奏任官官舍，雖仍為獨棟住宅，但規模則相對縮小。

　　在軍方的判任官官舍中，台南老松町陸軍官舍群（1925-1935）
為雙拼官舍，若與總督府官舍建築標準相較，多屬高等官舍第一等至
第四等，為日軍第二聯隊高階軍官家庭所居，大抵上依據日本傳統的
木構民居所建，但地板是位於一個基座之上。台南水交社則是海軍航
空隊宿舍，建於 1941（昭和 16）年左右。

　　在警察系統方面，一般而言市級警察署署長官舍為獨棟的高等官
舍，其餘為判任官官舍，台中警察署長官舍（1932完工）及其他官舍，
外觀仍保有日式樣貌，室內也多為和室特色。

（三）新和風住宅

　　除了官方興建傳統木造官舍外，台灣建築會在 1929（昭和 4）年
成立後，也積極推廣新住宅，在該會會刊《台灣建築會誌》持續刊登
住宅作品，更在第二輯第三號（1930 年 5 月號）以「住宅號」專輯，
刊出包括該會會長井手薰與大島金太郎（台北帝國大學農學部長）、
栗山俊一（總督府技師）、白倉好夫（總督府技師）、小原時雄（大
阪商船株式會社台北支店店長）、淺井新一（陸軍技師）、尾辻國吉
（總督府專賣局技師）與林熊光（台北州州協議會員）的住宅，並鼓
吹兼有現代與日本特色的住宅，即所謂的新和風住宅。

井手薰住宅原貌（引用自《台灣建築會誌》第2輯第3號）。

栗山俊一官舍平面圖（引用自《台灣建築會誌》第2輯第3號）。

　　在這些人所設計的自宅中，多數採用日式外貌，也會設置標準的日本和室空間，並將之整合於西式或現代空間之中。為了徵集推廣更好的日式住宅，台灣建築會也於當年舉辦住宅設計圖案徵選，一共募集到三十五份圖案，並選出台灣軍經理部工務科准員不免宇之吉的方案為一等獎。這個設計方案中，除了應接室、書齋及服務性設施外，居間、茶間及寢室均為傳統和室空間。

台灣建築會住宅設計圖案徵
選一等獎作品平面圖（引用
自《台灣建築會誌》第 2 輯
第 3 號）。

三、貴賓館、招待所與旅館

　　日式木造住宅的特色於日本時代也被廣泛的應用於有住宿機能的
公共建築上，特別是貴賓館、招待所與旅館，不少料理店也廣泛的應
用榻榻米於餐飲空間上。

（一）貴賓館

　　1923（大正 12）年日本皇太子裕仁（即日後的昭和天皇）來台
行啟。為了接待皇太子，不少地方興建了貴賓館以做為行館，草山御
賓館及高雄壽山貴賓館是兩個標準的案例。

→草山御賓館原貌（引用自《台灣建築會誌》第 1 輯第 3 號）。

↓阿里山貴賓館室內（傅朝卿攝）。

↘高雄壽山貴賓館原貌（引用自 1933《台灣 ALBUM》）。

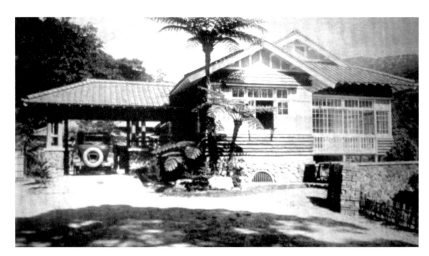

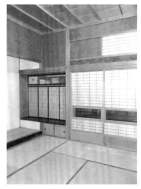

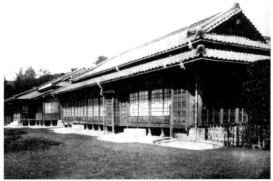

　　草山御賓館是一棟和洋二館，先建洋館，設有御休憩室、次間、廁所、浴室及車寄，再增建木造和館。相對於草山御賓館的和洋二館，高雄壽山貴賓館則為標準的日本木造建築。

　　除了專為皇太子行啟所建的貴賓館外，台灣各地也建有一些招待所，因為常有日本貴族造訪，也常被民眾誤稱為「太子賓館」，阿里山貴賓館就是一座典型的案例。

　　阿里山貴賓館原本是營林所嘉義出張所之招待所，不曾被當作為皇太子行館，不過 1920 年代起卻陸續有日本皇室族人住宿於此。從形制來看，阿里山貴賓館也是一座和洋二館的建築。東側主要為招待賓客之空間，為洋館處理；西側空間則為較私密的部分，為和館處理。和館部分應用大量當地的檜木，並強調素木風格，不添加任何彩繪，木作門窗均極細緻，加上榻榻米形成強烈的日本風格。

（二）招待所與旅館

　　除了貴賓館外，日式風格木造建築也經常被應用於招待所，台南總爺糖廠招待所與嘉義民雄放送局招待所都是很好的代表。為了形塑日本趣味與氛圍以吸引顧客，民間興建的旅館與料理店，也經常應用和式空間與語彙，如台北梅屋敷、台北紀州庵料亭支店、台南四春園旅社與櫻料理、南投日月潭涵碧樓及許多溫泉區的旅社都屬之。

　　梅屋敷建於1900（明治33）年，為日人大和宗吉所經營的高級料亭，許多當時的政商名流都曾是座上賓。此料理亭為長方形木造和式建築，屋頂覆以黑瓦，室內以榻榻米空間為主。紀州庵料亭支店，為日人所經營的紀州庵料亭的一部分，大廣間為榻榻米和室，為大型宴會或活動之場所，緣側及抬高之構造皆為標準日式作法。

　　櫻料理位於台南測候所之西側，由於附近官署林立，有州廳、合同廳舍、參議會與警察署等設施，因此是當地最重要的日式料理店，建築主棟圍繞著一個小內庭，與南棟形成英文字L之空間，共同圍塑著外庭，南棟與主棟後側均為二樓。建築本身為傳統日本木構造，屋頂鋪設傳統黑瓦，庭園中亦有日本風格之擺設。

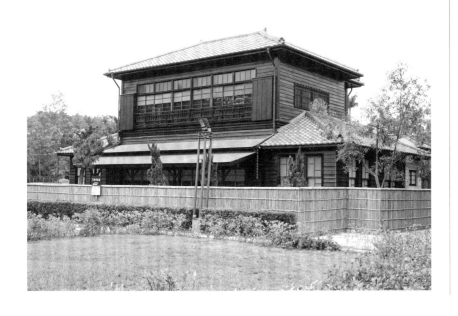

台南總爺糖廠招待所原貌（傅朝卿攝）。

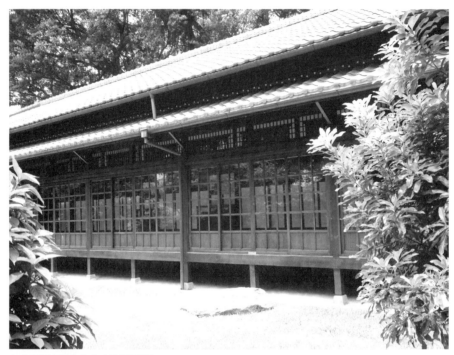

台北紀州庵料亭支店（傅朝卿攝）。

台北梅屋敷（傅朝卿攝）。

台南櫻料理（傅朝卿攝）。

<div align="right">

貳

日式神社

</div>

在所有日本傳統建築中，神社是最具日本文化及宗教色彩的建築類型，與國家發展及人民生活息息相關，數量很多不勝枚舉，幾乎是存在於每一個城市與鄉鎮，甚至有些街口也會設置。

一、主要特色

依屬性而言，日本的神社基本上可以分為「國家神道」與「民間信仰」兩大類，前者為官方的神道崇拜，後者屬於百姓的神祇信仰。

在國家神道中，日本皇室的祖神天照大神為地位最崇高者之一。造化三神，亦即大國魂命、大己貴命與少彥名命也是許多神社共同的神明。歷代天皇或皇族死後也有被尊崇為神明者。

在民間信仰方面，則以守護航海的金刀比羅神與守護農業生產與民眾生命的稻荷神為最多。後來，日本也出現祭拜殉職殉國軍人、警察與公職人員的靖國神社系統，不少企業或商社也會自設企業社。

台灣神社與敕使道鳥瞰（引用自 1930《日本地理大系台灣篇》）。

自古以來，日本神社即有所謂「社格」等級之分。明治時期，社格重新調整，分為官社與地方性神社，官社又分為國幣社與官幣社兩種。每種又分上、中、下三等。國幣社舉行祭典時是由日本國庫支付費用；官幣社則由日本皇室支付。地方性神社分府、縣、鄉、村及無格社，分別由所屬層級之地方政府提供祭祀時之帛料。

神社建築在不同的宗派系統中存在著差異，每一宗派祖社本殿建築形態也成為一種特殊的風格，其中伊勢神宮為代表的「神明造」及賀茂社的「流造」數量最多，前者屋頂為直線造型，後者為曲線，屋頂前屋面比後屋面長。除了鳥居外，神社外貌上主要特徵為屋頂上的千木、堅魚木、破風、破風板、鬼瓦板與懸魚。另外，於神社參拜道上，也經常設置狛犬、石燈籠、神馬與神銅牛等吉獸。

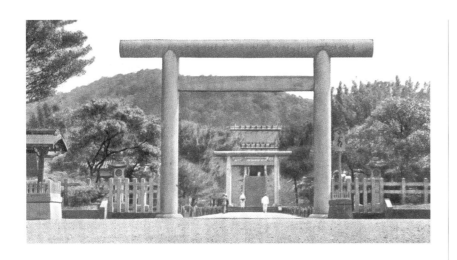

二、國家神道與地方性神社

（一）台灣神社

在台灣超過兩百多間大大小小的神社中，位於台北劍潭山（今圓山大飯店址），社格列為官幣大社的「台灣神社」是位階最高、規制最完整的神社，倡建於北白川宮能久親王去世之後。除了供奉戰死於台灣的北白川宮能久親王外，同時也祭祀日本開拓三神大國魂命、大己貴命與少彥名命。

台灣神社動工於 1901（明治 34）年 2 月，同年 9 月 26 日完工，於 10 月 24 日舉行落成大典，10 月 27 日舉行鎮座祭，成為台灣最早的神社之一。神社占地約 5 公頃左右，社務所、手水舍、拜殿、中門及本殿等，分立於由下而上的三個平台上，本殿位在最高處的位置，採用的是神明造，拜殿及中門也都是採用神明造。為了達到神社建築的最高品質，台灣神社特別委託當時日本最權威的古建築學者伊東忠太負責設計，協助的有武田五一，並由日本聘請專門負責社寺建築及皇家建築的傳統工匠建造。

值得一提的是，台灣神社的參拜道一直從山上延伸到山下，設有不同的鳥居、狛犬、石燈籠、銅馬、銅牛。更建設了明治橋跨越基隆河，使參拜道連接到市區來的道路（今中山北路），並命名敕使道。每年 10 月 28 日，台灣神社舉行祭典，全台灣放假一天。

原台灣神社銅牛（傅朝卿攝）。

（二）台南神社

　　台灣另一處與北白川宮能久親王有直接關係的神社，是由台南北白川宮能久親王御遺跡所逐年發展而成的「台南神社」。

　　1900（明治33）年台南縣知事磯貝境藏等人發起將1895（明治28）年北白川宮親王臨死前最後留駐的寢殿，即台南望族吳汝祥宅宜秋山館，改做為「御遺跡所」，展示各種親王用過的物件，於1902（明治35）年8月完工，隸屬台北的台灣神社管轄。擴建後御遺跡所整體配置軸線為南北向，主入口面南，建有靈門、拜殿、神門、手水舍、鳥居、石燈籠、圍籬，工匠來自於日本。宜秋山館部分舊房舍設置了博物館。1920（大正9）年列入無格神社，仍屬於台灣神社管轄，職員由台灣神社分派。1922（大正11）年，「御遺跡所」東側新建台南神社，是日本時代中期神社的代表，1923（大正12）年6月竣工，1925（大正14）年10月31日升格為官幣中社，鎮座日與台北台灣神社一樣，為10月28日。

原台南神社狛犬（傅朝卿攝）。

　　神社占地遼闊，分成內苑、外苑。內苑範圍為完整的神社配置，包含鳥居、石燈籠、狛犬、銅馬、社務所、拜殿、本殿等，其中本殿、中門與拜殿的建築形式都為神明造。外苑則布置日式風格的庭園造景。

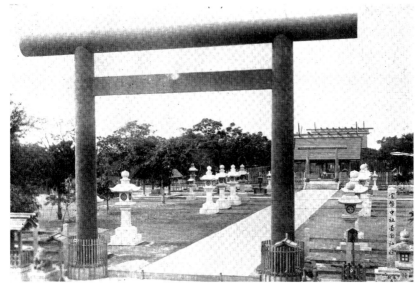

←台南神社原貌（引用自 1931《日本地理風俗大系》第 15 卷）。

↓台南北白川宮御遺跡所原貌（引用自 1908《台灣篇寫真帖》）。

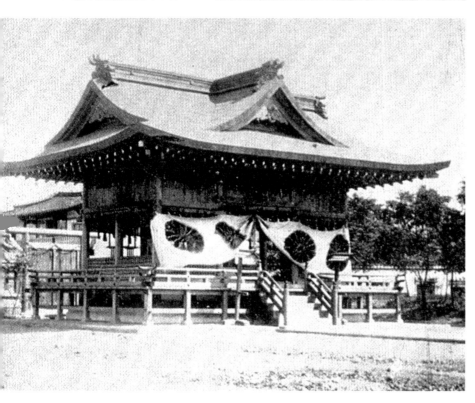

（三）桃園神社

　　在日本時代晚期的神社中，由春田直信所設計，於 1938（昭和 13）年舉行鎮座祭落成的桃園神社最具代表，也是台灣日本時代興建的大小神社中，唯一一棟保存狀況較完整者。桃園神社祭拜的除了豐受大神、開拓三神（大國魂命、大己貴命及少彥名命）外，也將北白川宮能久親王及明治天皇做為祭神。在配置上，桃園神社依山勢而分三層，軸線對位於市中心北白川宮能久親王紀念碑，空間上由參拜道串聯庭園與建築而成。參拜道兩側置有石燈幢、鳥居及銅馬，兩側有西淨與東沐兩個建築，西淨為進入神社本體前洗手以淨心的地方，亦稱為手水舍；東沐為社務所，門廊為唐破風形式。本體由中門、拜殿與本殿而成。中門為正式的大門，由十二根柱子支撐銅屋頂。拜殿中央屋頂為前緣中央略為拉長的歇山頂（入母屋屋根），兩側為懸山頂（切妻屋根）。

　　本殿規模不大，必須爬十階始可抵達，屬於流造。地點位於高台上，四周亦設有高欄。桃園神社各部位的構造及細部裝修都頗具特色。拜殿支摘窗為格子形式，不同木材間的接合點或是木材的收頭大多數使用銅質五金構件，一則強化木質構件，一則有美學效果。

桃園神社拜殿（傅朝卿攝）。

桃園神社本殿（傅朝卿攝）。

（四）其他神社

除了上述神社外，台灣各地的神社在日本時代也是城鎮聚落、移民村及原住民部落的名勝，比較有名的有打狗金刀比羅神社（1910年鎮座）、台東神社（1911年鎮座）、第一代台中神社（1912年鎮座）、基隆神社（1912年鎮座）、花蓮吉野神社（1912年鎮座）、花蓮港神社（1916年鎮座）、大林金刀比羅神社（1916年鎮座）、新竹神社（1918年鎮座）、阿里山神社（1919年鎮座）、阿緱神社（1919年鎮座）、第二代宜蘭神社（1919年鎮座）、彰化神社（1927年鎮座）、澎湖神社（1928年鎮座）、高雄神社（1929年鎮座）、霧社神社（1932年鎮座）、第二代台中神社（1942年鎮座）與第二

打狗金刀比羅神社原貌（引用自1915《台灣篇寫真帖》第6集）。

代嘉義神社（1942 年鎮座）。

　　台灣的神社不僅設於城鎮聚落、移民村及原住民部落，也設於高山及湖泊處，新高神社（1925 年鎮座）就設於台灣最高的玉山（新高山）山頂，祭祀的神明除了台灣神社共同的北白川宮能久親王、大國魂命、大己貴命及少彥名命外，還有大山祇命。

　　地區性神社習慣以地名來命名神社外，也有少數神社以其它名稱命名，如 1923（大正 12）年舉行鎮座祭的花蓮佐久間神社，供奉大己貴命與第五任台灣總督佐久間左馬太，屬於無格社。在式樣上，佐久間神社的拜殿採用帶有靈廟色彩的形式，向拜（日本字為「向拝」，入口出簷部位）用唐破風，主體入母屋也有千鳥破風，本殿則屬流造。台北芝山巖神社，興建完成於 1929（昭和 4）年底，以紀念 1896（明治 29）年因芝山巖事件而罹難的六位日本人，位於六位罹難者墓地附近，式樣以神明造為主。

阿里山神社原貌（引用自 1930《日本地理大系台灣篇》）。

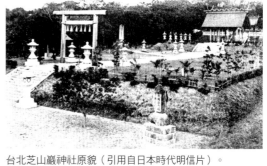

台北芝山巖神社原貌（引用自日本時代明信片）。

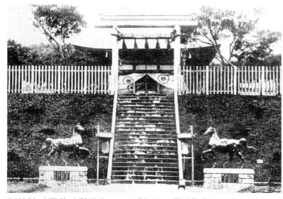

新竹神社原貌（引用自 1932《台灣の風光》）。

花蓮佐久間神社原貌（引用自 1930《日本地理大系台灣篇》）。

三、台北建功神社與台灣護國神社

（一）台北建功神社

　　除了傳統的神社之外，位於台北的建功神社與台灣護國神社是二座功能特殊的大型神社。

　　建功神社於 1928（昭和 3）年 7 月 14 日舉行鎮座式，設立目的是要供奉日本治台以來對台灣有貢獻的人物，設立時曾宣稱只要有貢獻不分台日均可審核通過後被祭祀，帶有日本靖國主義的色彩，規模雖大，但屬於無格社。除了機能外，建功神社最特別的乃是總督府營繕課長井手薰負責的設計表現。空間配置上，建功神社與傳統的神社有很大的差異，神社坐北朝南，從外至內依序為參拜道、鳥居、神橋、神池、拜殿與最內側之本殿，手水舍位於神池之旁，其他附屬空間，如休息室與社務所，則於拜殿兩側。在造型上，建功神社更是特殊，鳥居從中國傳統牌樓變化而來，拜殿與本殿合體的主體建築更應用西洋建築的圓頂，並於外廊應用台灣傳統建築的構架與語彙。建材則基本上是鋼筋混凝土。

　　由於空間與造型皆未遵守神社形制規範，因而引發許多衛道人士嚴厲的批判。然而井手薰也強力捍衛他的設計，撰文解釋。井手薰認為因為台灣多白蟻，對木材是一項破壞因子，若神社使用木材而經常

台北建功神社鳥居原貌。今神社參道大門、鳥居、參道兩側石燈籠等設施皆已不存在（引用自日本時代明信片）。

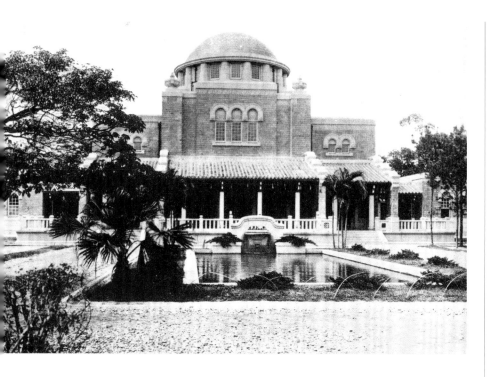

↑ 台北建功神社拜殿原貌
（引用自《台灣建築會誌》
第 4 輯第 1 號）。

←台北建功神社主體原貌。
1955 年改建，外觀呈現中國
古典式樣，今為台灣藝術教
育館南海書院（引用自 1930
《日本地理大系台灣篇》）。

受白蟻侵蝕，對祭神不敬，也浪費國幣，所以應當避免使用木材。在
形式上，因為建功神社祭祀的除了日人外，還有不少台灣本地人，也
應在建築表現上反映本土特色。因此，為求永久性，主體採用西洋構
造方式，也就是鋼筋混凝土，外部再以本土風格來調和。因為外貌很
難與日本傳統神社風格協調，所以日本傳統風格只應用於本殿內部。

　　換句話說，是以能抵抗外在環境的西洋構造，來保護內部日式最
神聖的部分。因為井手薰的意匠與堅持，台北建功神社成為日本本土
及海外殖民地與占領地最特別的神社。

（二）台灣護國神社

　　1930 年代後期，軍國主義日漸抬頭，神社建築又回歸到傳統風
格的表現。1941 年 1 月 15 日，台灣護國神社舉行地鎮祭動工，1942
（昭和 17）年 5 月 22 日舉行鎮座祭。位於計畫重建台灣神宮東側的
台灣護國神社，在屬性上有部分與建功神社相似，台灣護國神社供奉
與台灣有關的英靈，包括在台灣戰歿的陸海軍或有官階者、戰歿時為
台灣籍，或住在台灣的內地人及在日本領台後因各種事變而殉職者。

　　台灣護國神社由總督府官房營繕課負責設計，井手薰也參與其中，空間也是複合體的設計，包括有本殿、祝詞殿、拜殿、左右渡廊、祭器庫、神饌所、手水舍、社務所等，造型採取的則是日本傳統寺殿風格，本殿為流造，屋頂鋪以檜木皮。

台灣護國神社西向立面圖（引用自《台灣建築會誌》第 14 輯第 4 號）。

台灣護國神社主體原貌。1966 年神社建築拆除改建，今為台北圓山忠烈祠（引用自《台灣建築會誌》第 14 輯第 4 號）。

日系佛寺與武德殿

台灣的佛教從鄭氏王朝就已從中國大陸跟著僧人來到台灣。日本時代，與漢系佛寺在許多層面上都不相同的日系佛教跟隨日人來到台灣，計有天台宗、真言宗高野派、真言宗醍醐派、淨土宗、曹洞宗、臨濟宗妙心寺派、真宗西本願寺派、真宗大谷派等七宗十二派，於全台灣擁有寺院五十六、教務所一、布教所百十，信徒約十七萬人。不過因為信徒有限，台灣的日系佛寺規模並不像日本那麼大，佛寺的規制與造型也與日本原型不盡相同，更與台灣傳統閩南建築，特別是木構造與裝飾系統，有著明顯的差異。

一、曹洞宗佛寺

（一）台北大本山別院

　　曹洞宗是最早來台的日系佛教宗派之一，早在 1896（明治 29）年曹洞宗大本山就擬派慰問使兼從軍布教師足立普明等三人來台。

　　1908（明治41）年，曹洞宗總布教機關曹洞宗大本山別院在台北市東門町設立，本堂建於1914（大正3）年，為重簷入母屋造（歇山頂）木造寺殿建築，入口處理以破風，後因暴風雨而毀。創立當時，曹洞宗大本山別院僅供日籍人士參拜，之後為了吸引本地信徒的需要，由台籍禪師於正殿右方，另外興建一座閩南風格觀音禪堂。1920年（大正9）年，本堂動工重建，直到1923（大正12）年完工，採傳統日本寺殿風格，坐落於一個基座上，堂內分兩大區，主要內陣於中間偏後方形架高區，前面為外陣廣間。1930（昭和5）年增設鐘塔一座。

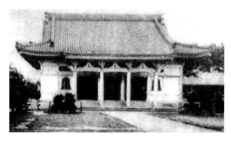

↑台北曹洞宗大本山別院第二代本堂原貌（引用自1931《台灣紹介最新寫真集》）。

→台北曹洞宗大本山別院鐘樓現貌（傅朝卿攝）。

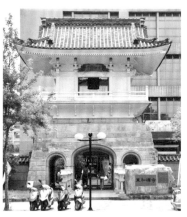

台北曹洞宗大本山別院第一代本堂立面圖（引用自「台灣總督府公文類纂」）。

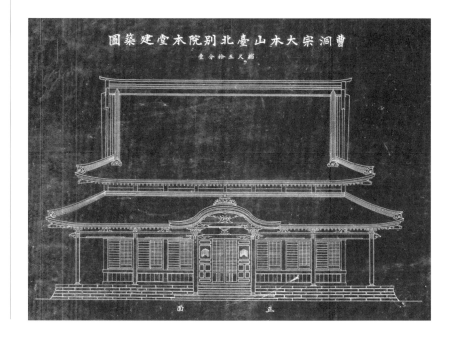

（二）阿里山寺

阿里山寺（今阿里山慈雲寺）是曹洞宗繼台北大本山別院設立後，於開發阿里山森林時成立的布教所。此寺興建緣起於 1915（大正 4）年 3 月，阿里山森林火車出軌翻覆，死傷五人，曹洞宗日僧默仙禪師特為此進行追弔供養，並於 1919（大正 8）年建立曹洞宗阿里山布教所，並迎暹羅國王（今泰國）親贈釋迦牟尼古佛像一尊供養。1924（大正 13）年 5 月布教所發生火災，經營林所同仁與信徒、住持共同募資重建，1925（大正 14）年 8 月落成，隸屬台北曹洞宗大本山別院。

阿里山寺配置上由主堂大雄寶殿、鐘樓及主殿兩側之小規模寺務所組成。入母屋造（歇山頂）的大雄寶殿面寬與進深皆為五開間，向拜有破風，室內無柱，主祀釋迦牟尼佛，左右旁祀文殊菩薩與普賢菩薩。主堂屋頂木作構件如破風板、懸魚雲朵飾，妻飾部分垂直水平木格，均清楚可見。向拜由兩根方木柱及斗栱構件支撐出簷，柱礎為傳統日式作法，柱上懸有木聯，屋簷斜坡與斗栱間之構件有曲形花紋裝

←←阿里山寺室內現貌（傅朝卿攝）。

←阿里山寺木構細部（傅朝卿攝）。

↓阿里山寺原貌（引用自 1930《日本地理大系台灣篇》）。

飾。斗栱則屬大佛樣，其下橫梁端部的木鼻亦做成曲線裝飾，上下橫梁間除斗栱外還飾有蠶股。寺殿左側外庭有一座鐘樓，鐘則為日本時代的遺物。

（三）中和圓通禪寺及員林禪寺

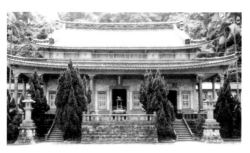

中和圓通禪寺外貌（傅朝卿攝）。

屬於曹洞宗的中和圓通禪寺及員林禪寺是昭和年間以鋼筋混凝土所建，建築風格上仍以日式風格為主，但也巧妙的融入其他風格的語彙。

圓通禪寺創立人為妙清尼師，自 1926（昭和 1）年起造圓通禪寺大雄寶殿，外貌基調為重簷入母屋造（歇山頂）覆以日本瓦，但也融入當時流行的西方建築元素。例如大殿雄寶殿的廊柱，採用西洋柱式，殿內神龕也有西式繁複華麗的紋樣裝飾。在圓通禪寺範圍內，也可看到一些日式石燈籠，亦是昭和年間所立。員林禪寺係日本曹洞宗禪師岡部快道建立於 1931（昭和 6）年，原貌建築係採用日本式之木造梁柱，外貌為入母屋造（歇山頂），並設有向拜。

二、臨濟宗佛寺

（一）鎮南山臨濟護國禪寺

臨濟宗妙心寺派也是最早被引入台灣的日系佛教宗派之一，所轄的寺院及弘法道場曾經達到二十五座，此外並有一百一十五座相關寺院。早在 1898（明治 31）年日本臨濟宗僧人得庵玄秀禪師受當時總督兒玉源太郎之邀來台弘法布教，幾年之後略有所成，乃在台北圓山西麓，建禪堂稱「鎮南山臨濟護國禪寺」，自 1910（明治 43）年 3 月破土，至 1912（明治 45）年主體建築竣工，於 6 月 21 日舉行落成佛像安座大典，是台灣日本時代唯一冠以護國之名的佛寺。

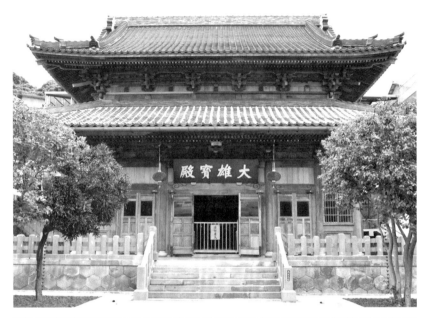

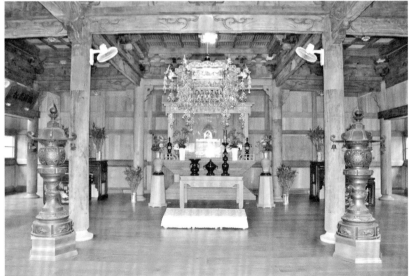

台北臨濟護國禪寺大雄寶殿（傅朝卿攝）。

台北臨濟護國禪寺大雄寶殿室內（傅朝卿攝）。

　　鎮南山臨濟護國禪寺原有格局十分完整，包括有山門、法堂、大雄寶殿及附屬方丈堂。然歷經戰亂與時代變遷，目前僅存重簷入母屋造（歇山頂）的大雄寶殿與山門兩棟日本時代的建築。大雄寶殿，立於一個抬高、外表為規則的六角形石砌的基座之上，前半的空間（外陣空間）寬三開間，後半的空間（內陣）寬五開間，四周有迴廊，室內供奉釋迦三尊。主體繞以迴廊，圍以刻有奉獻者名字的欄杆。木構

台北臨濟護國禪寺大雄寶殿
斗栱細部（傅朝卿攝）。

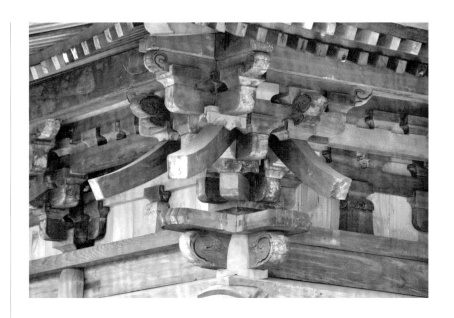

造的大雄寶殿，斗栱極為壯碩，屬於禪宗的作法，重簷間與角落的斗栱還有往外垂下的尾垂木，在台灣極為罕見。斗栱與斗栱間則有日本傳統木造建築常見的「蟇股」構件。柱與柱間則有虹梁與貫木等水平構件相連，角落構件則以「木鼻」為端部收頭。室內木構架中亦可見到斗栱與蟇股兩種元素。屋頂方正脊、垂脊及戧脊均以鬼瓦為端，山牆有懸魚。山門是一棟結合承重磚牆與木構造的兩層樓建築，屋頂形式也是屬於入母屋造，上鋪日本瓦，屋脊末端亦有鬼瓦。

（二）北投鐵真院

　　北投鐵真院（今北投普濟寺），建於 1905（明治 38）年，也是臨濟宗妙心寺派在台北的布教據點。成立「鐵真院」的原因之一，可能是為了讓日本人在北投發展、泡溫泉治病的同時，心靈上也能有所寄託。由於其信眾之中有相當多人為總督府交通局鐵道部員工，於是乃以鐵道部運輸課長村上彰一先生諡號「鐵真」，命名為「鐵真院」，並在寺中設立「村上彰一翁碑」。

　　鐵真院中原來供奉著湯守觀音，而被北投民眾視為是溫泉守護寺。鐵真院包括本堂（大殿）及庫裏（住持及出家人住宅），本堂為單簷的入母屋造（歇山）建築，三開間面寬比一般佛寺小，進深也僅

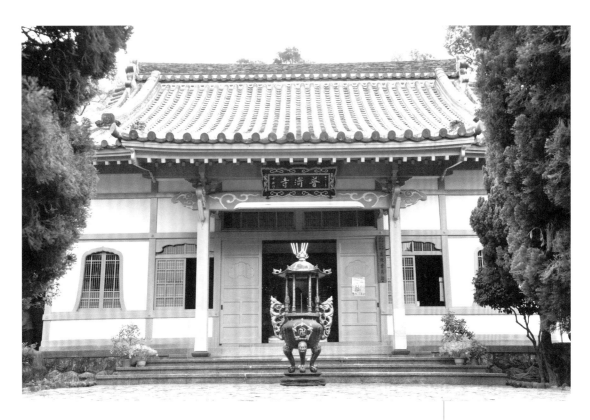

↑北投鐵真院本堂（傅朝卿攝）。

←←北投鐵真院本堂室內（傅朝卿攝）。

←北投鐵真院本堂虹梁（傅朝卿攝）。

有三開間。本堂內部為臨濟宗本堂格局，區分為最內中央供奉主祀與配祀的「內陣」，與內陣兩側較具彈性空間的「上間」與「下間」。內陣之前的空間稱為「室中」，是神職人員執行儀式之處，其兩側，右邊的稱為「檀那之間」，左邊的稱為「禮之間」，可為信徒禮佛參拜之用，地面均抬高鋪設榻榻米，方便跪坐禮佛。鐵真院整座本堂全為高級檜木所興建，屋頂向前伸出，成為向拜，即入口空間。本堂中，日本傳統木造建築中主要木構件均外露，其中斗、木鼻及虹梁均施以雕刻，正向外側窗子為傳統鐘形火燈窗，均具特色。

吉野真言宗布教所外貌
（傅朝卿攝）。

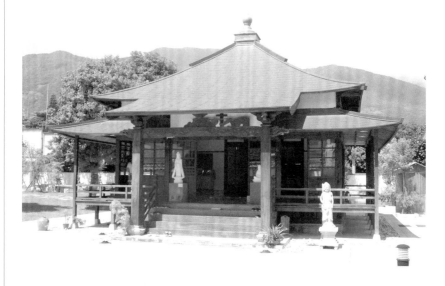

三、真言宗與其他教派佛寺

（一）真言宗：吉野真言宗布教所

　　位於台灣東部日人移民村的吉野真言宗布教所屬於真言宗高野山派，創建於 1917（大正 6）年，由日人川端滿二募建，並自任住持，布教師為北海道人堀智猛，供奉不動明王。1922（大正 11）年並於布教所旁增設宿舍。吉野真言宗布教所空間組織相當簡潔緊湊，本殿寬三間，深四間。本殿前有出簷形成入口空間「向拜」；本殿後有布教壇（佛壇），目前緊鄰佛壇之廂房為後來增建之貌。這樣的空間規制，與日本傳統佛寺空間區分外陣（參拜空間）與內陣（神佛居所）是頗為一致的，而向拜不大，也帶有拜殿之意象。在造型上，吉野真言宗布教所是立於一座高床式的台基上，此台基下並以大卵石收邊，因建物抬高，所以在正面及側面均設有高欄，線條簡單，沒有多餘之裝飾，入口的向拜由兩根立柱支撐外部的屋頂，木

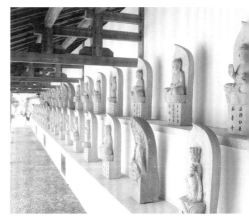

吉野真言宗布教所迴廊上的四國八十八所石佛（傅朝卿攝）。

構架上有斗栱，並以木鼻收頭。木殿屋頂為日本傳統寶形造，接近中國建築的四角攢尖頂，重簷形式，屋面為金屬板，最頂部有寶珠飾。

本殿與佛壇之室內裝修均為簡單之木材，十分簡樸，除了建築本體之外，庭院中還有迴廊四國八十八所石佛，部分為舊作，部分為新作，此乃川端滿二當年恭請自四國，為仿效日本四國島境內八十八處與弘法大師有淵源的寺院所形成「四國遍路」的原型，而設置的巡禮空間。另外，不動明王石雕、「百度石」及「光明真言百萬遍石」，也都是重要的文物，與建築本體密不可分。

（二）其他教派佛寺

除了上述佛寺外，屬於淨土宗的台北別院第一次本堂（1926，今善導寺）及第二次本堂（1937）；屬於真宗的真宗本願寺派台灣別院（西本願寺）第一次本堂（1901）以及第二次本堂（1932），都屬於木造或以加強磚造或鋼筋混凝土仿木構而建的傳統風格。真宗大谷派台北別院（東本願寺，1934）是外部以印度風格，內部為日本傳統風格表現的佛寺，想必受到東京築地本願寺的影響至深。

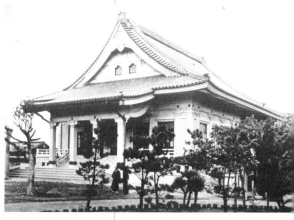

↑淨土宗的台北別院第二次本堂原貌（引用自《台灣建築會誌》第 10 輯第 2 號）。

←真宗大谷派台北別院原貌（引用自《台灣建築會誌》第 9 輯第 1 號）。

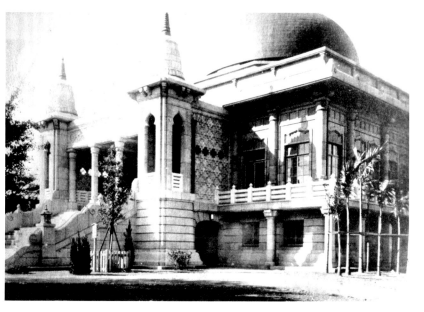

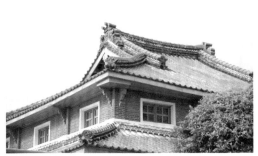

→台南關子嶺大仙寺（傅朝卿攝）。

↘台中寶覺禪寺本堂外貌及室內（傅朝卿攝）。

　　另外，也有部分原來本土色彩較濃的台灣傳統佛寺，在日本時代深受日系佛教的影響，在佛寺建築上也出現融合日式傳統屋頂與閩南佛寺木構與裝飾的現象，如台南關子嶺大仙寺與台中寶覺禪寺都是這種案例。

　　大仙寺亦稱大仙巖，創建於清康熙年間，原來只是草房，清嘉慶年間由王得祿遷至現址。1915（大正 4）年由龍華齋教廖炭居士與當時之住持德融禪師再次重建大雄寶殿，至 1925（大正 14）年落成完工，兼容了日本與台灣傳統建築之特色於一體，是一種閩和折衷的表現，尤其是室內及簷廊，更是充滿台灣風情。四周為柱廊之處理方式，除了明間中央兩根為方柱外，其餘均為圓柱。屋頂為重簷歇山頂（日

式入母屋屋根），但覆以傳統之日本黑瓦，屋脊端部均以鬼瓦收頭。在構造上，此殿兩側為磚牆，正背面門扇窗戶及室內架構均為木構，木構架相當高大，由陳應彬系統負責。為了彰顯佛寺特質，此殿之裝飾系統頗為豐富，楹聯亦多。

　　台中寶覺禪寺，最初是由福建興化後果寺良達法師（妙禪法師之師父）來台所倡建，由妙禪法師親自籌劃設計，於 1931（昭和 6）年落成。在空間上，寶覺禪寺本堂面寬五間，進深五間，其中室內為四根柱分為三開間，四周繞以柱廊，明間供奉佛像。在室內上，四根柱子柱頭有簡單的茛苕葉、方形托盤及托架，楣梁則有台灣傳統彩繪，佛龕部分亦有傳統之門罩，正中央的四層八角藻井，則是室內最華麗的裝飾，亦彰顯了此建築的台灣色彩。在外貌上，屋頂為日式重簷入母屋（重簷歇山頂）形式，覆以黑瓦，出簷並非使用傳統日式建築之斗栱，而是以類似洋風牛腿之三角形支撐。屋頂之正脊相當平直，與垂脊均以鬼瓦收頭，破風則飾以懸魚。

四、武德殿

　　武德殿，顧名思義，是練習武術、弘揚武德之場所，是日本近代建築發展中，一項非常特殊的建築類型，而且與神社一樣，深具日本色彩。在日本，武德殿是源起於 1895（明治 28）年，在京都成立的大日本武德會，其以振興、教育、彰顯武術與武道（包含劍道、柔道與弓道）為目的。由於練武在日本屬於一種傳統的技藝，而且也牽涉到一定的禮制與空間，因此逐漸發展出武德殿的建築類型。一般而言，一個標準的武德殿都設有道場（柔道與劍道）、席位區（長官、教師與選手）與神龕，有些較大的武德殿也附設有練習射劍的弓道場。由於武德殿的主空間為大跨度的道場，因而在外貌造型上，通常也是以一個能涵蓋道場的大屋頂為主導元素。

　　日本最早設立的京都大日本武德會本部武德殿，落成於 1909 年（明治 42）年，是日後各地武德殿的原型。自此，各城市或規模較大的機關、學校及事業單位，也經常自設武德殿。標準的武德殿由於考量劍道之劍及其他兵器，從地板至天花板至少要有 3.5 公尺以上的淨

高。神龕是武德殿不可或缺的象徵空間與儀式空間，其乃源自於平安神宮最早興建武道場時舉辦武德祭之空間，後來逐漸與武德殿合為一體成為室內的神龕。傳統上，武德殿的神龕以奉祀天照大神、武神武甕槌命、軍神經津主命及明治天皇為主，有些武德殿也會因應地方需求而供奉其他神祇。

隨著日人治台，台北、台中與台南也於1900（明治33）年成立武德會委員部，並於1906（明治39）年正式成立「大日本武德會台灣支部」。由於日本時代的巡查均需經過武道（柔道、劍道）的訓練，以增加自衛的技能，武德會即透過當時警察系統推廣，州、郡、市、街陸續興建武德殿，以做為訓練警察武藝技術的基地。

除此之外，武德殿尚可做為講習或其他活動之所，台灣各地武德殿的設置，多數也會與地方行政機構（市、郡役所或街、庄役場）、警務機構（警察署、課或分室）或公共設施（如公會堂）等相互配合，成為公共建築組群；也常臨近公園綠地，或神社與日人住宅區。

日本時代初期，台灣的武德殿都以木構造為主，第一代台中武德殿（1913）是為代表。

第一代台中武德殿（引用自1915《台灣篇寫真帖》第7集）。

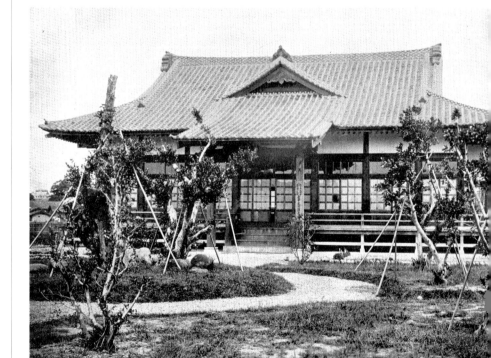

（一）高雄振武館

　　1920 年代以後出現磚造武德殿，即以高雄振武館為代表作，落成於 1924（大正 13）年，位於湊町（哈瑪星）四丁目，館名有振興武德之意涵。高雄振武館主體為一層樓磚造建築，坐北朝南，室內為單一空間形態，設有門廊，室內空間東半部為劍道區，西半部為柔道區，中央為退縮的神龕。

　　造型上，除了基部、簷部與裝飾物以洗石子處理外，其餘部分均直接裸露清水紅磚。外牆上裝飾以代表日本武士道精神的箭和靶，相當獨特。入口門廊以三根一組的西洋古典托次坎柱支撐一座傳統的唐破風屋頂。

採用西洋建築的古典柱，在武德殿建築極為罕見。主體屋頂為日本入母屋根（歇山頂），但於後側神龕及兩側次入口處略為向外延伸，形成類似雨庇的功能。屋頂出

↖←高雄振武館外觀及室內（傅朝卿攝）。

簷處也應用當時頗為流行的鐵件托架。整體而言，高雄振武館是日本大正末期一棟以日本傳統風格為基調，再應用少許西洋歷史式樣建築語彙及部分代表武道的裝飾，是一棟極為特別的武德殿。

（二）彰化武德殿

彰化武德殿始建於 1929（昭和 4）年，落成於 1930（昭和 5）年，單一空間形態，樓高一層。造型上，基座部分為磚砌台基，外圍設有

→↗彰化武德殿現貌及室內
（傅朝卿攝）。

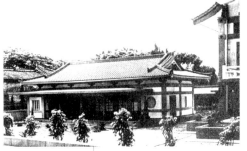

↖第二代台南武德殿大弓場
垛（引用自《台灣建築會誌》
第9輯第2號）。

↑第二代台南武德殿大弓場
原貌（引用自《台灣建築會
誌》第9輯第2號）。

↙第二代台南武德殿室內原
貌（引用自《台灣建築會誌》
第9輯第2號）。

通氣防潮孔；牆面亦以磚為主要構造材料，但是外貌應用洗石子裝修，
形成一種仿木構的表現。主體屋頂也是採用入母屋根（歇山頂），鋪
傳統日本瓦，正脊及戧脊均以鬼瓦收頭，正脊鬼瓦上有「武德」字樣，
戧脊的鬼瓦上則有「武」字樣，展現武德殿的特殊屬性。南北兩側的
山牆，除了氣窗外，也有破風板及懸魚等構件。主體設有門廊，為鋼
筋混凝土柱梁構造，但外表也以洗石子仿木材表現。在室內，神龕位
於中央，略向後為突出於本體。此建築地板原來以榻榻米為主要鋪面，
為了增加彈性，地板內裝設有彈簧，也裝設有共鳴甕以強化音效。

（三）台南武德殿

1930年代以後，台灣的武德殿逐漸改建為鋼筋混凝土造，第二

第二代台南武德殿原貌
（傅朝卿攝）。

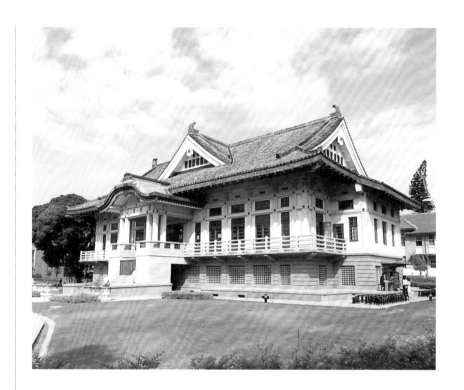

代台南武德殿為保存情況較佳者。

　　第一代台南武德殿原位於大正公園（今湯德章紀念公園）東側，後來於 1936（昭和 11）年由台南州土木課營繕係設計重建，所在地為當時台南神社外苑之東北隅，坐北朝南，緊接著台南孔子廟。完工時，第二代台南武德殿是台灣規模最完整的武道設施，除了武德殿本體外，還設有大弓場（射箭場）與場垛。

　　本體主入口設於二樓，必須拾階經過門廊而入，一樓為各種附屬服務空間，二樓為主體大空間，有木質天花板，西側為柔道場，東側為劍道場，入口正對面為神龕（神棚），其後有梯可下一樓。

　　造型上，第二代台南武德殿屋頂為由入母屋根（歇山頂）上突出頂破風所形成的複合屋根（十字脊頂），比較接近日本傳統的桃山式樣。正脊脊吻為鴟尾，入母屋破風除了五個小窗之外，尚有龜甲形懸魚、垂脊則以鬼瓦收頭。屋身外裝修為洗石子仿木構件。基座即地面一層，處理上較為厚重但仍開窗以供採光之用。以新材料及新技術營建新的寺殿式樣在 1930 年代曾於日本流行一時，第二代台南武德殿是現存同類建築中最具代表性之一座。

（四）其他

　　除了高雄、彰化與台南的武德殿外，二林武德殿落成於 1933（昭和 8）年、旗山武德殿落成於 1934（昭和 9）年、大溪武德殿落成於 1935（昭和 10）年、第二代台中刑務所演武場與南投武德殿落成於 1937（昭和 12）年，形制與造型大同小異。新化武德殿原為新化瘧疾防遏事務所，落成於 1924（大正 13）年，後來於 1936（昭和 11）年再改為武德會台南支部新化支所演武場，供軍警、學生及青年團練習柔道和劍道使用，是從別的機能再利用為武德殿的案例。

↙台中刑務所演武場（傅朝卿攝）。

↓南投武德殿（傅朝卿攝）。

桃園大溪武德殿（傅朝卿攝）。

高雄旗山武德殿（傅朝卿攝）。

台南新化武德殿原為新化瘧疾防遏事務所（傅朝卿攝）。

肆

日本古典式樣
新建築

因現代主義之崛起，原本退居次要角色之古典主義思潮，於第二次世界大戰之間再度復辟，主因乃是當時盛行的民族意識形態。這種現象在崛起於此時之義大利、德國與蘇聯等極權政府中顯得特別明顯。由於這些極權政權均十分強調民族意識，國際式樣之現代建築在這些政權之當政者眼中，成為一種不適切的表達工具。

一、民族意識形態與新式樣

早在 1925 年，義大利就啟動了一個新的羅馬計畫，墨索里尼（B. Mussolini）的建築師們以理性主義之傳統來創造一種新的法西斯精神，1942 年羅馬環球博覽會算是法西斯義大利代表作。在德國，希特勒（Adolf Hitler）之國社黨於 1933 年獲權，從辛克爾之新古典建築尋求靈感，而納粹政權也於 1933 年決定支持一種德國民族新式樣建築。同樣的，蘇聯史大林（I .V. Stalin）對於藝術及建築之意識形態，也認為起源蘇聯本身之構造主義建築與來自西方之國際式樣均不適用於

表現當時的蘇聯政權，古典主義再度成為關注之現象。墨索里尼、希特勒及史大林三個政權在本質及目標上其實並不完全一致，但是到終來他們卻相信同一類建築式樣的魅力，他們都以意識形態出發來引導建築，不過最後卻都回歸到古典建築之軀殼後。

日本建築界也於 1920 年代起，面臨了到底要選擇國粹主義之古典式樣或是國際主義之論辯，以鋼筋混凝土建造日本各類傳統式樣之風氣也隨之在此期間展開。台灣則是於 1930 年代後才開始出現帶有濃厚意識形態之日本古典式樣新建築，其中幾個重要的建築集中於高雄地區，這當然與高雄在當時被日本視為南進東南亞與太平洋島嶼之最主要基地有直接的關係。事實上，早在 1908（明治 41）年伊東忠太便曾以「從建築進化之原則來看建築之前途」為題發表演說。隔兩年，即 1910（明治 43）年日本建築學界舉辦了二次討論會，主題為「日本將來建築樣式何去何從」，伊東仍為主論者。他認為日本未來建築式樣必須取決於日本「國民之趣味」，即喜好品味，而此必須等到這種「趣味」成熟健全之後才會成功。伊東認為日本現代建築必須創造根基於日本固有之式樣及進化之原則。

二、帝冠式樣與興亞式樣

（一）帝冠式樣

「帝冠式樣」與「興亞式樣」是日本古典式樣新建築中兩種最特別的式樣。所謂「帝冠式樣」建築，其實是源自於下田菊太郎之對 1923（大正 12）年日本國會議事堂競圖作品提出該採用「帝冠併合式」而來。就建築構成而言，這種式樣是指基礎及屋身採用西方古典建築形式，而屋頂採用日本皇宮建築慣用的固有式樣，其他各部則取各類建築之長、經消化後合併使用之建築。主特徵有日本大傳統屋頂及西方歷史建築之屋身與裝飾，兼容東西方元素的柱頭與其他日本趣味裝飾。如日本京都的京都市美術館（1934，京都市建築課）與東京帝室博物館（1937，今國立東京博物館，渡邊仁）即為日本本土之帝冠式樣作品。

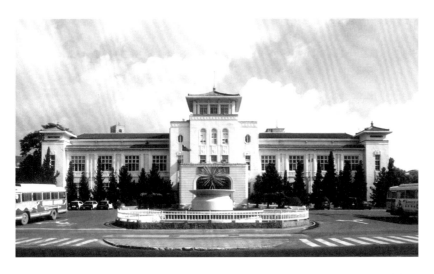

←高雄市役所外貌（傅朝卿攝）。

↙高雄市役所大廳天花（傅朝卿攝）。

↓高雄市役所柱頭細部（傅朝卿攝）。

在台灣，最具代表性的帝冠式建築是高雄市役所（今高雄市立歷史博物館）與高雄驛（今高雄願景館）。

1. 高雄市役所

高雄市役所原設於鼓山區湊町，1936（昭和 11）年高雄市開始實施都市計畫，各機關衙署有自鹽埕區移至前金區之趨勢，再加上日本於 1937（昭和 12）年發動太平洋戰爭，高雄市成為日本南進之重鎮，市役所重要性相對提升，乃於 1938（昭和 13）年重建市役所於鹽埕區榮町。此建築由日本竹林組（大野米次郎負責）設計，是一棟空間組織對稱的建築，一樓大門設有門廊，門廳正中央為主要大樓梯，四周為帝冠式之圓柱，中央樓梯莊嚴雄偉，由此可直上二、三樓。

造型上，高雄市役所中央塔樓為日本式之方形屋頂（四角攢尖頂），頂尖有寶瓶，屋簷有鋼筋混凝土仿木構架之斗栱元素。建築兩端亦處理成方形屋頂，但尺度比中央塔樓略小以有主從之區分。建築在中央塔樓與角樓之間屋簷及一、二層間之牆面，均飾以日本傳統紋

樣。除了外貌上有帝冠風格外，此建築室內中央門廳之圓柱亦很明顯的為日本傳統之木構架與西方柱式之混生體，在柱頭部分尤其特別，可見到木構架之雀替構件與西方建築中之葉飾的結合，是為標準的帝冠柱式。主要裝修建材，在外觀上為鋼筋混凝土仿石材（仿木構件部分）與面磚。

2. 高雄驛

高雄驛原名「打狗驛」，位於新濱町，始建於 1900（明治 33）年，於 1908（明治 41）年遷建於今高雄港站址。1920（大正 9）年隨著地方改制改名「高雄驛」，嗣後高雄市日趨繁榮，進出口貨物及旅客日增，原有站址不敷使用，而區位亦無法配合高雄市往東之發展，乃於 1941（昭和 16）年 6 月，配合 30 萬人口為目標的「大高雄都市計畫」，擇定現址興建新的高雄驛，專辦客運業務；而高雄港站則專

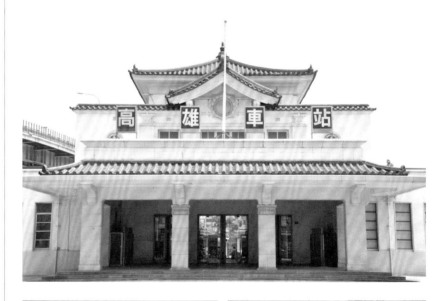

↑高雄驛原貌（傅朝卿攝）。

→高雄驛裝飾細部（傅朝卿攝）。

→→高雄驛柱頭細部（傅朝卿攝）。

辦貨運業務，為台灣鐵路縱貫線最晚興建之大型車站。

　　此車站由總督府交通局工作課建築係設計，清水組負責施工。空間主要原是由前半之門廳及後半之候車室所組成。門廳前有門廊，中央門廳近乎正方形，內立有四根大柱子支撐其上之藻井，東西兩側原為售票處、賣店及旅行社之辦事處。造型上，中央門廳挑高兩層並設有塔屋，上為日本傳統四角攢尖頂，是此建築最主要造型特徵。在攢尖頂下二層部分正面以破風面朝外，破風面並且開有圓窗一只，屋簷亦有日本趣味之紋樣雕飾。中央門廳內之四根大柱亦為帝冠式樣，混用了類似西方埃及之棕櫚葉柱頭與東方之雀替元素。

（二）興亞式樣

　　日本建築界對中國建築師的另一個影響則是所謂的「興亞調」建築（簡稱興亞建築），也就是自國粹主義在日本抬頭以後，日本軍國主義向外擴張，在日本本土及海外占領區以日本趣味加之鋼筋混凝土屋身後所形成之建築。名古屋市土木部建築課設計的名古屋市廳（1933）及川元良一設計的東京軍人會館（1934）均屬之，主要特徵為日本傳統屋頂（不一定大屋頂）以及近代建築之屋身與日本趣味裝飾。在台灣方面，大阪商船台北出張所（1937，渡邊節）及產業金庫高雄支部（1940年代初）是為代表。

大阪商船台北出張所原貌。今為國家攝影文化中心，坐落於台北市中正區忠孝西路與懷寧街口（引用自《台灣建築會誌》第 10 輯第 2 號）。

↑高雄州廳廳舍（引用自
《台灣建築會誌》第 4 輯
第 2 號）。

↗澎湖廳舍（引用自《台
灣建築會誌》第 7 輯第 2
號）。

當然，「帝冠式樣」及「興亞式樣」出發點並不相同，但是其於
建築構成上之本質從某個層面而言差異並不大，主要的差別在於前者
強調的是日本趣味之大傳統屋頂加上西方古典建築之基座及屋身，後
者則是加上較簡化之現代式屋，不過此差別有時是極難分清楚的。

除了上述兩種式樣外，1930 年代中所興建的高雄州廳廳舍
（1931，高雄州土木課）及澎湖廳舍（1935）也別具特色。這兩座
建築基本上皆有西方歷史式樣建築的構成，但卻也都有局部日本趣味
裝飾及變形之日本屋頂，有些日本學者將之稱為「日本趣味建築」。

三、戰爭體制下日本傳統建築的新功能

1937（昭和 12）年以後，台灣開始進入一種戰爭體制之中，各
種傳統日本式樣建築仍然持續的出現。就建築之構成而言，這些與以
前之同式樣建築並無多大差異，但是在機能本質上，卻因為軍國意識
形態之導入而使建築的本質產生變化，使單純的傳統建築沾染上政治
氣氛。此時，日本政府更企圖藉由神道之崇拜來表彰忠烈，激發軍國
及愛國思想。1939（昭和 14）年 3 月，日本本國各地之招魂社改為
護國神社。在台灣，一方面於台北大直創立「台灣護國神社」，另一
方面，也將部分神社升格。神社之升格與改名，在日本神社中並不是
一件簡單的事，因而台灣之神社社格改變發生在太平洋戰爭轉趨激烈
之時，這與日本當局希望藉此賦予神社更高之皇國權威，強化思想中
心以扭轉戰力有必然的關係。

　　除了神社產生質變外，日本為了配合戰爭之需，於 1937（昭和12）年 9 月開始實施「國民精神總動員運動」，竭力推廣所謂的「八紘一宇」及「舉國一致」之精神。台灣因其南進基地的特色，所以推廣國民道德以貫徹神道精神及皇民化之效為日本殖民當局所急欲達成之目標，同時也鼓勵青年參與有教化性質的團體活動。

　　此期間所興建的台北國民精神研修所於 1937（昭和12）年 10 月動工，1938（昭和13）年 5 月完工，總占地 1,800 坪。建築包含講堂、教室、圖書室、事務室、合宿室、食堂、浴室、來賓室等設施。所長由總督府文教局局長兼任，研修所主要教授國民精神，包含神社崇敬、國史、國體與國民道德、國防思想、世界情勢等內容，並舉辦各種講習會。參與研修的人包括各地教化委員、講師和青年，研修期間集中住宿管理，並且有嚴格的作息表。

　　產業組合各種產業會員的機構，兼有儲蓄、貸款等金融服務。台中州下共有九十四個產業組合，會員數有十二多萬人，為配合皇民化運動以及戰時體制下的事業擴充，培育產業組合以及農村青年，於 1938（昭和13）年，成立台中州產業青年道場設立委員會，計畫設立台中州產業組合青年道場，並於 1939（昭和14）年 1 月動工，同年 4 月完工，由台中州土木課設計，齋藤辰次郎建築事務所施工。道場包含了本館、農具舍、職員宿舍、牲畜舍，中央為三層樓，做為俱樂部、教官與專任舍員室。

　　台北國民精神研修所與台中州產業組合青年道場兩者均是木構造，在空間配置雖以機能考量為主，但在造型上均為木造住宅形貌。

↙台北國民精神研修所（引用自《台灣建築會誌》第 10 輯第 5 號）。

↓台中州產業組合青年道場（引用自《台灣建築會誌》第 11 輯第 4 號）。

第六章 現代建築

台北 101 大樓。

從西方歷史式樣建築邁向新的現代建築，台灣各種社會政經的因素都是不同的觸媒。1930年代中期，現代建築已成為台灣建築發展上最主要之潮流，1935（昭和10）年舉辦的「始政四十週年紀念台灣博覽會」，各式新的建築觀念與手法齊聚一堂，可說是台灣日本時代現代建築發展之一大盛事。

現代主義從戰前一直延伸到戰後，在台灣也成為1950與1960年代的主流建築之一。1960年代下半，晚期現代主義（Late-modernism）興起，比起標準的方盒子國際式樣或簡潔的幾何造型，晚期現代主義建築在表現上就顯得變化多元。1970年代末期，一些建築師在以現代主義建築之各種手法為基礎下，開創了新的建築風格——「超感官趨向」便是其中相當重要的一種，當然這也要歸功於建築材料之演進，使建築得以出現極端光滑閃耀之外貌。

1980年代是全世界社會經濟大幅成長的年代，科技也突飛猛進，文化藝術的創作更趨多元。另一方面，解嚴後的台灣邁入全面多元化的社會，在建築的表現上則是各種思潮充斥，地域主義不再被視為是解構大傳統文化霸權的唯一利器；後現代依然流行，但卻也不再是對抗現代主義之獨門解藥。現代主義與晚期現代主義不但沒有消失，反而持續成為許多大型計畫之解決策略。

台灣政治的穩定與經濟的成長，促使各類型之建築不斷出現，各種風格並行發展，使台灣幾乎成了建築式樣之陳列場。21世紀也是台灣綠建築運動開始實踐的年代，永續、資訊、文化與全球化的課題，更是全球性的熱門焦點，台灣建築也在這種先進的脈絡中掌握契機，沒有缺席。

壹

日本時代的
現代建築

在台灣，日本時代中期以後，各種社會文化之啟蒙運動對現代主義的發展有直接的助益，如 1920（大正 9）年創刊的《台灣青年》、1921（大正 10）年成立的「台灣文化協會」及「台灣議會設置請願運動」；另一方面「台灣建築會」在井手薰等人創建下成立、《台灣建築會誌》也隨之創刊，台灣建築教育開始於 1920 年代萌芽。這些建築界重大的改變不但影響建築思潮，更使台灣之建築從業人員能獲得世界第一手之建築資訊。

　　1930 年代中期，現代建築已成為台灣建築發展最主要之潮流。與各種西方歷史式樣相較，1923（大正 12）年以後現代式樣建築之裝飾減少了，造型與空間變化也較為多樣。更重要的是對於殖民者與百姓而言，這些建築是一種現代化之表徵，也因而它們的來臨很快就使盛極一時的西方歷史式樣建築逐漸退出台灣建築的舞台。

　　「現代建築」引入台灣，隨後在城市街區逐漸的形成與發展；依其形式，大體區分為以下三類：藝術裝飾式樣建築、過渡式樣建築、現代主義建築。

一、藝術裝飾式樣建築

藝術裝飾式樣（Art Deco）建築是台灣日本時代現代式樣中數目最多的一類，在西方世界此風格之發展於 1925 年巴黎舉行之「藝術裝飾博覽會」中達到高潮。此風格的建築通常具有線性、硬邊及有切角之構成，而且在立面、門飾與窗飾上常有階狀及退縮之處理，在轉角亦經常出現局部層疊之水平線。在裝飾圖案方面，藝術裝飾式樣最常出現的是曲折（Zig-zag）裝飾帶、日出圖案、山形飾（Chevrons）

↓「始政四十週年紀念台灣博覽會」第一會場大門（引用自 1935《台灣博覽會誌》）。

↘「始政四十週年紀念台灣博覽會」興業館（引用自 1935《台灣博覽會誌》）。

「始政四十週年紀念台灣博覽會」歡迎門（引用自 1935《台灣博覽會誌》）。

及花邊飾，亦經常出現局部強調之垂直線。如新竹有樂館（1933，戰後改稱「國民戲院」，今為新竹影像博物館）、台南末廣町店舖住宅（1932，梅澤捨次郎，今忠義路中正路口）及「始政四十週年紀念台灣博覽會」中之歡迎門、第一會場新竹有樂館大門、滿州館、陸橋、興業館、電氣館等建築（1935），都是以藝術裝飾式樣為主要的表現。

■台南末廣町店舖住宅

台南末廣町店舖住宅之源起，乃是台南市在歷經市區改正與台南運河開通之後，由當時的台南驛經明治公園、大正町（今中山路）、大正公園（湯德章紀念公園）、末廣町（今中正路）到運河口間路段之重要性逐漸增加。1927（昭和2）年，當時有志於末廣町經營事業之商家，組織了一個店舖住宅速成會，決定在末廣町南北兩側興建連

台南林百貨。2014年經整修後已重新開幕（傅朝卿攝）。

→台南林百貨室內（傅朝卿攝）。

→→台北菊元百貨店原貌，坐落於台北榮町（引用自《台灣建築會誌》第4輯第6號）。

續的店舖住宅。1931（昭和6）年1月，工程由日人地方技師梅澤捨次郎開始設計。1932（昭和7）年，末廣町店舖住宅落成，是為台南市第一條經過整體規劃設計之市街，繁華熱鬧之景依稀可以想像。由於商業興盛，亦使本區有「銀座」之名。此建築在日本時代末期，曾遭受盟軍炮火猛烈轟擊，嚴重受損，戰後加以修復；原位於轉角之林百貨曾做製鹽總廠、空軍單位及警察派出所等用途，閒置多年後，現已修復重新以林百貨名義營運，而中正路沿街則大致維持商業行為。

在造型上，台南末廣町店舖住宅建築採用1930年代甚為流行的藝術裝飾風格。基本上以鋼筋或鋼骨混凝土造，正面最少三樓，最多六樓。其中最大的商店為林百貨，是台南當時最大之百貨公司，一樓至四樓皆為賣場，四樓部分空間與五樓為餐廳，六樓為機械室及瞭望室。建築除中央高六層樓（雖其一向被稱為五層樓）外，其他沿街面基本上只有三層樓高，中央處則順應都市計畫而截角，女兒牆部分呈現出一種漸次下降之手法，頂部為飾帶環繞全棟建築。斜角部分，開有不同形式之窗戶，兩側二至五層採圓洞處理，六層則為方形開口。騎樓柱子之柱頭仍帶有紋樣之裝飾，但已不是標準的西方古典柱式，

室內之支柱則明顯有藝術裝飾風格。電梯之設置在當時的台南亦屬創舉。屋頂部分，當時曾做花園之用，今尚有部分遺跡，推測是小神社之類的元素。

　　由於是一體設計，所以沿街之其他商店也多以林百貨做為模仿之原型再加以變化，形成一整體性強卻具個別性格之現代過渡式樣，可以說是當時台南市最前瞻的商業建築群；而林百貨更可與同年由古川長市設計完成之台北菊元百貨店相互媲美，一南一北成為台灣現代百貨之先驅。

二、過渡式樣建築

　　嚴格來說，藝術裝飾式樣建築距離真正的現代主義建築還有一段很大的差距，甚且比一些所謂的過渡式樣有更多之裝飾。這些過渡式樣可以說是現代主義之雛形，它們的屋身基本上是為無華麗裝飾之現代建築，但細部仍存在著西方歷史式樣建築之元素，不過這些元素並不構成式樣之主導特徵。如台北台灣教育會館（1931，井手薰、遠藤久美）、嘉義驛（1933，今嘉義火車站）、台南驛（1936，今台南火車站）、專賣局新竹支局（1936）、台北公會堂（1937，井手薰，今中山堂）等均屬此類。這類建築雖然不是標準的現代主義建築，但其中卻仍然透露出台灣建築邁向現代化的訊息。

■台北公會堂

　　這是 1930 年代台北一座非常重要的公共建築，其址原為清朝布政使司衙門。1926（大正 15）年，大正天皇去世，昭和天皇登基，在經過二年的守喪期之後，決定在台北興建一所公會堂，以做為天皇登基施政的紀念。整座公會堂的規模非常龐大，在興建之初就想與日本本土著名的大阪公會堂（1918）與東京日比谷公會堂（1929）相抗衡。建築的設計工作由台灣總督府官房營繕課與台北市役所土木課共同負責，總督府主要負責的技師為井手薰，另有八板志賀助與神谷犀次郎，台北市役所的技師則有永野幸之亟與永島文太郎。

台北公會堂建築原貌（引用自《台灣建築會誌》第9輯第3號）。

台北公會堂大集會場原貌（引用自《台灣建築會誌》第9輯第3號）。

　　1931（昭和6）年，日人拆除布政使司衙門，將其部分移至植物園，並舉辦公會堂的地鎮祭，開始了台北公會堂的興建過程，直至1936（昭和11）年12月竣工，並且由小林總督及總督府的各級官員參加落成典禮，並且宣言使公會堂成為全台灣社交教化的中心。公會堂是日本城市中非常平民化的市民中心，但在做為殖民地的台灣興建此建築，則帶有幾分的政治意涵。台北公會堂落成之後，成為日本殖民政府舉辦各種儀典、文化活動及重要會議的場所。1935（昭和10）年，日本殖民政府在舉辦「始政四十週年紀念台灣博物館」時，就曾使用尚未落成的公會堂做為儀式大會堂及交通土木館。

台北公會堂（今中山堂）現貌，是一座兼具政治背景及藝文色彩的建築（傅朝卿攝）。

　　1945 年日本戰敗投降，國民政府在公會堂前搭建牌樓，做為中國戰區台灣省受降典禮的場所，公會堂的角色開始轉化，並改名為中山堂。戰後初期，中山堂曾是台北市居民集會之處，二二八事件發生後，各界所組成的委員會即於此處開會，所有委員密集於此，建築內也擠滿了來自各地的民眾及團體會商對策，使中山堂見證了台灣的另一段歷史。後來，中山堂曾長期租予國民大會使用，同時也經常舉辦活動。此建築原被指定為第二級古蹟，於 2019 年改為國定古蹟，同時完成整修，成為現今重要的藝文空間。對許多台北市民來說，台北公會堂是一座兼具政治背景及藝文色彩雙重性格的建築。

　　台北公會堂的空間組織也是以可以容納 2,000 多人的大集會場（戰後稱中正廳）為主體。大集會場之前為入口門廳，二樓為來賓室（現為餐廳），門廳設有門廊。後則為一個大宴會場（戰後稱光復廳），周圍環繞以各種附屬及服務性空間。在造型上，台北公會堂設計者井手薰自稱為「現代式」，然若細觀則可發現，此建築在部分空間仍然採用西洋歷史式樣，但主體則已應用現代建築的表現手法。厚重的入口門廊使用退縮式圓拱，門廳獨創風格的柱子也是偏向西洋歷史式樣的作法。由於台北公會堂的室內主體空間都是大型空間，因此外貌上也隨之以大量體為主，正向以對稱形式處理，略有藝術裝飾風格的階

狀意象，二樓來賓室正面設有凸窗。整體而言，台北公會堂外貌一樓部分與門廊為仿石材與石材，二樓以上則貼以北投窯廠出品之面磚，每五層磚則加以一道水平的線腳，也有部分牆面以不同的面磚排列出特殊的圖案，二樓來賓室屋頂女兒牆部分亦有特別設計的線腳。

此外，建築四面的窗戶邊框亦以面磚精心貼覆形成圖案化的效果，窗戶基本上為長方形窗，但頂部以圓拱收頭，內置裝飾紋樣。在室內部分，台北公會堂之天花以噴漆為主，牆面則多為灰泥，表面塗以水性塗料，有些空間則貼壁紙。在大集會場部分，因為音響的考量，則多以木材裝修。由於建築中會容納大量的人口，所以台北公會堂的設計相當注重其安全性，不但有逃生的考量，在構造上也以鋼筋混凝土為主，屋頂則為鋼桁架。另外，各種設備，包括空調、水電、防火、避雷、升降及電話等，在當時都是最現代的設施。整體而言，雖然台北公會堂仍然維持與歷史式樣建築有某種程度的關係，但造型、建材及設備都已展露出現代的訊息，是 1930 年代台灣最摩登的建築之一。

三、現代主義建築

日本時代也有幾棟建築可歸納為現代主義建築。所謂的「現代主義」建築，不僅是在構成上依據西方現代主義之簡潔無裝飾的特性，

台北高橋氏宅，為三層樓的鋼筋混凝土建築，可遠眺淡水河景，是當時全台灣最前衛的住宅，可惜於 1970 年拆除（引用自《台灣建築會誌》第 6 輯第 5 號）。

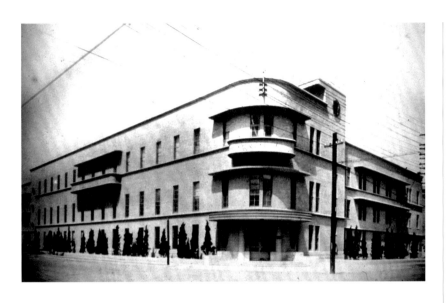

台北電話局原貌。是台灣日本時代負責電信交換的機構（引用自《台灣建築會誌》第 9 輯第 2 號）。

在意識形態上更是存有「反」傳統建築之特質，所以「反」歷史、「反」對稱、「反」紀念性、「反」裝飾、「反」厚重等特性甚為明顯，也因強調機能、簡潔、開放成了非常重要之考量因素。如台北高橋氏宅（1933）、台北電話局（1937，原台灣北區電信管理局）、台中教化會館（1937）、高雄州商工獎勵館（1938）、台南合同廳舍（1938，今台南市消防隊第二分隊及保安警察隊）及舊彰化鐵路醫院（1930年代）都具有上述之特質。

（一）台北電話局

　　台北電話局是台灣近代建築史上一棟非常重要的建築，代表的是台灣建築發展過程中，邁向現代主義的關鍵指標。在空間上，由於電話局是一種相當機能化的建築，所以此棟建築的空間配置完全以機能為考量，已不拘泥於西洋歷史式樣建築之對稱處理，為現代建築的重要表現。在造型上，台北電話局與同為鈴置良一設計的基隆港合同廳舍有一些共同特徵。主入口所在之轉角，是一個圓弧形的處理，入口有出挑的雨庇，這種出挑的處理同樣重複於二樓窗戶及三樓窗戶頂部的雨庇及三樓的小陽台，是現代主義者常用的手法，更彰顯了建築技術的進步。除了入口轉角之外，東翼及南翼的屋身上，亦有類似之出挑，而整個立面，除了這些出挑的元素及區分樓層之線腳外，則為相

當簡潔的處理。也由於建築水平元素之強化，使整棟建築充滿了輕快的水平流線感。另外建築的側入口上方的外露逃生梯，雖然為機能上之必要，但也成為機能主義建築之元素。

在構造上，台北電話局主體為鋼筋混凝土造，屋頂層則加以耐火耐震及必要的防水處理。室內的空調、消防及水電衛生設備也都極為講究。外裝修上，建築第一層採用陶製面磚，第二層以上為淺色面磚。可惜的是戰後整建拆除了部分立面上出挑的元素，也更動了外貌的材質，但基本的形貌則大體存在。

（二）台南合同廳舍

台南合同廳舍建築實際上並不對稱，空間上不同單位有獨立之入口及領域，消防隊由中央塔入內，派出所由圓環轉角入內，而警察會館則由面向圓環之面入內，建築內部有中庭一座。造型上，台南合同廳舍中央高塔為最主要之元素，頂部有出簷，上為瞭望台，開口部除高塔之門為圓拱形及東側有三個圓窗外，其餘均為方窗。

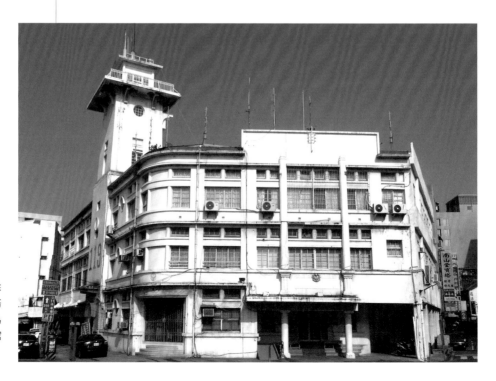

台南合同廳舍。今除了消防局在此服務外，部分空間規劃為台南市消防史料館（傅朝卿攝）。

貳

戰後至 1990 年代 的現代建築

戰後初期，1945 年起台灣建築的發展並不是自發成長之結果，完全是戰後國民政府遷台復員及美援之直接或間接的產物。其中雖然有東海大學建校所帶來之震撼與南台灣「今日建築研究會」及其成員對現代建築之推廣，但因美援而來之現代建築、因道統關係而來之中國古典式樣建築、因大陸籍建築師來台而增多之布雜式現代建築，以及由日本時代延續之西方歷史式樣，這些都可以說是這種特殊時空下的產物。

一、戰後初期美援下的建物

1948 年 7 月，中國政府與美國政府簽定「中美經濟援助協定」，美方答應提供 2 億 7,500 萬美元給中國政府，做為各項經濟建設之經費，後來因為當年美方發表《中美關係白皮書》，聲明國共內戰只是中國內政問題不應加以干涉，而且在國民政府剛退守到台灣之初，美方也一直認為台灣遲早會落入中共之手，經援已無意義，所以援助一

《今日建築》封面。

度中斷。1950 年韓戰爆發，台灣戰略地位備受注意，美國杜魯門總統宣布第七艦隊進入台灣海峽，對台灣的軍事與經濟援助也從 1951 年恢復，截至 1965 年援助中止，平均每年約有 1 億美元。美援對於台灣的影響是多面向的，除了實質上之物資援助外，各種技術合作與開發亦廣泛進行，同時美方亦鼓勵台灣的大學與美國大學進行學術合作與人才交流。以國立成功大學為例，該校從 1953 年起，就與美國以工科著名的普渡大學進行學術合作，由普大支援教授與顧問，協助改善教學內容與設備，成大也派遣教授前往考察。1954 年普大派遣土木系傅立爾教授（W. I. Freel）到成大建築系與土木系擔任顧問，同時美援基金所訂閱之美國建築雜誌，則使當時台灣唯一的高等建築學院之學生得以適時的吸收到新的建築知識。

1953 年，台灣現代建築發展過程中一個自發性研究現代建築之團體「今日建築研究會」，在成功大學成立，並且從 1954 年開始發行《今日建築》引介西方現代建築。在當時西方現代建築資訊之取得還不是很方便的年代，「今日建築研究會」與《今日建築》致力於現代建築之企圖心是令人激賞的。其成員中，來自於大陸、介紹現代建築最積極之重慶大學的金長銘，是其中非常關鍵性人物。金氏的作品不多，如台南電信局舊營業廳暨自動交換機房（簡稱台南電信局）及台南林氏住宅（1959，與王秀蓮共同設計）是為代表。

■台南電信局

台南電信局，現為中華電信台南民生特約服務中心，位於台南市民生路，分二期設計施工，第一期為北側的自動交換機房部分，落成於 1957 年；第二期為南側（臨街面）的營業廳部分，落成於 1958 年。負責台南電信局整個工程的是基泰工程司，這個來自於中國大陸、與國民政府有密切關係的建築師事務所，在 1950 及 1960 年代，設計承建了台灣許多公共建築。此建築委由當時任教於省立工學院建築系的金長銘設計，其緣由乃是當時任職於基泰工程司初毓梅工程師之女初小平剛好就讀該系，受教於金長銘，深覺其設計能力及熱忱，進而

引介於基泰之故。

　　台南電信局給予人的第一印象，是營業廳部分東向與南向簡潔意象的幾何造型，營業廳部分在地面層西半部為營業大廳，東半部為檔案室及一座貫穿所有樓層之大樓梯，兩者之間隔以一道玻璃牆。此座樓梯在全棟建築之空間上占有相當重要的角色，它突破過去樓梯總是被動的安置於承重牆所圍閉的樓梯間，一變而成為空間的主角。在造型上，此建築東側為一片 6 公尺實牆，貼淺黃色面磚，在四樓部分有一直徑約 2.2 公尺的電信局標誌，仔細觀之是由玻璃馬賽克拼貼而成，極為別緻。東立面南側為大片鋼製玻璃窗，其後直通四樓的大樓梯清晰可見，在結構上是與大

←台南電信局（傅朝卿攝）。

↙台南電信局轉角細部（傅朝卿攝）。

片玻璃窗分離的，兩者之間的接合是以鐵件電焊其間。這種將建築量體角落，處理成當時最流行的國際風格，可以反應出設計者對於現代主義之追求。

　　如果與 1950 年代其他重要公共建築仍多以對稱及莊嚴的紀念性為考量相較，台南電信局在現代建築的實踐上可以算是進步很多。尤其營業廳東立面南側的大片鋼製玻璃窗與其內直通四樓的大樓梯之處理，如果是熟悉現代建築發展的人，很難不把它和國際第一代建築大師葛羅培（Walter Gropius）設計的西德法格斯工廠（Fagus Werk, 1911）做一番聯想，因為兩者在角落的處理手法幾乎如出一轍，也呈現出此建築的摩登性。

二、1950 年代的校園建築

戰後初期美援對於台灣建築的影響也相當多元，除了物資援助、技術合作與人才交流外，美方更以實際資金來協助台灣之大學興建校舍。如台灣省立工學院（今國立成功大學）建築系館（1957，葉樹源）、僑生宿舍（1958，賀陳詞）、圖書館（1957，陳萬榮、吳梅興、王濟昌）及第三餐廳（1958，賀陳詞）均是。這些建築在新公共建築不多的 1950 及 1960 年代初期，實占有相當重要的地位。

（一）成大圖書館

成大圖書館是台灣 1950 年代最標準的國際式樣建築代表。此建築由普渡大學的顧問傅立爾教授擔任工程指導，整棟建築主要面朝北，隔著大學路與當時的行政大樓相望，可是建築卻未如行政大樓一樣以當時盛行的對稱處理，反而是順應機能採取非對稱的方式。主入口位於北面東側二樓，經由一大樓梯拾級而上，次入口位於北面西側一樓。這種一高一低、一東一西的入口處理

↑台灣省立工學院（今國立成功大學）圖書館室內樓梯（傅朝卿攝）。

→台灣省立工學院（今國立成功大學）圖書館（傅朝卿攝）。

完全與傳統建築的處理方式相反，主從分明的表露出建築內部的現代機能。建築語彙之處理上，經由美籍顧問之指導，引入新的工程技術與觀念，較大跨距及懸臂梁之應用使得柱子內縮，整個正立面上可以大量開水平窗量，呈現出「空體」（Volume）這種國際式樣中最重要的特色。而使用不同形式之「版」，特別是中入口ㄇ形版框及主入口大樓梯，使建築之量體感降低，同時藉由版之構造使建築的表面可以出現輕巧且具有深度之造型，也是現代建築中常見的特色。

當然，美援帶來之經濟活動也直接影響到建築的發展，當時許多於建築界活躍之建築師如張昌華、虞曰鎮及關頌聲等人都做了不少美援相關工程。由於美援工程基本上均有美籍顧問，參與的本國建築師即使未曾學得現代建築的新觀念，至少也都學會了一套新的營建制度與嚴謹施工圖法，對於台灣制度化事務所的形成有莫大的影響。

（二）東海大學

1953 年東海大學建校，校園規劃競圖中選出的前幾名作品，校方與評審委員會都不滿意，因而轉請旅美華裔建築師貝聿銘負責。貝氏為使

↑東海大學圖書館（傅朝卿攝）。

←東海大學行政大樓（傅朝卿攝）。

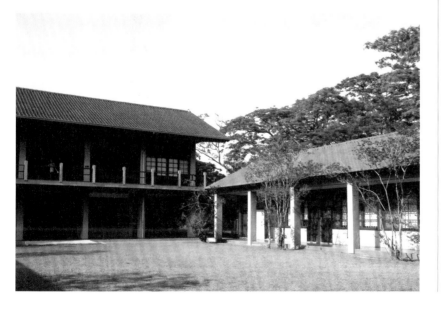

作品可以更為理想，於是商請當時同在美國的張肇康及陳其寬兩位先生共同設計。在校園規劃方面，貝氏之概念是源自於他在哈佛大學碩士班的畢業設計「上海華東大學」，完全捨棄了過去中國大學宮殿式樣與對稱配置，亦不採取西方都市型大樓建築，而是以一條大道連接兩側錯落配置之合院校舍，再加上植栽與地形之配合，使整個校園中充滿了文人氣息。

在校園建築方面，早期的校園建築基本上分為兩大類。較早的男女宿舍、文學院、理學院、行政大樓（1956-1957）與圖書館及體育館（1958），以現代建築標準化、規格化以及「少即是多」之觀念，整合了中國傳統建築之意象於現代建築中。擷取自民居之黑瓦、清水紅磚牆、卵石台基、木門窗與素色木迴廊，和諧的與露明的鋼筋混凝土結構形成一種兼具現代性與中國情的建築風格，很快的就引起其他有心追求中國現代新風格之建築師的認同，產生很大之影響。

東海大學男生宿舍設計圖（引用自《今日建築》第8期）。

BIRD'S-EYE VIEW OF MEN'S DORMITORIES 男生宿舍鳥瞰圖

　　1960 年代，東海大學校園建築風格開始起了很大的改變，現代主義陸續出現，學生活動中心（1960）、建築系館（1961）以及藝術中心（1962）都是以幾何塊體的分割與組合做為設計之出發點。而陳其寬與貝聿銘共同設計之路思義教堂（1963）雖然使用金黃色面磚，但是整個教堂的造型卻是源自於現代建築之曲面構造，由四片雙曲面組成，屋頂與牆合而為一。四片曲面完全分開，其間置天窗及前後窗。當一個人進入教堂之內，必然會被曲面影響將視線導向天窗，進而產生宗教上之崇高感。當然，此教堂以造型及構

東海大學路思義教堂（傅朝卿攝）。

東海大學路思義教堂室內（傅朝卿攝）。

造為設計之思考源頭在當時曾經引起轟動，對於台灣當時整個建築界之刺激很大。整體而言，東海大學提供了當時建築界一個觀摩與學習之處，替許多年輕建築師開啟了另一扇建築視窗。

三、王大閎建築師作品

　　王大閎建築師在台灣現代建築發展過程中一直扮演非常重要的角色，他於 1950 年代所設計之日本駐華大使館（1953）、台北建國南路自宅（1953）及台北松江路羅宅（1955）顯現的是標準現代主義之作，更是當時建築系學生的朝聖地。

　　台北建國南路自宅很明顯的是受到第一代建築師密斯（Mies van der Rohe）之精準美學與第二代建築師強生（Philip Johnson）之玻璃屋自宅的雙重影響。整棟建築是一個方盒子，中間以四道牆面區分出臥室、起居、衛浴及廚房設施。在北、東及西三面，此住宅基本上是封閉的，只有西面之大門、東側臥室之圓窗及北面之後門三處開口，南向起居室部分面向庭園全面開設落地玻璃門。住宅整體呈現的雖是明晰的現代性，但有些細部與顏色表現卻可見建築師之濃濃中國情。其中圓形窗扇故意裝在牆外，以使牆面能夠充分洞開，伸手可及自然。圓窗雖然在感覺上只是畫面中的一環，卻利用中國園林造景的手法，將室外景物微妙的引入室內，讓實際氛圍顯得意境十足，也難怪當時的雜誌會如此報導：「試想，在清晨或月夜靜臥床上，透過圓窗，或聞鳥語花香，或見月光竹影，其情其景，豈天上獨有。」

↙王大閎建國南路自宅原貌（引用自《今日建築》第 5 期）。

↓王大閎建國南路自宅室內原貌（引用自《今日建築》第 5 期）。

↘王大閎建國南路自宅平面圖（引用自《今日建築》第 5 期）。

同樣的，位在台北松江路羅宅也是以精簡做為整棟建築設計之出發點，不過在空間組織上也開始出現所謂的九宮格，亦即整棟住宅由一井字約略分成九部分，分別做各種用途。

四、外籍建築師登台作品

（一）台東公東高工教堂

1960 年代台灣也曾出現外籍建築師登台設計之插曲。戰後，一種帶有粗獷語言的新造型美學在 1950 年代開始成為國外建築師表達某種反國際式樣建築之力量，新的建築語言背後也隱藏著對於材質的新視界。這股新風潮也適時的出現在台灣，那就是興建於 1960 年的台東天主教公東高工。

這所由瑞士天主教支持的高中，聘請了瑞士建築師達興登（Justus Dr. Dahinden）擔任建築設計，休畢格（Dr. Schubiger）擔任結構設計的工作，完成了 1960 年代初，台灣少見的清水混凝土建築精品。台東公東高工校舍是一種內聚式的空間組群，有一種寧靜的空間氣氛。圍塑的庭院是生活的中心，東面大樓四樓的教堂則是宗教中心。將宗教中心置於學校的最高處，爬升因而也成為宗教儀式的一部分。豐富的造型語彙及材料與光線的應用，則有濃厚的柯比意色彩。

在此大樓中，主要樓梯位於北側，在一個水平流通的空間中設置一座垂直的樓梯是相當的特殊。大樓東立面，垂直遮陽板則為地面層至三層間的主要造型。相對於地面層至三層的開放，四層樓則相對封閉，暗示了內部宗教空間與其它樓層空間之不同。教堂的屋頂是斜面處理，鋼筋混凝土板直接裸露。粗糙樸素的外觀與模板拆卸下所留的質感一方面顯露出對於材料高度的敏感度，另一方面也隱喻了宗教克慾之心。教堂裡，材質轉成灰藍色的粗面，有肅穆之氣氛，傳統紅磚地板，更適度的反應出建築師在現代建築與地域風格上的妥協與認同。別具設計意匠的桌椅，由三塊厚重的長條木板，安置在二根清水混凝土短柱上，既有原創之美，又具樸素之實。

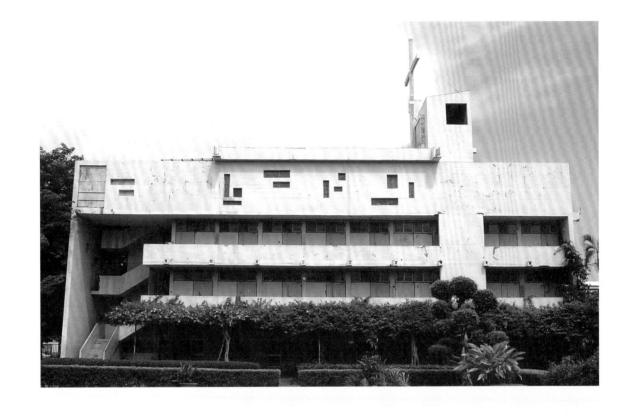

↑台東公東高工校舍（傅朝卿攝）。

↖台東公東高工教堂室內（傅朝卿攝）。

↗台東公東高工教堂聖壇（傅朝卿攝）。

菁寮天主教堂的錐形尖塔（傅
朝卿攝）。

就光線而言，公東高工教堂也令人讚賞，聖壇之上採用的是
間接的自然光，柔和的光線漸層般的映照在灰藍色的粗糙牆面與
古銅色抽象化的聖像，彷彿是來自天國之光，在整體而言不算亮
的教堂中，唯有偉大的聖者周圍是光亮的，黑暗光明、人世天堂、
痛楚希望之宗教意涵強而有力的呈現出來。西側牆面不規則長方
形開口部中則鑲嵌著彩色玻璃，柔和的光線映射於粗質的牆面
上，彷彿是法國廊香教堂的影子。

（二）台南菁寮天主教堂

由入口、迴廊、洗禮堂與主堂等空間所構成的菁寮天主教堂
（1962），是德籍建築師波姆（G. Bohm）的設計作品。主堂空
間是長方形，本應是對稱傳統的巴西利卡式的空間，但與其連接位於
左前方的洗禮空間與聖堂旁的小室，則瓦解了教堂主體完全對稱的可
能性。聖壇為八角形，藉由略高的地板與深凹的天花板而加以界定。
迴廊雖然不大，卻濃縮了中世紀歐洲修道院不可或缺元素的迴廊意
象。洗禮堂為一獨立的建築元素，但卻又與主堂維持一定的聯繫，直
條式的牆面也造就了半開放的特殊情境。在台灣教堂中，獨立的洗禮
空間並不多，菁寮天主教堂的設置，無疑的也是來自西方修院原型的
採行，聖壇旁突出的小室也必然是這種結果。

菁寮天主教堂對於西方修院空間的執著而導致的不對稱性，也因
不同尺度之角錐與圓錐金屬頂而更加強化。西方建築師所設計之教
堂，一般而言會有整體設計的呈現，是強烈的設計意匠與整體建築美

菁寮天主教堂室內八角形的
聖壇及外觀（傅朝卿攝）。

學。菁寮天主教堂外觀上大小不一的錐體，無疑的是來自於西方宗教建築的語彙，也是設計者強烈的表現之處，聖壇最大的金字塔角錐與其上的十字架，是當地最搶眼的建築元素，在傳統聚落的天際線中極為突出，但是卻創造了與當地民宅有異的自明性，也提升了宗教之意涵。側牆上的表面材料是石片，其中聖人手持建築圖像不但是西方教會興建教堂的傳統，也是一種藝術創作。

　　菁寮天主教堂還有一項特色，那就是本土色彩的追尋。菁寮天主教堂聖壇的八角形，是不少西方宗教空間之原型，但也會使人有本土中八卦形的聯想，聖龕與其中的聖母像也都具本土色彩。兩側與入口細長比例的落地門窗，可以打開通風與自然結合，除了充分反應出對於地域氣候之考量外，紅色的門框也傳達了東方的建築意象。菁寮天主教堂結合西方宗教建築中之錐形尖塔和具本土色彩之門窗家具於一體的事實，值得我們省思。菁寮天主教堂的成就並不是設計者是國際聞名的建築師，更重要的是見證了西方宗教在台灣的傳教歷程，闡明了外來文化與本土相互融和的可能性，這種由西方建築師所實踐的可能性，正是台灣在追求本土本質現代建築可以借鏡參考之處。

五、商業建築、住宅大樓

　　1960 年代下半開始台灣經濟發展，直接或間接促使商業建築、休閒娛樂建築之不斷出現，而活絡的經濟活動與寬裕的資金，也形成台灣房地產事業之崛起，建設公司大量出現，住宅大樓、住商大樓及辦公大樓成為建築生產體系中之主流。除了政府所興建的國宅是以照顧中低收入民眾為主外，民間興建之坪數較大、品質較高之住宅大廈或住商也不斷成長，如台

台北百利大廈（傅朝卿攝）。

台北香檳大廈（傅朝卿攝）。

台北林肯大廈（傅朝卿攝）。

北市的安樂大廈（1967，和睦建築師事務所）、香檳大廈（1968，林良鴻）、忠孝大廈（1969，永寧建築師事務所）、愛群大樓（1970，石城建築師事務所）、康寧大樓（1970，石城建築師事務所）、良士大廈（1970，大洪建築師事務所）、華美大樓（1971，石城建築師事務所）、老爺大廈（1972，石城建築師事務所）、歐洲大廈（1974，黃有良）、林肯大廈（1974，石城建築師事務所）、百利大廈（1974，林良鴻、高山青）、國際鄉野大廈（1976，大鑫建築師事務所、陳名能建築師事務所、石城建築師事務所）是其中較著名者。

除了都市大廈外，密度較低之住宅也開始出現，台北民生社區（1972）是為濫觴。1977年以後，新型的衛浴器材如生鐵搪瓷浴缸及熱水器之生產，對於台灣住宅品質的提升也有很大的幫助。

六、休閒娛樂建築

1960及1970年代台灣的建築發展過程，除了各類官署與住宅外，休閒娛樂相關建築也不斷出現。世紀大飯店（1973，蔡柏鋒建築師事務所）、新淡水高爾夫球場會館（1967，高而潘建築師事務所）與洛韶山莊（1972，漢光建築師事務所）是眾多例子中的代表。

（一）新淡水高爾夫球場會館

新淡水高爾夫球場（2020更名為「揮皇高爾夫球場」）會館立於淡水的一塊坡地之上。就空間而言，會館中多樣性的機能被安置在一個相當規整的長方形空間裡。到達主要的地面層必須經由一座與主體空間相較、比例算是相當大的戶外樓梯；二層部分主要為餐飲空間，外部繞以一圈遊廊，可以遠眺淡水。

新淡水高爾夫球場會館在外貌上，水平感與離心感均是現代建築的特色。在此作品中，離心感最主要的來源是來自於出挑的遊廊與類似懸空的正面大樓梯。然而底層部分牆面使用的是厚石片，這種作法似乎是要使建築與基地更密切的結合在一起，概念上似乎與離心感是矛盾的，但另一種詮釋卻可將石材視為是使建築基部與環境融合在一

起，使懸空的樓梯與出挑的遊廊更為突出，進而彰顯建築離心感之作法。水平感則是來自於二層與夾層的遊廊白水泥斬假石欄杆與屋頂的簷口線。除了柱梁結構外，於一層以上的非承重的牆面全面使用玻璃，所造成的空體（Volume）也是國際式樣的主流表現，大量開窗的作用還可將淡水河的自然景色引入室內。鋼筋混凝土欄杆，在當時日本的建築界相當盛行，也被廣泛的應用於台灣現代建築中。

　　曲面上揚的大屋頂也是此作一項重要的造型表現。這個屋頂自正背面觀之，呈現的是簷口的水平感，但是自室內及側面觀之，則其反梁曲面的效果則是十分的強烈。這個屋頂，一方面可以被看成是結構與空間配合而成的一體表現，另一方面也可能是建築師用以彰顯某些文化意涵之處。

←新淡水高爾夫球場會館擁有曲面上揚的大屋頂（傅朝卿攝）。

↙新淡水高爾夫球場會館可以遠眺淡水（傅朝卿攝）。

↓新淡水高爾夫球場會館外觀（傅朝卿攝）。

（二）洛韶山莊

　　救國團的青年活動中心也是比較能反映出世界建築發展趨勢之建築類型。此乃因救國團對於建築師是採取比較信任的態度，在設計中甚少加以干預，因而從建築作品裡也較能體會建築師對於建築之態度。事實上，1970 年代也是救國團自我調整之時——從過去意識形態化之青年活動邁向休閒式青年活動，在此時新建的洛韶山莊便是一座非常具有代表性的建築。

　　與其他救國團的山莊相較，洛韶山莊的規模算是很小，它是中部橫貫公路東段的一個小客棧，為漢寶德建築師自美歸國後，將其當時所推崇之路易康（Louis Isadore Kahn）的建築理念表現得淋漓盡致之作，是他第一個以幾何形體來設計的作品，也是他自認最為滿意的作品之一。

　　對於幾何形體的設計，漢寶德曾提出自己的設計邏輯：「近十年來，幾何形的使用幾乎凝結為最完整最簡單的形式，亦即正方形與圓形。故外方內圓的殼子是近年來美術的象徵。在極端的簡單下，藝術創造的可能性就在方與圓上打主意了。在變化上靜中求動的方式，一種方法是重複，即把方與圓以色調與濃度的不同排列起來，另一種方法是自一中求多，即是把方圓切成一半，加以排列。於是 45 度三角

洛韶山莊是以幾何形體來設計的作品（傅朝卿攝）。

形與半圓都產生了，由於 45 度的斜角有一種很強的動力感，故很快被大家接受了。三角形與半圓都有一種未完成的特色，使觀者想像一種完成後的局面，故很容易產生視覺上的張力。」

洛韶山莊因受限於基地交通不便，建材不易運送，所以採用承重牆與清水混凝土。在空間上，此山莊兩個主要量體中，大量體地面層以公共空間為主，包括大餐廳及廚房；小量體為辦公室。大量體的二層為住宿空間；小量體為浴廁，其上則為招待所。就建築造型而言，山莊基本構成是兩個呈 45 度角相交之長方形體，中間以一透明橋梁相連，每一長方體再以切割之方式形成三角形與半圓形之幾何體。這種將方形與圓形切一半再排列組合之方式，創造了豐富的雕塑感，成為當時甚為流行之摩登手法。

（三）台南曾文青年活動中心

台南曾文青年活動中心（1977，宗邁建築師事務所）是以住宿房間為單元，逐漸往內出挑形成一室內集會堂。而退縮到三層樓時，自然而然形成一個大天窗，成為集會場白天的光源。因應空間的退縮，室外在不同樓層應用切角及水平板形成凹凸的量體。在材料上，考量台灣南部強烈的陽光，因此採用清水混凝土再噴白水泥，陰影效果十分明顯，也增添建築的趣味性。此建築完成後深受歡迎，成為建築師事務所開創時期的重要作品。

台南曾文青年活動中心（傅朝卿攝）。

七、中國古典式樣新建築

除了現代風格外，以中國古典建築為模仿的中國古典式樣新建築也是台灣戰後的重要派別。1966 年夏天，中國大陸上文化大革命正式開場，為了對抗此舉，在台灣的國民政府乃制定每年 11 月 12 日之國父誕辰為中華文化復興節，開始推行中華文化復興運動，對台灣政經文化與建築發展顯著有密不可分之關係。

（一）陽明山中山樓

陽明山中山樓始建於 1965 年，完成於 1966 年。中山樓的興建原係為了紀念國父孫中山百年誕辰，後因中國大陸發生文化大革命，台灣順勢推動中華文化復興運動，此建築也成了該運動最佳代言的作品，由修澤蘭建築師負責設計。中山樓所處的地形非常獨特，前有國防研究院的圖書館，後有高山，兩邊是硫磺溪。後山與前面腹地高差達 16 公尺左右，因此以一座「天下為公」牌樓及牌樓前一百級的壽字形台階為前導，也同時解決了高低差的問題。

就建築形態而言，陽明山中山樓是一座有複雜機能之建築複合體，包含可以容納 1,800 人之大會議廳（中華文化堂），容納 2,000

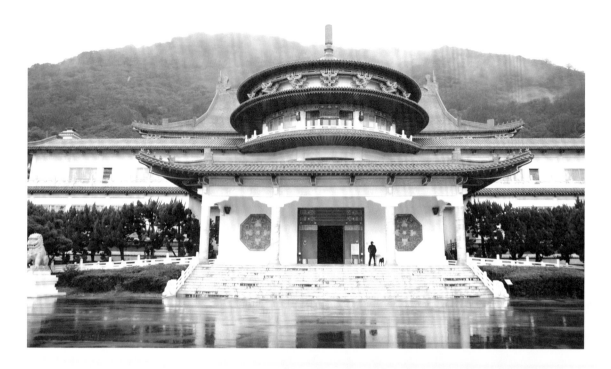

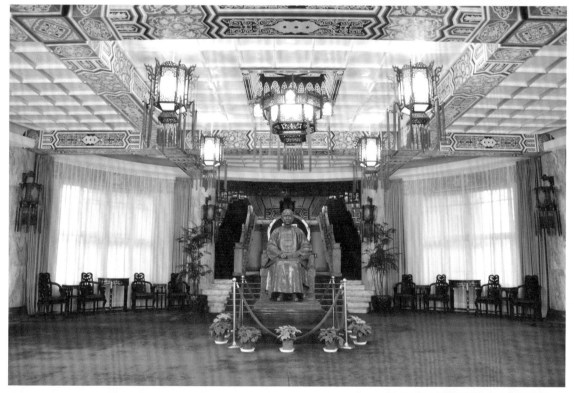

陽明山中山樓外觀與內景（傅朝卿攝）。

人之大餐廳和各種小型會議室等大小差異甚多之空間，由於無法將之全部容納在一個大屋頂下，建築師不得不利用各種不同大小、形式之古典屋頂來整合造型。外型上有高有低、有大有小，利用不同形式的中國古典屋頂，重疊在綠色山林裡，別具一格，其中大廳為圓攢尖屋頂；門廳兩側為雙坡頂；中華文化堂為國民大會的專屬開會場所，採用歇山頂；入口門廊及其他部位多為盝頂。不同屋頂因內部空間的需要而彼此相連，形成相當特別的組合，雖然在意象上類似於傳統的中國古典建築，但是在建築構成術上則差異甚大。

整體而言，中山樓之外貌以屋頂的綠色琉璃瓦為基調，再搭配朱紅豔麗的簷桁，潔白的浮雕梁柱和牆面，企圖將中國建築的特色與所處的地景相互輝映。除了造型之外，中山樓因在定位上為國家開會、接待國賓的場所，所以內部裝飾如門窗、家具、燈具、天花、彩畫等也都盡可能表達中國古典建築之風格。

建築師也曾自述，在設計內部裝飾上，都需要有中國文化藝術的氣質與雅緻的特質；顏色更要調和、華貴大方，是以在畫大樣圖時，隨時都必須用心處理的。尤其考量中國有五千年歷史文化，殷商時代文物上的銅雀紋線條優美變化、細緻而典雅，後代少見，因此盡量利用在中山樓木門上的刻畫；在大樓的門窗、陶瓷、磚瓦圖案設計中也盡量放大利用，也使中山樓與日後以明清裝飾為主的其他中國古典式樣有所不同。

陽明山中山樓落成時間與中華文化復興運動之開展同步，使得它成為政治文化意識形態與建築結合之最佳例子。這亦可由蔣中正總統親自主持落成開幕，和它做為國民黨重要集會場所二事中得到最好之說明。在落成典禮上，在蔣中正總統曾發表之中華文化堂落成紀念文中，稱許此建築為「復興基地重建民族文化之標幟」。

雖然中山樓有建築構成術上之缺失，但落成之後卻普遍的受到讚譽，究其因，無非是中華文化復興運動濃厚之政治意識形態使然，國父哲嗣孫科先生認為，以中山樓的建築精神來說，就是「拓展中華文化復興運動的一個最好的典型模式」，因為其「雖然材料用的是鋼筋水泥，但無論是建築的基本精神、內容和裝飾的特點，卻完全是中國固有文化的一切」。

（二）忠烈祠、孔子廟

在中華文化復興運動之影響下，忠烈祠與孔子廟也是經常使用古典式樣之建築類型。台北圓山忠烈祠是全台系列改建忠烈祠之第一個，以裝飾華麗之清式宮殿為藍本，是標準的復古步趨作品，主殿為重簷廡殿，有九開間，外繞迴廊，亦鋪金黃色琉璃，簷下有繁複之斗栱及彩畫。台中市忠烈祠也是這一系列的作品。

至於 1970 年後大型孔子廟在台灣出現，實際上是對中國大陸熱烈進行的「批林批孔」運動的一種反運動。然而孔子廟比忠烈祠更須維持傳統孔子廟之規制，新建之孔子廟往往只是將傳統的大成門、大成殿、東西廡、崇聖祠、明倫堂等空間，蓋成北方古典式樣而已，如台中市與高雄市孔子廟是為代表。

高雄市孔子廟（傅朝卿攝）。

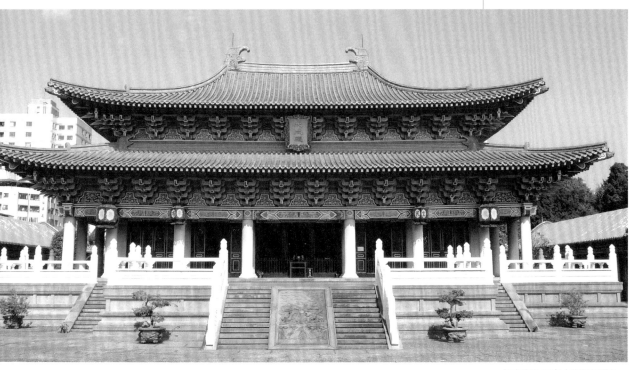

台中市孔子廟（傅朝卿攝）。

（三）南海學園建築群、故宮博物院

　　不過，早在中華文化復興運動推動之前，台北南海學園建築群包括有圖書館、藝術館、科學館與博物館等設施，已經使用中國古典式樣。第二座完工之國立台灣科學館（1959，盧毓駿），是台灣戰後建築發展過程中引發廣泛討論的一件作品。由於盧氏喜倡「天人合一」之說，經常有人將此作詮釋為天人合一之象徵，比美天壇祈年殿。其實這些讚美之詞後來也不斷引發討論或批評。

　　1965年11月12日孫文百歲冥誕在台北市士林區現址正式開幕的台北故宮博物院，是由大壯建築師事務所黃寶瑜建築師所設計，在造型上卻有企圖再現另一個故宮之意識形態。

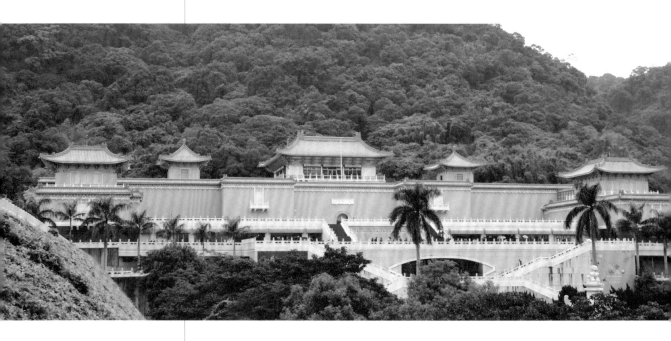

台北故宮博物院（傅朝卿攝）。

（四）台北圓山大飯店

　　台北圓山大飯店增建使用的是中國古典式樣，但也透露出高層中國古典式樣新建築的困境，在高層化的建築中如何表現中國的風格，成為受到注意的一個課題，當然這是見仁見智的。與西方現代摩天大樓相較，圓山大飯店相對的具有中國風格，也許是因為這樣，所以圓山大飯店增建之出現仍能受到許多人的肯定，即便在今日此建築依然

國立台灣科學館，2015 年改為「台北當代工藝設計分館」（傅朝卿攝）。

台北圓山大飯店（傅朝卿攝）。

是台北市現代建築中重要的地標性建築。

當然，古典建築式樣高層化還存在有視覺效果的問題。由於中國古典建築除了塔以外，其餘建物均不高，在高層化後如何矯正視覺偏差是很重要的，否則容易造成頭輕腳重之不平衡，失去古典建築穩重的美感。在這點上，圓山大飯店不得不把歇山頂之垂脊向內收分，但此與傳統之推山法加長主脊卻正好相反，這也是古典形式高層化後一種尷尬的結果。

這種復古的風潮從 1960 年代以後遍及各種建築類型，一直延續到中正紀念堂（1980，和睦建築師事務所）及同位建築師設計的國家劇院（1987）、國家音樂廳（1987），之後才逐漸消失。除了具象的中國古典式樣新建築外，在 1960 年代下半，也有建築師開始企圖以另一種現代建築之表達方式與手法，來創造一種新的中國風格——「抽象步趨」於是成為這些現代主義建築師之共同走向，其中以國父紀念館（1972，王大閎）是為代表。

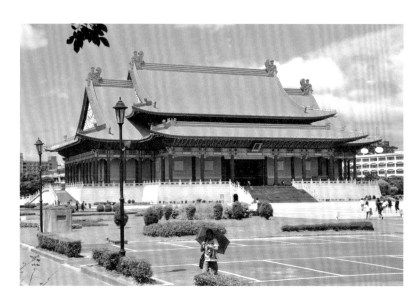

←台北國家音樂廳（傅朝
卿攝）。

↓台北中正紀念堂（傅朝
卿攝）。

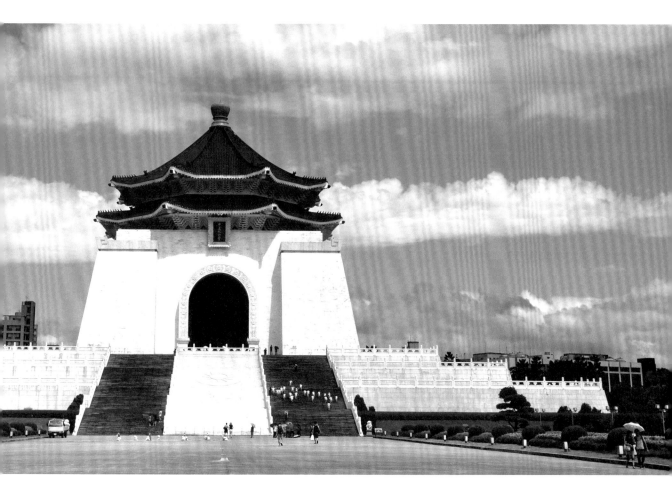

（五）台北國父紀念館

　　台北國父紀念館是由一個可容納 3,000 人之大會堂、階梯講堂、圖書館及展覽室等組成，是當時台北最重要的大型藝文空間。建築在空間處理上是以一個正方形為主體，面寬及進深均為 100 公尺，大會堂居中，其他空間在四周，外圍繞一圈柱廊，上面覆蓋一曲線優美之屋頂。與「復古步趨」建築不一樣的是，此建築屋面上並不鋪砌古典琉璃瓦，而代之以金黃色面磚；入口處將柱子提高，直接掀起盝頂而形成一壯觀之門廊；屋脊也經過抽象簡化；結構亦明朗清晰，以表達古典建築鮮明外露之結構系統；至於細部與工品，被譽為是相當成功地展示了當代台灣建築所能臻至的最佳水準。

　　室內的處理，入口之後為挑高的大廳，正中央為國父坐像，其後即為大會堂及附屬舞台設施，而大會堂兩側安置的是藝文展覽設施。雖然建築師最原始的設計與最後實現的作品並不完全一樣，特別是在屋頂的表現方式上，但是最後實踐的台北國父紀念館成功地表達了一種現代主義者所詮釋之古典形式，它成為中國古典式樣之另一支流派，流傳於追求中國風格之現代主義建築師之中。

　　受到國父紀念館之鼓舞，從 1980 年代起以「抽象步趨設計」之中國古典式樣建築在台灣有明顯增加之趨勢。

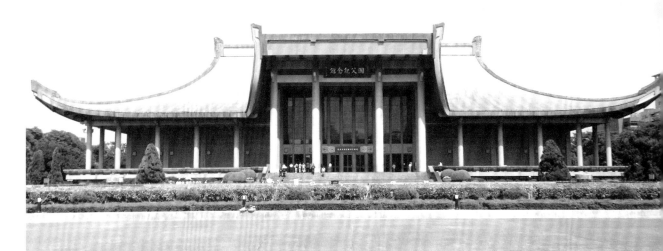

台北國父紀念館（傅朝卿攝）。

台北國父紀念館屋頂曲線優美（傅朝卿攝）。

國父紀念館大會堂及附屬
舞台設施（傅朝卿攝）。

室內入口之後為挑高的大廳，正中
央為國父坐像（傅朝卿攝）。

八、1980 年代新風格建築

　　1976 年，台北市政府為了拓寬馬路進而計畫拆除林安泰古厝，促使建築界與文化界在傳統建築之關懷上，由個人式的喜好形成一股共識。1977 年起漢光建築師事務所在漢寶德的主持下，對鹿港地方性建築特色的調查，是為台灣傳統聚落與建築系統化研究之濫觴，也把建築界與文化界對傳統建築之態度，由鄉愁式的關懷推進到學術化之研究層面上。另一方面，對於 1950 及 1960 年代現代主義建築反省之結果，則促使了地域主義建築及後現代主義建築之抬頭。各種有異於現代主義建築之新風格如雨後春筍一般，此起彼落的崛起，思想的解凍更是宛如冬眠後之生命，紛紛甦醒，走向新世界。

（一）地域主義建築

　　若以建築構成術之角度來看，台灣 1980 年代出現的表象式地域

↑墾丁青年活動中心（傅朝卿攝）。

↗新竹縣南園（傅朝卿攝）。

→澎湖青年活動中心（傅朝卿攝）。

主義建築可以很明顯的區分為復古、折衷、裝飾與抽象四種步趨。

　　所謂「地域復古步趨」乃是以地域傳統建築為藍本所全盤復古新建之建築，如墾丁青年活動中心（1984，漢光建築師事務所）與新竹縣南園（1985，漢光建築師事務所）是為代表。「地域折衷步趨」則是在建築之構成術上已不拘泥於原型再現；在比例權衡上，也不再恪遵傳統建築之構成法則，如澎湖青年活動中心（1984，漢光建築師事務所）則屬於此類。「地域裝飾步趨」乃是建築師擷取傳統的形式語彙，以裝飾性的手法，將它們運用在現代城市的高層建築中，如台北市大安國宅（1984，李祖原）可以說是這種步趨的先驅。

台北市大安國宅（傅朝卿攝）。

成功大學新文學院（傅朝卿攝）。

頭份林為寬紀念圖書館（傅
朝卿攝）。

「地域抽象步趨」乃是建
築師嘗試將傳統元素抽象化，
再用之於新建築物，以彰顯其
現代性，如成功大學新文學院
（1984，王大閎）是為一例。

　　除了上述四種表象式的地域
主義建築外，還有一些建築師企圖以更積極之手法，創造一種新建築，
回應地域建築的構築形式及各種特徵。這類建築雖然帶有西方批判性
地域主義之特質，但並不成熟，只能算是準批判性地域主義建築，如
頭份林為寬紀念圖書館（1982，劉逸群、浩群建築師事務所）可算一
例，其雖然還存有許多缺失與問題，但卻使新建築對地域之回應往前
跨了一大步。

（二）後現代主義建築

　　除了地域思潮外，1970年代末伴隨著反現代主義之浪潮與反省，
「後現代主義」思潮於1980年代也很快的傳入台灣，報章、雜誌及

↙台大環境工程研究所（傅
朝卿攝）。

↓台大共同科教室（傅朝卿
攝）。

↘成功大學第二科技大樓
（傅朝卿攝）。

各種傳播媒體時尚性的引介也甚為頻繁；詹明信（Fredric Jameson）
等後現代主義理論大師之造訪台灣，也推波助瀾了後現代主義之流
行。

　　在台灣的幾種後現代主義建築中，西方歷史主義趨向的作品數量
較多，它們基本上都應用了西方歷史式樣建築之語彙做為其主要的表
現元素，如台中弘光護理專科學校教員中心（1983，王乙鯨、郭肇立）
及成功大學第二科技大樓（1986，柏森建築師事務所、李灼明）均是
標準的後現代歷史主義建築。至於台大共同科教室（1984，李俊仁、
王立甫）與台大環境工程研究所（1986，柏森建築師事務所、李灼明）
則為另一種後現代校園涵構建築的代表。此外，台北地方法院士林分
院（1983，朱祖明）及台北甲第名宮（1982，李祖原），亦受後現
代思潮的新形式主義建築之影響。

九、建築風格多元並行

　　1987 年 7 月 15 日廢止戒嚴令；1987 年 12 月 1 日起，台灣民眾
可以至大陸探親；1988 年 1 月 1 日起，開放報禁；1989 年 1 月 20 日，
立法院三讀通過「動員戡亂時期人民團體法」，開放組黨結社。解嚴
後，台灣社會文化與政治思想之桎梏被逐一解開，各種禁忌也被全面
擊破，台灣從 1987 年起，真正邁入全面多元化的社會。

　　在建築上，多元化的結果使得各種思潮充斥，不同風格並行發展，
使台灣幾乎成了建築式樣之陳列場。在多元化的資訊社會裡，建築知
識也有媒體化的傾向，許多報章雜誌都闢有建築之篇幅，而且還深受
讀者歡迎。除了各種風格互別苗頭外，1980 年代末也由於大家逐漸

體認到都市品質之關鍵決非單棟建築的問題,而是整個都市的問題,因而都市設計格外受重視,不僅是各類公園逐漸增加,建築物本身也會留設必要的開放空間,使都市環境更加提升;在開放空間或者是公共設施上設置公共藝術,亦是此時期特別受到重視的措施。如台北松江詩園(1991,潘冀建築師事務所)與宜蘭冬山河親水公園(1992,日本象設計集團、環境造型研究所、高而潘建築師事務所)是甚為引人注意之設施。

1990 年代下半,受到國際上老建築再利用風潮的影響,加上台灣文化資產界的觀念日趨與國際同步,「文化資產保存法」也納入了

宜蘭冬山河親水公園(傅朝卿攝)。

再利用的法令，台北市有愈來愈多的
老建築被保存下來，同時經由再利用
成為其他機能的設施。

　　1990 年代下半起，整個世界進
入到更多元的時代，網際網路也使世
界距離更為縮短，交流更為頻繁，台
灣在此脈動下出現更多的外國建築師
也是預期中的趨勢。然而，此一波外
國建築師與台灣建築師共事的形態卻
與前期有所不同，已經由被動的接受
指導成為共同的合作，雖然合作的比
重仍然因個案而有差異，但國內建築
師所扮演的角色則持續加重，台灣建
築師與外國建築師已經處於同等的地
位，國際合作的意義更為濃厚。如新
光人壽保險摩天大樓（1993，吳松
齡、廖俊添、吳省三、郭茂林、KMG
建築師事務所）、遠企中心（1993，
李祖原、王重平建築師事務所、P&T
工程顧問公司）、仁愛路富邦銀行
（1995，大元建築師事務所、SOM）
均是國際合作之例。

↖台北松江詩園（傅朝卿
攝）。

↑宜蘭冬山河親水公園
（傅朝卿攝）。

　　1990 年代另一項重要的建築發展則是新台灣意識的逐漸成形，促使建築界不再以表象之鄉土建築做為文化抗爭符號之象徵，重新以本土社會文化為主要思考泉源的建築於是出現，如陸續完工的宜蘭厝、新竹縣立文化中心（1996，謝英俊建築師事務所）與台中港區藝術館（1999，沈芷蓀建築師事務所）都屬之。

參

當代建築

進入 21 世紀後，面對全球化的布局，台灣的建築界體認到不能再自我孤立於世界建築舞台，進而開始與國際接軌，參與國際事務與活動成為台灣建築界一件非常重要的事。由於科技的發展，21 世紀不可避免的將會是一個資訊數位的時代。應用數位媒體與建築空間整合的另類空間美學，已開始衝擊傳統的建築思維，一些前所未見的建築造型逐漸出現於台灣的城鎮之中。如八里十三行博物館（2001，孫德鴻建築師事務所）、彰化王功橋（2004，廖偉立建築師事務所）、921 地震教育園區（2004，邱文傑建築師事務所）都是很好的例子；21 世紀也是追求綠建築與永續發展的年代，如屏東屏北高中（原相建築師事務所，龔書章）是絕佳的案例。

↙↓八里十三行博物館（傅朝卿攝）。

↘彰化王功橋（傅朝卿攝）。

一、921 地震教育園區

　　1999 年 9 月 21 日，是台灣歷史上難忘的一天，中部發生了芮氏規模 7.3 的強烈地震，造成民眾前所未有的傷亡，更重創台灣中部既有的建築環境。除了積極的展開復建的工作外，為了紀念此次被稱為「集集大地震」對台灣所造成的災難，政府於霧峰規劃興建 921 地震教育園區，於 2004 年 9 月 21 日地震發生的五周年正式開放，用意除了紀念之外，更在於提醒政府與民眾反省並重視地震的預防與救災。

　　由於霧峰光復國中的校園內有斷層錯動的現象，再加上校舍倒塌、河床隆起，因此被選定為設置地震園區最好的基地。如何將地震那一霎間的力量保存，使地震後的痕跡成為歷史的見證，是此園區必須面臨的大挑戰，而設計者（邱文傑、莊學能建築師）似乎提供了一個很獨特的解決方案，也獲得極高的評價。由於地震的破壞力明顯的

921 地震教育園區（傅朝卿攝）。

記錄在地表之上，因而這個設計是跟隨著地景來思考，往下及往水平延伸的設計概念，與絕大多數台灣建築往上及垂直發展的模式大異其趣。在地震博物館（斷層保存館）中，斷裂的斷層、舊跑道、整理過後的新跑道、草皮，被用一種既抽象又具象的方式，交織陳列，再輔以實為龐大但因低壓而顯謙遜與地景合一的大結構，此館創造了一種同時與美學體驗、地震體驗與空間體驗的三合一營建環境（Built Environment）。

　　建築設計的象徵意義，可以是直接的表述，也可以是隱喻。雖然對任何一位到園區參觀的訪客而言，在地震園區內，某些由設計者設定的隱喻不見得能夠直接了解，如入口處為河堤之斷裂，巨大的 PC 板為弧形跑道的活化與再生，薄膜為震災時的帳棚等，但是任何人看到真實的斷層及隆起的跑道時，內心對於地震威力的感受必然是存在的。另一方面，展示館中使用弧形的 PC 板，再以鋼索拉至外部的柱墩之上，結構的清晰度也呈現出重視構築（Tectonics）的主張。當然，將結構與空間結合為一的設計，在台灣成功的並不多，因此裝潢才會盛行，多數的展示空間看不到建築空間本身。然而此案的展示基本上是獨立於建築體，因此在展示館內可以清楚的看到空間本身，當然也看到了結構本身。不同材料的組構，也提供構造表現多樣性的特質，不同角度玻璃的反射與折射，也製造了一些幻象，使整座建築的質感產生質變。除了展示館本身之外，影像館、研習教室、災損教室及部分戶外的景觀設施也均能以「地」為主要的考量。整體而言，霧峰 921 地震教育園區展現的是地景式的地域主義。

二、老建築活化再生案例

　　因應 21 世紀是文化、科技與環保的年代，台灣建築的發展呈現出許多並存的主軸。從文化的角度來看，老建築再利用這項國外已實施多年的政策，因文建會推動閒置空間再利用而成為一種風氣，如台北的華山藝文特區與台中的 20 號倉庫是兩個最具指標性的案例。人們也漸漸地喜歡上這種充滿活力的文化遺產發展方向，更有許多建築師積極投入此項課題，如國立台灣文學館、台北當代藝術館、台南安

平樹屋、台北台灣博物館土銀展示館、花蓮松園別館、彰化福興穀倉
與台中 TADA 中心，都是由公部門介入使老建築重新活化的案例。

　　不只是老建築再利用成為主流，在舊市區興建新建築也成為 21
世紀台灣建築師的新挑戰，例如台北華山文創園區與台南孔子廟文化
園區都是值得肯定的案例。台南市近年來持續推動的一項都市計畫，
不僅結合了歷史核心與生活博物館，也涵蓋了孔子廟周邊豐富的文化
資產。緊鄰於國定古蹟孔子廟的忠義國小（2008，曾國恩建築師事務
所、張瑪龍建築師事務所）為了使孔子廟文化園區能與學校共榮共融，
忠義國小全面改建，新校舍為了配合孔子廟特殊的景觀，整棟建築在
設計上以開放的態度來處理，中央留空的作法使原來藏在舊校舍後、
屬於台南神社花園的大榕樹從府前路就可依稀看見，一樓與二樓的平
台都提供了與環境對話的可能性。不同的材質，加上不同的顏色與造
型，忠義國小的新校舍重新詮釋了文化敏感地區的新建築。

→台南國立台灣文學館
（傅朝卿攝）。

↓台南安平樹屋（傅朝卿
攝）。

↘彰化福興穀倉（傅朝卿
攝）。

台北台灣博物館土銀展示館（傅朝卿攝）。

↖↑台南忠義國小新校舍，與孔子廟文化園區共融（傅朝卿攝）。

三、台北公務人力發展中心

　　21世紀初興起的永續性議題，開始在新世紀得到實踐的機會，台北公務人力發展中心（1993，吳明修建築師事務所）是個很重要的案例。台北公務人力發展中心因應不同機能之需，建築空間也隨之分為南側的會議、教學與行政，北側的餐飲住宿及地下的休閒健身。在造型上，也因為機能的考量，明顯的區分為十四層的北棟（目前為福華國際會館）與人力發展中心的南棟，中間夾以30公尺寬的大中庭。

　　每一棟建築的表情與虛實也充分的反映出不同的需求，再搭配與物理環境的考量。南北方位的配置有部分是為了解決東西向日照的問題；在住宿棟南側使用了雙層牆，除了遮蔭外，牆間的氣流亦有降溫作用。相對的，建築師在中庭置入了一個玻璃圓錐，在機能上它是一個垂直交通動線，在視覺上它卻是一個畫龍點睛的焦點。因為所處的位置經過特別的考慮，所以在日照強烈時均處於陰影中，也化解了因為使用導致過熱物理環境的疑慮。

　　除了建築物本身的表現外，台北公務人力發展中心的配置也展現了不只是滿足法規的需求而已，更企圖創造一處更友善的都市空間。北棟建築前後（東西）兩個量體微微的調整10度的錯置，不但維護臨地的日照權，更創造一條讓居民可以通行於基地兩端的上學步徑。基地南側的空地，不但廣植草木，更保留一株上百年的老樹。這種思

台北公務人力發展中心（傅朝卿攝）。

考早已超越了許多現代主義企圖獨占基地以創造自我紀念性氣勢的建築配置陳框。

四、台北 101 大樓

　　21 世紀起，台灣的建築師已經以更自信的態度及專業，挑戰更多好的作品。而台灣建築自信心日益成熟之際，其實也反映出台灣社會各種面向的成熟度，首先是技術卓越的信心。

　　一百二十年來，台灣從農業社會轉變為工業社會，技術的精進突飛猛進，當然也包括慢慢累積的營建技術。台灣最高的人造物——台北 101 大樓（2001，李祖原建築師事務所）、台灣最長的人造物——台灣高鐵（及車站）都可視為建築技術的成就，整合非常多的不同專

台北 101 大樓（傅朝卿攝）。

業與技術。事實上，台北 101 大樓除了建築設計之外，在大地工程、交通、防災、結構、防震、環評、能源、燈光與經營上都結合了國內外頂尖的專業團隊，才打造出這棟全世界刮目相看的建築，也展現了一個國家在建築工程上已經達到成熟的階段。

101 大樓曾經是全世界最高的摩天大樓，也是台灣國際知名度最高的建築，吸引了包括 DISCOVERY 等許多國內外媒體的專題報導，也使台灣的建築有辦法站上世界建築的舞台。雖然從不同的觀點來看，台北 101 大樓得到的評價並不完全一致，但是卻沒有人可以質疑它與台灣自明性（Identity）的關係。近年來，台北 101 大樓更經常是台灣意象的代言品牌。雖然此建築是超高層大樓建築技術的結晶，但建築師在設計時，也有一個重要概念──乃是希望它會是一棟具有文化象徵意義的超高層建築。因此除了辦公大樓主體採用抽象的「節節高升」之概念外，具象的中國傳統紋樣如意、祥雲與銅錢等，也被應用於室內裝飾及外觀上，文化圖騰十分鮮明。

↓↘台北 101 大樓外觀細部（傅朝卿攝）。

→台北 101 大樓室內（傅朝卿攝）。

五、高鐵新竹站

高鐵新竹站（2006，大元建築師事務所）曾代表台灣進軍威尼斯

建築雙年展，同時也獲得 2006 年的台灣建築獎。就一個高鐵車站而言，其在造型語彙上，如何呈現或是令人聯想到高鐵快達 200 多甚至是 300 多公里時速的特質，是一件相當困難的事。建築師利用高科技的建築構造技術，以兩點接地的系統，設計了一座跨越車站的大型站體，使站體與車站得以合而為一。從外貌觀之，高鐵新竹站宛若一付往前直衝的雙翼，迎風而起，翼中包覆著一個橢圓形的主體空間。

在此空間中，除了售票基本功能外，就是兩座電扶梯將旅客導引前往北上及南下兩個月台。然而如果仔細閱讀此作品，又可發現高科技的造型與空間配置中似乎又隱藏著對於新竹地區氣候與物理環境的思考。由於高鐵本身的軌道方位，並非由建築師所決定，因此建築師可掌控的就是利用橢圓形空間來調節空間之方位及動線。就此，建築師算是相當的深思熟慮，也反應了此棟車站氣候地域思考的一面。

高鐵新竹站（傅朝卿攝）。

六、教育及文化類建築

台灣一直是世界上最重視教育的國家之一，許多建築師也在校園建築中得以施展抱負。不過長久以來校園建築都在既定的框架中發展。九二一大地震後的新校園運動顛覆了許多舊有的思維，並擴及到

台北市立圖書館北投分館（傅朝卿攝）。

大學校園與其他教育文化設施，使台灣的教育文化類建築令人刮目相看。如台北市立圖書館北投分館（2006，九典建築師事務所）、台北花博三館（2010，九典建築師事務所）與台灣大學博雅教學館（2010，境向聯合建築師事務所），都是教育文化類建築自信的成就。

（一）台北市立圖書館北投分館

　　台北市立圖書館北投分館是台灣首座綠建築圖書館，坐落於北投公園內溫泉博物館旁，環境優美，生態豐富，地下一層、地上二層。屋頂為輕質生態屋頂，設有太陽能光電板發電，可發電 16 千瓦電力，並大量應用陽台深遮陽及垂直木格柵，降低熱輻射進入室內，降低耗能達到節能效果。綠化屋頂及斜坡草坡設計可涵養水分、自然排水至雨水回收槽，再利用回收水澆灌植栽及沖水馬桶，達到綠化與減少水資源浪費。此圖書館在建材使用上以木材及鋼材為主，主要考量是可回收再利用之材料。室內使用的都是生態塗料，同時也不進行非必要的裝修工程，以減少汙染及有毒物質的釋放，避免影響人體健康。

　　建築師設計以一樘高大的木玻璃帷幕，搭配後方貫穿三個樓層的挑空，使每一個樓層都可以欣賞到公園美景與老樹，在環境的呼應上受到許多人的肯定。

台北市立圖書館北投分館室內（傅朝卿攝）。

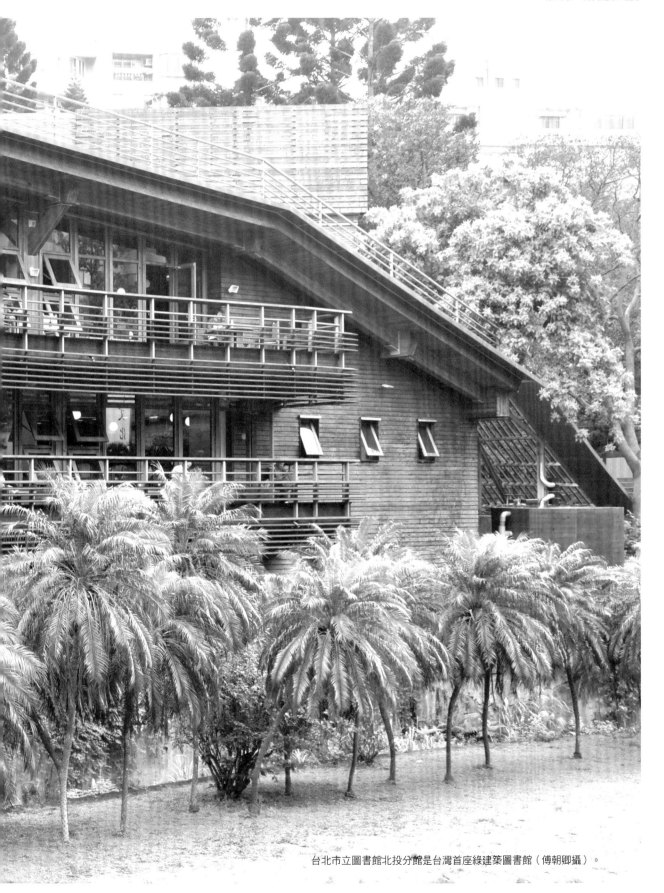

台北市立圖書館北投分館是台灣首座綠建築圖書館（傅朝卿攝）。

（二）台北花博三館

　　2010 年國際花卉博覽會夢想館、未來館與生活館展現了積極回應節能與環保的議題，因博覽會有教化民眾之意義，廣義上也可被視為是一種文教設施。

　　2010 年 11 月 6 日至 2011 年 4 月 25 日，台北舉辦國際花卉博覽會，簡稱「台北國際花博」，是台灣歷史以來第三次舉辦大型博覽會。展期結束後，部分展區改為常設繼續開放參觀，並更名為「花博公園」。此次台北國際花博，以「彩花、流水、新視界」為口號，並提出三項理念，分別是表現園藝、科技與環保之技術精華、達成減碳排放及 3R（Reduce、Reuse、Recycle）之環保目標，並且結合文化與藝術之綠色生活。整個展區總面積為 91.8 公頃，包括有圓山公園（20.8 公頃）、美術公園（7.9 公頃）、新生公園（15.1 公頃）和大佳河濱公園（48 公頃）四區。

　　除了戶外展示之外，為了花博所興建的館舍，多數展現了對永續的追求，特別是夢想館、未來館與生活館（2010，九典聯合建築師事務所）與流行館（2010，張俊哲建築師事務所、小智研發有限公司）。夢想館、未來館與生活館是花博的永久館，設計團隊以「花、蝴蝶與蛹的共生關係」做為發想，讓三館低調的匍匐於土地上，流動於樹群，屋頂與地面是彼此可及的。館舍的配置順應自然氣候條件，「該迎風的就迎風，該向陽的就向陽」，並以生態工法，引入基隆河的水來澆灌庭園，並使用垂直綠化來做牆面隔熱。同時也應用了智慧節能模式，並將再生能源與屋頂結合，一舉一動均以永續環保節能為出發。

　　流行館係由遠東集團所贊助，取名「環生方舟」，整棟建築的主要材料乃是使用廢棄回收的寶特瓶再生後的材質，有防水、透光與輕量的特質，再搭配以鋼骨及竹材，企圖創造一棟兼具時尚與環保的展館。夢想館、未來館與生活館是花博設定的永久館組群，設計的出發點就是與原有基地共存，就如同建築師的陳述：「伏匐於大地上，流動於群樹間，太極共舞的形式，高低起伏全看老天顏色。該避該迎的風，該遮該向的陽光全部寫在建築的面上。」於是，整組建築若隱若現的成為地景永久的一部分。

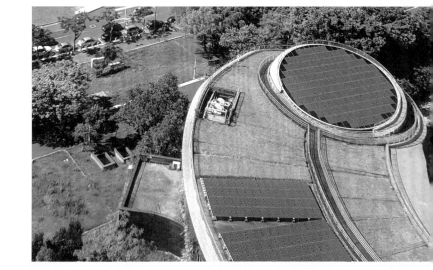

↑↗→↘台北花博夢想館、未來館與
生活館，三館低調的匍匐於土地上
（傅朝卿攝）。

←台北花博流行館是一棟兼具時尚與
環保的展館（傅朝卿攝）。

（三）台大博雅教學館

　　至於在台大博雅教學館中，雖然原則上建築師仍遵守部分過去台大校規會所定下的校園建築設計準則，採用了紅色面磚及洗石子等建材，但整體的風格卻不再落入過去台大校園建築的陳框，以更有自信的建築理念，呼應空間需求，而創造出一棟成熟且生動的校園建築。

七、宗教建築

　　在 21 世紀，另外一種特別值得一提的建築類型乃是宗教建築。台灣雖然不是宗教國家，也沒有國教，但是台灣的宗教建築之鼎盛卻

台灣大學博雅教學館（傅朝卿攝）。

是其他國家或地區很難相比的。在過去，許多宗教建築的設計，特別是佛寺與民間信仰的設計，經常是神職人員所主導，建築師只扮演一種執行者的角色。然而這幾年，台灣開始出現建築師主導整個宗教建築的個案。多樣的宗教與設計成果，更是反映出台灣宗教建築的成熟度（Religious Maturity），如台北北投農禪寺水月道場、桃園大溪齋明寺增建，以及台中救恩之光教會，都是很好的作品。

　　三個作品不但滿足了宗教的需求，且以相當成熟的設計手法彰顯了宗教特質，更適切回應了所處環境的特殊性。

↑台中救恩之光教會（傅朝卿攝）。

←大溪齋明寺增建（傅朝卿攝）。

↓北投農禪寺水月道場（傅朝卿攝）。

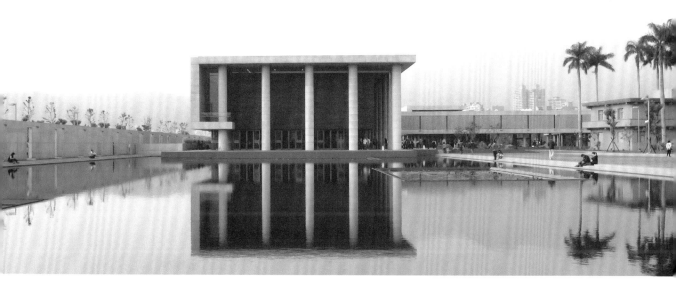

八、在地文化建築

　　台灣現代建築自信心的呈現也回應於台灣歷史與地域的多樣性。建築師已經可以自信的掌握台灣文化與地域的主體性。

　　在建築上，博物館是最直接反映這種趨勢的建築類型。在展示內容上，過去遠古的中華文化已經不再是唯一的主題，台灣過去獨特的歷史及各種特殊事物，已經成為主角。在建築硬體上，建築師更能以台灣這塊土地為出發點，而不需要像過去一樣由國外建築師來主導。如宜蘭蘭陽博物館、台南台灣歷史博物館及基隆海洋科技博物館皆有自信的總結了這個發展。而有趣的是，這三個博物館的基地都是獨一無二，是台灣在地的表徵。

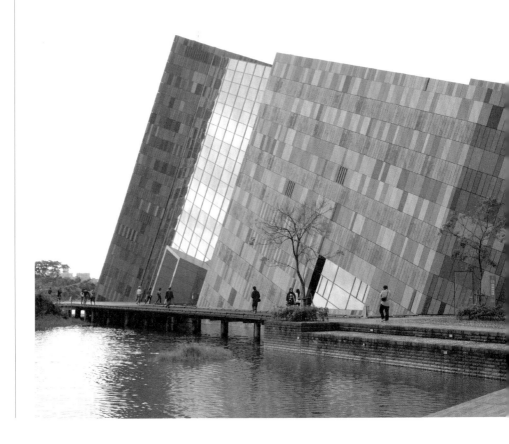

宜蘭蘭陽博物館，成為宜蘭地景的一部分（傅朝卿攝）。

宜蘭蘭陽博物館（傅朝卿
攝）。

（一）蘭陽博物館

　　蘭陽博物館回應了烏石港的地形地貌；
大膽的斜線雖然顛覆了許多人對建築的基
本印象，卻扎實的成為宜蘭地景的一部分。
與水面緊臨不但強化了與水中礁石的關
聯，更凸顯此建築與自然環境共融之企圖；
此種企圖在室內大廳朝向龜山島特殊角度
的大面玻璃中也展露無疑。宜蘭蘭陽博物
館不再只是一座博物館而已，它更是地景
的一部分。

（二）台灣歷史博物館

　　台灣歷史博物館地處於台南市安南區，
過去曾是台江內海的一部分。建築師一方
面從地景的設計中，回應了台江內海的歷
史意象與意義，另一方面也企圖從建築形
式上隱喻過去台灣住民的居住形態，更重

要的是整座博物館是以台灣的
歷史為主題。與過去政府以中
國古典式樣新建的台北故宮博
物院及歷史博物館相較，台灣
歷史博物館不管是在硬體或軟
體上，都更加貼近了台灣這塊
土地。

（三）國立海洋科技博物館

　　同樣的，國立海洋科技博物館建築也回應了基隆八斗子的氣候與
火力發電廠的歷史，比近年由幾位外國建築師以個人風格或無根自由
形設計的台灣一些文藝設施，更具在地思考，是非常值得肯定的作法。

　　台灣身處海島，但許多國人對於海洋的知識卻是極端的缺乏，國
立海洋科技博物館本身的內容，就已在彰顯台灣是一個海洋國家的特
質。建築師花費冗長的時間，解決了原有火力發電廠改造為博物館的
設計與技術雙重難題，再加上基隆多雨氣候與臨海地理環境的因素，
都使這棟建築物充滿了在地的思考。

基隆國立海洋科技博物館外觀及內部（傅朝卿攝）。

餘論

台灣具有良好的自然與地理條件，加上鄰近歐亞大陸、規模適當、擁有豐富的動植物等，而吸引了許多族群或統治單位的湧入；為了滿足生活條件，各族群與單位先後興建其所需要的建築物，使得台灣擁有豐富的建築歷史。

一、台灣建築歷史發展的特色

台灣大約在距今一萬八千年前逐漸形成島嶼，且陸續的做為早期人類的居住地方；約距今六、七千年前，開始出現新石器時代及南島語族族群的建築；到了四百多年前開始，先後吸引許多為了謀生或統治而遷入的外來者，並興建了荷西、漢人、西式、日式、現代的建築，由於各族群擁有不同的慣習及條件，因而塑造出不同構架及形貌的建築物。以下簡要描述各族群其建築分布、功能類別、形貌與規模、空間使用、裝修與裝飾、營建者與施工材料。

（一）建築的分布

台灣因擁有豐富的歷史演變及多樣族群，而呈現出不同的建築分布方式。在史前時期，台灣多數島嶼的山坡、高原、平原上多具有小型聚落。在南島語族族群形成之後，其部落多位於平原、淺山，甚至於高山地區的溪河或湖泊的邊緣。於荷蘭公司與西都督府統治台灣時期，為了方便帆船的經營，僅於河海邊緣建立市鎮，以及於擁有影響力的平埔族群的社子中，興建具有管理權責的房子。到了 17 世紀之

後，在荷西的鼓吹或為了改善其生活條件，吸引福建人及廣東人成批來台，於原由平埔族群使用的平原及山丘上，發展出鄉村、街、城等聚落；於鄉村中以興建「厝」為主、於街城中以興建「店」為主。清末開放通商口岸之後，台灣（台南安平）、淡水、打狗、雞籠等四個口岸，於清廷的洋關及英德等國的領事館及洋行等投入，逐漸地浮現出西式建築。直至日本治台，其統治領域隨即涵蓋台灣島及周圍島嶼的所有地方，並於街城中呈現出許多西式及日式建築，而原本居住於高山地區的高山族群被迫遷至淺山地區，導致南島語族族群原有的傳統建築多數逐漸消失。戰後，台灣的現代建築則由平原及山丘的街庄地區，朝向原本的田園及緩坡地區逐步發展。

（二）建築的功能類別

新石器時代的村落中僅有洞穴、草屋或浮腳樓等住家；隨後浮現的南島語族族群，則多擁有居住、產業、宗教、公共設施、軍事等建築物；荷西及漢人社會形成後，除了擁有前述各種類型之外，另有商業、行政、墓葬、教育等建築群；日本時代，除了上述類別外，在台灣的社會中，陸續發展出社會環境、交通通信、休憩設施、紀念性設施、外交相關設施、醫療等建築物。

從上述的歸納可知，台灣建築的類型，隨著時代的演變而明顯的增加。如於史前時期，其建築物以保護居住者的生存、繁衍、安全、發展等為主；隨後的南島語族族群的建築類別，除了前者之外，另外擴大至社子的安全、族群的社會活動、祖靈的祭拜等領域；在荷西、漢人之後，台灣出現了一些與提高經濟能力、統治、知識教育等有關

的建築物；到了日本時代及現代時期，在社會中增加了與社會環境、生活品質、空間互動、社會記憶、國際互動有關的建築物。從各時期所擁有的建築類型分析，早期人類的生存原則相當簡單，隨著時代發展，似乎人類的生活環境越來越複雜。

從建築物的使用功能來看，在史前及南島語族族群的建築，多由屋主或族人共同使用；在荷西及漢式建築時期，除了私有建築之外，在社會中增加了管理或提高社會品質的建築；於西式、日式及現代建築時期，在社會中另增加了一些對社會經濟、救濟等有關的建築。

從另一個角度來說，台灣建築功能的本質隨著時代先後而改變，在漢式建築之前，台灣的建築多為生活的物件；於西式、日式建築之後，建築物逐漸的轉變成利益的物件。

（三）建築的形貌與規模

台灣係由先後移入的不同族群所生活或統治，由於各族群擁有不同的生活習慣、社會環境、營建規範等，因而擁有不同的建築形貌。從台灣建築的發展歷程來看，在舊石器時代，其人類多居住於洞穴或岩蔭中。新石器時代的人群，分別居住於洞穴、浮腳樓、巨石構築建築、石板地面式建築、板岩房屋等。南島語族族群的平埔族中，其南部的族人多居住於地基抬高的土台屋上，北部的族人多居住於木柱撐高的浮腳樓上；在高山族中，各族群多採用不同形貌的建築，如雅美族的家庭多同時擁有位於地坑的主屋、高架式的涼亭、半地下室的高屋；至於其他的部落，其住屋多以地面式或淺穴式為主，至於瞭望樓、會所、穀倉、雞舍等則多以高架式為主。於荷西、漢人期間，其建築物多位於土地上。於日本時代，其早期住家多採取浮腳的原則，讓地板與地面之間留為通風的空地；在中期以後，受到西式建築的影響，其屋身直接位於地面之上。現代建築則多將建築同時向上抬高及向下挖低，以方便空間的使用。

就建築的空間形式而言，在史前及南島語族族群時期的建築，多採取簡單的方形式樣；荷西建築則以長方形本身或組合為主；漢式建築的住家以平面空間的垂直及水平組合為原則，店仔則以長方形空間為主；西式建築的平面空間多以方形組合為主；日式建築的空間形式

似乎以長方形及方形組合為主；現代建築以多種及多樣的空間形式拼組而成。

　　史前及南島語族族群，其建築多以低矮與單層為主；於荷西時期的城內官邸及營舍等，多位於城牆內部以保護城內的安全，其高度多配合城牆而採兩層樓高，其他建築則多為一層樓高；於漢式建築中，鄉村的「厝」多為一層樓高，在街城之中，以鹿港為例，部分的「店」為兩樓，甚至於三樓，至於廟宇及官署則以一層樓高為主。日本時代因受到西方影響，其建築物多逐漸抬高，如於 1932 年落成的台北菊元百貨店及台南林百貨店，前者七樓高、後者六樓高。戰後所興建的現代建築，其高度則普遍抬高，部分的立面採取高低的組合；以台北101 為例，地上一百零一層、地下五層，其屋身由十多個單元垂直組合而成；少部分的建築則以垂直及水平的形體組合而成。

（四）建築的空間使用

　　台灣建築物的使用方式，隨著人類生活行為的認知、類別、規範等改變而有所不同，以下以家屋為例說明。

　　於史前或南島語族的人群或部落，一個家庭可能擁有數棟簡單的家屋，各家屋多依據地形、地勢而興建，以做為家人睡眠、休息之處，以及擺設罐、陶、籐籃、鹿皮等物件的地方。就漢式建築而言，住家的空間具有正偏、左右、內外、遠近、高低、前後的尊卑關係，分別提供給不同的功能所使用；室外空間為神鬼生活的地方、室內空間為神明停留及居民生活的地方，居民於不同的室內空間中從事祭拜神明及祖先、接待客人、休息、煮食、用餐、睡眠等不同功能，而家人的使用空間則依據身分而有不同的分配。馬祖的住家則多為方形樓房，內部區分空間，以供祭拜、用餐、睡眠之用為主。於荷西、日式、現代建築中，其空間除了安排前述的生活需求之外，還增加了浴廁、櫥櫃等功能；較為大型的住家，另外增加了運動、休閒、書房等空間。

　　一般而言，住家隨著時代及社會背景的改變，而擁有越來越多樣的空間樣式及功能種類。

（五）建築的裝修與裝飾

就建築物的裝修而言，南島語族族群部落家屋的牆身多為由下而上的向外傾斜，屋頂為中央高、邊緣低的斜坡；而高山族、荷西、漢式、西式、日式建築之牆身以垂直為原則，但是為了方便排水，多將屋頂採取斜坡形式；而現代建築的屋頂多採取水平形式，少部分與文化、休憩或紀念性等有關的建築，其牆身採取幾何形式的組合。

就建築裝飾而言，南島語族族群、荷西、西式建築，多以建築物件的形貌為原則，重複組合而成；漢式及日式建築，則多略將部分物件加以拼組成形的圖案；現代建築的架構多顯得單純，於其牆面上添加材料的組合或拼組，以造成圖案的效果。

就建築彩繪而言，南島語族族群及漢式建築，有可能於牆身與屋頂的重要位置上，透過油彩塗漆顏色或圖文畫作；荷西、西式、日式、現代建築於牆身與屋頂採取不同的顏色，於牆身加掛藝術、民俗、習俗等作品。

（六）營建者與施工材料

台灣建築物的營建觀念，因應族群的差異而有所不同。在南島語族族群部落中，家庭所擁有的建築物由家中男生負責興建，親友及族人共同幫助，而家中及鄰居的女性則協助簡要的工作。漢人建築的營建方式，大體上分為兩個層級，於家庭投入農耕之初，由家中男人將泥土曬乾成土墼，疊砌成牆身，加蓋木竹桷仔及茅草，而搭成簡單的屋子；當家庭經濟改善之後，聘請土水司阜負責興建合院，而家人或親戚則幫助從事搬運、照顧、清潔等臨時工作；至於寺廟建築的興建等，有可能聘請多位司阜來負責不同的工程，由大木司阜總負責及掌握興建的原則、方式、程序、技術、吉凶等。約於清末年間，台灣擁有大木司、土水司、打石司、鑿花司、小木司、家具司、畫司、剪黏司、交趾司、堆花司、厝頂司等十一類以上的司阜。

荷西、西式及日式建築多由建築者負責設計規劃工作、由營造司阜或建設公司負責興建工程。於邁入現代建築時期以後，建築物的興建工程被發展成為系統性的工作，由規劃單位、專業經營者、建築師、

景觀設計者、營造廠、監督單位等分別或總體的負責建築業務。整體而言，台灣建築的興建，原本歸由所有者自行負責；於漢式建築之後，營建工程由專業人員負責；在荷西、西式、日式、現代建築的興建工作，則由職業人員分別負責。

搭建史前建築及南島語族建築時所使用的材料，以石板、木料、泥土等自然物件為主；在漢式、荷西、日式建築中，除了前者之外，尚包括石灰、油漆、水泥、磚、瓦、電線、水管等材料；進入西式建築及現代建築之後，更豐富的建材大量湧入，如鋼筋混凝土、磁磚、玻璃、金屬材料、工程塑料、塗料、板材等。換言之，早期的建築材料以自然物件為主，後期的建築材料以工業產品為主。

二、目前台灣建築領域的問題

台灣歷經豐富的歷史發展，因而擁有多元及多樣的建築種類及風格，1970 年代以後，台灣因經濟能力的成長，而興起鄉土文化的保存及建設工作的推動，並且很快的投入國際互動事務中。這些活動雖然對國內的建築發展有明顯的助益，但也引發了一些問題，值得思考：

（一）建築本質的改變

從台灣建築的歷史發展來看，早期的台灣建築多以尊重自然環境、社會環境、生活環境為興建的原則；但是目前的建築設計，基本上多以經濟能力、構造能力、使用能力等為興建的基礎。這項改變，使得現代的建築多與自然及文化環境等脫節，其主體則類似為一種專業物件；建築本質的轉換，對人類社會環境會不會造成傷害？很值得學界的關注。

（二）建築架構與形貌的改變

從台灣建築歷史發展的相關資料得知，早期的台灣建築多以現地形貌為基準、以當地的材料為主體，進而搭建出適合生存與安全的家

1 請參見林會承 1990〈台灣傳統家屋中的儀式行為及其間所隱含的家屋理念與空間觀〉一文中,對於居住行為的描述。

2 台北菊元百貨店於 1932 年興建完成時為六層樓,1935 年於屋頂上增建七樓;台南林百貨店於 1932 年興建完成時為六層樓,其六樓為機械室及瞭望室,次年於屋頂上興建神社。

屋;中期則利用類似的背景資料,建構出具有幾何形貌的房屋;現代的建築,多以與建築有關的工業產品為主體,以方整或圓形的平面及立面為基礎,進而建構出具有獨立自主形式的建築物。早期的建築如同是自然界的一角,現代建築則與自然有所排擠;早期的建築如同是所有者永久的家,現代建築多可能成為當時居住者的使用空間。建築形貌對於人類的視覺及感性,甚至於性格都有所影響,何者為宜?似乎需要透過使用者的感受,以了解形貌的本質。

(三)建築功能的改變

從台灣建築的歷史發展來看,建築的功能隨著時代而改變;以住家為例,於早期的漢式建築內舉辦各種的家庭行為,除了基本的生活需求之外,還包括出生、婚嫁、壽誕、喪葬等生命禮俗,以及定期性或特定性的日常祭祀、鬼神祭祀、祈福辟邪、歲時慶典等活動,[1] 換言之,傳統的漢式建築為人類生活的主體;在現代建築中,其住家空間被簡化成為物質生活的工具。

當建築空間不再以「人」為核心,而是以商業行為為主,對於人類本能也會造成影響。這些改變,對於國人而言是良善的或是缺失的?很值得學術者的思考。

(四)建築規模的改變

在南島語族及漢人時期,台灣各族群的住家屬於其家庭或家族所擁有,其建築物多採取一樓高度,只有少數的空間擁有夾層;至於漢人於街城內的商店,最多可達三層樓。於日本時代之後,在都市商業地區逐漸出現稍高的建築,如前所提到的台北菊元百貨店高達六、七層樓、台南林百貨店高達五、六層樓高[2],是當時建築物的典範。戰後,台灣的建築普遍增高,2004 年落成的台北 101 擁有地上一百零一層及地下五層樓高,直至 2010 年前是全世界最高的建築。

到底建築高度對於人類的生活有什麼幫助?甚至將會有什麼難題?值得社會人士加以思考與面對。

（五）建築知識的改變

　　台灣的建築知識，於南島語族時期屬於生活的慣習；約於漢人湧入台灣之後，其部分的建築改由具有專業知識的匠司負責興建；日本時代起，則是由在台的高等學校負責專業建築知識的傳播。從當時授課老師的專長來看，多將建築的歷史文化視為專業的基礎知識之一，直到戰後初期，台灣的建築史也一直是為學生的必要知識之一。但是在 21 世紀之後，部分學校的建築系所，多以專業技術為主，對於文史並不重視。這個事實，對於未來建築師的專業品質可能造成明顯的影響，值得省思與重視。

雅美族半穴居住屋（1935《台灣蕃族圖譜》，國立台灣圖書館藏）。

澎湖馬公天后宮（林會承攝 2008）。

金門水頭的四合院（林會承攝 2010）。

金門金湖鎮陳坑陳景蘭洋樓（林會承攝 2012）。

淡水得忌利士洋行（林會承攝 2019）。

台北總督官邸日式建築（林會承攝 2009）。

參考書目

導論

■ 中村孝志著，吳密察、許賢瑤譯 1994〈荷蘭時代的台灣番社戶口表〉《台灣風物》44（1）：197-234。

■ 李壬癸 1996〈台灣平埔族的種類及其相互關係〉《台灣史論文精選》（上）43-68。台北：玉山社。

■ 李亦園 1955〈從文獻資料看台灣平埔族〉《大陸雜誌》10（9）：285-295。

■ 林朝棨 1963〈台灣之第四紀〉《台灣文獻》（上）14（1）：1-53；（下）14（2）：13-51。

■ 黃俊銘 1996《日據時期台灣文化資產研究與保存文獻彙編：以史蹟名勝天然紀念物為主（文獻導讀部分）》。台北：行政院文化建設委員會。

■ 陳宗仁 2013《晚清台灣番俗圖》。台北：中央研究院台灣史研究所。

■ 張耀錡 1965《台灣省通志稿‧同冑志》卷八第三冊。台北：台灣省文獻委員會。

■ 鈴木秀夫 1935《台灣蕃界展望》。東京：台灣總督府警務局理蕃課內理蕃之友。

■ 劉益昌 1992《台灣的考古遺址》。台北縣：台北縣立文化中心。

■ 衛惠林等 1965《台灣省通志稿‧同冑志》卷八第一至三冊。台北：台灣省文獻委員會。

■ Pickering, William Alexander, 1898, *Pioneering in Formosa: Recollections of Adventures among Mandarins, Wreckers, & Head-hunting Savages.* London: Hurst and Blaccet.

第一章
高山族群的建築

■ Amos Rapoport 著，張玫玫譯 1985《住屋形式與文化》。台北：境與象。（原著書名：*House, Form and Culture*）。

■ 千千岩助太郎 1937-1942《台灣高砂族住家の研究》第一報至第五報。台北：社團法人台灣建築會。

■ 千千岩助太郎 1960《台灣高砂族の住家》。台北：南天書局。

■ 王嵩山 2001《台灣原住民的社會與文化》。台北：聯經。

■ 台灣總督府臨時台灣舊慣調查會著，中央研究院民族學研究所編譯 2001《番族慣習調查報告書，第四卷，鄒族》。台北：中央研究院民族學研究所。（原著書名：番族慣習調查報告書，第四卷，鄒族）

■ 台灣總督府臨時台灣舊慣調查會著，中央研究院民族學研究所編譯 2003《番族慣習調查報告書，第五卷，排灣族》第一冊。台北：中央研究院民族學研究所。（原著書名：番族慣習調查報告書，第五卷，排灣族第一冊）

■ 台灣總督府臨時台灣舊慣調查會著，中央研究院民族學研究所編譯 2004《番族慣習調查報告書，第五卷，排灣族》第三冊。台北：中央研究院民族學研究所。（原著書名：番族慣習調查報告書，第五卷，排灣族第三冊）

■ 佐山融吉 1920《排灣族調查報告書》。台北：台灣總督府。

■ 呂理政 1997《卑南遺址與卑南文化》。台東：國立台灣史前文化博物館籌備處。

■ 李亦園 1962《馬太安阿美族的物質文化》。台北：中央研究院民族學研究所。

■ 李亦園、文崇一 1982《台灣山地文化園區整體規劃》。台灣省政府、屏東縣政府委託，中央研究院民族學研究所規劃。

■ 李靜怡 1994《排灣族舊來義社居住的復原與意義初探》。台中：東海大學建築系碩士論文。

■ 林倩綺總策畫 2008《高雄縣歷史建築得樂的卡（瑪雅）聚落遺址周邊資源調查計畫》。高雄：高雄縣政府文化局。

■ 金關丈夫、國分直一著，譚繼山譯 1990《台灣考古誌》。台北：武陵。

■ 馬淵東一 1954〈高砂族の的移動および與分布—第 2 部〉《民族學研究》18（4）：23-72。

■ 馬淵東一 1994〈台灣原住民的分類—學史的回顧〉《台灣蕃族圖譜》中譯本 33-35。台北：南天書局。

■ 高雄縣茂林鄉文史協會 2005《高雄縣茂林鄉得樂的卡（瑪雅）部落遺址保存與再利用研究》。高雄：高雄縣政府。

■ 高業榮 1992〈凝視的祖靈—試論排灣族石雕祖先像的兩種風格〉《第一屆山胞藝術季美術特展》24-48。台北：中華文化復興運動總會。

■ 高業榮 1997《原住民的藝術》。台北：台灣東華書局兒童部。

■ 國分直一 2003〈大南社的青年集會所：未開化社會青年期教育之觀察〉《文化凝視下的地方生活—魯凱族社會文化之研究論文集》167-175。台北：中央研究院民族學研究所。

■ 移川子之藏、馬淵東一著，楊南郡譯 2011《台灣原住民族系統所屬之研究》。台北：南天書局。（原著書名：台灣高砂族系統所屬の研究）。

■ 許勝發 1996《傳統排灣族群「北部式」家屋裝飾初步研究》。台南：國立成功大學建築系碩士論文。

■ 許勝發 2016《魯凱族與排灣族傳統石板屋建築形式起源與地方性差異探討》。台南：國立成功大學建築系博士論文。

■ 森丑之助著，楊南郡譯註 2000《生蕃行腳》。台北：遠流。

■ 森丑之助著，宋文薰編譯 1994《台灣蕃族圖譜》。台北：南天書局。

■ 森丑之助 1917《台灣蕃族志》。台北：南天書局（1996 年三刷版）。

■ 黃旭 1995《雅美族之住居文化及變遷》。台北：稻鄉。

■ 黃志宏、楊詩弘編 2012《千千岩助太郎台灣高砂族住家調查測繪手稿全集》（上）。台北：華訊。

■ 黃志宏、楊詩弘編 2012《千千岩助太郎台灣高砂族住家調查測繪手稿全集》（下）。台北：華訊。

■ 黃俊銘 1982《排灣族北部型住屋變遷之研究》。台南：國立成功大學建築系碩士論文。

平埔族群的建築

■ 不著撰人 1751《清職貢圖選》。台北：台灣銀行。

■ 中村孝志著，吳密察、許賢瑤譯 1994〈荷蘭時代的台灣番社戶口表〉《台灣風物》44（1）：197-234。

■ 中央研究院歷史語言研究所 1998「番社采風圖」。台北：中央研究院歷史語言研究所。

■ 六十七約 1745《番社采風圖考》。台北：台灣銀行。

■ 江日昇 1704《台灣外記》。台北：台灣銀行。

■ 江樹生譯 1985〈蕭壠城記〉《台灣風物》35（4）：80-87。

■ 李壬癸 1996〈台灣平埔族的種類及其相互關係〉《台灣史論文精選》（上）43-68。台北：

玉山社。

■李亦園 1955〈從文獻資料看台灣平埔族〉《大陸雜誌》10（9）：285-295。

■李亦園 1957〈台灣南部平埔族平台屋的比較研究〉《中研院民族所集刊》3：117-144。

■李讓禮（C. W. Le Gendre）1868《台灣番事物產與商務》。台北：台灣銀行。

■杜正勝 1998〈番社采風圖題解〉。台北：中央研究院歷史語言研究所。

■周鍾瑄 1717《諸羅縣志》。台北：台灣銀行。

■林會承 1999〈史料中所建的平埔族聚落與建築〉《中原設計學報》第一卷第一期 1-28。

■林謙光 約 1687〈台灣紀略（附澎湖）〉《澎湖台灣紀略》53-65。台北：台灣銀行。

■柯培元 1837《噶瑪蘭志略》。台北：台灣銀行。

■范咸 1745《重修台灣府志》。台北：台灣銀行。

■郁永河 1698《裨海紀遊》。台北：台灣銀行。

■國立中央圖書館台灣分館 1997「六十七兩采風圖」。台北：國立中央圖書館台灣分館。

■張耀錡 1965《台灣省通志稿・同冑志》卷八第三冊。台北：台灣省文獻委員會。

■曹永和 1980〈明鄭時期以前之台灣〉《台灣史論叢》第一輯 39-98。台北：眾文。

■郭輝譯，原村上直次郎日譯 1970《巴達維亞城日記》第一冊、第二冊。台北：台灣省文獻委員會。

■陳第 1604〈東番記〉《閩海贈言》24-27。台北：台灣銀行。

■黃叔璥 1736〈番俗六考〉《台海使槎錄》94-177。台北：台灣銀行。

■ Candidius, Georgius, 1628, "Account of the Inhabitants," in William Campbell, *Formosa under the Dutch*, 9-25. London: Kegan Paul, Trench, Trubner and Co. Ltd.

第二章
荷西建築

■王必昌 1752《重修台灣縣志》。台北：台灣銀行。

■中村孝志著，吳密察、翁佳音等編譯 1997《荷蘭時代台灣史研究上卷》。台北：稻鄉。

■江樹生 1992《鄭成功和荷蘭人在台灣的最後一戰及換文締和》。台北：漢聲雜誌社。

■李汝和整修 1970〈革命志驅荷篇〉《台灣省通志》卷九。台北：台灣省文獻委員會。

■村上直次郎著，石萬壽譯 1975〈熱蘭遮城築城始末〉《台灣文獻》26（3）：112-125。

■村上直次郎著，石萬壽譯 1996〈基隆的紅毛城址〉《台北文獻》117：127-138。

■周鍾瑄 1712《諸羅縣志》。台北：台灣銀行。

■林會承 1998〈台灣的荷西殖民建築〉《台灣史蹟研習會講義彙編》399-454。台北：台北市文獻委員會。

■栗山俊一 1931《續台灣文化史說》。山科商店。

■翁佳音 1998《大台北古地圖考釋》。台北縣：台北縣立文化中心。

■曹永和 1980〈明鄭時期以前之台灣〉《台灣史論叢》第一輯 39-98。台北：眾文圖書。

■曹永和 1979〈歐洲古地圖上之台灣〉《台灣早期歷史研究》295-368。台北：聯經。

■曹永和 1989〈澎湖之紅毛城與天啟明城〉《澎湖開拓史學術研討會實錄》131-154。澎湖：澎湖縣立文化中心。

■盛清沂 1994《台灣史》第一章至第七章。台北：眾文圖書。

■許雪姬、吳密察 1991《先民的足跡：古地圖話台灣滄桑史》。台北：南天書局。

■郭輝譯，原村上直次郎日譯 1970《巴達維亞城日記》第一冊、第二冊。台北：台灣省文獻委員會。

▓陳文達 1720《台灣縣志》。台北：台灣銀行。

▓陳培桂 1871《淡水廳志》。台北：台灣銀行。

▓曾國恩 1993《台閩地區第一級古蹟台灣城殘蹟調查研究與修護計畫》。台南：台南市政府。

▓程大學譯，原村上直次郎日譯 1990《巴達維亞城日記》第三冊。台中：台灣省文獻委員會。

▓漢聲 1997《十七世紀荷蘭人繪製的台灣老地圖》圖版篇。台北：漢聲雜誌社。

▓國立台灣大學土木工程學研究所都市計畫研究室 1983《淡水紅毛城古蹟區保存計畫》。台北：國立台灣大學土木工程學研究所都市計畫研究室。

▓蔣毓英 約 1684《台灣府志》。台中：台灣省文獻委員會。

▓ Davidson, J. W., 1903, *The Island of Formosa Past and Present.* London: Macmillan & Co.

▓ Oosterhoff, J. L. 著，江樹生譯 1994〈荷蘭人在台灣的殖民市鎮：大員市鎮 1624-1662〉《台灣史料研究》3：66-81。

▓ Zandvliet, Kees 著，江樹生譯 1997《十七世紀荷蘭人繪製的台灣老地圖》論述篇。台北：漢聲雜誌社。

第三章
漢式建築

▓林世超 2014《台灣與閩東南歇山殿堂大木構架之研究》。南京：東南大學。

▓洪千惠 1992《金門傳統民宅營造法之研究》。台南：國立成功大學建築學系碩士論文。

▓陳偉傑 2005《台灣雲嘉南地區穿鬪式架扇木堵板壁構造之初探》。台南：國立成功大學建築學系碩士論文。

▓劉秀美 2005《六堆客家地區五星石與楊公墩》。新北：行政院客家委員會。

▓蔡侑樺 2004《台灣雲嘉南地區編泥牆壁體構造之初探》。台南：國立成功大學建築學系碩士論文。

▓文毓義 1985《台灣傳統式廟宇的空間系統及其轉變之研究—以鹿港廟宇實調為例》。台中：東海大學建築系碩士論文。

▓王惠君 2001《台北市第三級古蹟台北孔子廟調查研究》。台北：台北市政府文化局。

▓江錦財 1992《金門傳統民宅營建計畫之研究》。台南：國立成功大學建築學系碩士論文。

▓吳玉成、徐明福 1995〈潘麗水與西華堂〉《台南文化》39：79-100。台南：台南市政府。

▓李乾朗 1988《傳統營造匠師派別之調查研究》。台北：行政院文化建設委員會。

▓李乾朗 1992《艋舺龍山寺調查研究》。台北：台北市政府文化局。

▓李乾朗 2005《台灣寺廟建築大師陳應彬傳》。台北：燕樓古建築。

▓林會承 1995《台灣傳統建築手冊—形式與作法篇》。台北：藝術家。

▓邱上嘉 1990《台灣一般傳統木構造民宅營建技術的多樣性研究—以嘉南平原地區匠師訪談為例》。台中：東海大學建築系碩士論文。

▓邱永章 1989《五溝水——個六堆客家聚落實質環境之研究》。台中：東海大學建築系碩士論文。

▓徐明福 1990《台灣傳統民宅及其地方性史料之研究》。台北：胡氏圖書。

▓張宇彤 1991《澎湖地方傳統民宅營建法探微》。台中：東海大學建築系碩士論文。

▓張宇彤 2001《金門與澎湖傳統民宅形塑之比較研究—以營建中的禁忌、儀式與裝飾論述之》。台南：國立成功大學建築學系博士論文。

▓陳正祥 1993《台灣地誌》。台北：南天書局。

▓黃珮榛 2003《台南地區民宅穿鬪式架扇之研究》。台南：國立成功大學建築學系碩士論文。

▓關華山 1980〈台灣傳統民宅所表現的空間觀

念〉《中央研究院民族學研究所集刊》49：175-215。

■關華山 1989《民居與社會、文化》。台北：明文書局。

■大藏省理財局 1899《台灣經濟事情視察復命書》。東京：大藏省。典藏古籍。

■台灣日日新報社 1906.3.29〈嘉義廳告示〉《漢文台灣日日新報》第二版。

■臨時台灣土地調查局 1905《台灣土地慣行一斑 第參編》。台北：臨時台灣土地調查局。

閩東傳統建築

■王花俤、王建華、賀廣義編 2016《馬祖文化事典》。連江：連江縣政府。

■傅朝卿 2011《馬祖戰地文化景觀全球冷戰時期文化遺產瑰寶》。連江：連江縣政府。

■鄭智仁編 2003《馬祖民居》。連江：連江縣政府。

■ **第四章**
清末西式建築

■王雅倫 1997《1850-1920 法國珍藏早期台灣影像》。台北：雄獅圖書。

■國立台灣大學土木工程學研究所都市計畫研究室 1983《淡水紅毛城古蹟區保存計畫》。台北：國立台灣大學土木工程學研究所都市計畫研究室。

■國立台灣大學土木工程學研究所都市計畫研究室 1989《基隆二沙灣砲台（海門天險）古蹟修復研究》。基隆：基隆市政府民政局。

■台灣銀行經濟研究室編 1984《清季台灣洋務史料》。台北：台灣銀行。

■台灣省警備總司令部編印 1948《日軍佔領台灣期間之軍事設施史實》。台北：台灣省警備總司令部。

■台灣基督長老教會年鑑編輯小組 1985《台灣基督長老教會設教 120 週年年鑑》。台南：台灣基督長老教會總會。

■林會承 1999〈台灣的荷西殖民建築〉《八十八年冬令台灣史蹟研習會講義彙編》397-454。台北：台北市文獻委員會。

■林會承 2001〈台灣建築史之建構：七個文化期與五個面向〉《台灣文獻》55（3）：231-280。

■林會承 2002、2004、2006《台灣清末洋式建築研究》（一）、（二）、（三）。台北：國立臺北藝術大學。

■林豪 1893《澎湖廳志》。台北：台灣銀行。

■俞怡萍 2002《清末台灣洋務政策下的建築活動 1863-1895》。桃園：中原大學建築系碩士論文。

■洪木淵譯 1996《台灣總督府檔案》中譯本第九輯。台中：台灣省文獻委員會。

■洪連成 1985《尋找老雞籠：舊地名探源》。基隆：基隆市政府。

■胡傳 1892《台灣日記與稟啟》。台北：台灣銀行。

■唐贊袞 1891《台陽見聞錄》。台北：台灣銀行。

■財政部關稅總局 1992《台灣之燈塔》。台北：財政部關稅總局。

■財政部關稅總局 1995《中華民國海關簡史》。台北：財政部關稅總局。

■高燦榮 1994《淡水馬偕系列建築的地方風格》。台北縣：台北縣立文化中心。

■許佩賢譯 1995《攻台戰役》。台北：遠流。

■郭廷以 1954《台灣史事概說》。台北：正中書局。

■陳國棟 1983〈淡水紅毛城的歷史〉《淡水紅毛城古蹟區保存計畫》9-16。台北：國立台灣大學土木工程學研究所都市計畫研究室。

■傅朝卿主持 1996《屏東縣第三級古蹟萬金天主堂修護研究計劃》。台南：國立成功大學建築系。

傅朝卿 1999《日本時代台灣建築》。台北：大地地理。

傅朝卿 2001《台南市古蹟與歷史建築總覽》。台南：台灣建築與文化資產。

曾國恩 1978《安平舊街區歷史建築維護之探討》。台南：國立成功大學建築系碩士論文。

曾國恩建築師事務所 1990《台南市第三級古蹟安平小砲台調查研究與修護計劃》。台南：台南市政府。

曾國恩 1993《台閩地區第一級古蹟台灣城殘蹟調查研究與修護計畫》。台南：台南市政府。

黃信穎 2002《日本時代台灣「外國人雜居地」之空間研究》。桃園：中原大學建築系碩士論文。

楊仁江 1992《二鯤鯓砲台（億載金城）之調查研究與修護計畫》。台南：台南市政府民政局。

楊仁江 1995《馬祖東犬燈塔之調查研究》。台北縣：楊仁江古蹟及建築攝影研究室。

楊仁江 1996a〈赫德與台灣早期的兩座洋式燈塔：西嶼燈塔與鵝鑾鼻燈塔〉《建築與都市計畫學報》1：133-158。台北：中國文化大學。

楊仁江 1996b《馬祖東湧燈塔之研究》。台北縣：楊仁江古蹟及建築攝影研究室。

楊孟哲 1996《台灣歷史影像》。台北：藝術家。

葉振輝 1985《清季台灣開埠之研究》。台北：標準書局。

漢光建築師事務所 1988《台北縣淡水砲台調查研究與修護計畫》。台北：漢光建築師事務所。

漢光建築師事務所 2001《前清淡水總稅務司官邸調查研究及修護計畫》。台北：漢光建築師事務所。

廖德宗 2015〈清代打狗大坪頂砲台及軍事古道考證〉《高雄文獻》第 5 卷第 3 期。

劉銘傳 1886〈覆陳台灣出入款項懇飭速籌的款以便分省設防摺〉《劉壯肅公奏議》248-250。

劉璈 1884〈稟覆統籌台防大致情形由〉《巡台退思錄》253-255。台北：台灣銀行。

鄭天凱 1995《攻台圖錄》。台北：遠流。

鄭連明主編 1965《台灣基督長老教會百年史》。台南：台灣基督長老教會。

盧德嘉 1894《鳳山縣採訪冊》。台北：台灣銀行。

賴永祥等 1971《台灣省通誌稿》卷三・政事志・外事篇。台中：台灣省文獻委員會。

羅大春 1874《台灣海防並開山日記》。台北：台灣銀行。

龔李夢哲（David Charles Oakley）2013《台灣第一領事館：洋人、打狗、英國領事館》。高雄：高雄市文化局。

Davidson, J. W., 1903, *The Island of Formosa: Past and Present.* Oxford: Oxford University Press.

日本時代西式建築的運用

黃士娟 2012《建築技術官僚與殖民地經營》。台北：國立臺北藝術大學。

黃俊銘 2004《總督府物語：台灣總督府暨官邸的故事》。台北：遠足文化。

黃世孟編譯 1987《台灣都市計畫講習錄》。台北：國立台灣大學土木工程學研究所都市計畫研究室。

傅朝卿 1999《日本時代台灣建築 1895-1945》。台北：秋雨文化。

傅朝卿 1995《台南市日據時期歷史性建築》。台南：台南市政府。

傅朝卿 2009《圖說台灣建築文化遺產─日本時代篇 1895-1945》。台南：台灣建築與文化資產。

傅朝卿 2013《台灣建築的式樣脈絡》。台北：五南。

傅朝卿 2019《圖說台灣建築文化史─從十七世紀到二十一世紀的建築變遷》。台南：台灣建築史學會。

第五章
日式建築

■吳昱瑩 2004《圖解台灣日式住宅建築》。台中：晨星。

■堀込憲二 2007《日式木造宿舍》。台北：行政院文化建設委員會。

■陳信安 1997《台灣日治時期武德殿建築之研究》。台南：國立成功大學建築系碩士論文。

■陳信安 2004《台灣總督府官舍建築標準之研究》。台南：國立成功大學建築系博士論文。

■陳佾芬 2002《台南神學院空間變遷之研究》。雲林：國立雲林科技大學空間設計研究所碩士論文。

■黃士娟 1998《日本時代台灣宗教政策下之神社建築》。桃園：中原大學建築系碩士論文。

■薛琴 2000《台北市日式宿舍調查研究專案報告書》。台北：台北市政府民政局。

第六章
現代建築

■王立甫、李俊仁、李乾朗 1985《台北建築》。台北：台北建築師公會。

■王俊雄、王增榮編 2010《台灣建築選》。台北：台灣建築報導雜誌社。

■王俊雄、徐明松 2008《粗獷與詩意—台灣戰後第一代建築》。台北：木馬文化。

■王增榮 1983《光復後台灣建築發展之研究1945-1976》。台南：國立成功大學建築系碩士論文。

■林志崧編 2017《台北建築》。台北：台北市建築師公會。

■東海大學創校四十週年特刊編輯委員會編 1995《東海風：東海大學創校四十週年特刊》。台中：東海大學。

■孫立和 1993《台灣建築思潮與設計教育之發展分析 1949-1973》。台南：國立成功大學建築系碩士論文。

■徐明松 2010《建築師王大閎：1942-1995》。台北：誠品。

■陳邁 2007《習築、憶往》。台北：建築與文化。

■傅朝卿 1993《中國古典式樣新建築—二十世紀中國新建築官制化的歷史研究》。台北：南天書局。

■傅朝卿 1996《光復後台南市現代建築》。台南：台南市政府。

■傅朝卿 2004《叱吒台灣建築風雲—走過一甲子的國立成功大學建築系》。台南：財團法人成大建築文教基金會。

■台灣省建築技師公會編 1970《台灣建築》。台中：台灣省建築技師公會。

■黃建鈞 1995《台灣日據時期建築家井手薰之研究》。台南：國立成功大學建築系碩士論文。

作者簡介

■林會承

學歷：
逢甲大學建築系學士、成功大學建築系碩士、英國愛丁堡大學建築博士

教職：
國立臺北藝術大學名譽教授

主要著作：
《清末鹿港街鎮結構》、《台灣傳統建築手冊》（形式與作法篇）、《澎湖望安島六聚落空間與形式之建構》、《台灣文化資產保存史綱》等

■徐明福

學歷：
成功大學建築系學士及碩士、英國愛丁堡大學建築博士

教職：
國立成功大學名譽教授

主要著作：
《台灣傳統民宅及其地方性史料之研究》、《雲山麗水：府城傳統畫師潘麗水作品之研究》、《英法博物館建築之旅》、《台灣總督府台南高等工業學校的校園建築》等

■傅朝卿

學歷：
成功大學建築系學士、美國西雅圖華盛頓大學建築碩士、英國愛丁堡大學建築博士

教職：
國立成功大學名譽教授

主要著作：
《台南市古蹟與歷史建築總覽》、《圖說西洋建築文化發展史話》、《圖說台灣建築文化遺產日本時代篇 1895-1945》、《圖說台灣建築文化史》等

台灣建築史綱

The Outline of Taiwan Architectural History

作　　者｜林會承、徐明福、傅朝卿

執行主編｜張尊禎

行政編輯｜許書惠

美術設計｜王大可工作室

出 版 者｜國立臺北藝術大學
　　　　　Taipei National University of the Arts

　　　發行人：陳愷璜

　　　地址：台北市北投區學園路 1 號

　　　電話：02-28961000 分機 1232~4（出版中心）

　　　傳真：02-28981466

　　　網址：https://w3.tnua.edu.tw

共同出版｜遠流出版事業股份有限公司

　　　地址：台北市中山北路一段 11 號 13 樓

　　　電話：02-25710297

　　　傳真：02-25710197

　　　劃撥帳號：0189456-1

　　　網址：https://www.ylib.com

出版日期：2022 年 6 月初版一刷

定　　價：新台幣 1500 元

I S B N：978-626-95235-3-5

G P N：1011100254

國家圖書館出版品預行編目（CIP）資料

台灣建築史綱 = The outline of Taiwan architectural
history / 林會承, 徐明福, 傅朝卿著. – 初版. – 臺北市
:國立臺北藝術大學, 遠流出版事業股份有限公司,
民111. 06

452面 ; 19x26公分

ISBN 978-626-95235-3-5 (精裝)

1.CST: 建築史　2.CST: 臺灣

923.33　　　　　　　　　　　　111002585

感謝安信藝品店、萬傳基金會贊助出版